莫艾 著

抵抗与自觉
中国现代美术早期发展道路的历史考察

Resistance and Awareness:
A Historical Study of
the Early Development of
Modern Chinese Art

| 艺术史丛书 |

图书在版编目（CIP）数据

抵抗与自觉：中国现代美术早期发展道路的历史考察/莫艾著．—北京：北京大学出版社，2015.12
（艺术史丛书）
ISBN 978-7-301-26405-8

Ⅰ.①抵…　Ⅱ.①莫…　Ⅲ.①美术史—中国—1925～1935
Ⅳ.①J120.96

中国版本图书馆CIP数据核字（2015）第247288号

书　　　名	抵抗与自觉：中国现代美术早期发展道路的历史考察
著作责任者	莫艾　著
责 任 编 辑	任　慧
标 准 书 号	ISBN 978-7-301-26405-8
出 版 发 行	北京大学出版社
地　　　址	北京市海淀区成府路205号　100871
网　　　址	http://www.pup.cn　新浪微博：@北京大学出版社
电 子 信 箱	pkuwsz@126.com
电　　　话	邮购部 62752015　发行部 62750672　编辑部 62757065
印　刷　者	北京华联印刷有限公司
经 销 者	新华书店
	720毫米×1020毫米　16开本　19印张　261千字
	2015年12月第1版　2015年12月第1次印刷
定　　　价	54.00元

未经许可，不得以任何方式复制或抄袭本书之部分或全部内容。
版权所有，侵权必究
举报电话：010-62752024　电子信箱：fd@pup.pku.edu.cn
图书如有印装质量问题，请与出版部联系，电话：010-62756370

谨以此书献给我的父亲母亲

目 录

引　言 / 001

第一章　民族意识、社会性诉求与个体精神
——刘海粟早期艺术观的形成与确立 / 017
第一节　新的个体与新的艺术
　　　　——刘海粟早期艺术观的社会意义与认知缺陷 / 019
第二节　民族意识、社会性诉求与个体表现
　　　　——1920年代中后期的困境与应对方式 / 031

第二章　与西方相遇：走出困境的契机
——刘海粟欧游阶段的认知与实践进展 / 049
第一节　"艺术叛徒"与西方的相遇
　　　　——首度欧游的认知与实践状况 / 051
第二节　世界性语境下的新定位
　　　　——二度欧游的认知与实践状况 / 079
小　结　革命性与保守性的交互 / 092

第三章　构筑充满"理想"与"同情"的新艺术
——林风眠艺术观的整体架构与形式理解 / 097
第一节　艺术：生活的条件与情感的调和 / 100
第二节　艺术发展的方向与路径
　　　　——林文铮的阐释与克莱夫·贝尔的启发 / 116

第四章　现实体验与艺术理想间的挣扎
——形式"单纯化"探索过程与困境 / 141
第一节　探索历程的纠结与挣扎 / 142
第二节　创作经验与传统认知 / 161

第三节 挫败、执着与蜕变
　　——林风眠艺术道路的现实指向与困境 / 179

第五章　如何在历史衰微中再造艺术典范
　　——**解读徐悲鸿民国前期探索的实验性状况** / 199
第一节 中/西、传统/现代的混杂
　　——徐悲鸿艺术启蒙状况的特殊性 / 201
第二节 贤士与英雄
　　——道德化与理想性的表现主题 / 204
第三节 历史画等手法的多样探索
　　——油画领域的创作状况 / 209
第四节 新的历史感觉与表现方式
　　——国画领域的探索面貌 / 219
小　结　探索的实验性与游移状态 / 232

第六章　如何在变化的历史中把握、建构现实
　　——**徐悲鸿的艺术认知困境** / 237
第一节 民族意识、历史责任与古典理想
　　——解读徐悲鸿的艺术理想 / 238
第二节 艺术实践的道路设计
　　——"写实"主张的内涵、现实指向与实践形态 / 249
第三节 如何获得与现实的有力联结
　　——对徐悲鸿创作视角与困境的检视 / 261

余　论　中国现代艺术面对怎样的"西方"
　　——**徐悲鸿与西方关系的思考与启示** / 267

后　记 / 287

图版目录 / 292

引言

一

本书的考察聚焦于中国现代艺术发展的早期阶段：1925—1935年间，集中于三位代表性艺术家刘海粟、林风眠、徐悲鸿。

这一阶段处于两次世界大战之间，欧洲艺术在遭遇危机后获得蓬勃发展。经历了19世纪后半期的探索积累与一战的冲击，现代艺术在已经开启的道路上向着更为自律的方向发展。初期探索被经典化的同时，更为激进的取向与试验交相登场，并在有限范围内伴随着反思与调整的努力。总体而言，艺术向着更为内向的方向发展，表达日趋极端与抽象化。与此同时，在相对稳定的社会秩序中，如何抵抗资本主义的"收编"，对自律性与先锋性的反思，成为危机意识下的思考焦点。

相对已经历"发达资本主义时代"的欧洲，中国的现代进程则一直在外来压迫与内部危机的交攻中挣扎。因为政治、经济转型的不顺利与困难重重，思想文化上的探求被赋予特别重要的位置，扮演了先导性的角色。五四新文化运动正是在此意义上发挥了枢纽作用，创造现代的文艺成为达至"最后之觉悟"和传播启蒙思想的必由路径。这意味着，创造一种能承担新的时代使命、有全新质地的"现代艺术"成为迫在眉睫的课题与挑战。自晚清开始的近代艺术，于1925—1935年间才开始越过初步的启蒙期，进入早期发展阶段。这一时期，涵盖了"大革命"前后的社会动荡、政治危机，在新的革命思想的冲击下，

五四传统一度遭遇质疑和批判,但新的"革命启蒙运动"其实不自觉地复制着思想革命与文艺革命的形态,因此实际上构成了对五四传统的深化。另一方面,新文化阵营的分化使得思想文化界无论对于西方现代、中国传统、革命现实的理解都产生诸多分歧。原先建立在"态度同一性"基础上的现代理解越来越呈现多元化面貌,也使得探求中国自身的现代道路成为核心性的时代课题。对于艺术创造而言,处于最初开展阶段的探索不仅需要处理技能与表现的问题,还要在剧烈的社会变革与纷繁的思潮影响下思考它所应承担的历史使命、精神诉求,摸索发展的方向与道路。

已有的创造与认知显示,中国艺术家所面对的历史责任、时代诉求、精神取向,与同时期的西方现代艺术存在着相当大的差异。在他们的体认与理解中,中国艺术的"现代"性诉求,首先需要植根于中国的历史处境与时代状况,指向社会、文化、主体的全面构建,以及对传统的"革新"。而在传统逐步示弱、遭遇危机的状况下与社会革命的进程中,如何体认、理解时代,如何建立新的观看、把握现实的方式,如何建立个体与社会的有效联结,艺术创造如何有力地包容现实,如何塑造能够在此复杂境况中保持创造与反思能力的主体,这些都需要反复探寻。

在此过程中,对西方资源的借鉴与转化充满了复杂性与困难。中国艺术家既竭力探求中国的现实状况与艺术指向,又渴求新艺术能够与西方相抗衡,重新确立文化地位与尊严。在这样的境况中,西方资源,尤其是现代艺术资源的影响与作用相当复杂。对它的理解、阐释、借鉴与转化,也特别呈现出中国艺术家对现实的理解、创造与反思能力。哪些能够作为革新传统的手段,哪些可被转化为建构新艺术的要素,哪些需要被排斥、祛除,哪些因素在现实语境中发挥着负面效果,种种因素的体认,最终被整合于怎样的整体认识与创造路径——这些是创造过程中必须面对的。同时,虽然在世界格局中占据着权威性与压倒的强势,西方艺术也处于从传统到现代的转变过程,并在

20世纪初期表现出更深的危机。自身与所参照对象同处变化与危机中，使得借鉴、转化工作变得更为复杂。这一阶段的艺术探索，正是在这般充满着差异与互通的中西局势下，在艺术的"内部"与"外部"同处变动与困惑的历史状况下展开的。

二

首先，我将对此阶段西画界的整体状况做一简单梳理。

1920年代中后期，中国现代美术逐步进入初步发展阶段。在现实政治、文化格局、氛围不断变化的背景中，艺术领域的现代意识刚刚开启，在对西方资源想象、认识、借鉴的过程中，有关中国传统资源的反省与挖掘也同时进行，中国现代艺术的探索之路逐步展开。美术观念的传播与反思、美术实践、美术教育形成一定的积累。蔡元培"以美育代宗教"的观念、五四新文化运动、西方的社会文化思潮与观念，开始逐步发生社会效应。继第一代实践者的开创性工作之后（主要指留学归来的李叔同、吴法鼎、李毅士等人），五四前后的出国者相继归国，包括陈抱一、关良、王悦之、江小鹣、李金发、林风眠、徐悲鸿、吴大羽、蔡威廉等。他们成为艺术实践、教育的中坚力量，组织艺术团体、举办公开的美术展览，在公共媒体（报刊杂志）介绍西洋美术史与美术观念，打破了此前基础训练薄弱、创作面貌单薄的状态。学院教育初步形成规模：1920年代末期，除上海美专、苏州美专、北京国立艺专之外，西湖国立艺术院（后改名为杭州国立艺专）、南京中央大学艺术科、武汉美专、广东美校等先后成立。

此阶段，社会思潮、社会运动分外活跃。民族矛盾的激化与大革命的兴起，对五四时期文学、艺术、社会、历史观的反思与批判，成为重要的社会事件。而随着国共合作的破裂，大革命转入低潮，革命潮流内部隐藏的思想分歧随之爆发。1920年代末，围绕"革命

文学""普罗文艺""中国社会性质"等一系列问题,文艺、思想、社会科学诸领域相继爆发大规模论战。不同于1920年代早期文艺观的各种形态,新兴文艺论兴起、相互碰撞并生发出新的问题。在此背景下,1920年代后期,"现代主义"与"左翼"文艺实践萌发并展开。关于发展道路、艺术自律性与启蒙的关系、民族精神、个体与群体的关系、写实与表现等问题的探讨相继呈现。艺术史与美学研究也逐步展开。

从西画界的普遍状况来看,蔡元培的艺术观念发挥了深广的影响。我尝试将蔡元培对艺术的理解概括为:艺术需要表达具普遍性的社会价值与道德诉求,以建设性的方式参与新的社会文化建设;艺术旨在塑造新的主体并重新构建人与人之间的关系,改善民众的精神状

图0—1 关良《西樵》,1935年,布面油画,46.7厘米×53厘米

况。由此出发，强调艺术对于社会现实保持适度的超越性，以理想性的内涵引导现实。这些观点在美术界建立了最具普遍性的认同。由这一认识基础而导向的实践面貌构成民国美术的"主流"，并在表现题材、手法、面貌、趣味与创作状态诸方面显示出整体的趋同性。创作普遍呈现恬静、舒缓、优雅的情调，显示了不同程度的语言探索迹象与较为自足的创作状态。从作品手法与风格来看，尽管学习途径各不相同，但对西方的借鉴范畴集中于近代写实画风、印象派、后印象派与野兽派。这些西方资源之间相互影响的交互状态，也呈现在中国学习者的作品中。表现题材方面，除去林风眠、徐悲鸿、李毅士等个别画家尝试主题性创作，大多数画家选择借助自然风景、静物与人物肖像抒发情感、表达生活意趣（图0—1、0—2）。需要承认，此阶段实

图0—2 关紫兰《西湖风景》，1929年，布面油画，51厘米×57厘米

践所体现的艺术质量相当有限。从技术层面来看，多数画家对西方的学习处于消化阶段，大部分作品面貌稚嫩，模仿痕迹明显。即便优秀艺术家也都处于体认与摸索的初级阶段，认知和实践在不同程度上陷入困境。[1]

　　1920年代中期至1930年代抗战全面爆发，上述创作倾向构成西画界的主体面貌。1927年革命形势的突变，更加剧了画界对政治的厌恶心理，强化了对艺术的非功利性、独立性的维护。另一方面，社会运动及思潮的兴起，促使美术界思考艺术与社会的关系，思考艺术应表达怎样的现实，以及如何表达现实等问题。1930年，随着左翼文艺观与民族主义文艺政策对峙格局的形成，绝大多数画家在某种程度上被挤压而走上"中间"道路，从而出现了向内转的集体倾向：立足于艺术"内部"并形成更为自足、封闭的主体状态。在这样的整体格局中，1920年代中期兴起的"左翼"美术运动无法形成有力的冲击。西画界主流与"左翼"之间形成长期隔膜的状态。1930年代前期出现试图借助较具"前卫"性的西方现代艺术资源达致突破的新探索，受到主流的压抑，难以形成探索者所期待的效果（如决澜社，图0—3）。1937年民族危机全面爆发，促成上述状况有限度地改变。

三

　　本书选取的三位艺术家具有重要的代表性。在同时期的众多画家中，他们在基本素养、现实敏感度、艺术理解力、眼光与抱负、人格与精神特质、创造与革新意志诸方面，都显示了出众的能力。

[1] 西画的专业训练、基础教学也尚处于纠正错误观念、确立正确的基础知识与学习方法的起步阶段。陈抱一回忆说，自己在这一时期试图树立正确的教学观念、推行新的教学方法，相继撰写了《油画鉴赏说》《油画艺术是什么》《洋画ABC》《油画法之基础》等著述。实际上，这是民国时期一项持续性的工作，基础训练方法的探索属于艺术观念、表现方式探索过程的基本内容。

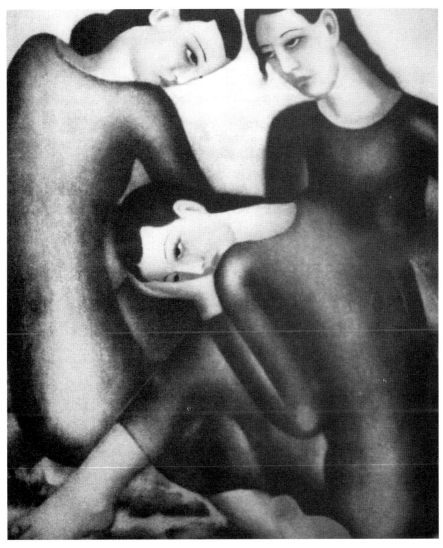

图 0—3　庞薰琹《时代的女儿》，1934 年，布面油画，尺寸不详

三位艺术家的体认、取向、探索立场与遭遇的困境较为集中地揭示出时代状况。

　　由于文献的缺失、认识的限制等原因，他们在此阶段的历程被以往研究相对忽视或尚未充分展开的薄弱部分。本书的研究源于朴素的愿望：探究艺术家的艺术面貌是怎样形成的，艺术行为的出发点在哪里，他们在怎样的状况中不断获取动力、积累经验，又遭遇到哪些问题与困惑。在研究过程中，我逐步确信自己的工作是有价值的：此

阶段为三位认知与探索道路初步确立、"成形"的关键时刻。在锐气、创造性与困惑、矛盾、挣扎并存的过程中，他们在诸多关键问题上发展出与成熟期相呼应的经验。这些问题包括：有关中国现代艺术的基本理解与构想、有关艺术发展方向的判断与导向、对于现状的体认与突破意识、评判与借鉴西方艺术的立场与态度。严格意义上，三位共属于上述西画界的"主流"范围，在所致力的方向与显示出的局限上，也存在共通之处。而在这些有所差异又彼此联系的认识与探索经验中，可能显现中国现代艺术早期发展的内在历史脉络。

刘海粟探索历程的基本线索为：1920年代中期社会内部危机与民族危机上升，在反思五四思潮下艺术创作的语境中，"个体表现"观所遭遇的危机，以及艺术家经由欧游的契机寻求调整、化解此危机的方式。

本书首先探究原点式的问题：艺术行为的根源性意义何在。对于刘海粟，艺术意味着激发并持续塑造新的主体精神与意志力；同时，这一主体又被放置于与社会现实相对抗的结构关系中。这一意识是现代的产物，又在深层与现代中国特定的历史诉求——民族意识相连带，为后者包容，呈现出"不彻底性"。而1920年代中期社会矛盾与民族危机的上升，使得"自我表现"的价值诉求与急迫的民族意识、社会意识间的关系日益紧张。刘的问题还在于：对艺术—社会关系的二元化理解思维，阻碍了艺术创造与社会现实之间本应开展的更为丰富、有机的联系。画家以自学方式获得的经验又无法为创作提供持续的能量。这些因素导致表达的价值被质疑，并出现空洞化的危机。第一章的后半部分将揭示，刘海粟的认知在加剧的现实状况中走向更为激进的状态。与此同时，画家急迫塑造自身行为的革命性意义，并试图借助传统资源与民族意识获得关联。

1929—1935年间刘海粟的两度欧游历程，是在上述危机与问题意识的基础上展开的。画家以怎样的方式观看西方、判断西方艺术的发展方向，以怎样的方式展开借鉴，又如何在新的语境中重新定位自身

创作与中国艺术的发展方向，是我从这段历程中寻找到的核心问题。第二章的讨论主要集中在：一、刘海粟对西方现代艺术的评判所显示的"保守"性与敏锐，及在此视角下借鉴野兽派、后印象派的具体路径、做法。本章将具体分析"结构意识的确立、古典精神与理性因素的引入、适度的综合、变形手法"——这些因素提高了艺术表现力；中国传统的写意精神及表现力也在此过程中被内在转化。二、结合画家对于野兽派的评判，展开其对西方现代艺术诸症结的分析（包括表达的个人化与非理性倾向、趣味的矫饰、抽象及变形的过度倾向），指出这些评判与西方主流认识的方向性差异，以及其中显示的对中国艺术发展路径的引导意识。三、在世界性（西方）的语境与上述理解的基础上，画家寻求到包容民族精神与"现代"意涵的方式，从而突破了此前个体表现与社会价值、民族意识相对峙的困境。其中涉及，在对艺术的"现代"性问题获得新的认识后，画家对国内画坛状况的整体性分析与新的自我定位。此过程也使得画家本有的精神特质获得激发与深化。最后部分讨论自我转变的过程、方式所呈现与遗留的问题，思考如何造就能够不断向现实开放并具反思力的主体，如何在汲取、转化传统文人画资源的同时，又对其所连带的现实感觉与主体状态保有反思与突破能力。

林风眠在此阶段的新形式探索，以蔡元培直接影响下确立的艺术理解为基础，伴随着对现实状况的体认、改造自我的强力意志与精神挣扎。讨论的第一部分花了很大力气呈现其艺术认知状况。林的阐述显示了明显的影响痕迹，也较为简单，却相对完整地呈现了关于中国现代艺术的整体构想，具有代表性意义。同时，理想、认知又与画家的现实体验、个体状态间存在着极大的紧张与落差。而与实践存在着落差的认知，在事实上构成画家探索的内在动力与逻辑。画家以打碎自我的勇气和坚韧的意志力追寻着理想，以强力输入新的资源，摸索新形式的"锻造"途径。这是一种相当特殊的创作方式，并使得创作面貌表现出一种"生硬"性。而这般"紧张"与"生硬"，正可以成

为探究关键性问题——画家内在的创作动机、其构造方式遭遇到怎样的现实困境、又有着怎样的限制——的有效线索。

第三章试图呈现、揭示林风眠的艺术认知状况。林所试图构筑的是相对完整的理解架构。我将之归纳为：艺术应具备一定的超越性与独立性（与现实世界保持"适度"距离），又应在现代中国承担起"调和情感"、建立具普遍性的"同情"，从而重构社会关系的使命。这一设想赋予新艺术以无可替代的文化建构功能，同时包含对西方艺术现代性道路的继承与"修正"。画家肯定文明的延续性与典范价值的现代意义，明确了经验的可传承性与历史积累过程，树立情感与理智相平衡的典范标准，并由此观照、推演中西艺术发展规律，最终构想出"中西调和"的发展路径。构想试图诉诸普遍性的价值，强调以正面的、建构性的方式进行文化建设，维护艺术对于现实政治与社会革命的独立性。这一思路排斥激进的革命方式与社会阶级理论，坚持自由主义立场，选择相对温和的变革路线。

第三章试图表明，林的艺术理解以建构现代中国社会为基本出发点，既显示出对于西方现代艺术基本路向及诸多状况的反思与调整意识，又一定程度突破了中国近代及五四以来的某些关键性认识。连带的观点包括：对于中国传统的写意性与表现方式的肯定，强调艺术史发展的逻辑与理性的作用（特别针对国内现代派的认识倾向）、视塞尚艺术为典范并代表现代艺术发展的方向。林风眠与林文铮还就西方现代艺术的症结展开讨论，特别批评了西方现代的个人主义意识。讨论还揭示，林风眠等关于塞尚的理解，受到克莱夫·贝尔的启发。

林的形式探索正是在上述意识基础上展开，或者说是以此为指向的。第四章的第一部分将以题材及表现手法区分出两条交错的发展线索，辨析语言、形式的变化过程，追索手法变化的动机与现实指向，呈现探索过程的曲折、矛盾性，以及画家在理想与现实体验之间的挣扎状态。此外，杭州艺专的群体性探索面貌，关于创作环节的思考与经验累积（包括观察与感受的方式、经验的提炼、对于方法与理性之

作用的思考、对于"单纯化"的理解),以及画家此阶段对于传统的认识状况,也将作为形式探索的经验加以探讨。

第四章的最后部分集中探讨了林风眠致力克服却未能解决的具普遍性的问题。问题集中于:一、如何突破充满自足感、限于狭隘范围内的个体"趣味",建构更具现实开放性与精神包容度的主体感觉与经验状态。二、林所追寻的正面建构路径与理想性,是以压抑自身现实体验为代价的,而表达的节制性追求也确实导向表现力的增强;但这一方式无法替代"直面"方式所能把握到的现实内容,导致经验的窄化与理想性的空洞化。如何寻求主体与社会现实的有效联结,成为"建设性"道路需要不断面对的问题。三、林深为痛惜并一再呼吁克服的中国艺术界痼疾:主体人格与精神的缺陷性(重私德、门户之见与相互攻讦)。在国内画家中,林对此的自觉意识与持续的斗争性相当突出,这与其根本的理解:艺术需达致同情并建构新的社会关系直接相关。现实状况也表明,国内其时尚未出现具凝聚力、引导性的途径以推动实现个体的改造与转变。四、如何真正达致普遍性与理想性?讨论从如何突破个体社会位置及经验的限制,如何把握所谓情感"调和"的尺度,如何克服理想化可能导致的窄化与虚假化倾向,以及怎样突破精英与民众间的隔膜这三个层面展开。

三位艺术家中,徐悲鸿的解读难度最大。画家在民国时期的孤单处境及阐释的整体无力状态,都需要研究者面对下面的基本问题:徐看似"过时"的选择是否具有历史价值,其现实依据何在?经过反复观看、体会,我逐步意识到,诸如"写实""现实主义""历史画"等概念无法准确表述其创作的性质。画家的实践也没有显示出具一贯性的表现法则。出乎意料,我所最终发现的一以贯之的特征是"实验性"。并且,其画作所表现的大胆性与实验的游移程度非同一般。画家不仅在油画、国画领域与两种材质间穿梭,还尝试不同的题材类型,并在叙述手法、观看视角、空间表现、造型语言各个层面展开实验,作品呈现出混杂性。徐悲鸿此阶段的探索主线为:学习西方历史

画的经典表述方式，并在国画领域尝试转化探索经验，同时尝试历史画之外的表述方式。其探索显示出超越画家所在的学院派面貌的意图，并特别注意借鉴中国传统因素。试验的游移性也表明，画家无法完全遵照任一已有的表现方式，又时时陷于"迷惘"的状况。

第五章致力于通过具体的作品与形式语言分析揭示上述特征。开头一节专门分析画家艺术启蒙的特殊性与混杂性，意在为这般实验性寻求深层的经验基础。努力呈现实验的进展与过程性的同时，我还尝试区分，画家探索的哪些部分显露出明确的自觉导向，哪些部分可能出于意识的模糊（乃至"糊涂"）或技术的限制，或者经验、能力的不足。总体上，我认为这些探索的高度游移性暗示了画家在认识方面陷入无法突破的困境。

意识到徐悲鸿创作的实验性状况，使我更为困惑应寻求怎样的历史空间与历史脉络来理解、定位其艺术取向。对于画家认知状况及内在困境的剖析（第六章），正试图在对于新的历史空间的意识中展开（部分问题点的讨论开始不同程度地触及这一问题）。

本书尝试撑开更为丰富、立体的理解空间。理解徐悲鸿艺术的核心要素为：民族意识、历史责任感与古典理想，乃至其所选择的叙事性和历史题材的独特道路，不应被简单视为指向单一的民族认同诉求，体现了现代语境中"滞后"而"守旧"的文化意识。本书试图揭示其艺术理想与文化意识，是以现代觉醒的个体意识及在中西融合的语境中萌发的新的感觉、经验为基础的。与刘海粟无异，在数度追忆自身成长历程的文字中，艺术成为这位底层的年轻人砥砺精神与意志、养成道德与行动力的内在动力。对于徐悲鸿，表现现实生活中人的意志与精神，"使造物无遁形"的渴望——这些朴素的理想包含着崭新的生活感觉与经验感觉，指向以新的方式把握、建构现实的革命性抱负。对写实方法的"固执"，对绘画之可传达性与形象性的维护，也是由此伸展出来的。形式分析部分关于徐悲鸿艺术启蒙经验的开放度与混杂性的论述，可以从另一侧面支持这一理解。在这样的体认视

角下,徐对历史责任感与古典文明理想的体认,就不应被局限于"守旧"的评判。徐悲鸿与刘海粟、林风眠等同时期中国画家对应于同样的历史语境,其体认与创造亦包含着"现代"性与革新性。或者说,他们的选择呈现出另一种"现代性"。

在此基础上,我尝试追寻上述体认在实践中的开展状况。自1920年代中期开始,画家数年间始终勉力提倡的"写实"主张,恰好体现了认识与实践层面的呼应、配合状况,具备有力的揭示意义。本书希望突破已有的认识框架,呈现这一主张的现实指向,并开放更多的问题。主要议题包括:"写实"主张与画家基本艺术理解及经验间的内在关联,其"左右开弓"的现实指向,以及其所包含的对艺术性、独创性与新的经验方式的追求。本书将揭示,"写实"主张实际体现了画家表达契合于中国的现实感的渴求。此外,还将探讨这一主张所连带的人格状态及道德品格要求,以及所对应的艺术史典范与表现形态;画家对这一主张的定位,表述与实践状况所显示的游移与含混性。

第六章最后部分的讨论动机产生于无法释然的困惑:徐悲鸿具高度的现实敏感与革命性的特质、经验,为何无法获得持续性的展开与充实?探索为何始终处于游移状态?讨论首先检视画家观看现实的立场与视角,指出以旁观的位置难以真正"进入"现实,揭示徐在整体不理想状况中的孤立位置,以及此状况带给画家的限制。本书还将追寻,缘何画家高度的政治热情无法获得有力的转化,特别通过其对革命文艺理解状况的考察,揭示画家认知的缺陷与受限状况。与此同时,本书也力图分辨其中具启发与反思价值的见解,尽可能还原对象的复杂性。

全书结尾尝试在更大的历史视野中思考塑造中国现代艺术的历史条件,以及中国现代艺术所显示的特征与历史价值。"余论"将展开两个议题。一、中国现代艺术面对怎样的"西方"。讨论由对徐悲鸿与西方关系的思考引发,基本的问题为:到底怎样的西方资源真正影

响了徐悲鸿,他和他所在的西方语境、中国语境之间的联系何在。通过分析徐所在法国学院派的历史特征、与同时期其他画派间的交互关系、所出现的变化与问题,我试图将法国近代学院派纳入西方艺术现代初期这一整体历史发展阶段。在此阶段,萌生诸种新的观看、把握现实的探索,诸探索处于不成熟状态,交互影响又受制于同样的历史条件。现代中国面临同样的困境。其中,在传统的表达方式失效的状况下,如何寻求新的把握现实的方式,如何重新构建艺术与社会之间的关联性成为核心问题。若将此视野、意识带入中国现代艺术的历史考察中,或将对其中呈现的游移、反复、曲折、生硬有更深的理解。

"余论"的第二个议题是关于中国现代艺术的特征、历史价值与局限的思考。三位艺术家借鉴、阐释西方的方式、路径及诉求,显示中国现代艺术存在着整体性的特征与趋同的取向:一种基于文化建构意识的伦理诉求与"保守"性。本书还将追问,如何看待这一整体趋向,以及以西方现代为参照而呈现的"保守"性?中国的状况是否可能构成有关西方现代艺术的历史过程、发展逻辑与价值取向的反思资源?最后,我将尝试探讨三位艺术家所代表的创造路径(也是民国美术的"主流")的局限。我暂且将这一把握现实的方式表述为"抒情"的方式,即对现实作相对超越的处理,着重表达主体内化了的或理想化的现实体验,并渗透着伦理性的指向。同时,试图分析这其中既包容着深厚的历史积淀与现实的感觉、经验,又呈现出限制性,面临表达窄化、空洞化的危险,无法真正有力地包容现实。

四

三位画家所构想的道路方向、所体认的基本理解、所意识并致力突破的问题与现实状况及对于西方资源的取向与借鉴方式——这些方面存在着相互参照的关系。我力图尽可能地贴近对象自身的历史脉络,

来呈现这些诉求、探索与困惑。希望由此所揭示的特征与问题，建立在较为坚实、具体的内容基础之上，不至于太过抽象或简单化。本书也努力尝试体会、呈现研究对象受到历史的限制这一状况，思考哪些因素构成了限制与阻碍，揭示种种突破性的尝试所达致的效果与显露的缺陷。与此同时，本书的弱点与缺陷也将清晰地暴露在读者面前，并期待着严肃的批评。

第一章

民族意识、社会性诉求与个体精神——刘海粟早期艺术观的形成与确立

刘海粟的艺术历程自 1910 年代后期延续至 1990 年代。研究者与评论者多认为其艺术生涯的成熟期始于 1950 年代，画家在晚年也还屡创辉煌。[1] 本章将要探讨的 1920 年代中后期至 1930 年代早期的阶段，虽然其尚未达致艺术成熟，但同样具有无可忽视的价值。研究者多以这一时期画家艺术创作未臻成熟为由而未给予足够的专注与重视。实际上，这是画家遭遇到现实困境并与西方艺术资源相遇的关键时期。作为一位有着较高天赋与强悍主体力量的画家，刘海粟 1920 年代初期即确立起相对明确的艺术观，显示出强烈的个人面貌与精神特质。1920 年代中期到末期（约 1925—1928），画家遭遇到认知与实践的危机。1929—1935 年间的两次欧游经历则提供了新的资源，使得画家初步确立了日后发展的基本方向。创作之外，刘海粟还显示出对于中国现代艺术发展道路、方向问题的关切与责任感。围绕这些问题所展开的理解、批评与阐释，反映出画家对于变化的现实语境与诉求的回应。

关于刘海粟早期艺术实践，以往研究偏重于在审美领域内对其显现的精神气质与艺术语言进行分析。而单纯的审美维度可能无法构成对其艺术实践及探索过程所经历的现实困境的有力认知。事实上，刘"自我表现"观形成于中国现代的特定阶段，并承载着重要的启蒙功能；在不断变化的现实语境中，画家又始终在传统、现代、民族、个体、社会等诸因素间寻求沟通的可能。刘海粟早期的艺术生涯（主要在 1920 年代）并非一帆风顺，而是经历了不断的调整过程：在艺术实践的起步阶段，这位天才经由五四新文化的启蒙，顺畅找到新的位置，以"自我表现"的观念及实践在画坛崛起；其后，在 1920 年代

[1] 谢海燕将刘海粟的艺术生涯分为 8 个时期："萌发期 (1903—1912)——从初学、自学到教学。奠基期 (1912—1928)——从创办上海美专到欧洲之行。扩展期 (1929—1937)——从第一、第二次欧游到抗日战争。冶炼期 (1937—1949)——从抗日战争到解放战争。陶铸期 (1949—1957)——从人民共和国诞生到第一个五年计划。磨砺期 (1957—1976)——从反右到'四人帮'被粉碎。辉煌期 (1977—1989)——从改革开放到十上黄山。晚岁期 (1989—1994)——从去德展览到香港归来。"谢海燕：《刘海粟的艺术生涯、美育思想和创作道路》，刘海粟美术馆编：《刘海粟研究》，上海画报出版社，2000 年。

中期国内政治形势急速变化的语境和由此导致的对五四新文化启蒙观念进行反思的思想趋向中，这一观念与实践方向遭到质疑，画家自身的认知方向、现实感觉、艺术表现能力等方面都暴露出危机，艺术生涯遭遇到困境。从更为宏观的层面看，刘的遭遇并非孤例，而是显现出中国现代艺术的历史境遇：在中国社会的现代过程中，现代民族国家的诉求变得特别急迫；同时，文化、艺术又需要完成突破传统框架、寻求新的合理结构与内涵的任务。在这样的历史课题之中，新的个体的出现（被塑造）、个体性的表达、民族性的诉求、艺术社会性功能的发挥，都构成重要的面相。而这些不同指向的功能，需要在怎样的整体性结构中被整合，相互之间又可能形成怎样的关系，则是具有挑战性的课题。我认为，刘此阶段实践所面临的现实挑战，主要集中于现代主体如何在个体表现和社会价值、民族精神间寻求到内在关联这一点。与林、徐相比，刘海粟的艺术历程与道路选择更具代表性，反映了其时大部分画家的问题与困境。

在这样的理解视角中，本章将分两阶段探讨画家早期艺术实践：一、1920年代前期，即画家提出"自我表现"观的初期阶段，探讨其艺术观念的内涵、结构、现实意义及认知方式的缺陷所带来的潜在危机；二、1920年代中后期与1930年代初期，探析欧游经历对画家观念与实践的影响，画家观照、转化西方艺术资源的方式，以及在新语境中关于自身位置与道路的重新定义。

第一节　新的个体与新的艺术
——刘海粟早期艺术观的社会意义与认知缺陷

作为在国内成长起来的青年画家，刘海粟的艺术实践表现出相当的早熟。在徐悲鸿、林风眠、吴大羽、蔡威廉、方君璧等远赴海

外求学的 1920 年代前期，刘海粟就已经在国内叱咤风云，以革新者的姿态进行美术创作与美术教育实践，在国内美术青年中产生了重要的影响。"自我表现"的观念是刘海粟在艺术探索道路的初期就明确提出的观念。

一 个体精神的自觉与浪漫主义精神特质

在艺术创作之外，刘海粟的个人面貌也给人留下深刻的印象。这位来自苏州乡间的少年自学成才，渴望通过艺术确立新的人生价值与人生状态：民国初年大胆崇尚塞尚、凡·高，自谓"艺术叛徒"；16 岁与同伴在上海开办美术学校，推行新的艺术理念与实践方式。种种特立独行，凸显出其充沛的实践能量与独异的艺术天赋。这些经历还特别反映出"艺术"作为新的精神价值与实践形式，对这位青年生命的内在影响。某种程度上，刘海粟的艺术实践突出地显示出五四代表的新文化思潮对中国现代青年的启蒙影响，以及在这样的影响下，现代个体经由艺术实践这一创造性媒介所获得的塑造与成长。这构成"自我表现"观在认知和实践两个层面的核心内容。对于刘海粟，绘画不是单纯的技艺学习，而是主体精神与能量被激发、塑造、获得充实与生长的过程。

上述意识发轫于画家艺术实践的初期。1919 年所作的《寒假西湖写生日记》具有重要的揭示意义。这篇游记流露出浓厚的"创作"色彩。文章讲述青年画家从动议去外地写生到克服种种困难，最终实现愿望的过程。叙述是在一系列的渲染与铺垫中展开的：美专教师对写生行为充满不理解，画家排除众议、摆脱了繁忙的日常事务而最终动身；旅途中所遭遇的，是普通民众对速写行为的不理解，以及军阀、地痞的抢劫与人身威胁。这些铺陈生动地呈现出新艺术所处的现实环境与现实困难。在文中，艺术行为被置于几个向度之下：社会、民众、美术界。在社会层面，政治的黑暗、社会秩序的混乱、恶势力

的横行，成为新艺术的阻碍因素。在这样的社会状况中，艺术实践毫无地位并缺乏保障，同时被画家赋予"革命性"的行为指向。在民众层面，民众对写生行为的惊奇与不理解表明了与新艺术的隔膜，新艺术行为的启蒙性质和精英性质凸显出来。在艺术界内部，即便如上海美专这种新式学校的教员，也不能理解写生的意义。这不仅表明传统势力之强大，更表明新艺术观念在艺术界内部不被理解的处境。在这样的描述中，"写生"的革命性更为凸显。

其后的叙述继续描绘写生行为遭遇的阻碍：恶劣的自然条件及画家生理的不适，在此基础上，突出画家的内心斗争与写生行为的心理感受，展现写生过程对人的意志力与精神的激发、磨砺作用：

> 登孤山之巅，写山与文澜阁之雪景。天气奇冷，手指木僵，寒风飒飒，砭人肌骨。而欲于冰天雪地中作野外之写生，安得不齿战股栗耶。意颇濡滞，私念此机不可失，遂奋勇为之。卒成雪景两帧。手力几疲，雪尤皎洁。昔东坡有手力尽时画更佳一语，于此益信。……（登上山顶之后感慨）是时迷漫黑云，豁然开朗，一若吾辈冒雪写生而获天公之嘉奖然者。余感此，益觉不能不自奋励，故锐进之心不少。[1]

通过对户外写生所遭遇的主客观困难的夸张描写和写生者心理活动的刻画，青年刘海粟告诉世人，艺术不是安逸的模仿，是需要以勇敢的精神、坚定的意志、身体的辛劳去追寻的革命性的创造行为。在充满美与变幻的大自然面前，在忍受着身体的痛苦而与惰性做斗争的过程中，主体意志和精神被激发，并因表现对象的伟大而获得强化与充实，终由"濡滞"转变为"奋励""锐进"。我认为这是刘海粟终其

[1] 刘海粟：《寒假西湖写生日记》，上海图画美术学校编：《美术》1919年2期。

一生的艺术创造中最为内在和持久的动力。

1910年代后期，画家开始习画，提倡写实与模仿物象之真的重要性："愚以为西洋画固以真确为正鹄，中国画亦必以摹写真相，万不可摹前人之作……"；"西洋名画"的魅力在"可令观者如身入其境，戟手擅袖，若不可遏"。另一方面，学画初始，刘的意识中就产生了对于遵从规则与模仿性行为的厌倦，表现出个性受到压抑的反叛情绪，强调学画重在挖掘"吾人天性中之审美性及自动性"与"创造能力"。[1] 虽然此阶段处于认识的萌芽期，尚未明确"自我表现"的观念，但自《寒假西湖写生日记》等资料，已经可以清晰地辨识出刘海粟艺术观的核心品质：主体意识的自觉与对个体创造精神、意志力的追求。而其中已经展露的艺术与社会间的对抗性关系，艺术所具有的前卫性与挑衅性，新艺术的精英性质，民众的蒙昧状态等认识，构成日后画家"自我表现"观的基本要素。

1922年，受创造社的影响，刘海粟首次提出艺术是"生命的表现"，强调艺术是主体精神的表达和表现性（而非再现）的手法。[2] 画家开始追求自我精神的表现，重在内心情感的表达与直觉式的"自然"流露。这一观念的影响来源是多元的，包括了浪漫主义和创造社前期文艺观的影响、尼采的超人观念和柏格森、克罗齐等人观念的影响。[3] 其中，浪漫主义精神的影响是根本的。浪漫主义代表人物华兹华斯认为"文艺不是客观自然的忠实描绘，而是诗人主观心灵的表现和主观情感的自然流露"，他为诗歌所作的定义为"诗是强烈情感的自然流露"。诗人雪莱"把艺术当作高于任何社会领域的最神圣的东西，因而反对艺术为任何具体的社会目的服务"，"强调灵

[1] 见刘海粟《参观法总会美术博览会记略》与《画学上必要之点》。两文均见《美术》1919年2期。

[2] 1922年，画家首次提出艺术是"生命的表现"。见袁志煌、陈祖恩编著《刘海粟年谱》，上海人民出版社，1992年，第44页。

[3] 朱金楼指出，尼采的天才、超人观念，柏格森的直觉说、时间的绵延观，克罗齐的直觉论，泰戈尔的反科学观，都给刘海粟一定的影响。参见朱金楼《刘海粟大师的艺术事业和美学思想》，南京艺术学院、常州美术馆编：《刘海粟研究》，江苏美术出版社，2003年。

感、强调文艺创作中的直觉性、本能性和不自觉性"。创造社前期的郭沫若受到这些观念的深刻影响,强调情感"自然流露"的特征和抒情"本职",提出艺术的表达需追求质朴,应"不受一切的束缚,破除一切已成的形式",反对形式的雕琢。[1]这些观点也对刘海粟构成影响。[2]

刘的认识包含了主体、艺术、社会/现实、自然几个要素。主体、艺术表现为对社会、现实的反抗,双方处于对立的关系;同时,主体经由自然实现情感表达与精神升华。画家宣称"打破一切物质的罗网、机械的罗网、习俗势力的罗网,从黑沉沉的世界里解放出来,表现自我的生命"[3]——艺术创造正是在这样的对立关系中发挥革命性的作用。艺术家则是处于社会边缘与现实相对抗的悲剧性英雄。刘所推崇的凡·高,为社会所"遗弃"而处于孤独与绝望状态的"艺术叛徒",以牺牲自身来与世俗对抗。[4]在这一结构中,艺术成为独立于社会之外的领域,并通过"非功利"的特征实现其表达的目的。在表现题材和手法方面,刘海粟继承西方现代艺术的基本方向,摈弃对外部社会现实题材的表现与叙事性手法。[5]

[1] 罗钢:《历史汇流中的抉择》,中国社会科学出版社,1993年,第92—97页。

[2] 刘海粟与郭沫若结识、交往于1920年代初期。1920年代前期,郭沫若、郁达夫为代表的前期创造社在艺术青年中产生了较大影响,倪贻德、滕固为创造社成员,刘海粟、关良等和创造社交往密切。刘海粟本人后来不大提及这层关系,只强调与郁达夫的交谊,但他那时的艺术观念可见郭沫若的影响。《刘海粟年谱》记载了两人的交往。1923年,郭沫若为刘海粟国画作品《九溪十八涧》题词:"艺术叛徒胆量大,别开蹊径作奇画。"之后,刘海粟以"艺术叛徒"形容凡·高,并颇为得意地自谓。1925年五卅运动爆发后,上海美专学生曾演出郭沫若新剧《聂嫈》救济罢工工人,同年4月、8月,刘海粟请郭沫若到美专演讲《生活的艺术化》《国际阶级斗争之序幕》(见《刘海粟年谱》第52、65、68、69页)。

[3] 刘海粟:《艺术与人格》,《艺术》1924年10月26日75期。

[4] "历史上真实的艺术家也常和当时的社会分离决裂,去过他孤独的生活。……生命伟大的作家,即使深受社会的压抑,也决不会去苟同世俗趣味,创作'流行艺术',忘却他自己,抹掉他心灵的光辉!"刘海粟:《艺术与生命表白》,《晨报六周年纪念增刊》1924年12月1日。

[5] "(劝善惩恶的内容)属于道德功利的价值,不是美的价值。……取媚流俗地描写浅薄善行,并不是真正的艺术。比如画家见人提倡'孝''义',而描写孟宗哭竹、王祥卧冰、关羽挂金封印的故事,纯以功利为计,而忘却艺术家自我生命的表现,这种艺术不是真正的艺术。"刘海粟:《艺术与人格》,《艺术》1924年10月26日75期。

二 个体与社会的对峙——"自我表现"观的认识结构

在继承西方现代的艺术理解与表现路径的同时,刘海粟的艺术观念及实践又体现出与西方的诸种差异。其核心在于对个体与社会关系的理解。

首先,刘海粟艺术理解的核心内容为:艺术对个体的塑造与成长的内在作用,显示出特别的现实意义与建设性指向。强调个体表现的同时,刘海粟对个体精神做出了具价值倾向的导向。《寒假西湖写生日记》表明了画家对意志力、勇敢、坚韧、崇高感与力量感的追求。其后的实践表明,画家所自觉的自我精神的升华与表现,在这一向度上继续深入。徐志摩将之概括为"大与力":刘海粟"写山海是为它们的大,波澜为它们的壮阔,奔泉为它们的神秘,枯木为它们的苍劲。……意识的或非意识的,海粟自己赏鉴的标准也只是一个:伟大。不嫌野,不嫌粗,他只求大。'大'是他崇拜的英雄们的一个共性"[1]。唾弃矫饰、柔弱、媚俗、甜美,追求力量感、深沉感、大气、质朴、厚重,这体现出对中国现代历史命运的敏感和现实层面的价值指向,充满着民族觉醒的意识与道德诉求。在此,我们看到个体与社会之间的深刻联系,这是有别于西方现代艺术的。刘的观念与实践带有强烈而新鲜的现代色彩与反叛性,又体现了五四新文化的启蒙影响和对于新现实的敏感。刘对于社会青年的感召力,也显示出其体认所包含的社会性诉求。[2]

刘的艺术理解受到蔡元培的深刻影响。在对艺术社会功能的理解方面,蔡元培特别看重新艺术对塑造新的人格的作用、艺术的启蒙性

[1] 徐志摩:《一个有玄学思想的画家》,刘海粟美术馆编:《刘海粟研究》,第 103、104 页。

[2] 1922 年刘海粟在北京举办个展时,有观众称"刘君内心的狂热"是"这次展览会最有价值的东西",评价说"绝无成见、绝无拘束,总是自己画自己的画。他这种表现,颇能引起一般人们的创作欲,并深足以药青年的郁闷"。史琬:《看了刘海粟绘画展览之后》,《晨报》1922 年 1 月 18 日。1930 年代,有人称其为"向前探讨的勇士""时代伟力的一员战将。他底画,整个地象征出他自己个人的精神"。龚必正:《读了刘海粟先生的画》,《艺术旬刊》1932 年 10 月 21 日 1 卷 6 期。

和对于文化建设的正面意义。蔡对刘的支持可谓一贯，这种支持持续至1930年代中后期。蔡元培1922年为刘海粟国画作品《溪山松风图》所做的题词，已显示出这位思想家试图以清新生动的语言来呼应他所感受到的画家的个性："不是一定有这样的石头，也不是一定有这样的松树；也不是一定有这样的石头与这样的松树同这种样子一块儿排列着。完全是心力的表现，不是描头画角的家数。"[1]即便在1920年代中期五四的启蒙思路遭遇反思的情势下，蔡元培依然肯定刘海粟的作品"不以描写酷肖为第一义"，表现了主体精神的艺术，体现着"人类自觉之一境"。[2]在蔡的理解中，个体的塑造与成长是中国现代文化的核心课题，是社会改造与建设的必需基础。

在刘强调艺术之独立性和"非功利"特征的论述中，还包含对个体精神具道德指向性的理解。画家指出，自我表现的艺术本身具有伦理性，因为"表现自我的生命"这一行为就包含着融为一体的"善"与"美"；同时，艺术可能显示"伦理观照的人格"的途径，不在外向地指向他人，而在对主体自身的内在作用。[3]表述虽显幼稚，但体现出画家所特有的敏感。事实上，刘海粟的艺术追求包含着强烈的社会参与意识。他很早就流露出民族意识、民族身份的自觉，有意强调民族立场与中国艺术的独立品质，以主动的姿态面对西方文化。[4]虽然一再激赏凡·高与世俗斗争的反叛精神与孤独奋斗的经历，画家在内心更期待成为但丁、歌德般掀起文化界波澜的巨人。[5]在激烈塑造"艺术

[1] 袁志煌：《刘海粟与蔡元培》，刘海粟美术馆编：《刘海粟研究》，第27页。

[2] 文章作于1926年，原载于《海粟近作》（上海美术用品社1928年9月出版），转引自高平叔编《蔡元培美育论集》，湖南教育出版社，1987年，第183页。

[3] "人格的价值，通常说也就是'善'的内容与'美'的内容，本来是不相离的，因为它们都是表现自我的生命！……（劝善惩恶的内容）属于道德功利的价值，不是美的价值。……取媚流俗地描写浅薄善行，并不是真正的艺术。……就是伦理观照的人格，它的价值，也不能现于他人，而要现于自身之生命。"刘海粟：《艺术与人格》，《艺术》1924年10月26日75期。

[4] 刘早年赴日本游历的评论、感想反映出这一立场。

[5] "海粟的心目中，原只有荷马、但丁、米开朗琪罗、歌德、雨果、罗丹"，傅雷：《刘海粟论》，《艺术旬刊》1932年9月21日1卷3期。

叛徒"形象的同时,他更希望自己能够成为社会文化主干的创造者与参与者。在条件允许的情况下,获得扩大的视野后,他更自觉于使自身的实践超越"个体"范围,努力寻求中国现代艺术发展的可能方向。开办美术学校、寻求与西方艺术界的联合、在欧洲宣传中国艺术(举办巡回展览、宣传中国艺术精神)等举措,都显示出这一抱负。

其次,刘海粟在观念和实践层面对"自然"作用的认知与对"自然"之意义的开掘,体现出特别的意涵。在个体、艺术与社会相对抗的结构关系中,刘将自然作为个体表现的核心媒介:"历来有成就的画家,常常嫌弃社会的污浊而与自然谐和。……欧洲文明总不免带有都市的臭味,所以他们宁愿牺牲一切,以求还原的生活。……避开社会机械文明的束缚。"[1] 这种转向自然、以自然为媒介来反抗社会、挖掘主体内在的方式显示出浪漫主义精神与早期郭沫若文艺观的影响。从更大的视角审视,从浪漫主义的观照出发而对自然意义的认知,对于民国时期的艺术家而言,不仅意味着对西方艺术资源的继承,还体现了中国现代艺术独特的历史处境与价值诉求。刘海粟的创作中绝少对现代都市文明的描绘,多以自然景色或文化建筑为题材。对他而言,自然既是主体得以彰显精神力量及反抗世俗与现代资本主义都市文明的媒介,也是最易于表达民族精神的题材。实际上,民国时期大多数画家,无论画风属现代派或倾向写实,多致力于表现具抒情意味的自然风景。这些画家包括:刘海粟、林风眠、关良、关紫兰、徐悲鸿、颜文樑(图1—1)、李瑞年、秦宣夫、常书鸿、吕斯百,等等。仅有少数画家(倪贻德、黄觉寺、庞薰琹等)致力表现具现代感的都市空间。严格意义上,身处"近代化"过程的民国画家,更多体现着一种"前现代"的情结,显示出与西方现代艺术所处社会状况的差异性。

刘海粟的艺术认知状况还促使我们进一步思考民国画家的普遍历史境遇。在20世纪前期的特定历史阶段,中国艺术家所追求的自我与

[1] 刘海粟:《艺术是生命的表现》,《艺术》1923年3月18日。

图1—1　颜文樑《红海》，1928年，布面油画，25.7厘米×17.9厘米

社会的对抗、自我从社会、政治、道德之中的解放，必然具有不彻底性。日本著名现代文学研究者伊藤虎丸在比较同时期中日两国文学青年的自我意识时曾指出，处于资本主义制度已牢固确立的环境中的日本文学青年，"国家意识已是'自我'之外的东西，在这个前提下，从国家意志之中解放出来的自我，是包含着政治志向的放弃、在政治之外发现自我等含义的"。而创造社青年"由于中华民国的成立，他们才看到了国家意识这样的最低限度的条件。只是新生的国家的令人绝望的政治状况"，会产生疏离于政治之外的自我意识。然而，他们始终不曾遭遇日本文学青年般的"把国家价值放在内心世界中的第一位的这种精神结构翻转过来，创造比国家更高的价值"的历史境遇。对于中国青年来说，"'国家的价值'不如说是'民族价值'、'政治价值'"。他们始终不能够摆脱民族意识的屈辱感和民族崛起的意识。因此，他们的自我的感性"总是外向（政治性）的，不彻底的，浮浅的"。[1]

[1]〔日〕伊藤虎丸著，孙猛、徐江、李冬木译：《鲁迅、创造社与日本文学——中日近现代比较文学初探》，北京大学出版社，2005年，第175、176页。

三 认知方式隐含的危机

刘海粟的艺术理解构成画家艺术实践的强大动力。然而，这一观念中所显示的画家的认知方式，以及对于艺术行为的特性、艺术与现实关系的理解，还处于相对简单的阶段并隐含着诸多问题。首先，我们需要追问一个关键问题，即刘海粟所理解的"自我"的含义。在他的阐释中，我们看到的是"自我""人格""生命""美"这些概念的重复。例如，他宣称"艺术就是我们自我生命的表现！是我们人格的表现！……生命就是美，就是人格"[1]。"我们的思想和情感，是我们的人格和个性。"[2]在画家眼中，这个"单纯"的自我，只要在艺术创作中"一任生命之（自然）流露"，就可以轻易地破除"一切支配"，达致主体与"人我"隔膜的双重解放：

> 我常常看见了一种瞬息的流动，灿烂的色彩，心弦就不息的潜跃起来……但是自己也不知道那时如何画法，才能够这样；倘使我照样再临摹一张，那就无论如何都做不到了！……作画由随感而应的直觉表现，就是真情生活，真是为无所为，一任生命之流露阿！……艺术超脱一切支配……蔡元培倡以美育代宗教说，也不过根据了"美术足以去人我之见，去厉害得失之计"的缘故。[3]

此外，刘海粟的"自我"意识是在与社会、现实的对立框架中建立起来的，也就是说，是在对立关系中，从否定的角度确立的。在这一结构中的自我，单依靠直觉、自然流露，无法使主体获得真正的生

[1] 刘海粟：《艺术与人格》，《艺术》1924年10月26日75期。
[2] 刘海粟：《艺术是生命的表现》，《艺术》1923年3月18日。
[3] 刘海粟：《画什么》，《艺术》1923年7月19期。

长性；它既然是在与社会的对抗中确立的，就必须同社会、现实发生实质性的关联，否则会流于空洞。如前所述，刘的自我观念不可能做到真正的内向，其自我精神在很大程度上依托了强烈的主体意志，而这一主体意志可以寄托的内容，是相当有限的。反映到关于表现手法的认识，这种夸大自我作用的态度就体现为极端地信任直觉、天才与情感的表白，反对在艺术创作中运用理性，轻视技术与方法。刘海粟将艺术与科学、情感与理性设置在对立的位置关系中。他指出，"画的表白，就是要将情感发挥，因为科学是理智的，艺术是情感的"；塞尚、凡·高、高更、石涛、八大都凭借直觉作画，这是"近代艺术各种语言之出发点"。[1] 在这一对立关系中，理性、技术进一步成为对主体精神的束缚和对艺术价值与审美趣味的阻碍："晚近艺术，皆为形式皮尺及理性破产之运动，变颓废之形式而为内心之表白，易理性之束缚而为情感之奔赴"[2]；"若还拿理智来分析研究，那必使艺术变作技巧化，将艺术的价值、艺术的趣味降低或者根本推翻"[3]。与此相对应，在实践层面，刘海粟、汪亚尘等在1920年代早期同时提倡绘画的原始风格与稚拙感的表现，将之与主体的人格、生命相联系。[4]

将艺术创造行为与理性、技术相对立的认知方式，不仅反映出对艺术创造行为性质的理解缺陷，还将导致艺术与现实关系的僵化与主体状态的封闭。实际上，有关如何理解艺术的创作特性与理性、技术之间的关系问题，成为其时革命文学论争中的重要问题。刘海粟的理

[1] 刘海粟：《艺术与生命表白》，《晨报六周年纪念增刊》1924年12月1日。

[2] "……其美术之特色，在乎人类自觉，趋思想于自由一途，而解脱拘持束缚之苦；所谓人者人也，非明神之仆，非教皇之奴也……最足以发挥人类之爱情，涵养人类之生趣……

晚近艺术，皆为形式皮尺及理性破产之运动，变颓废之形式而为内心之表白，易理性之束缚而为情感之奔赴。……拉飞耳实早见及此，现代艺术思潮，无不潜伏于拉氏之心胸……"刘海粟：《画圣拉飞耳》，《艺术》1924年1月6日34期。

[3] 刘海粟：《艺术是生命的表现》，《艺术》1923年3月18日。

[4] "我以为艺术的稚拙感，就是画家人格的表现底所在，无论拿谁个名画来看，在画幅上，都可以发现美的稚拙感来；这种特殊的精神的显露也就是画家唯一的生命，时时须保留着。……"汪亚尘《艺术上的稚拙感》一文中查溯生的附言，《艺术》1923年6期。

解令人联想到鲁迅对于创造社成员成仿吾的批评。对此,日本学者伊藤虎丸进行了颇具深度的分析。他指出,"(成仿吾)所理解的现实主义,不是客观生活的'再现',而是依据天才,对内向世界真实的艺术表现。或者说,遵从艺术家的良心,如实地加以'表现'。……首先不是'空想'或'捏造',而是如实地'表现'真实(其时是主观的真实),这比什么都重要,至于'描写',不过是'末技'。……鲁迅则认为这(按:即再现)必须是'言必有据',也就是巴尔扎克所说的以'细节的真实'为基础的'庄严的虚构'的现实再创造和典型化(他使用'组织'这个词),那才是作家至难的事业,是需要有作家的真正的手腕的。这里的现实主义,也可以说是近代科学的方法"。在此,关键性问题在于"自我"的表现怎样获得真正的现实内容。成仿吾认为需"依据天才""遵从艺术家的良心",鲁迅则强调单凭个体的主观想象无法达致这一目标,而需要经由"组织"与"庄严的虚构",巴尔扎克的创作方法即由此实现对于现实的再创造和典型化。[1]

这就引出另一问题:在表现现实的艺术过程中,理性和技术的位置与意义何在。伊藤虎丸进一步分析说,"轻视方法(技术)其实也就是在真实的意义上轻视作家的主观能动性",而"'重视主观能动性',也就是和实事求是的精神、实验的精神是一致的",这"和主观主义、对于现成的观念体系的忠诚乃至狂热是不同的……"[2]这无疑准确点中主观主义的死穴。方法、技术不仅是外在的手段,也会对主体的精神、观念建构构成塑造作用。忽视方法和技术,是在根本上以主观化的精神粗暴地套用现实,使得表现变得简单化、概念化,造成主体精神的停滞与封闭状态。[3]在刘海粟早期艺术——现实/艺术表

[1] 〔日〕伊藤虎丸:《鲁迅、创造社与日本文学——中日近现代比较文学初探》,第168页。

[2] 同上书,第171页。

[3] 在伊藤虎丸的分析中,表现方法的不同体现着人生观与社会观的差异。伊藤虎丸认为,成仿吾的现实主义是虚假的,是将主观理解强加于现实。因此,成仿吾"转向"后的文艺观和此前自我表现的文艺观本质相同。同上书,第168页。

现——技术、理性的二元对立结构中,由于对主体作用的盲目夸大,画家反倒难于深入社会现实,找到自我与现实的有机关联。自我与对象内涵的双重空洞化,使得表达难以找到有机而不断充实的生长方式。这一困境制约着画家艺术实践的整体水平。在对艺术之社会性功能的需要更为急迫的现实情势下,这一问题就显得更为突出。

第二节　民族意识、社会性诉求与个体表现
——1920年代中后期的困境与应对方式

1925—1928年是国内社会事件频繁爆发、政治局势动荡的时期,也是上海美专和刘海粟本人的"多事之秋"。刘1920年代初期确立的艺术观,在1920年代中期变化的社会政治与文化思想局势下遭遇质疑。同时,早年基本依靠自学习得的表现技艺也面临停滞不前的困境。这些都促使他开始寻求转变与新的资源。学界以往研究多关注此时期画家所遭遇的"模特儿事件",我则将考察的重点放在其创作所遭遇的内在困境,以及面对变化的社会语境,画家如何调整自身的艺术理解,他又寻找到怎样的新资源与发展方向。

一　油画创作的瓶颈期

1925年秋—1928年末,刘海粟的油画创作基本处于停滞阶段,与此前、此后的阶段相比,作品数量锐减。[1]造成这种状况的直接原

[1] 画家在此阶段的大体历程为:1925年,五卅运动爆发。同年,撰文《艺术叛徒》《民众的艺术化》《德拉克洛瓦与浪漫主义》,提出"昌国画"。8月,江苏教育会大会通过禁止聘用模特儿的提案,9月,刘海粟受到上海闸北市议会议员姜怀素的抨击,从而拉开了长达两年的"模特事件"的序幕。1926年,画家身陷模特事件。1926年末,美专个别学生因与教员王济远爆发矛盾而惹起罢课风潮,王辞职,校方调停不果,提早放假。俞寄凡、潘天寿等离校,发起成立新华艺术学院。北伐开始。1927年4月,上海美专终因模特事件被迫关闭。与此同时,"四一二"事件爆发。画家随即出走日本。同年夏天归国。南京国民政府成立,上海美专复校,动议赴欧洲考察。1929年年初,画家赴欧洲游历。1925至1928年四年间,画家的油画作品数目大为减少,国画创作居多(参见袁志煌、陈祖恩编著《刘海粟年谱》)。

因，是自1925年秋持续至1927年春的模特事件。其中，画家牵扯大量精力进行抗辩、斡旋、斗争，维护他本人及美专的声誉、权益，乃至学校的正常运转。从现存的相关信件中，可以推测这一事件对于画家的心理与创作状态确实造成了不小的影响。[1]模特事件以1927年4月上海美专被迫停办、刘海粟出走日本告终。其后，刘于同年7月归国，忙于上海美专复校事宜，并下定决心赴欧考察。1928年，画家的主要精力在准备出国事宜。此外，绘画技艺的停滞与艺术观念内在空洞化的危机，是其油画创作遭遇困境的内在原因。

在技术层面，刘海粟依靠自学起家的油画技艺，急需获得更为正规的学习途径、方法与资源。据陈抱一回忆，19世纪末到1914、1915年左右，国内西画教学处于艰难的起步阶段："教习西画法的画师，闻得的没有几个"，专业学生少，可供学习的西洋画册较少，颜料、画布需摸索自制。刘海粟最早在周湘开办的布景画传习所学画半年，主要临摹老师的示范画，同时尝试对着西洋画册临摹。他开始学习西洋水彩画，而后转向油画，这也是当时的普遍情况。陈抱一回忆说刘海粟曾学习日本美术学院的《正则洋画讲义》，并将习作寄去日本而获得该学院洋画讲义修习的文凭。刘海粟1919年的赴日经历应该成为其早期学习阶段的重要经历，令其开阔了眼界，对西画学习起到不小的助益。[2]

可想而知，凭借这种学习方式来掌握西画技艺，必然遭遇不小的困难。几乎与刘海粟同时起步，同在周湘布景传习所学习的陈抱一，在1913和1916—1921年间先后两次赴日学习西画。与刘相较，陈的学习无疑更为"正规"、系统。这位在日本学院中学习近七年的同学，曾不止一次对上海美专的教学方法提出质疑。陈抱一指出，1914年间上海美专还在运用"临画教法"，他曾希望"代之写生法为主要的基

[1] 参见这一时期刘海粟与姜怀素、危道丰、孙传芳的公开信件及发表文字。见袁志煌、陈祖恩编著《刘海粟年谱》。

[2] 陈抱一：《洋画运动过程略记》，《上海艺术月刊》1942年第5、6期。

本课程……但当时被视为一种过激的举动"而失败。1926、1927 年，陈抱一在中华艺大任教，称艺大与上海美专"在洋画倡导方式"上呈现出"显明的对照"，而中华艺大代表了"当时一种进展的革新主潮"，对美专的教学方法提出含蓄的批评。[1] 对于上海美专教学方法的指责，也在很大程度上反映出对于身为校长的刘海粟的学习方式与技艺的质疑。

刘海粟 1920 年代前期的油画创作，的确处于相对稚嫩的阶段。李小山评价其"早年油画还仅仅只是初浅的尝试，不光是模仿痕迹重，用笔色彩等等最基本的技法都很一般。……刘老早年的油画'味'显然不够。他是在用一种新的材料画画而已。尽管悟性和直觉引导他选择了更符合自由抒发胸襟的画风，然而，油画作为考验作者综合素质的画种，其要求是多方面的，包括对色彩的感悟、对造型的认识、对光线和结构的把握，还包括对构图、背景和纵深感等等理解"。这种状况显然体现出时代的普遍性，整个 1920—1930 年代，多数习画者都处于西画技艺的学习、模仿阶段。[2] 我们也应看到刘海粟早期油画创作的重要特质，即他在起步阶段便显示出强烈的个性与个体意志力，注重主体情感的表达、追求创作的自主性与独立性。确实，"最初的选择左右了他一辈子的创作实践，说明他并没有因为后来的成熟而否定开端的直觉"[3]。

有研究者指出，刘海粟 1922 至 1925 年的油画作品如《日光》（图 1—2）、《康庄休暑》《流动》《南京夫子庙》《南高峰绝顶》《西湖烟霞》

[1] 陈抱一：《洋画运动过程略记》，《上海艺术月刊》1942 年第 5、6 期。

[2] 关于这一点，李小山做出了中肯的评价："这不是他个人的问题，假如用心检视二三十年代的所有油画家的作品，就会发现，他们所犯的毛病是一样的，原因不外乎这一点，一个新引入的画种嫁接到陌生之地，是需要时日才能存活并成长的。"李小山：《大家风范》，刘海粟美术馆编：《刘海粟研究》。关于刘海粟早期油画的原始文献，包括刘海粟的《〈海粟之画〉目次及其说明》、史琬的《看了刘海粟绘画展览之后》及《艺术》刊载的评论文章等。后来的研究，参见朱金楼《刘海粟老人艺术生活七十年》、惠蓝《自然的象征　生命的表现——刘海粟欧游之前的油画》（刘海粟美术馆编：《刘海粟研究》）、惠蓝《刘海粟的自然观及其油画的融合形态》（《刘海粟研究》）。

[3] 李小山：《大家风范》，刘海粟美术馆编：《刘海粟研究》。

图 1—2　刘海粟《日光》，1922 年，布面油画，85.5 厘米 × 67.5 厘米

《松社之花》等，总体风格"轻松自如有余，凝炼饱满不足"，并将之视为"一个高峰的自然缓落延续"[1]。作品《夫子庙前》（1924）、《夕阳》《河口牌楼》（1926，图 1—3）也呈现色彩贫乏、表达状态呆板的问题。画家自 1910 年代自学习得的技艺、经验，在越过初期的情感宣

[1] 惠蓝：《自然的象征　生命的表现——刘海粟欧游之前的油画》，《刘海粟研究》。

图1—3 刘海粟《河口牌楼》,1926年,布面油画,52.5厘米×80厘米

泄阶段后,开始显示出语言的单薄与表现力的不足,显示画家缺乏对语言、技艺的深入研究与系统训练。在经历1920年代早期的艺术"狂飙期"与情感宣泄阶段后,这些不足逐步构成表达的阻碍。刘海粟艺术观所内含的空洞化危机,无疑也对其艺术创作构成根本性的制约。画家本人和他的朋友徐志摩都意识到,必须通过汲取新的资源突破自身的创作困境。在为1927年《海粟近作》所做的序言中,徐勉励刘"还得用谦卑的精神来体会艺术的真际,山外有山,海外有海……",并说"海粟是已经决定出国去几年"。[1]

二 紧张的加剧与革命性的诉求

1920年代中期,国内社会事件风起云涌,革命形势蓬勃发展。在这样紧张的政治局势中,创造社诸位作家及不少文艺青年都开始了

[1] 徐志摩:《一个有玄学思想的画家》,1927年12月作,转引自刘海粟美术馆编:《刘海粟研究》,第104页。

观念的转向。美国学者安敏成指出此阶段文学界的变化倾向：在"一些批评家的眼里，对自我表现的过分追求的确伤害了资质较弱的作家的创造力，因而构成了新文学发展的阻碍（完全是在消极的意义上）。在许多作品中，真诚表白的愿望致使作家们不加节制地使用浮浅的自传性材料，而同情的冲动又使他们堆积了过多的感伤。到了20年代中期，一些批评家已大声疾呼，反对五四文学中极端的个人化、情感化倾向，呼唤一种更为成熟、客观的写作"[1]。这一倾向同样适用于美术界，相关思考也对美术界产生了一定影响。1920年代中期到1930年代，美术界出现对艺术与社会的关系、艺术对于民众的作用、艺术与现实的关系、对自我内涵等问题的思考。在民族危机日益严峻、社会矛盾激化的状况下，艺术的社会性价值与对于民众的启蒙意义开始成为重要议题，艺术表现中的个体价值则遭遇质疑。

在刘海粟的言论中，我们看到相关话题的思考与回应方式，基本上为此前思路的延伸。关于艺术社会化、民众化、艺术与现实关系的思考，还是在自我与社会对抗的基础上。并且，艺术家将他所感受到的政治实践与社会思潮的挤压，转化为对于艺术的独立批判品格更加激烈的维护。社会政治实践、政治主张被简单化地背负上负面的道德色彩，成为"功利主义"与黑暗卑鄙的行为，艺术则是人类获得自由、解放的武器，体现了高尚的道德内涵。两极的对立较之前更为极端。刘海粟称"人类为功利主义所苦，黑白不分，是非不明，沉梦酣睡"，唯有艺术能"使人悟其生命并回复于人生及人道上之信仰"。[2] 华林则呼吁："艺人也不受任何条件之缚束，他立在时代上……做一个永久反抗社会专制之叛徒！不问何种独党专制之三民主义，不问何种物质万能之共产主义，他们能欺骗社会，不能欺骗艺人！"[3]

[1]〔美〕安敏成著，姜涛译：《现实主义的限制》，江苏人民出版社，2001年，第49页。
[2] 刘海粟：《艺术的民众化》，《艺术》1925年4月5日97期。
[3] 华林：《民族之高歌者》，《艺术》1925年1月28日87期。

在对艺术的对立物——社会、政治进行抽象化、负面化解读的同时，对于民众的理解也呈现单向度的状况。民国时期大多数画家都接受西方现代艺术的理论，而普遍对马克思主义的社会理论和左翼文艺观表现出排斥。他们所理解的民众，带有一种普遍性的色彩，去掉了阶级化与社会化的观察视角。刘海粟构想的"民众"，就是"一切之人，悉入于艺术世界之中，无阶级之见，无种族之分"；艺术的社会化，就是民众个体意识的觉醒与人格力量的激发[1]，"就是叫大家能在社会上发表他的个性"[2]。而他们所构想的理想世界，是抽空了现实复杂性的干净纯洁的艺术世界，人人"各有生命，各具创造，人人领略人间之爱，而入于花雨缤纷之境，而后人人乐其生，一切罪恶皆泯灭矣……"[3] 面对精神启蒙的社会诉求，他们构想以抽象性的道德教化民众：

> 吾今所欲言者，则注意群众艺术；此种艺人之性格，须有伟大之人格及道德为中心，其集中之爱情为群众……他将其知识情感混合于群众之高度意识中，已不见其小我之生命！如此艺人，时时与自己无意识中之堕落性宣战。同时又和外界盲目混乱之势力对抗。而能将一己之欲望贪图，洗刷净尽，饱含人道之义勇和热力，此为英雄之生命，而有节操之特性……可叹黑暗沉闷之东方，触目皆有沦亡之痛，涣散旁皇之群众，已无启发自振之能力……（希望伟大艺人）启时代之眼，指示光明之前途，俾懦弱之民众，得闻歌而起舞也！[4]

[1] 艺术的社会化是"使人悟生命之意义，忘其四肢形骸，激发其全意识、全人格之力也。……人而具有艺术感受力者，皆为艺术家。人而具有人性而悟其人性者，皆艺术家"。刘海粟：《艺术的民众化》，《艺术》1925年4月5日97期。

[2] 李毅士：《艺术的社会化》，《艺术》1924年7月6日59期。见解相同的论述为："艺术推广到社会方面，而成功民众的艺术，即个人有个人的自我的生命表现，丝毫不受醒醍之功利思想所包围，那么是艺术成功……"刘茂华：《残酷的社会与艺术》，《艺术》1924年11月9日77期。

[3] 刘海粟：《艺术的民众化》，《艺术》1925年4月5日97期。

[4] 华林：《群众艺术》，《艺术》1925年1月4日85期。

"将一己之欲望贪图,洗刷净尽,饱含人道之义勇和热力",诉诸普遍性的道德。而如何"将其知识情感混合于群众之高度意识"与自己的"堕落性宣战",则没有明确的答案。同时,画家将自身设定为高高在上的精神启蒙者与指导者。傅雷1932年撰文称赞刘海粟时说"艺术的对象,只有无垠的宇宙与蠕蠕在地上的整个的人群"[1]。这种对待民众的"俯视"姿态与根深蒂固的优越感,与其简单化的现实理解有着内在关联。

可以看到,上述对于艺术社会化、民众化的阐释是在延续之前自我表现艺术观的认识思路,即将艺术与社会做简单的对立处理。在面对社会思潮与政治形势的挤压时,这一对立被加剧,走向极端化。民众精神被用抽象化的"个性""人格""爱"来解释,各种社会思潮、政治主张及实践被简单化为黑暗卑鄙的"功利主义",从而与艺术世界形成对峙的两极。艺术家以启蒙者的姿态对民众进行精神拯救,拯救的动力则来自"人道之义勇与热力"。在这一结构中,社会被自我的主观精神的辐射所笼罩、覆盖,并未显露其现实性的内涵,民众也没有真正进入艺术家的视野,始终外在于艺术。

另一方面,在1920年代中后期反帝爱国高潮与民族情绪高涨的环境及由此而来的对文艺创作的压力之下,刘海粟也感受到深深的焦虑。他迫切需要为自身的艺术主张寻求支持。1925—1927年间的模特事件及刘的回应,显示画家经由此挫折而塑造自身革命者形象的努力。美国学者安雅兰所作《裸体画论争及现代中国美术史的建构》[2],在史料考证的基础上,以新的视角对这一事件做了精辟的阐释。文章考察了模特事件的全过程,较为清晰地勾勒出事件发生的社会背景及对立双方所代表的话语权力。作者指出,对模特事件的抨击获得部分社会支持,源于"当时中国的军阀狡黠地玩弄民族主

[1] 傅雷:《刘海粟论》,《艺术旬刊》1932年9月21日1卷3期。

[2] 原载于《海上画派研究论文集》,上海书画出版社,2002年。转引自赵力、余丁主编:《中国油画文献1542—2000》,湖南美术出版社,2002年。

义和反帝情结,以及正值上海市民对色情行业逐渐泛滥而日感不安的社会背景"。而刘的主要对手为姜怀素,而非孙传芳。姜时任上海闸北市议员,他试图从这一事件中捞取政治资本,因为在五四运动和"五卅"惨案后反帝呼声日益高涨的社会背景下,"对欧洲艺术的攻击成为一个很有效的政治障目"。事发后,刘海粟主动采取了一系列的措施,直接写信给孙传芳寻求支持[1],并"试图运用媒体争取同情与支持",但两者都未奏效(图1—4,孙传芳回复刘海粟信函)。作者还特意考察了刘对于模特事件的叙述以及刘所树立的对手之一:杨白民的真实情况。在刘的叙述中,杨白民是典型的文化顽固保守派,首位恶毒攻击美专任用人体模特的"道学先生"。而通过严密的考证,安雅兰证明杨"曾留学日本并与许多著名的改良革命运动人士过从甚密",并在1904年与夫人创办了上海城东女学,率先提倡妇女职业教育,有着开明的艺术观念和较好的艺术素养。[2] 文章指出,杨白民的形象在

图1—4 孙传芳回复刘海粟信函,录自《刘海粟美术馆藏品 刘海粟油画作品集》,上海人民美术出版社,2008年,第20页

[1] 安雅兰指出,刘海粟直接写信给孙传芳寻求支持,要求撤销危道丰的职务,在信中"颂扬了孙传芳学有渊源,励精图治,及其整顿学术学风,禁止学生加入政党等措施,并描述了自从政治活动在校园中取缔后上海美专宁静无华,别开风气"。危道丰是孙的政治盟友与亲信,刘海粟的行动并未奏效,显示出其政治上的幼稚。画家后来的叙述中未再提及这些赞美之词。

[2] 刘海粟称,杨偕妻女看上海美专展览,看到人体作品"惊骇不能得忍",斥责"大伤风化",作《丧心病狂崇拜生殖器之展览会》,"欲激动大众群起攻讦"。而据安雅兰的考证,杨白民并非"典型的顽固保守派,他曾留学日本并与许多著名的改良革命运动人士过从甚密"。杨与夫人于1904年创办的城东女学,为当时十几所新潮的上海女子学校之一。黄炎培妻女曾入校学习,黄炎培、包天笑曾在该校任教,李叔同为学务顾问。学校强调培养女性的社会责任与理想。有资料显示,1915—1917年间,"杨白民采用的教学方式比当时上海美专更为制度化和先进"。此外,杨有较好的艺术品位与素养,其外祖父即早期海派画家朱偁,杨与李叔同为好友。城东女学曾多次组织文艺竞争会,开展丰富的文艺活动,显示出较为开明的艺术观。刘海粟称杨所做的抨击文章,至今尚未被查找到。

很大程度上体现了刘海粟的想象与话语策略。而刘本人对于模特儿事件的多次叙述"可被看做是刘海粟将自己定位为'艺术叛徒'的过程的一个组成部分。……他运用了他的艺术创造力和富有诗意的想象力再塑了一个神话。……（塑造了）中国艺术史上英勇的自由主义战胜传统的束缚和压制的形象"。[1]

我认为，安雅兰的分析是在深入解读对象所处历史语境的前提下做出的中肯判断。从另一方面看，模特事件在刘海粟的艺术观遭遇质疑的时期的确发挥了一定的积极效应。这一事件为他构建了一个触手可及的对抗物，给他提供了展示自身革命性的机会。在与官僚、文化保守思想、封建思想对抗的过程中，刘海粟关于自身艺术观之革命性（也即正当性）的意识得到了放大与强化，激发起他深层的自我肯定乃至膨胀的心理。青年傅雷曾说："海粟生平就有两位最好的朋友在精神上扶掖他鼓励他，这便是他的自信力和弹力……因了他的自信力的坚强，他在任何恶劣的环境中从不曾有过半些怀疑和踌躇；因了他的弹力，故愈是外界的压力来得险恶和凶猛，愈使他坚韧。"[2] 评价虽有溢美之嫌，却生动地道出刘的性格特征。而我们今天从刘对模特事件的建构中，依然可以读出他当年亲历此事时被激起的斗志与愈发强大的抗争心理。傅雷的称赞：刘海粟"战胜了道学家（1924年模特儿案），战胜了礼教，战胜了一切——社会上的与艺术上的敌人"[3]，无疑道出了模特事件对刘海粟所发生的心理影响，道出了他在经历这一事件之后的心理意识。在这一意义上，模特事件在某种程度上抵御了刘海粟艺术观所遭遇到的质疑、减弱了他的自我反思的深度，增加了画家对于自身艺术观之价值（革命性）的肯定。

就在刘海粟选择更加激烈地维护艺术的独立性的时候，给予其深

[1] 多年之后，刘海粟还做过几篇文章，回忆、阐述模特儿事件，参见《齐鲁回忆录》（刘海粟著，柯文辉执笔，山东美术出版社，1985年）与《存天阁谈艺录》（刘海粟著，中国青年出版社，1990年）。

[2] 傅雷：《刘海粟论》，《艺术旬刊》1932年9月21日1卷3期。

[3] 同上。

刻影响的创造社诸人，在 1926 年完成了革命的转向。郭沫若、成仿吾等从自我表现的艺术观转向革命的文艺观，接受了马克思主义、阶级观念与革命理念，并投入到革命实践之中。刘并未追随他们，而他的选择在当时的美术界具有一定的代表性。面对国内革命形势的变化，许多文艺青年激情澎湃地参加了大革命。而当革命遭遇失败，目睹政治的种种黑暗、残酷之后，他们迅速产生了幻灭与绝望感。这时，不少青年选择以更加激进的态度转向艺术内部。这种回归在某种程度上是被动与无奈的选择。而革命的失败，也促使他们开始思考寻求新的精神资源与路径来把握现实、表达理想。关良在北伐爆发时受到郭沫若的鼓励，参加了前线军队的宣传工作，大革命失败后带着病痛回到家乡，之后开始探索他自幼喜爱的民间戏剧，开启了新的艺术道路，就是典型的事例。而以民间性来构筑精神理想，成为民国时期美术创造的重要脉络，关良、林风眠可作为代表。面对危机与质疑，刘海粟在强化其个体表现观念的同时，也试图为自己的艺术观寻求更加有力的话语资源。模特事件所提供的支持显然不够充分。

三 "民族精神"与传统资源

对个体与社会的对抗性的激化，无法根本解决变化的现实语境带给画家的新的诉求。刘海粟对西方现代艺术和个体价值的推崇，在现实语境中与民族独立的政治诉求和民族性的文化诉求相抵触。而在刘自身的艺术理解中，其个体的精神指向原本就包含着对中国特定的历史命运的敏感与抗争性。还在学画的初期，他所一再强调的"独立性"，也在直觉意义上包含着对外来之物的抵抗。1919 年赴日考察时，他就已经萌发中国艺术的发展应具备自主意识的想法。[1] 另一方面，在艺术界内部，有关中国现代艺术的走向、中国现代艺

[1] 刘海粟：《日本新美术的新印象》，商务印书馆，1921 年。

术和传统以及西方现代艺术的关系问题,也已经成为普遍的思考对象。在遭遇新派抨击最为激烈的国画领域,如何转化传统,寻求国画发展的合理性,成为焦虑的核心问题。在这样的前提下,国画领域产生的最具代表性的观点之一,即强调中国传统的写意精神和西方现代艺术在精神和表现层面的共通性,从而指出中国传统内部本含有与西方现代艺术的共同趋向,并进而构想出世界艺术的未来发展即朝向此方向的远景设计。在这样的多方因素的影响下,刘海粟转向对中国传统的认识、转化与对民族精神的开掘,提出"昌国画"。他希望在已有基础上进一步挖掘传统价值,强调现代艺术的世界性发展趋势,以此在个体价值与民族传统、现实诉求、世界现代艺术的发展趋向之间获得关联。

刘海粟的油画创作自始至终带有强烈的民族色彩,这已为当时及日后的评论界所公认。其创作风格质朴、大气、雄厚,画面意境沉稳,风格质朴粗犷,笔触具有浓厚的写意性,色彩虽对比强烈但笼罩着独特的中国式的沉郁感。[1] 刘还曾不无骄傲地回忆,吴昌硕看了他的油画《言子墓》后,评价其"洋画很有吴仲圭和沈石田风味"[2]。在中国现代西画家中,刘海粟可谓最少"西洋味"与"西洋情调",画风最为质朴、粗犷,是特别具有民族色彩的画家之一,将其风景作品与潘玉良、倪贻德、许幸之、陈抱一、关紫兰等人"洋味"十足的作品做一比较,便一目了然。同时,刘海粟率直、好强的个性,其强者意志与天才的自负感中包含着强烈的民族自尊心与文化本位意识,同其艺术气质一道,构成他与传统绘画精神相勾连的重要基础。

与这些气质相呼应的,是刘海粟在对待中国传统的态度上的早熟。自艺术道路的初始,画家即提倡在反对传统的模仿积弊的同时,从中发现有益的价值。1912年11月与乌始光创办上海图画美术院时,他们就提出要"发展东方固有的艺术,研究西方艺术的韵奥"[3]。1919

[1] 谢海燕、黄蒙田、李小山、袁运生、沈行工等人的相关文章表达了这一观点。

[2] 刘海粟:《回忆吴昌硕》,沈虎编:《刘海粟散文》,花城出版社,1999年,第191页。

[3] 袁志煌、陈祖恩编著:《刘海粟年谱》,第5页。

年9月,天马会成立,宗旨为"反对传统的艺术、模仿的艺术",提倡研究"国粹画之写生写意"的方法。该会希望同时推进西画、国画两个领域的发展,并聘请吴昌硕、王一亭、高剑父为天马会绘画展览会的"国粹画审查员"。[1]1919年9、10月间,刘海粟赴日本考察,受到很大触动。在《日本新美术的新印象》中,他对于艺术发展道路、以怎样的态度对待西方现代艺术与中国传统艺术,以及艺术的新、旧等问题进行了思考。他指出,盲目模仿传统和西方现代艺术都是错误的,应该立足于自身的社会文化背景、立足于自我的表现来撷取中西艺术资源[2];并强调在学习西方美术时要摆脱"奴性"和盲目的"崇拜方法主义"。[3]其后,在1923、1925年的《论艺术上之主义》[4]、《谈"一师姆"》[5]等文中,他提倡应对西方的艺术流派与观念做具体切实的研究,并以主动的态度,从自身的精神表现出发来对待它们;在研究、汲取的同时,应"以内省的功夫,体认出一个'真我'",不可"迷信于西洋画"而盲目批评中国画。这种立足于自身独立性的本位立场,使得他超越了一般艺术青年面对西方与传统艺术时的盲目态度。

1920年代上海国画家的艺术理解与艺术实践,也对刘海粟的传统认识产生了影响。1920年代初期,刘先后与吴昌硕、康有为、潘天寿、黄宾虹、高剑父等结识。[6]以黄宾虹、郑午昌为代表的国画传统派所展开的重新整理、挖掘传统的工作,是以对西方艺术发展的

[1] 袁志煌、陈祖恩编著:《刘海粟年谱》,第25、28页。

[2] 《日本新美术的新印象》,第23、24、41页。

[3] 同上书,第44页。

[4] 作于1923年10月15日,见沈虎编《刘海粟散文》。

[5] 《艺术》1925年12月4日128期。

[6] 早在1920年代初期,刘海粟即开始尝试作国画。据画家回忆,练习国画源于吴昌硕的鼓励。吴看到他的油画《言子墓》评价,"你的洋画有吴仲圭和沈石田风味,我劝你洋画莫丢手,还要画好中国画!"画家自述"听了老人的话,除去教书作油画外,认真练习中国画的笔墨功夫,到一九二四年,创作了国画《言子墓》,送去向老人请教",吴昌硕评价"很好,一点也不落俗套!"并题词"吴中文学传千古,海色天光拜墓门。云水高寒,天风瑟瑟,海粟画此,有神助耶!"刘海粟:《回忆吴昌硕》,沈虎编:《刘海粟散文》,第191—192页。1921年,刘海粟结识了康有为。康赞扬其作品"老笔纷披,气魄雄厚",让画家欣赏其私藏的传统书画作品,并教授画家书法与诗词古文。刘的书法体现出康有为的影响。参见刘海粟《忆康有为先生》,沈虎编:《刘海粟散文》。

关注、思考为参照背景的。1920年代中期，这一工作逐步显露成果。以1923年开始撰写的《中国画史馨香录》为起点，黄宾虹迎来了理论探讨与画史研究的高潮，先后撰写、发表了《中国画史馨香录》《中国画学谈》《古画微》《鉴古名画论略》《国画分期学法》等重要文章。郑午昌也于1925年撰写完成《中国画学全史》。这些著述所针对的，是西方文化、艺术冲击中国传统文化艺术的时代背景，以及在此背景下国人对传统的认识状况与态度。黄宾虹如此评价国人对待传统的态度：" 余谓攻击者非也，而调和者亦非也；诋诽者非也，而附和者亦非也。"[1] 他试图通过对画史的梳理确立中国传统绘画重在传神与表现气韵的艺术观，认为其中蕴涵的精神为"不写物质之对象，而象物质内部之情感……取其神而遗其貌"。他还特别分辨，"古人之写意，与后世之虚诞不同"，以纠正当代的误解，指出正确的学习路径与态度为"师古人之精神，不在古人之面貌……精神在用笔用墨之微"。[2] 黄宾虹、郑午昌为代表的研究动态显示出对西方现代艺术趋向与美学思潮的关注，指出强调主体内在精神表现的传统艺术观对于当时社会的启蒙作用，暗示其与西方现代艺术发展趋势间的潜在联系。在为传统艺术寻求存在与发展的合理性的同时，他们以新的角度挖掘、阐释传统价值，试图寻找勾连传统与现代的新路径。

这些思路对当时的西画界产生了影响。关良就是显著的一例。他1924年入上海美专任教，与长于国画的同事黄宾虹、潘天寿、诸闻韵、许醉侯、楼辛壶等相互切磋，获益良多。关良在1960年代回忆说，"美专教授很多，对我影响最大的是黄宾翁"。他曾多次观摩黄宾虹的藏品并与其进行交流切磋，希望"在国画笔墨表现力与鉴赏方面有所拓展"。这段经历为他在1927年后转向国画探索，致力于

[1] 黄宾虹还指出大多数人转变态度的原因：1920年代中期，国外画商搜购中国古书画的风潮渐盛，"由是而醉心欧化者侈谈国学，囊昔之所肆口诋诽者，今复委屈而附和之"。黄宾虹：《中国画学谈》，上海书画出版社、浙江省博物馆编：《黄宾虹文集·书画编（上）》，上海书画出版社，1999年。

[2] 黄宾虹：《古画微》，同上书。

油画民族化的道路打下重要基础。[1]作为上海美专的校长，刘海粟自然也受到其国画家同事的影响。早在1920年代前期，刘就已开始尝试少量的国画探索，并开始了书法的练习。同时，上海美专也成立了学生国画研究组织，并于1924年增设中国画科，聘请黄宾虹、潘天寿、诸闻韵等人任教。[2]刘海粟称青年时代即与黄宾虹订交。1920年代至1930年代中期，他常与黄宾虹、张大千等国画家一同作画、探讨画艺。[3]

早在1923年，刘海粟的传统认识即开始指向较为明确的方向，将石涛、八大为代表的中国大写意传统与塞尚为代表的西方现代派相互关联。在《石涛与后期印象派》一文中，他将石涛的艺术观与表现方法阐释为创造精神、人格与个性的表现，对于"仿古观念与技巧主义"的根本排斥，以及"依据直觉"的综合手法；并称这与西方后印象派重表现（而非再现）、综合（而非分析）的手法及表达主观情感与生命精神的宗旨相一致。据此，刘找到中国传统文人画与西方艺术发展的内在关联与价值，同时批评国人对西方现代艺术的盲目崇拜心理："现今欧人之所谓新艺术、新思想者，吾国三百年前早有其人浚发矣。吾国有此非常之艺术而不自知，反孜孜于欧西艺人之某大家之某主义也，而致其五体投地之诚，不亦怪乎！"从石涛得到启发，刘海粟认为美术界今后"一方面固当研究欧艺之新变迁；一方面益当努力发掘吾国艺苑固有之宝藏"。[4]

1920年代中期，刘海粟将对传统价值的挖掘引向更为明确的方向。1925年，他评价传统文人画（按：刘称之为"吾国南画"）"虽有时代之变动，然多为内向所感应之具像表现。欧西现代艺坛之新创作，

[1] 柯文辉：《关良》，河北教育出版社，2003年，第22页。

[2] 袁志煌、陈祖恩编著：《刘海粟年谱》，第48页。

[3] 多年后，刘海粟称黄宾虹所著《古画微》《虹庐画谈》《籀庐画谈》等"逻辑严明，真知灼见颇多"。刘海粟：《〈黄宾虹诗集〉序》，沈虎编：《刘海粟散文》，第275页。

[4] 刘海粟：《石涛与后期印象派》，《艺术》1923年8月25日。

亦皆表现自我……绝不束缚于自然外观,盖皆合吾说者也。故吾将本吾说,合中西而创艺术之新纪元也"[1]。其后,画家明确提出"昌国画"的口号,指出应同时研究欧洲现代艺术与发掘中国传统,"别辟大道,而为中华之文艺复兴运动也！"[2]上海美专掀起国画实践的热潮。1925年底,美专举办了大规模师生国画作品展,共展出作品600余件。[3]1925—1928年间,刘海粟本人的国画作品不仅明显多于此前数年,且明显多于同时期的油画创作,构成创作的主体。

刘海粟阐发传统的基本思路为：从石涛、八大等文人画大写意传统中提炼出与西方现代艺术精神相一致的特质：主体的精神表现,据此指出我国艺术传统已经包含西方现代艺术的精神因素（"现代欧人所谓新艺术、新思潮,在吾国湮埋已久矣"[4]）,以此彰显传统的合理性与主动性。更进一步,刘不仅将主体精神的表现作为中西方艺术相互沟通的基本,也将之作为艺术的普遍、永恒规律与绝对标准："有生命之艺术创作,期其永久而非一时也。……不以一时好尚相间,不局限于一定系统之传承,无一定技巧之匠饰,而后方为永久之艺术也。艺术之本原、艺术之真美为何？创造是也。创造不受客观束缚,更不徒事模仿。"[5]以此为依据,则传统未必为"旧",当下的作品也未必为"新",对中西艺术的评价因而超越了时间因素和历史、社会原因造成的强势/劣势的分别。1935年游历欧洲之后,刘海粟指出,现代美术具有世界性与超国界的性质,其共同点即在于主体精神的表

[1] 刘海粟1925年所作国画《西湖写景》的题跋。见袁志煌、陈祖恩编著《刘海粟年谱》,第67页。
[2] 刘海粟：《昌国画》,《艺术》1925年12月19日第130期。
[3] 袁志煌、陈祖恩编著：《刘海粟年谱》,第76页。
[4] 刘海粟：《石涛与后期印象派》,《艺术》1923年8月25日。
[5] 引文全文为："有生命之艺术创作,期其永久而非一时也。艺术之以一时好尚为其根本者,在当时虽以为新奇可喜,及乎后世,必更有据其时一般思想而立之艺术起而代之。艺术史上起灭相续与时俱迁者,皆所谓一时之艺术也。若能达艺术之本原,亲艺术之真美,而不以一时好尚相间,不局限于一定系统之传承,无一定技巧之匠饰,而后方为永久之艺术也。艺术之本原、艺术之真美维何？创造是也。创造不受客观束缚,更不徒事模仿。"刘海粟：《石涛与后期印象派》,《艺术》1923年8月25日。

现，学习西方美术是"因它含着世界性质"。[1]西方美术也成为阐发传统精神的新契机。[2]同时，他还将主体精神的表现阐释为对社会的物质现实与创造成规的否定，以构建其革命性。[3]画家的认识无疑是在1920年代中期认识基础上的发展。其独特之处，在于把传统从中／西、传统／现代的认识框架中抽离出来，将之放在艺术"本原"精神（主体内在的精神表现）的视野中予以观照，并赋予传统与西方现代艺术并驾齐驱的主动位置和"现代"的意义。在某种程度上，刘海粟沟通中西的思路显示出与黄宾虹、郑午昌的近似之处。而在1920年代中后期的历史语境中，这一认识不仅体现出对艺术内部问题的理解，也特别指向艺术所遭遇的现实困境。通过对传统的挖掘与对民族独立性的强调，刘海粟使自身的艺术实践与日益上升的民族情结相联系，从而在一定程度上消解了因提倡个体表现、模仿西方现代艺术而来的焦虑。

虽然提出"昌国画"的口号，但刘海粟此阶段的国画实践尚处于起步阶段。石涛与吴昌硕成为重要的影响来源。[4]现存《言子墓》（1924）、《西湖高庄图扇》（1925）、《秋江饮马图》（1926，图1—5）、《九溪十八涧》等画作追求雄伟的气势，笔力沉稳大气，画风质朴，笔法虽然幼稚，却已经显露出作者的个性。作品基本遵循了传统的图

[1] 在文章《野兽群》中，刘海粟说："现代的美术是带着世界的性质，没有什么国度的界限。我们现在要研究西方美术，并不是因它产生在西方之故，也因他含着世界性质。……（现代）一切思想都带着世界的性质激动着，是不容你不接受混交的。"刘海粟：《欧游随笔》，中华书局，1935年。

[2] "顾美专过去乃以倡欧艺著闻于世，外界不察，甚至目美专毁国有之学者，皆人谬之也。美专……设国画科以继先民之轨迹，拓发未垦之邃美……夫容受外来之情调，以辅佐其羸弱，实利于揭发古人之精蕴，以启迪其新机也。我所谓大昌国画者，如是如是。"刘海粟：《昌国画》，《艺术》1925年12月19日第130期。

[3] "吾将鼓吾勇气，以冲决古今中外艺术上之一切罗网，冲决虚荣之罗网，冲决物质役使之罗网，冲决各种主义之罗网，冲决各种派别之罗网，冲决新旧之罗网。将一切罗网冲决焉，吾始有吾之所有也。"刘海粟：《石涛与后期印象派》，《艺术》1923年8月25日。

[4] 如1922年所作《三位一体》（描绘了松、竹、灵芝）、《和平》（双鸽）、《溪山风松图》、1923年的《叠嶂》《层峦》《九溪十八涧》，1925年的《兰竹彩菊》《生命之泉》《泰山飞瀑》等。参见袁志煌、陈祖恩编：《刘海粟年谱》，第44、47、52、69、76页。关于刘海粟早期国画作品的题材、内容、画面题跋以及时人的评价，参见诗盲《青灯不负笔耕人——读海粟老人早期国画》，刘海粟美术馆编：《刘海粟研究》。

图1—5　刘海粟《秋江饮马图》,1926年,纸本水墨,135厘米×85厘米

式与写意语言（多为水墨），主要模仿石涛的作品风格，追求表现的简洁。[1] 总体而言，作品图式及表现手法基本停留在学习传统的阶段，表现力、笔墨语言与技法相对幼稚，尚未体现出画家的创造性与意境感觉。[2] 尽管如此，此阶段所确立的传统认识与实践积累，在日后的欧游阶段（1929—1935）发挥了深层的作用。

现实困境中对自我革命性的塑造与确认，对于传统资源的体认与开掘，显示出画家在困境中积极调整的意识，却无法使他真正突破已有的限制。画家迫切需要新的资源以完成自我更新。1929年2月，刘海粟踏上赴欧洲学习、游历的旅程，开启了新的生命阶段。

[1] 刘海粟1927年所作国画《山水》，被日本画家小室翠云评价为："吾子画愈变形愈略而意趣愈丰，此又如张大风矣。"见袁志煌、陈祖恩编著：《刘海粟年谱》，第86页。

[2] 张蔚星的文章《中西合璧和而不同——刘海粟国画创作的三个阶段》对刘海粟的国画语言进行了较为深入的分析。作者认为，1920年代—1949年为刘国画创作的第一个阶段与滥觞期。刘1920年代的作品主要受到吴昌硕、李瑞清、曾熙的影响，但多模仿前人旧稿，语言技艺尚且稚嫩。见《荣宝斋》2007年1月。

第二章

与西方相遇：走出困境的契机——刘海粟欧游阶段的认知与实践进展

早在 1920 年代初期即标榜"自我表现",以"艺术叛徒"自居的这位中国现代画家,在与西方的相遇中碰撞出怎样的精神火花与表现灵感,又以怎样的方式理解、转化西方艺术,这些都可能成为中国现代艺术发生历史中富于价值的经验。1929 年 2 月至 1931 年 9 月、1933 年 11 月至 1935 年 6 月间,刘海粟两度赴欧洲游历,进行考察、创作活动,举办展览与讲座。[1] 谢海燕将这两次历程称为"扩展期"(或"木茂花繁时期"),认为其对于画家一生的艺术成长发挥了重要作用。[2] 谢海燕还将刘 1935 年之前的经历分为"潜伏""游猎""建设"三个阶段:首度欧游之前为潜伏期,首度欧游及归国后的阶段为游猎期,二度欧游及之后的历程为建设期。[3] 我认为这一评价较为准确地概括了不同阶段在画家整体艺术生涯中的作用与位置。

首次欧游期间,刘海粟采取主动的姿态面对西方艺术,吸收了后印象派、野兽派的部分理念与手法,同时对西方现代艺术的诸多弊端持批判的态度。在与西方的相遇中,画家不仅在艺术表现力和艺术理解方面获得提高,也对中国艺术、乃至世界艺术的发展道路与走向问题产生了新的认识。概括而言,在肯定自我表现的艺术观和表现性、抒情性手法的同时,画家又警惕于表达的过度、无节制的变形与抽象化、精神的颓废等倾向。二度欧游期间,在与国内局势的呼应关系之中,画家形成更为明确的道路取向。在对西方现代艺术发展弊病的审视中,刘看到西方传统的积极作用,也由此重新审视中国传统在现代转化、发展的可能。其认知的最终指向,在于将中国传统的艺术精神、表现力与西方现代艺术发展相互勾连,指出中国民族精神与传统资源的转化价值,预言世界现代艺术的发展趋向。由此,其 1920 年代中期在国内遭遇到的危机,在新的语境与

[1] 参见袁志煌、陈祖恩编著《刘海粟年谱》。
[2] 谢海燕:《刘海粟的艺术生涯、美育思想和创作道路》,见《刘海粟研究》。
[3] 谢海燕:《关于刘海粟先生》,《海粟油画》第二集,商务印书馆,1935 年。

认知结构中获得相对转化与解决。

本章将探究刘海粟首度欧游与二度欧游阶段的认知与实践状况。通过观念认知、艺术创作、社会活动等不同层面的分析，揭示画家对于西方艺术的观看立场，以及体认、批判、借鉴与转化的具体状况。与此同时，寻求上述认识与画家对于中国现代艺术之历史语境、发展道路的判断间的呼应性。文章力图探讨，在世界性语境及与西方艺术的对话中，画家如何为中国现代艺术及自身寻求新的位置与发展路向。

第一节 "艺术叛徒"与西方的相遇
——首度欧游的认知与实践状况

首度欧游期间，画家长居巴黎，并先后游历了瑞士、意大利、梵蒂冈、比利时、德国。[1] 其间，他饱览各地艺术品，对于欧洲艺术史和艺坛现状有了比较全面的了解。这一阶段的实践包括创作（临摹、写生、创作）与研究两部分。其中，对于西方艺术史、西方画坛现状的研究与评论，比重丝毫不亚于创作部分，显示出画家深入学习异文化的内在动力之强大。我认为刘海粟此次游历经历有几大斩获：1. 在与西方的相遇中，画家已有的艺术倾向、精神特质寻求到认同并获得加强；2. 在对西方现代艺术的观察中，画家初步确立了基本立场和对现代艺术发展方向的判断，注重表达的理性、节制感，重视传统的价值；3. 语言层面上，确立了新的结构意识，艺术表现力获得飞跃，并激发出新的精神潜质。这一阶段起到承前启后的关键作用，为画家在二度欧游阶段萌发的艺术判断与取向奠定了基础。

[1] 二次赴欧时，画家在组织展览之余游历了柏林、汉堡、杜塞尔多夫、阿姆斯特丹、日内瓦、伯尔尼、伦敦、布拉格等地。

一　对西方艺术的观照与借鉴

观照西方的主观化视角

有关刘海粟观看西方艺术的方式与立场，我认为一个重要的认识前提是，对西方的观看与体察，是在已有认识基础上发生的——画家是带着自身的经验积累与精神诉求与西方相遇的。刘海粟1929年赴欧洲游历时，虽年仅33岁，却已具备近二十年的绘画实践经验与十七年的艺术教育经历，并经历了论争与挫折。面对西方艺术，他不是以初出茅庐者的身份顶礼膜拜，而是以平等的姿态展开"对话"。[1] 对于画家，首度欧游的主要任务，除去亲身探究西方艺术奥秘，还在了解西方现代艺术的发展状况与动向，进而思考中国艺术的发展道路。

在此前提下，刘海粟认知西方艺术的总体思路可以概括为：延续之前的浪漫主义精神，强调在与自然的感应中生发出来的主体精神的激荡与升华，重在开掘主体的生命能量与创造性。[2] 由此，主体内在的精神表现成为刘统摄西方艺术的基本视角，并成为贯通西方传统与现代艺术发展的主线。画家游历期间所做的大量研究、评论、随笔体现了这一视角。在这样的观照中，文艺复兴的创造、米开朗基罗、格列柯、德拉克罗瓦、库尔贝、莫奈、塞尚、凡·高、马蒂斯、弗拉芒克、德朗等人的艺术获得内在的延续性。对于塞尚之前的古典大师的艺术，刘海粟大体概括为深沉、伟大等精神特质；他对

[1] 刘海粟是"有准备的去探宝山，决不会空手归来"。徐志摩1927年10月作《一个有玄学思想的画家》，刘海粟美术馆编：《刘海粟研究》，第104页。

[2] 在瑞士阿尔卑斯山与莱梦湖的游记中，画家写道："……我沉醉于它那千变万化之中，心悦诚服那层出不穷的发见与创造，我便自然而然转向这世界举起双手，拿了一支秃笔，在一块粗布上，不断地向着巍峨的峻峰挥洒、上升，努力呀！尽情吸收这气息雄壮的白峰……享受伟大自然的恩惠……我从这湖光山色，认识了无终无极的生命、光荣和伟大……"在对自然主体精神勃发的激情描述中，作者还针对国内状况发表议论，指出艺术表现应在亲身体验的基础上发掘主体真实和独立的精神特质，不抄袭、盲从艺术流派；同时，主体精神的体现并非科学式的照相，须经过主观的转化。刘海粟：《瑞士纪行》，《欧游随笔》。

于西方现代艺术的论述,则主要集中于库尔贝、罗丹、塞尚、凡·高及野兽派,并强调形式创造背后的精神旨归。由此视角,西方艺术史作为具有连续性和统一性的整体出现,各艺术流派得以产生的社会条件和观念差异,则较少被正面触及。我认为这一思路的作用,首先在于为画家提供了强化、充实自身艺术理解的契机与资源。欧游之前,崇高、伟大、深沉、热烈、质朴这些特质就已成为其自觉的精神指向。游历期间,画家在西方古今艺术大师的作品中再次寻找到这些精神,这些资源也由此成为对其内在精神诉求和已有艺术理解、实践的有力支持,并强化了本已蕴蓄于画家体内的意志力与精神能量。刘海粟的朋友刘抗也特别指出这种一贯性。他认为,刘海粟欧游时期"狂爱过梵谷的热辣辣的火焰,也迷恋过更外化的梦境,他服膺塞尚刻实歹板的稚气,也沉醉于马蒂斯舒畅流利的诗绪,但都止于心受,并未动摇他本然的性格,这种性格是东方人固有的传统,也是他特具的品质"[1]。

我们或许应以此出发分析刘海粟对欧洲现代画坛、现代艺术的认识。有一点较为明确,即刘将欧洲 17 世纪以来的学院派遗弃于伟大艺术的范围之外,其针对法国学院派的批评也相当严厉。[2] 自艺术道路的起步,刘的艺术实践就以破除权威与积习为目的。他早年对日本现代画坛的评价,也倾向于为日本的现代艺术辩护(同时有不少批评),而批评日本"官学派"的守旧性与对新生力量的压制。在学院派之外,画家对西方现代艺术究竟有怎样的看法?首先,刘似乎试图以一贯的逻辑抹去西方传统与现代之间的差异,将不同的艺术观念及风格、作品统摄在主体精神表现的理念之下。崇高、伟大、深邃、热烈、力量感等成为他所推崇的西方艺术最具代表性的特质。刘也着意于强调其中的崇高感与正面的精神力量。这一理解同时产

[1] 刘抗:《刘海粟与中国的近代艺术》,原载于新加坡《南洋商报》1968 年 1 月 1 日,转引自刘海粟美术馆编:《刘海粟研究》,第 22—23 页。

[2] 对库尔贝生平及艺术的介绍,集中体现了刘海粟对法国学院派的评价。

生两个指向：一、面对西方古典艺术，刘采取相当主观化的"现代"视角来加以阐释，不以古典自身的语境与历史条件为理解前提；二、刘以其富于浪漫主义精神的观念衡量西方现代艺术，其认识渗透了不少"古典"成分，并包含其来自中国的特殊经验与历史诉求。在此，我们看到两个指向在时间上的"错位"。对于西方现代艺术，特别是他所亲历的20世纪30年代的西方艺术，这意味着画家不可能采取完全认同的态度。

事实上，刘海粟对西方现代派的认同程度是有限的，不仅没有体现所谓"艺术叛徒"应有的激进，反而显示出相当的"保守"。其对西方现代艺术的关注视野大体止于野兽派。在认识和实践层面，表现主义、达达运动、立体派、未来派、超现实主义等现代艺术思潮、流派基本没有进入其视野。[1]虽然画家关于西方现代艺术的讨论主要集中于形式和审美角度的分析，较少对相关的社会背景与现实指向的正面论述[2]，也很少正面提及颓废、奢靡、浮夸、冷漠等西方现代艺术已经显露的精神特征，但形式与审美判断也可以从侧面显示立场。刘海粟欧游期间面对西方艺术所激起的精神状态，也与他所在的欧洲语境有所差异。1930年代初期，正值两次世界大战之间。在遭遇一战的惨痛经历后，欧洲又面临着地缘政治文化争斗日益加剧的恶劣环境。这时也正值形形色色的现代艺术蓬勃兴起，反叛、绝望、颓废之气在文化界蔓延。刘此时的欧洲之行却丝毫没有体现出上述迹象，而是充满着精神的激昂与升华感，并时时显露出源自中国的时代忧患。

[1] 参见刘海粟在20世纪20年代末期、30年代早期的相关评论文章，如《欧游随笔》中的诸篇、《〈现代绘画论〉译者序》等。

[2] 刘海粟一定意识到了西方现代艺术精神与古典的差异，但在理解现代艺术的社会背景、现实境况及观念时遭遇困难。有些论述涉及相关问题。如论及印象主义时，刘海粟提到德加、郁特里洛对于现代都市底层社会生活的描绘，显示出对印象派所在社会语境的敏感。

"保守"的阐释：对西方现代艺术的评价

现在让我们进入对刘海粟所形成的新艺术认知的分析。新认知可被概括为：肯定艺术为主体内在精神的表现，在此基础上，认识到结构感和语言的建构性，以及笔触（线条）、色彩等的语言表现力，并由单纯信仰直觉表现转而重视理性、方法的作用。虽然在具体论述中，野兽派的位置获得特别的强调，但实质上，画家新认知和实践方面的引导资源融合了后印象派与野兽派，严格意义上还应包括某些印象派的因素。画家关于野兽派的论述，实际也包含对后印象派的理解。他将野兽派的表达特征总结为："倾向于形体的新精神化，专心创造建筑风格的结构，训练着节约着一切方法……把绘画从原先的感觉性而截然地变为快感性的了。至其所走的道路，乃是借着这构造的兴味与线条的分离，色彩的团块的意胎而来的变形与再造形。"[1] 其中几点特别引起我的注意：1. 强调整体结构与组织的重要及"建筑化"的手法。2. 表现方式为"变形与再造形"，且线条与色彩开始凸显独立的价值，成为重要的表现元素。同时，特别强调表现方法的节制和简约。3. 强调形式创造须指向精神表达（"形体的新精神化"）与绘画行为体验的变化（从"感觉性"到"快感性"）。这些表明，画家对艺术表现的认识发生了重要转变。

1923、1924年前后，刘海粟尚在强调直觉、天才、情感，对立因素则为技术、科学、理性。[2] 在那一阶段的理解中，理性、技术、形式成为对主体精神的束缚："晚近艺术，皆为形式皮尺及理性破产之运动，变颓废之形式而为内心之表白，易理性之束缚而为情感之奔

[1] 野兽派"选择了借着色彩的最纤密的编织的能力，受了扩大的形式的某种概念力的转变而来的意欲，以结构他们的作品"。刘海粟：《野兽群》，《欧游随笔》。

[2] "画的表白，就是要将情感发挥，因为科学是理智的，艺术是情感的。"塞尚、凡·高、高更、石涛、八大都是凭借直觉作画，这是"近代艺术各种语言之出发点"（刘海粟：《艺术与生命表白》，1924年12月1日《晨报六周年纪念增刊》）。"若还拿理知来分析研究，那必使艺术变作技巧化，将艺术的价值、艺术的趣味降低或者根本推翻。"（刘海粟：《艺术是生命的表现》，《艺术》1923年3月18日）

赴。"[1] 现在，从对野兽派的认识，我们看到他开始注重结构、表现手法的节制与简约，以及对形式自身精神性的强调。这表明，画家开始意识到形式组织和语言质量的重要性，以及理性、方法对于创造的价值。与此同时，刘还指出野兽派的创造包含着对传统的借鉴："'野兽群'的第一次试作是以归返传统而表现的。这种所谓传统，不是仅在字面，而在其精神。"[2] 在更大的视野中，对野兽派的认识显示出一个直接的指向，即对于印象派自然主义式表现方法的反拨。刘总结说，野兽派力求借助自然表现"性格和意想"，追求表达的简洁有力而"反对印象派的散乱、冗赘和重复"。[3] 据此，画家断言"现代欧洲美术上一切的新运动都是本着这反印象主义的精神发生出来的"[4]，"二十世纪法国的艺坛，早已为野兽群（Fauves）所占据了。……什么印象派、后印象派，在现在欧洲的艺坛，已成为过去的东西了……"[5]

读者可能已经注意到，刘的思路重在突出野兽派的建构性、与传统的联系而非突出其表现性、反叛性。这一思路无疑显得"保守"。前文提及，在具体实践中，刘海粟并未如文字所称抛弃"过时"的后印象派。客观地说，他的画作兼具印象派、后印象派与野兽派的特征。塞尚以单纯的几何形概括物象的思路、凡·高的结构方法与色彩表现力、德朗古典转向后表现的结构方式与色彩手法、弗拉芒克的笔触（线条）表现与色彩手法，莫奈的笔触与意境——这些特征被画家综合吸收。而在整体的画面结构方式上，刘倾向于对塞尚的思路做简

[1] "其美术之特色，在乎人类自觉，趋思想于自由一途，而解脱拘持束缚之苦；所谓人者人也，非明神之仆，非教皇之奴也……最足以发挥人类之爱情，涵养人类之生趣……

晚近艺术，皆为形式皮尺及理性破产之运动，变颓废之形式而为内心之表白，易理性之束缚而为情感之奔赴。……拉飞耳实早见及此，现代艺术思潮，无不潜伏于拉氏之心胸……"刘海粟：《画圣拉飞耳》，《艺术》1924年1月6日34期。

[2] 刘海粟：《野兽群》，《欧游随笔》。

[3] "野兽主义者对于自然，弃其外形，而接受其精神；他们不摄影，却组织成一种由情绪引起的景色……"同上。

[4] 刘海粟：《安特莱·特朗》，《欧游随笔》。野兽派画家"设法把塞尚、修拉、雷诺阿的教训实施在画面上去"。同上。

[5] 同上。

化的继承,对野兽派的借鉴因此在实质上有所保留。对野兽派画家德朗的评价也反映出这一整体思路。虽然在趣味上,自身的野性、率直、粗犷感与弗拉芒克更加接近,但在整体评价方面,画家毫不迟疑地推崇德朗作品的古典因素,认为其位置在弗拉芒克之上。刘对德朗的认同,集中于其坚实的结构性(组织能力)、表达的节制感与对平衡品质的追求。画家赞赏德朗以"面"来塑造形体所达致的坚实的结构性与建筑感,评价其画作给人的"第一印象是结构坚实的感情。……不但是种描写,却像那建筑房屋一样正确的、科学的组织起来——那里只是物质的美。他想借着'面'的对比的配合而在画面上显出立体之感来"。这一理解在刘对德朗与弗拉芒克的比照之中获得深入阐述:

> 德朗"和弗拉芒克之间的距离,是一个有大理想的艺术家和一人本能的富于天才的艺匠之间的距离。……(后者)的画面,只是那平民的习见的东西,具一种民间的特性……(前者)在专于借'面'的对比的配置,使画面上显出一种主体之感来"。[1]

在比照的行文语境中,我认为所谓"平民的习见的东西,具一种民间的特性"意指弗拉芒克的表现手法是一种自然性的流露,缺乏组织与营造,因而缺乏"主体之感"。我们暂且搁置刘海粟的评价是否具有争议,而探求这一评价的思考方向——我认为这表明,在德朗的画作中,刘海粟认识到形式的组织、构建对于传达主体精神的作用,认识到较之直觉式的表现,这一追求在语言层面上更为困难、也更加高级。

对于德朗的认同还在更深的层面上反映出画家对西方现代艺术发展状况的分析与判断。刘认为德朗可能发挥矫正西方现代画坛弊病

[1] 刘海粟:《安特莱·特朗》,《欧游随笔》。

的作用。在画家的理解中,弊病一方面在过于主观与抽象,一方面在对装饰性和视觉奇幻效果的过分追求。他指出,野兽派、立体派所采取的象征主义表达方式是"一种空泛的智力主义,因为过于主观和抽象,或者更将增加绘画界的紊乱"。而德朗的艺术则"恢复绘画中已经丧失了的客观性,把纯粹的绘画的传统再行结合起来。这种传统是逐渐地被装饰的奇幻所消灭殆尽的"。通过学习古代埃及、古代希腊、意大利文艺复兴艺术[1],德朗获得更为清晰的传达方法、"色彩的深切的谐协"与"构图的热烈的布置之方法",从而"把十九世纪之末的颓废派艺术家的精练的审美观念混入古人的爱好之中","熔古典的传统于原始的稚拙于一炉"。刘海粟同时认为,德朗表现出来的结构性、坚实感和对"装饰的缠绕"的摆脱,使其艺术成就可与马蒂斯并立,并高于弗拉芒克。刘盛赞:"现代欧洲艺坛的大人物,能够传承塞尚的真义,而开出新的出发点,做艺术史上正系的祖师的,大概就是特朗罢。"[2]

有关表现的抽象度和主观性的问题,有关装饰性和视觉效果的问题,实质牵涉对西方现代艺术特性、表现形式及价值与趣味倾向的认识。在此方面,刘对格列柯与塞尚关系的揭示、对布尔德尔和莫奈的评价,与对德朗的理解相呼应。刘海粟认为,格列柯作品的精神和表现语言给予塞尚以重要启发:

> 其作品表现了"强烈悲怆"的情感,"是内部生命深入的非凡的描写","大胆的笔锋从不拘泥于细部……深沉的调子表现出神和幻想的脉搏,含有东方色彩浓厚的表情。……他给予近代艺术的生命的力比委拉斯开兹与戈雅

[1] 刘海粟认为德朗的学习资源为古埃及、古希腊与意大利文艺复兴艺术,而非近代、当代。刘海粟:《安特莱·特朗》,《欧游随笔》。

[2] "总之野兽派和立体派对于美学的感觉,彼此都是象征主义的。这种象征主义,初在文学上发现,随后也到绘画上来了。以前画家主张的是对于自然外形的类似、等价和隐喻。这种空泛的智力主义,因为过于主观和抽象,或者更将增加绘画界的紊乱。"同上。

要大得多。塞尚的深沉的色阶,严肃的写实的风格,全是得力于他"。[1]

"强烈悲怆"的情感,"内部生命深入的非凡的描写"与"严肃的写实的风格"——诸种特征与现代派过于主观、抽象的表现手法与过度装饰性的趣味倾向形成对照。关于布尔德尔,刘海粟也特别重视其与传统的关系。他指出,布尔德尔的艺术理想是"把近代艺术的颤动与爱琴海文化的圣洁,文艺复兴的伟大与奥林比亚的沉静结合起来,沟通起来",其艺术减少了个性的表现而多了古典气息(从"上古与东方的两大时期"汲取灵感)。[2] 刘认为,某种程度上,布尔德尔的艺术"纠正"了罗丹作品"绝对地个人的"倾向。此外,在刘的理解中,对传统的学习同时指向精神趣味和语言形态两个层面。刘强调布尔德尔经由对古典的学习所获得的表现的节制态度。他指出,在艺术表达上,布尔德尔以理性态度驾驭(而非抑制)情感,追求表现的简洁、有力[3],其语言因此成为"印象派与建筑派的桥梁",其成熟期的作品达到了形式的建筑化而"避免了印象派萎靡的弊病"。与对德朗的评价取向相同,刘海粟也特别肯定这一道路对西方艺坛追求形式"诡怪化、奇特化"倾向的矫正作用:

> 他的许多门徒们,只想把自己诡怪化、奇特化……徒然改变了形式,而实质上却是一无所有……这些衰颓的现

[1] 刘海粟:《巡礼意大利》,《欧游随笔》。

[2] 罗丹的作品是"绝对地个人的;布尔德尔的作品,却在永久的觉醒的惶恐中,个性是少得多了,然而他的更为精微,更为柔顺……使我们回忆到雕刻史上两个最光荣的上古与东方的两大时期的作品,为布氏所不惮汲取其灵感的"。刘海粟:《布尔德尔之死》,同上书。

[3] 画家指出,罗丹评价布尔德尔的作品"非常有理性……绝无重复,更无生硬的部分"。此外,刘海粟认为布尔德尔"并不抑制感情激发,只是他深知驾驭它而已",赞其作品闪现着"'力'与'思想'的灵光",超拔于其时艺术的俗流。布尔德尔的艺术理想是"把近代艺术的颤动与爱琴海文化的圣洁,文艺复兴的伟大与奥林比亚的沉静结合起来,沟通起来",而在吸收种种影响后,画家依然保留有自己的面目。同上。

象,激起布尔德尔追怀到邃古文明的永久性。他从米开朗琪罗而悟到:雕刻家的事业,并不在于雕琢一个漂亮的外表,而在于把庄严有力的形式从粗砺的顽石中创造出来。[1]

这一认识指向两个维度:既反对印象派摄影式的自然主义手法,也反对"过于主观和抽象"的表现、对于装饰性奇幻效果的过度追求和"诡怪化、奇特化"的变形。[2]应该看到,这样的形式认识包含着价值的理解与评判:在刘的论述中,上述语言特征与过度的个体表达、精神的空虚与颓废相联系,并彰显出西方现代艺术的"衰颓"状况。因此,对于印象派、后印象派与野兽派的分析,可以视为画家对西方现代艺术总体状态的判断。虽然很少对西方现代诸流派的艺术观念进行正面分析[3],但上述认识已暗示出画家对于表现主义、维也纳分离派、立体派、达达运动、未来派等诸多派别的看法(刘将后来的种种流派称之为"衰颓")。认知与实践的接受范围以野兽派为下限,推崇德朗而对马蒂斯与弗拉芒克的贡献有所保留,这些都反映出画家看待西方现代艺术的态度与原则。

回到刘所身处的西方语境,这一认知所体现的立场就更为特别。事实是,在德朗同时期及后来的西方艺术评论中,对其古典转向的负面评价一直占据主流位置。站在现代艺术发展立场的西方批评家,对于德朗的古典情结做出尖锐批评,称其"实质上是个学院派画家,只

[1] 刘海粟:《布尔德尔之死》,《欧游随笔》。

[2] 刘海粟1930年所作油画《夫人》,是探讨画家对装饰性问题的理解的有趣案例。此作为人物肖像,结构全局的却是人物服饰与背景的图案。画家对服饰的图案、色彩与背景空间做了交融处理,采用大块面的平涂手法、带有适度的装饰性,追求造型的简单明晰。虽然借鉴了马蒂斯作品的某些元素,但感觉朴拙厚重,没有马蒂斯的装饰性趣味,及其在不同空间层次中自由转换的手法;语言质朴直接,毫不晦涩。作品呈现出刘海粟学习阶段的不成熟状态,但也反映出画家的气质、趣味倾向以及吸收马蒂斯装饰风格的视角这一状况。

[3] 1929年参观法国秋季沙龙时,刘海粟曾描述勃拉克画作给予观者的直觉印象与形式的抽象化特征("纯由艺术家的想象去创造,和自然的实际全没有什么关系"),但未探讨立体派的艺术观念(勃拉克的作品"一片大红像火焰,一块乌黑像墨炭,碧蓝的斜纹,鹅黄的底色,充满着更大的魅力,会渐渐刺激我们的心……他使物体还原,独立而圆型化……在激动之中含着一种奇拔的表现法,纯由艺术家的想象去创造,和自然的实际全没有什么关系")。刘海粟:《一九二九年秋季沙龙》,《欧游随笔》,第137页。

不过碰巧被卷入到一场革命运动中去罢了。……当毕加索和勃拉克发展分析立体主义的时候，德兰正坚定地返回到塞尚和在普桑或夏尔丹身上所体现的塞尚的源泉。他的方向，总是与二十世纪的试验背道而驰的。他回到了十九世纪的古典革新，直至文艺复兴；他回到了视觉的真实，包含着回到用强硬而有力的线条去画肖像画"[1]。这一评价的思考逻辑为：在20世纪新出现的诸种现代试验面前，重新建构现代艺术的历史，将19世纪末期塞尚为代表的探索归入"传统"的脉络，视20世纪的实验为真正的"现代"。这实际是视20世纪初期西方现代艺术的趋势、特征（表现的抽象化、语言的实验性、对传统审美价值的背离、艺术与现实关系的重新确立、艺术发展的内向性，等等）为现代艺术发展的当然趋势，赋予其毋庸置疑的合理性。在这样的逻辑下，德朗的古典转向就背负了保守、倒退、甚至背叛现代的负面意义而难于被理解。

　　刘海粟的体认显然不同于上述逻辑。他不仅视德朗的古典转向为矫正西方现代艺术发展"不良"倾向的良药，还由此看到传统对现代的可能性——凭借对传统的学习，艺术家能够"恢复绘画中已经丧失了的客观性，把纯粹的绘画的传统再行结合起来"。这一理解包含对西方现代艺术发展趋势的批评，并显示出中国画家独特的立场与态度。在刘的认识中对于形式的建构性的肯定，对于抽象化和过度变形的警惕，对于传统的意义的强调，又对应于崇高、伟大、深沉、质朴、激昂等精神特质。这些特质所具有的精神的建构性、完整性与道德感，与西方现代艺术体现出的绝望、孤独、虚无、颓废、嘲讽分属不同的世界。经由对欧洲艺术的考察，画家由直觉式的"自我表现"转向融入了古典庄重、节制精神的新形式的创造，增加了建构性的诉求并减弱了反叛性的因素。1930年代中期之后，随着国内局势的变化，这种倾向愈发强烈。在1936年所作的《〈现

[1]〔美〕H.H.阿纳森著，邹德侬等译：《西方现代艺术史》，天津人民美术出版社，1994年，第99页。

代绘画论〉译者序》中,画家明确说:"现代绘画除了反对学院派的作风外,对于过去固有的传统并没有叛离。"[1]民国美术的亲历者、刘海粟的朋友黄蒙田也指出,刘"是一个尊重民族传统、尊重中国画和油画特殊规律的创新者。他不是一个为创新而创新的画家"。野兽派之后的"现代主义还在发展,新的流派不断涌现,然而刘海粟在油画上接受的影响只到此为止"[2]。在根本上,刘海粟对于西方现代艺术形式语言的取舍、选择,是在中国立场之上的主动解读,契合于画家的历史意识与精神诉求。[3]

二 艺术表现的新进展

"结构"意识与表现力的飞跃

首次欧游期间,刘海粟参观了众多博物馆,与裴那、阿孟琼、梵钝根、马蒂斯、毕加索、赖鲁阿、泌宁等画家、学者交流。画家还曾下功夫临摹西洋名作,包括提香的《耶稣下葬》、伦勃朗的《裴西

[1] 紧接着,作者说"绘画既不受学院派的束缚,画家在制作方面,就有了自由,于是各家各自完成了一种特殊的技巧(狭义的)。现代画坛气象的复杂,实在是各种不同的技巧的反映"(沈虎编:《刘海粟散文》,第405页,文章作于1936年5月)。这段议论既强调了西方现代艺术与传统的关系,也反映出刘海粟对西方现代艺坛的复杂面貌难以获得明确的把握。

[2] "如果说到刘海粟是一个勇敢的创新者,我想指出,他是一个尊重民族传统、尊重中国画和油画特殊规律的创新者。他不是一个为创新而创新的画家。以油画为例,他的艺术风格受的影响只到后期印象主义为止,充其量是到达野兽主义边缘而已。在这以后,出现的五花八门的西方现代主义艺术对他并无影响,画展油画部分完全找不到这样的痕迹。……作为油画家的刘海粟对于油画的创作不是没有原则的,他学习写实主义和浪漫主义油画,他发现印象主义特别是后期印象主义的色彩、线条和造型方法有许多优点,甚至和明末一些中国画家有某些共通之处,最后也许还是在野兽主义的东方特色中得到一点启发。这以后现代主义还在发展,新的流派不断涌现,然而刘海粟在油画上接受的影响只到此为止。是不是他发现了现代主义的魔术游戏只是一条死胡同呢?也许正是这样。这就是他的原则。"(黄蒙田:《回顾刘海粟的创作历程》,1979年7月3日香港《新晚报》)笔者认为,黄蒙田的判断显示出对刘海粟那一代人所处历史境遇的深刻理解。其对刘海粟与后印象派契合关系的分析也相当精彩。而刘海粟借鉴野兽派的目的,可能不仅止于表现"民族特色"。

[3] 有研究者认为,刘海粟对西方现代艺术的借鉴有着强烈的主观性,"他所撷取的近乎是一种能够横向直接地与中国绘画精神相结合的"(周芳美、吴方正:《一九二〇及三〇年代中国画家赴巴黎习画后对上海艺坛的影响》,赵力、余丁主编:《中国油画文献1542—2000》,第435页)。论断有一定依据,但整体而言,我认为刘海粟对西方现代艺术的解读与接受体现出特定时代的历史要求。

芭的出浴》、德拉克洛瓦的《但丁之小舟》、米勒的《拾穗》、柯罗的《少女像》、马奈的《吹笛男孩》（图2—1）等。黄蒙田特别称赞这些作品的质量。[1] 画家所接受的艺术养料是丰富的，包括塞尚、凡·高、莫奈、毕沙罗、德朗、郁特里洛、马蒂斯、弗拉芒克，等等。[2] 其中，野兽派和后印象派的影响最为重要。经过勤勉地临摹、研究、作画，画家终于迎来自身创作的高潮。

受塞尚、德朗、弗拉芒克、凡·高等人的启发，此阶段刘海粟创作的总体特点为，追求以单纯、简洁的块面方式概括性地表现物

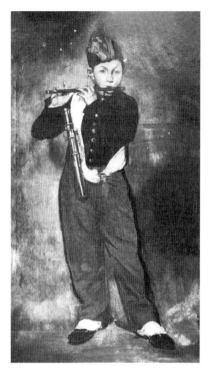

图2—1 刘海粟临摹马奈《吹笛男孩》，首度欧游期间，布面油画，尺寸不详

象，并融入主体精神状态和想象力，使之成为创造过程的重要因素。结构意识的建立具有突破性意义。结构感与形式的建筑化成为画家此阶段的主要目标。这一时期的作品，无论人体、风景、建筑物，都被表现为具有厚重的体积感与结构感的"建筑化"面貌。人体（图2—2、2—3）与肖像作品采用几何化的构造方式，配以粗犷质朴的线条、浑厚的色彩，使人感受到形体的庄重与结实感，并形成质朴、雄浑、具

[1] 刘海粟"几幅临摹伦勃朗、米勒、特拉克洛瓦的油画名作，实在使他的后辈们大吃一惊。为了锻炼基础技术，为了熟习油画表现方法上的特点，临摹世界名画不失为方法之一。从这些油画的高度酷似原作，可以看到他是认真地对待这一工作的"。黄蒙田：《回顾刘海粟的创作历程》，1979年7月3日香港《新晚报》。

[2] 刘海粟首度欧游创作了大量作品，包括《月夜》(1929)、《快车》(1929)、《向日葵》(1930)、《鲤鱼》(1930)、《蒙马德寺》(1930)、《窗》(1930)、《L夫人像》(1930)、《玫瑰村》(1930)、《翡冷翠》(1930)、《人体》(1931)、《巴黎圣母院夕照》(1931)、《赛纳河游船》(1931)、《威尼斯之夜》(1931)、《罗马斗兽场》(1931)、《裸女》(1931)、《巴黎圣母院》(1931)、《巴黎大学》(1931)、《思想者》(1931)、《圣母院夕照》(1931)、《巴黎歌剧院》(1931)、《罗佛宫之雪》(1931)、《巴黎之冬》(1931)、《雪霁》(1931)、《卢森堡之雪》(1931)、《诺阳秋色》(1931)、《威士敏斯达落日》(1935)等。

图 2—2　刘海粟《裸女》，1929 年，布面油画，91.3 厘米 × 72 厘米

图 2—3　刘海粟《侧立裸女》，约首度欧游期间，布面油画，91.8 厘米 × 64 厘米

力量感的风格。[1] 在凡·高及野兽派诸家的影响下，刘还意识到笔触（线条）与色彩的独立语言价值与表现能量。[2] 作品的语言品质与表现力，包括笔法、线条和色彩的表现力，都产生质的变化。在整体的结构组织之外更富创造性的进展为：画家将笔法变为有力的造型方式与情感传达手段；在大的体面概括能力之外，笔触的塑造力获得自觉。画家力求每一笔触体现明确的塑造意识，体现物象的生长状态与主体精神状态。笔法成为造型的关键要素，并与其他形式元素一起构筑起作品整体的建筑感。体面概括力与笔触塑造力的结合，使作品的空间感觉更具厚度，部分与部分之间的张力关系得到加强，整体的建构性由此获得切实的建立。

[1] 朱金楼也称这些作品"形象单纯而坚实，显示出内在的饱满的生命力"。朱金楼：《刘海粟老人艺术生活七十年》。

[2] 野兽派"把绘画从原先的感觉性而截然地变为快感性的了。至其所走的道路，乃是借着这构造的兴味与线条的分冕，色彩的团块的意胎而来的变形与再造形"。野兽派"选择了借着色彩的最纤密的修织的能力，受了扩大的形式的某种概念力的转变而来的意欲，以结构他们的作品"。刘海粟：《野兽群》，《欧游随笔》。

图 2—4　刘海粟《黄墙》，1929 年，布面油画，61 厘米 × 82.5 厘米

关于笔法的表现力，莫奈、凡·高、马蒂斯、弗拉芒克诸人，都可能给予画家重要影响。此阶段，其笔触由之前呆板而平面的状态，变得更具结构感、节奏性与音乐感。[1] 画家又在作品中融入强烈的情感与人格特质，如狂野、奔放、率性、质直、生辣。因而，形式结构不仅成为对作品客体的建构，也成为主体精神的呈现。在形体塑造与情感表达相互融合的状态中，语言具有特别的厚度、质感、张力和性格，表达开始体现出精神性。我们在此阶段作品中看到较为多样的笔触形态：《黄墙》（图 2—4）力图在规整的体面中通过笔法的交错、方向感与厚度，体现体积感与塑造感。《蒙马特寺》（图 2—5）笔触短促有力，树叶的刻画尤其精彩，显示出律动感与活泼有力的情绪。《瓶花》（图 2—6、2—7）中花、叶的笔法与《林中霞光》（图 2—8、2—9）中树木枝干与天空的笔法表现出生长的情态与激昂的生命

[1] 刘海粟评价，野兽派"把绘画从原先的感觉性而截然地变为快感性的了"，而对绘画行为过程的体验变化，呼应于语言形态的变化。

图2—5 刘海粟《蒙马特寺》，1930年，布面油画，81厘米×59.7厘米

图2—6 刘海粟《瓶花》，1931年，布面油画，81.5厘米×60厘米

图2—7 《瓶花》局部

↑ 图 2—9 《林中霞光》局部

←
图 2—8 刘海粟《林中霞光》，1932 年，
72.8 厘米 × 60 厘米

力量。《林间信步》（图 2—10）、《山居》（图 2—11）等作品笔法形态灵活奔放，笔与笔之间因具有结构性的意态联系而不嫌松散，富于韵律感与音乐性。这样的笔法状态在画家二度欧游阶段获得继承与发展。《威士敏斯特落日》（图 2—12、2—13）中水面、建筑物、天空的笔触相互融合，表现出水天一色的景致，深厚、摇曳的笔触不仅表现出水波的摆荡感，更有力地传达出画家心灵的激荡状态。

画家对于色彩语言的运用能力也获得突破。受到莫奈、郁特里罗、德朗、弗拉芒克多人影响[1]，刘海粟努力摆脱印象派色彩表现的琐碎，而追求整体感、单纯化与象征意味，更为大胆地运用单纯的色素与对比色调，使色彩语汇和造型语汇获得统一，以建构整体形式的"建筑化"。色彩的丰富性与表现力获得明显提高。灰色、复合色的开掘明显丰富，画家尤其善于以大胆的补色对比和原色运用寻求表达的直

[1] 朱金楼认为，《威尼斯之夜》《威士敏斯达落日》显示出莫奈、毕沙罗的影响，《快车》《月夜》《落日》则有凡·高之影响，"《巴黎大学》、《罗马斗兽场》、《诺阳秋色》、《玫瑰村》、《巴黎之冬》诸作，则在原来基础上又吸取了善于描绘建筑和街巷景色的野兽派画家郁德利洛和弗拉芒克等的表现技法"。朱金楼：《刘海粟老人艺术生活七十年》，见刘海粟美术馆编：《刘海粟研究》。1929 年所作《黄墙》也体现出郁特里罗的影响。

图 2—10 刘海粟《林间信步》，1930 年，65 厘米 × 54 厘米

图 2—11 刘海粟《山居》，1931 年，布面油画，46 厘米 × 55 厘米

图 2—12　刘海粟《威士敏斯特落日》，1935 年，66 厘米 × 92 厘米

图 2—13　《威士敏斯特落日》（局部）

图 2—14　刘海粟《林间红房》，1930 年，布面油画，65.5 厘米 × 54 厘米

率、激烈和审美新意。其中，明度较高的红色系和黑色、冷蓝色的对比，白色与黑色的对比，红色与绿色的对比，都产生新鲜的视觉效果与独特的情感内涵。如《林间红房》（图 2—14）、《林中霞光》。与此同时，色彩的造型功能开始显现：画家以色彩的冷暖区别作为主要手段辅助造型，并力求块面和色彩运用的单纯与简洁。1930 年之后描绘中国风景的作品，将单色的运用与灰色调的丰富性结合，追求对江

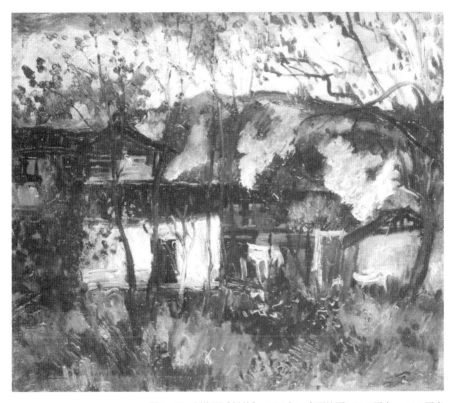

图 2—15　刘海粟《村外》，1934 年，布面油画，54.5 厘米 × 62.5 厘米

南风景抒情性的表现，呈现出不同的审美意境与趣味。《山居》《村外》（图 2—15）为代表作。

结构性的整体观念与笔法表现力的结合，打破了刘海粟早期创作（欧游之前）的方式（以平板化的、平涂的方式塑造大块面）。虽然追求塑形和色彩运用的明确、单纯与果敢状态，但如此僵硬的方式实际上导致语言形态的呆板迟钝，并极大限制了精神的表现。陷入呆滞状态的结构方式和语言形态实则仅具备"表面"的结构感觉：因各个形体及形体要素间没有真正产生力量关系（既没有相互的联结，也没有相互的对抗），结构和空间感无法真正确立；又由于画家时常强力追求这种表面的结构感，作品就更容易陷入僵硬状态。欧游阶段的变化，使得体面在充满动感的力量关系中、在更具空隙的语言形态中发挥结构功能，整体结构变得坚实，空间感觉也才真正被表达出来。而正是

在这样的空间和语言形态中,对象的状态和主体的精神状态被同时激活。画家本有的情感特质获得表现的空间,并可能在这样的语言形态中被进一步激发。局部的变化空间和笔触的表现性,更有助于加强整体结构感的获得。我认为这是刘海粟体味到的以弗拉芒克为代表的野兽派表现手法的精髓。当然,这样的状态并不易达到。探索呈现出不稳定的状态。我们从现存作品可以观察到画家从寻求大的体面概括力到更为深层的各部分造型感觉的探索状况。如,《黄墙》《裸女》《思想者》(图2—16)处于探寻大的体面概括力的阶段(显示出来自德朗的影响),《瓶花》则追求更为细腻的造型方法,显示出更加灵活、自如的塑造能力。同时,我认为刘海粟的结构感觉显示出阶段性的变化:

图2—16 刘海粟《思想者》,1931年,布面油画,91厘米×60厘米

欧洲期间的作品更多运用大的体面，从而更具结构感；1931年归国后，大的体面被弱化，画家更多运用线条、笔触的排列组织来建构画面秩序，整体结构感觉由结实紧密而变为灵动松弛（如《林中霞光》《山居》《村外》）。这一变化对应于中国风景的独特面貌与审美"韵味"，也反映了画家根据自身经验寻求独创性的抱负。

转化与创造

虽处于消化新影响的阶段，但已有评论指出，由于一贯强烈的个人意志与作风，刘海粟首度欧游期间的作品显示出强烈的"自家面目"和独特的精神气质，以至难以对其风格做出明确的定位。[1] 确实需要对刘在接受和学习过程中，对西方资源所进行的创造性转化进行具体分析。首先，前文论及其艺术认知时已经指出，虽然在认识中特别强调野兽派对于后印象派的超越性，但在实践中，画家综合借鉴了两者的成果。在整体的建构方式上，刘主要借鉴塞尚（包括凡·高）和德朗转向后的手法，1931年归国后的结构组织方式则更倾向于凡·高。而在具体的表现层面，线条、笔法、色彩的语言形态和运用方式更多学习自弗拉芒克与马蒂斯。特别有意味的是，在画家较为精彩的作品中，笔法、色彩有力地参与到结构的塑造中，造就出具张力关系而又灵动的结构感觉。这样的"综合"方式较为特殊。

进一步辨析，我们会发现，刘海粟的结构表现手法和空间塑造方式，与塞尚、弗拉芒克、马蒂斯等人有所区别。虽以几何化的方式概括物象，但刘的结构感觉不同于塞尚反复推进、层叠交错的空间深度，不似马蒂斯在二维、三维之间进行的复杂晦涩的转换，也并未达致弗

[1] 李小山和朱金楼都持此观点。李小山认为"从风格上归类，刘老的属性是模糊的，他对各种技巧的吸收都有一点，但都不盲目跟随"（李小山：《大家风范》）。朱金楼评价说："在海粟老人旅欧的大部分作品中，实在都已经融洽了诸家之长为我所用，说不出是哪家影响，正因为是'某家就我'之故。例如《巴黎圣心院》《巴黎歌剧院》《巴黎圣母院夕照》《圣母院夕照》《蒙马德寺》《赛纳河游船》《卢森堡之雪》《翡冷翠》等，都是当时杰作，自具面目。"朱金楼：《刘海粟老人艺术生活七十年》。两文见刘海粟美术馆编《刘海粟研究》。

拉芒克综合与变形的抽象程度。在利用主观化视角所进行的变形中，刘保留有相当的具象性与具象形态，远未到达重构表象的程度。换言之，在表现的主观性和抽象性方面，他没有塞尚、马蒂斯、弗拉芒克走得远，而始终停留在具象与抽象的中间地带。用"意象"来描述可能更为确切。就画面的抽象程度而言，刘海粟与凡·高最为接近。虽然同被归为"后印象派"，凡·高的抽象方式与塞尚有根本不同。前者的抽象方式较为简单，笔触形态也使得作品的空间感觉更具平面感与装饰性，缺乏塞尚丰富、灵动的深度感觉与空间建构意识。相较弗拉芒克，凡·高的抽象方式似乎是在贴近物象表象基础上所做的规律化概括，方法较为直接、简单，在转化能力与表现力方面远未达致弗拉芒克的境界。以抽象程度和抽象方式而言，刘海粟与凡·高最为接近；但两者的表现方向又不尽一致：刘更为自觉地追求表现形态的灵活与丰富性。独特之处在于：在刘的结构方式中，体面是在与具动态性的线的结合中产生的，画面的空间构造由此也更倾向于中国传统的意象空间，既有深度和层次感，又超越了固定的二维、三维分野，具备自由流动的特征。受到野兽派深厚影响的另一位中国画家关良（他最初经由日本的"转译"进行学习），最终也显示出同样的倾向。

 刘海粟对笔触表现力的认识与开掘，不仅与弗拉芒克、凡·高的启发相关，更显示出中国写意传统的影响。中国传统本有的以抽象性笔墨表现物象形态与主体情感的方式，在与野兽派的碰撞中被真正激活：笔触的跳动感、模拟物象生长状态的生动感、主体精神表现的直接性，都给人以深刻印象。某种程度上，这样的手法甚而超越了凡·高与弗拉芒克：凡·高的线条显然更多地以构成的方式发挥塑造功能，笔触形态更具规整感，弗拉芒克的笔触更具变化和表现力，但侧重于体面的形态塑造；相较之下，刘海粟的笔触更接近中国传统的线的形态，更具跳跃感和韵律性。这也正体现出表现的"意象性"特征，是画家将西画的结构意识与中国传统写意笔法相融合后呈现的创造性体验。

在探讨自身经验与积淀在文化交汇中的深层影响的同时，还应该看到同时存在的"反向"作用——某些传统特质正是在与异文化的碰撞中才被激发出来。刘海粟一直渴望的对中国传统写意性的运用，正是经由对异文化的借鉴才真正实现。虽然他早在1925年就提出"昌国画"，并将石涛与塞尚相互关联，但画家始终没能真正实现传统写意手法与西方构成方式的结合（无论油画、国画领域）。在野兽派与后印象派的激发下，在对"结构""构成"有了新的理解后，笔触的表现力和写意性才被真正"激活"。我们的思考还可以再推进一步。就语言创造的规律而言，笔法、色彩的表现力、表现形态与结构方式密切关联。对于无法继续沿用传统图式与结构方式的中国画家来说，发挥写意性的动机必然牵涉怎样建构新的结构的问题。刘海粟也面对这样的问题。刘对结构的感觉和理解，在不同的文化语境中呈现不同的状态。二度欧游归国后，其作品在结构性的感受能力和表达强度方面明显示弱，难以达致游学期间的饱满状态；1940年代及之后的作品，结构方式明显薄弱、松散，缺乏相互间的张力和联系，厚度感明显减弱。笔触及色彩语言的表现力也相应下降。这表明面对变化的环境和经验，画家无法找到延续已有感觉状态和认知状态的方式。这可能与整体文化氛围的差异、中国传统审美的影响以及中国特有的自然风貌等因素相关。而从整体发展历程来看，这一能力的丧失对画家的确是一种损失。如果继续欧游期间的状态，他可能最终会寻找到一条将写意性、抒情性与现代的结构性相结合的道路。而他为何最终没能在此方向上继续推进？什么样的条件阻止了他？这是值得进一步探究的问题。

精神特质的开掘

在形式语言之外，我还特别感兴趣的是，在与西方的相遇中，画家对何种精神特质最为敏感，又有哪些气质被激发、强化？有关精神气质的分析貌似"老生常谈"，但对中国现代艺术史的整体理解具有

特别的价值。包含着中国积淀的经验与西方相遇，画家哪些气质得到激发，哪些气质被弱化，又有哪些新的特质得以激发，是饶有兴味的问题。由刘海粟这一个案我们可能进一步思考，在中西交汇、传统向现代转变的阶段，"现代"中国人到底具备怎样的审美情感与精神特质，在这段特别的历史语境中，哪些特质最有可能在与西方相遇时被激发、转发？

虽然为西方文化所震慑，画家并未丧失原有的自信力。毋宁说，刘海粟本有的某些精神特质，在与西方伟大艺术的相遇中被以更大的强度激发出来，并进入更为自信的主体状态。热情、奔放、率性、质直、深沉，这些气质在欧游期间的作品中获得更为淋漓的表现。特别是情感的质朴和深刻度令人惊异。画家触动于西方艺术表现的生之欲望与苦痛。面对巴黎圣母院，刘感叹道："此类怪异之生物雕刻，并非由一时之妄念，或以游戏性质所发明之新奇花样而生者，实由时代背景而产生者。盖创造者极感其时人生之痛楚，为畏惧冥冥中之刑罚……而浩荡伟大者，厥惟苦难之人类，一切恐惧，一切悲哀，以及一切穷困之姿态表现之……"[1] 在米开朗基罗《最后的审判》中，他读出"人的感情与肉体的一切表现，神性和兽性的挣扎之人生的现象……可惊的实现的表现"[2]。这样的体验，与他对自身所处的历史现实与历史命运的感想是相通的。自巴黎圣母院俯瞰巴黎，这位来自中国的青年"忽想故国，江汉滔滔，神州陆沉，惨淡兵戈，民生欲尽，俯仰身世，悲从中来，自非木石，能无哀乎？"[3] 从这样的体验出发建构的精神境界，力求深沉、质朴、庄重，朝向一种崇高感。结构感和建筑性绝非单纯的形式追求，而是指向精神性的表达。在对威斯敏斯特教堂的描绘中，作品借助于建筑的形式饱满地营造了精神的升腾感（《威斯敏斯特落日》）。画家使这一建筑充满至画面全体，甚至膨胀出

[1] 刘海粟：《巴黎圣母院》，《欧游随笔》。
[2] 刘海粟：《巡礼意大利》，同上。
[3] 刘海粟：《巴黎圣母院》，同上。

画外，尽情地表现建筑的巍峨、庄严感与上升的动势；色调变化丰富而颇具整体感，庄严华美。较之莫奈的同题材创作，刘海粟似乎传达出更加质朴与粗犷的力量感。难怪徐志摩惊呼其作品"力量已到画的外面去了"[1]。此阶段画家的多数人体、肖像作品，也体现出同样的精神指向。这些情感表达又在最为基本的笔触中体现出来：它们蔓延在作品的每一个空间，使得细微之处也透射出画家内在的精神活力。这些充溢各处的力量，最终变为整体的充实与强大。画家在起步阶段所追求的表现性，在新的结构框架和语言形态中获得更为充分的展现。

在与西方的相遇中，画家为清澈、均衡、典雅的古典精神所吸引，显露出对于西方古典价值与趣味的理解。刘海粟称赞拉斐尔的《雅典学院》"充满着雍融清沏的希腊精神……完全是文艺复兴的响往希腊文化的表征"。提香所塑造的女性形象，使他感受到"优雅与典丽，或优雅与真理之人格化"的"奇迹"："那祖裸的妇人……绝无不安的情调……她全体就看不见一根生硬的骨头的影子，全被温暖匀净的肉体隐藏了，轻柔的、韵味的、圆润的、有一致节奏的、妙如梦中听着的梵音，如清晨看到的碧波。"[2]有关塞尚、德朗、布尔德尔与古典之关系的论述，以及画家对于野兽派的借鉴方式，也特别显示出这位早先以"叛逆"著称的画家的认知状况。画家对深沉、庄重与崇高感的追求，对形式的整体感的追求，本就带有古典意味。中国现代艺术家对西方古典文化的亲近感，包含着源自传统的文化积淀。

我还特别为画家此前经验中不曾展露的特质所吸引：对于深沉、不可测境界与心灵激荡状态的沉醉。在暴风雨中游历凡尔赛宫时，画家的豪情被激发，呼唤"在真的懂得人生，要彻底走到人间趣味底里面去的人，就应该在这暴风雨里面黑暗里面去找趣味，因为这些里面有更深的诗意，更奥蕴而激动的美"。刘海粟偏爱表现心灵的深度感

[1] 袁志煌、陈祖恩编著：《刘海粟年谱》，第103页。

[2] 刘海粟：《巡礼意大利》，《欧游随笔》。

与挣扎状态。他称赞贝多芬"欢喜将暴雨狂风那般的音调作成乐谱，创造出激动、奋发、苦闷的表情"、波德莱尔"更将淫猥的情欲的事实，赤裸裸毫无顾忌地描写出来"、罗丹"毫无顾忌地表现爱情……要在普通以为丑陋中，表现出一种美感"。他评价说："现代欧洲的艺坛，一辈恶魔主义的画家，他们也是要描写一切黑暗面，以表现恶魔的感兴的。这些都没有什么怪异，他们也不过是要彻到人间味的底里去的人。"[1] 对格列柯的评价反映出画家的精神偏爱。他称格列柯"大胆的笔锋从不拘泥于细部，画面常常充溢着沉郁与魔气的感兴，疯狂的雄姿，灵的表现，是毁坏了乔托以来意大利的诸大师而进行的"。他对意大利艺术的解读显示了一种现代眼光："《圣马当之赠衣》是一种强烈悲怆之对照，一种病的兴奋的感觉表现，是内部生命深入的非凡的描写。"[2] 这不仅是对西方现代精神特质的直感，也是对一种新的现实态度与审美价值的体认。

画家此阶段作品表现出幽深感与动荡感交融的意境。在幽深感的表现方面，对深色的运用起到关键作用。尽管受到郁特里罗的启发，刘海粟对黑色（深色调）的运用最终呈现出独特之处。郁特里罗的深色调注重微妙的空间层次的交叠带来的抒情意味与装饰性，刘海粟的深色调效果更具深度感与厚度感。两相比较，前者的意境凄婉、忧郁，后者的气质则更为质直、厚重。同时，画家对黑色（深色）的运用、对深沉感的追求带有东方般的柔和，充满着幽婉和灵动的气息。[3] 这般幽深配合充满热情与"波西米亚"气质的动荡感，格外迷人与丰富。这一时期显示的动荡感和精神深度，在此前、此

[1] 刘海粟：《游凡尔赛宫》，《欧游随笔》。刘还称罗丹的作品为"整个的心灵的庄丽瑰伟的表白，绝对地个人的"（刘海粟：《布尔德尔之死》，同上）。

[2] 刘海粟：《巡礼意大利》，同上。

[3] 刘海粟与莫奈的"契合"，特别体现出东方心灵特殊的敏感与理解力："莫奈人格之光辉，特殊，能表出其内心之意欲，能表示其感觉世界中之深致，在艺术史上实为一支生力军……其艺术：是绘画的，是音乐的，是诗的，是科学的又是哲学的。……莫奈之最高点，实根于其深沉之感觉，故он万象毕尽，穷极造化也。"（刘海粟：《莫奈画院》，同上。）在他的理解中，精神的"深沉""感觉世界中之深致"，通过"音乐"般、"诗"般的语言表达出来。莫奈温婉和狂野相结合的气质一定深深吸引了刘海粟。

后作品中罕有再现（如《林中霞光》《威斯敏斯特落日》）。那对变动、激情的深切渴望，强悍程度丝毫不亚于西方画家，体现在一个东方传统中成长起来的个体身上，令人讶异。这样的理解力和精神特质，萌发于新的体验，又与西方精神有着某种相通性。画家归国后，这样的特质与状态逐渐少有显露，说明恰恰在西方文化的浸淫、激发中，它们才得到充分表现。刘海粟首度欧游的经历或许可以作为思考中西文化沟通可能性的案例。

第二节　世界性语境下的新定位
——二度欧游的认知与实践状况

在教育部的敦促下，刘海粟于1931年九一八事变爆发后返回上海。归国后，他先后在杭州、普陀、上海等地进行风景写生与创作，举办欧游作品展，编辑出版画册《海粟丛刊》《海粟油画》《刘海粟国画》，并于1932年年底开始筹备柏林中国美术展览会。1933年11月至1935年6月间，画家以代表民国政府行政院主持《中国现代绘画展》的身份再度赴欧，借助在欧洲多个城市巡回办展的机会，大力宣扬中国艺术的精神与成就，提升中国艺术的国际影响力。对于画家，此阶段的进展在于：将自我精神的表现、现代艺术的世界发展趋势与中国民族精神三者做出勾连，赋予自身实践在中、西语境中的合理性。在艺术表现层面，画家致力于挖掘传统精神并使之与西方现代艺术语言相融合，转向对更为"高级"的表现性、写意性的明确追求。谢海燕认为刘首度欧游着重于学习西方艺术，"自我精神的活动致暂隐没"，二度欧游时期他"深固的自我精神遂而发挥尽致"。[1] 本节将从创作面貌、艺术认知、艺术活动三个层面展开具体论述。

[1] 谢海燕：《关于刘海粟先生》，《海粟油画》第二集。

一 中国传统写意因素的融合——艺术面貌的变化

与首度欧游相较,刘海粟此阶段的创作面貌发生了变化。首度欧游期间,画家更加注重于结构感与建筑性,同时保持着原有的情感特质和写意特性。1931年所作《卢森堡之雪》充满了中国传统的写意风格与笔法的灵动性,枝干的笔法遒劲有力,与国画的写意笔法存在神似。此作品为法国国家美术馆收藏,并被法国学者赖鲁阿评价为体现了东西方艺术的融合与沟通,"在力的韵律中表白它的无声的诗意"。二度欧游的作品则发生了变化。1934、1935年的作品在强化了整体性与笔触构成感的基础上,更多地追求笔触的灵动、跳脱感与写意性,《梵尔特之春》《威士敏士达桥雾景》等作可见一斑。同时,作品的构图、视角、色彩感觉也体现出与传统更多的契合。《舞瀑》(1934)、《云峰高涧》(1934)两作的局部构图颇似传统国画,意境则有新意;色彩有着浓郁的东方性和刘海粟自身的特色,深沉、厚重。这些特征在1930年代中后期与1940年代发展成为画家主要的作品面貌。在画家1930年代中后期表现国内江南风景的系列作品中,色彩、笔触运

图 2—17 刘海粟《河边》,1940 年,布面油画,62.8 厘米 × 96.9 厘米

用更加灵动，富于地域特色，表达了独特的抒情性。在1940年代描绘河岸的风景作品中（图2—17），画家化用了凡·高的影响，以笔触作为造型手段与主要的抒情手段，尽情发挥写意、抒情的特质。[1]

二 中西沟通的新途径——新的艺术理解与自我定位

刘海粟二度欧游的主要工作和任务，与此前大不相同。首度欧游重在通过学习、游历提高个人修养；二度欧游的重点则在组织中国现代画展，并在展览巡回期间举办讲座，推广中国艺术精神、与各地艺术界人士进行交流。交流与创作之外，认识上的进展同样重要。欧洲文艺界人士对中国艺术传统的评价和对中国现代艺术道路的认识，对画家的认识产生了重要影响。欧洲期间，刘有意结交欧洲画坛的重要现代派画家、文化界人士与文化官员（如巴黎美术学院院长贝纳尔[Albert Bernard]等）。其大学院特派考察代表的官方身份，也提供了许多便利。我认为西方的评论反映出以下特点：

第一，强调中国艺术传统所反映的独特的民族精神（内含民族独立的政治意涵）和在价值上与西方艺术的平等性地位。

中国现代画展获得很大的成功，每到一地便获得当地政府文化部门的支持与国外媒体的正面报道。褒扬集中在中国艺术的独特魅力与中国文化精神和民族性。《德国前途报》赞叹作品呈现的世界"较之我们更为高尚与静洁……我们欧洲人实是这美丽情感与这优秀民族的摧残者……我们欧洲人及其他一切恃强的人，应当忏悔领悟，这样超脱高尚的民族是不可侵犯的"。[2] 英国《泰晤士报》做出如下评价："可见中国虽似纷乱万状，而其智慧雅度，仍得保存无遗，是尤足使人惊异者也……中国现代画家……之作品，足以证明中国虽经过国民革

[1] 两度欧游阶段，画家创作了少量国画作品。但这显然并非画家集中致力的领域。见图2—18《如松长青如水长流》。

[2] 评论发表于1934年2月11日，见袁志煌、陈祖恩编著：《刘海粟年谱》，第124页。

图2—18 刘海粟《如松长青如水长流》，1932年，纸本水墨，134.8厘米×66.9厘米

命、日本侵占种种因素，其国人所视为最宝贵者，仍为尊严潇洒之人生观……"[1]瑞士联邦政府主席林特认为展览显示了"中国国民性之伟大和尊严"[2]。在日本1931年入侵中国，欧洲又处于二战爆发前的情势下，欧洲文化界与官方媒体的态度耐人寻味，显示出外交辞令的性质。[3]

法国文学家路易·赖鲁阿将艺术与民族性、文化传统联系起来，站在中国与世界、传统和现代的位置关系、比照视野中评价中国艺术传统及其在现代的可能发展方向。他称中国美术有悠久历史，它"从没有偏执一见地固拒外来的影响……同时却并没有改变了它深厚的传统，这是传统把外来影响在短时间内融化了"。在现代再次面临挑战与转变时，中国艺术不应"任一种外来的艺术侵略"，而应"作一种沟通与融和的工作，使欧罗巴与亚细亚同被其惠"。[4]

第二，欧洲评论的另一重点在赞扬中国艺术表现中诗意、气韵、

[1] 文章发表于1935年3月31日，袁志煌、陈祖恩编著：《刘海粟年谱》，第131—132页。

[2] "此种中国杰作，不但为东方民族美术史上之巨制，且是世界美术史上之巨制。这种丰富奇丽积会神聚的作品，可以看出中国国民性之伟大和尊严。"同上书，第127—128页。

[3] 这些文字也与刘海粟的言论、态度和展览初衷相吻合，很有可能受到刘海粟的直接影响。

[4] 路易·赖鲁阿：《中国文艺复兴大师——刘海粟巴黎画展序》（傅雷译）。傅雷编：《世界名画集 第二集刘海粟》，中华书局，1932年。

表现性诸特质。罗曼·罗兰1934年观展后说"中国的画家把种种自然的印象，经过一道灵魂的酝酿，自律的综合，再表现出一个新的整个的理想的世界出来，这是真的艺术"[1]。英国《泰晤士报》评价"其心灵感觉流露于笔墨之间，具有温柔纯洁之气韵，盖中国笔法与诗歌有密切关系，而为中国人所借以发表其感想者也"。[2] 英国《孟德斯鸠导报》发表文章《评论中国的艺术》，称"现代和古代一样，画里都蕴藏着丰满的诗意，这两者的结合是很合宜的，因为中国书法和绘画，都使用同一毛笔的缘故，在用笔的式样和轻重里，画家微妙地表现着自己的个性"[3]。路易·赖鲁阿则称赞中国艺术富于哲理，注重心灵体验与内在生命力的表达。对诗意、气韵、表现性等特质的赞赏，承接了欧洲现代派发生、发展过程中对中国（东方）艺术的一贯评价。西方现代艺术也部分汲取、学习了这样的东方特质，后者由此容易获得欧洲观众的认同。也应看到，相关评论有关中国艺术的部分，许多受到刘海粟的直接影响，某种程度上甚至直接反映了他的观点。刘也特别有意识地向西方宣扬中国艺术思想，自称每次遇见路易·赖鲁阿"必与纵论中国上代画论与古乐，而于谢赫之六法论与淮南子论乐，尤多阐发"[4]。同时，刘的影响并未改变西方人看待中国艺术的基本立场。事实上，参加中国现代绘画展览的作品不仅包括中国古典国画作品，还有诸多当代作品（且占据多数）。而欧洲的评论基本没有涉及当代创作的特征、取向、困境等话题。[5] 换言之，西方人从其自身的视角、在其时的国际政治格局中观看中国艺术，而对中国现代艺术的

[1] 袁志煌、陈祖恩编著：《刘海粟年谱》，第127页。

[2] 同上书，第131—132页。

[3] 同上书，第131页。

[4] 见刘海粟在1931年作《赖鲁阿素描》题记，同上书，第102页。

[5] 路易·赖鲁阿评论刘海粟的艺术"特有一种清新泼辣之气，一扫二百年来中国画坛上的平凡单调、拘囚于法则学派的萎靡之象"，称刘"不但是中国文艺复兴的先锋，即于欧洲艺坛，亦是一支生力军"。这一评论明显可能受到与刘海粟交谈而来的启发，并且，仅指出刘海粟对清末画坛境况的突破作用，明显缺乏对中国国内艺术发展问题的真正了解（路易·赖鲁阿：《中国文艺复兴大师——刘海粟巴黎画展序》，傅雷编：《世界名画集 第二集刘海粟》，1932年）。

现实状况并不真正关心。

即便如此，欧洲人对中国传统艺术精神的肯定和对其与西方现代艺术精神的沟通性的看法，又反过来成为刘海粟调整并深化其艺术理解的重要资源。画家二度欧游期间留下的相关文字可以使我们了解其艺术认知的进展，并为上述判断提供了证据。举办中国现代画展的同时，刘海粟进行了关于中国绘画精神的数次讲演，包括《中国画派之变迁》《何谓气韵》《中国画家之思想与生活》《中国画之精神要素》《中国绘画上的六法论》《院体画与文人画》《中画绘画之演进》《中国画家独立的人格和独立的创作》《中国近代美术之趋势》《中国画与六法》《中国画学上之特点》等。[1] 演讲大部分没有留下文字稿，具体内容已无法查考，但题目显示出画家的大体思路：致力于对中国传统绘画精神及原则的阐发，气韵、精神、人格等词表明了关键性的认识。据此推断，演讲应延续了其1931年《中国绘画上的六法论》和1935年《中国绘画上的六法论》[2] 中的核心观点。在这些论著中，刘延续了此前的思路，将中国传统文人画的精神阐发为自我精神的表现，并更明确地肯定这一特质与西方现代艺术精神的一致性。德国《汉堡侨民报》1934年4月9日发表的《一九三四年的中国现代画展》一文提供了重要的线索。文章反映了多方面的信息，包括对文人画的定义，对国内画界的分析和评断，在西方语境中对文人画精神的重新阐发，在世界语境内对中国绘画的重新定位（图2—19）。

"故乡的画家，目下可分四派：即文人派、学院派、仿古派、折衷派。"文章称，刘海粟认为这些派别有着与普通的理解"完全不同的概念"，文人派有悠久的传统，为画家、文学家、诗人、学者所组

[1] 袁志煌、陈祖恩编著：《刘海粟年谱》。

[2] 刘海粟：《中国绘画上的六法论》，上海人民美术出版社，1957年。谢海燕评价此书"系统地阐述中国历代有关六法的理论，条分缕析，科学地理出一条中国绘画美学思想发展的线索。特别对于'气韵生动'这个众说纷纭的中心问题，根据自己的绘画实践和对古画收藏鉴赏的经验体会，反复加以阐明。使西方人士对中国美术理论和艺术特色有所理解"。谢海燕：《刘海粟的艺术生涯、美育思想和创作道路》，刘海粟美术馆编：《刘海粟研究》。

图 2—19 刘海粟 1932 年在德国展示中国画，录自《刘海粟美术馆藏品 刘海粟油画作品集》，上海人民美术出版社，2008 年，第 23 页

成，其中，绘画与文字、诗词"形成一个完整的艺术有机体。主题思想不一定直接告诉观画的人，观画人却可以藉情感活动而捉摸到画的内涵意境。在式样与色彩的表现力上，尤其崇尚具有灵魂的姿态，它是纯粹图画艺术化的。……总之，最佳作品多见于文人画，它不断地改进而全无欧化形迹，也很合乎我们的欣赏趣味，具有令人吃惊的技巧，全国的艺术家始终引此相尚相勉，使其作者人格通过作品的形式与内容而表达无遗。自古至今，中国画创作与批评的第一条要求在于气韵生动，作者思想必须明显地向着观众感应；她确是最有力、最有价值的天才的结晶。"[1]

"文人画"的特质为表达画家的人格、灵魂、情感，实践者为画家、文学家、诗人、学者，重在意境的传达而非直露的主题表现——这样的理解，被画家放置于中国美术界内部和西方语境两个维度中。刘首先阐明"文人画"在中国国内的代表性位置。他以"文人派、学院派、仿古派、折衷派"来概括国内创作状况。对后三个概念的解释

[1]《一九三四年的中国现代画展》，原载于 1934 年 4 月 9 日〔德〕《汉堡侨民报》，转引自刘海粟美术馆编：《刘海粟研究》，第 16—17 页。

是从与"文人派"的对照关系出发建构的：与"文人派"相较，学院派墨守成规，仿古派盲目模仿传统，折衷派的创作内容与形式不相统一。这一相对简单的描述可以展开分析：学院派以徐悲鸿为代表，刘指出其保守性和对现实创造有所压制；仿古派应以遵循四王传统的国画家们为代表，其问题在对传统的错误态度与现实感的淡漠；折衷派应指高剑父、高奇峰代表的具革新性的岭南派，刘并未指责其创作方向，而认为问题在于所欲求表达的新内容无法找到契合的形式，其融合中西的方式存在问题。诸评判指向艺术创造的现实感、对传统的态度、对西方艺术的化用等国内艺术界面临的关键性问题，并暗含"文人派"的探索较为成功的结论。在这样的比照中，"文人派"的创作不遵从中西方的古典成规（即凋敝的中国文人画传统与欧洲近代学院派传统），而是继承富于活力与创造性的古典传统（文人富于精神性的创造传统、"气韵生动"的传统），并融入了新的现实经验。"文人派"由此也突破了折衷派的局限。画家对折衷派的分析包含对内容和形式两方面的敏感：折衷派的表现内容是新的，多为写实性描绘与主题性表达，形式上则试图融合中西，但最终结果却是内容和形式的不统一。"文人派"虽然也试图表达新的现实体验，但其获取现实经验的方式与折衷派不同，不以主题性的表现、而以主观化的视角反映现实。同时，"文人派"植根于对传统形式的创造性继承与转化，并以此作为借鉴西方资源的基础。内容和形式，中、西资源因而获得一致性的基础。因而，在对传统的理解与转化、表达新的现实体验、借鉴西方等方面，"文人派"处理得相对较为成功。

论述还隐含着西方(世界)语境的观看视角。从这一视角观察，"文人画"不仅体现了中国艺术的独特性，又与西方现代艺术精神有内在关联。对"文人派"与西方现代艺术关系的处理值得注意。一方面，在一再勾连"文人派"与中国传统的联系的基础上，刘强调它体现了中国文化与民族精神的独特性，"全无欧化形迹"。另一方面，对"文人派"诸般特性的表述又暗示出其与西方现代艺术精神

的共通性。比如，文人画重在表现主体之人格、灵魂、情感，"在式样与色彩的表现力上，尤其崇尚具有灵魂的姿态，它是纯粹图画艺术化的"。它在形式和内容两方面获得与西方现代艺术的契合。"具有灵魂的姿态"是典型的西方式表述。"纯粹图画艺术化的"则契合西方现代的艺术评论标准：强调艺术在审美价值与表现形式上的纯粹性，不以模仿的逼真性为目的而注重绘画自身的"图画"性，以与西方传统艺术形态相区别。同时，"纯粹图画艺术化的"和"具有令人吃惊的技巧"的表述，又反驳了传统文人画重在表达文学性而绘画性不足的看法（同时针对国内和西方观众）。在对中国现代艺术创造之代表"文人派"的表述中，刘海粟没有正面提及西方艺术资源的影响，而主要表达了其所包含的特别现代的精神本质与对中国传统的成功转化。以这样的方式，画家强调了中国艺术的独特与独立，以及中国艺术在世界现代艺术潮流中发展的可能性，并彰显了民族立场。这一表述与上述西方评论构成相互呼应的关系，西方的理解某种程度上启发了刘的思路。

刘海粟将"文人派"定义为当代中国绘画"最有力"的表达方式，指出它合乎中国的传统积淀与审美趣味，并有着特别的感染力与传达效果："作者思想必须明显地向着观众感应""观画人却可以藉情感活动而捉摸到画的内涵意境"。画家试图向欧洲人证明：新文人画可以代表中国新艺术的创造主流。

这篇文章清晰地反映出刘海粟在二度欧游阶段的观念转变状况。新认识的产生同时反映出画家对于国内政治局势的敏感。1920年代中期日益急迫的民族危机随着1931年日本占领东北达致高潮。刘首度欧游归国的日期，是在1931年九一八事件刚刚爆发的时刻。民族危机推动了文艺创作领域表现民族精神的呼声，成为其时左翼文艺、国民党官方、自由立场知识分子的共同呼声。有舆论宣称，"艺术是表现时代精神和国民性的"。"我们今天所需要的是三民主义的和平的伟大的爱，我们要读激昂悲壮的诗文，我们要看沉毅雄伟的戏剧，我

们要鉴赏庄严圣洁的绘画，及高雅纯洁的雕刻。"[1] 还有人预言"今后的艺术不是个人主义文化的艺术，是要走向合众艺术的道上去"[2]。艺术的普遍性与永久性获得强调。[3] 伴随着对民族性与民族精神的高扬，是对西方现代艺术的批评。有人指出，"（今日中国的艺术）不是保持着残余的封建思想，就是暴露着不合国情的舶来主义，至于什么灵啦，肉啦，爱情啦，失恋啦，等等，徒为寄托个人的悲哀，发泄个人的忧郁，毫不能够激起中国的奄奄待毙的民族的东西，竟为一般艺术家所认为唯一的爱好者"。中国应摈弃那模仿西方现代艺术而导致的"浪漫的颓风"。[4] 国内的政治局势与意识趋向构成刘海粟二度欧游新认知的重要坐标。

从高度的主体性姿态出发，画家将中国传统与西方现代艺术资源转化、统摄于一体。虽然其时的实践并未达到画家所宣称的理想境地，但他还是颇具抱负地表明，新创造兼容传统与现代、中国与西方。在此，刘不仅放大了中国对于西方现代艺术的影响力，而且强调中国艺术在世界艺术发展格局中占据的重要位置。他期望寻求国内、国际两个语境的合理性。新的理解表明：自我表现的道路不仅融合了中西艺术资源，而且体现了现代艺术的世界发展趋势，并成为在国际格局中彰显中国艺术精神与民族性的有力武器。这样，通过将自我表现的艺术观与国民性、民族精神相勾连，画家得以摆脱此前"自我表现"与社会价值、民族意识及诉求间对立的关系框架，将自身定位在西方—东方/中国—世界的格局中，获得新的价值合理性。

[1] 周曙山：《艺术与时代》，《艺风》1934年7月2卷9期，文章为流产的白社而作，作于1931年3月。

[2] 安敦礼：《大众语和大众画》，《艺风》1934年8月2卷10期。作者在这里引述法国艺术哲学家艾里福尔氏1931年在中央大学演讲中的观点。

[3] 向培良在《人类艺术学》中也强调艺术的普遍性与永久性，以及个体的社会性。文章指出："人永远都不会是单独的个人，而是整个种族的一部分。这不但有社会的关系，而且有精神的关系，不但由于理解，而且由于情绪。"《艺风》1935年3卷8期。

[4] 周曙山：《艺术与时代》，《艺风》1934年7月2卷9期。

三 国家形象与个人形象——艺术与社会交往

与艺术认识的新变化相呼应的,是画家此阶段组织、参与的一系列活动。刘海粟二次赴欧的核心任务是推广中国艺术,其官方身份和任务是组织中国现代画展。首度欧游期间,他即感触于日本的对外宣传政策,从而渴望在西方世界树立中国的民族文化形象。1929年夏在巴黎、意大利参观日本美术展览会时,画家对日本在欧洲取代中国成为东方文化艺术的代表深感愤慨,评论说日本欲求"借贷、改本,要发出彻底地努力和文化来,则相当的生命力和根基都不够"[1]。民族自尊心被激发的同时,刘也从日本的文化政策中获得启发,萌发了宣扬中国艺术、提高其国际地位的想法,并利用自己在研究、宣传、策划、组织、外交诸方面的能力推进此事。1931年春,借在德国法兰克福讲演与举办个展的机会,刘促使中国驻法使馆动议,揭开中德双方以政府名义举行中国现代画展的序幕。[2] 刘海粟在1931年秋归国后致力于筹划事宜,并获得蔡元培等高层人士与众多画家的支持[3],最终于1933年底以中华民国政府行政院中方代表的身份再度赴欧。画展在欧洲各地巡回(包括德国柏林、汉堡、杜塞尔多夫,荷兰阿姆斯特丹,瑞士日内瓦、伯尔尼,英国伦敦和布拉格)至1935年夏天结束

[1] 日本画"装饰辉煌侨丽,而内容干枯,设色取材,均自我出,居然以之横行宇内,自尊高于大地者也。夫以五千年文化之吾国,反寂然无闻,独生冥想,怅然若失"。刘海粟:《香榭丽》,《欧游随笔》。

[2] 1931年春,刘海粟应法兰克福中国学院的邀请讲演《中国绘画上的六法论》,并在法兰克福美术馆举行中国现代画展,受到"德国艺坛权威者屈梅尔教授等诸人"的赞誉,使中国驻法使馆"亦感有在柏林举行大规模中国现代画展之必要"(袁志煌、陈祖恩编著:《刘海粟年谱》,第99页)。在《东归后告国人书中》,刘海粟详细列出中国现代画展德方筹备委员名单。德方委员为德国政府文化官员、公共文化机构官员及文化界权威,中方筹备委员亦由政要及文化界名流组成。展览是以国家名义联合举办的国际文化交流活动。欧洲巡回期间,刘海粟每到一地,由当地政府的文化要员、名流接见。参见刘海粟《欧游随笔》及袁志煌、陈祖恩编著的《刘海粟年谱》。

[3] 在国内筹备与征集作品期间(1933),展览遭到王祺、李毅士、梁鼎铭、徐法华、高希舜、李竹子等对作品入选标准及程序的质疑,认为作品"未经公开征集,只能视为个人行动,不能代表全国";所集古画中有赝品,"恐有损国家荣誉";提出展览既"由教育部主办,系整个国家对外之文化宣传,于古当就故宫博物院,于今当就全国艺人及国内收藏家广为征选"(袁志煌、陈祖恩编著者:《刘海粟年谱》,第119、120页)。

（图2—20）。其间，刘还动用个人力量筹措资金以支撑展览的巡回。[1] 有研究认为这次展览体现出刘海粟与蔡元培合力推行文化输出策略。[2] 展览的立意、策划、宣传都体现出弘扬中国文化与民族精神、提升中国文化国际地位的主旨。刘海粟总结说，这次展览"使各国人一变以前之错觉，深信中国艺术尚在不断长进之途中，群相叹服，且引为师法"[3]，改变了欧洲东方文化学者和美术史家普遍认为"元明以后，中国绘画一蹶不振"以及"现代东方艺术唯有日本足为代表"的偏见。柏林人文美术馆于展览结束后特别开辟"中国现代画厅"，陈列中国现代名家的作品。

图2—20　刘海粟1934年在德国举办画展，录自《刘海粟美术馆藏品 刘海粟油画作品集》，上海人民美术出版社，2008年，第25页

画展组织工作之外，画家取得了丰厚的收获：发表研究、介绍西方艺术和阐述现代艺术发展趋向的多篇著述与评论，出版画集数本，举办了八次个展。[4] 两度欧游期间，刘数次获得欧洲艺术界官方的肯

[1]　在1935年7月的接风宴上，蔡元培对画家的行为提出褒扬。而实际上，1934年3月1日王济远曾致函刘海粟，说负责展览款项的叶恭绰被人攻击"挪用公款"；蔡元培也指出"国际上的交际费用浩繁"，希望刘海粟早日归国（同上书，第124、134页）。刘海粟最终于1935年6月归国。

[2]　参见李安源：《刘海粟与蔡元培》，上海大学艺术学院、美国亚洲文化学院主办：《中国美术研究》2007年10月第3期。

[3]　刘海粟：《欧游中国画展始末》，袁志煌、陈祖恩编著：《刘海粟年谱》，第133页。

[4]　谢海燕评价，两次欧游期间（1929—1935），刘海粟"在国内外先后举行个人展览会8次。这一时期出版的著作和画集，除《中国绘画上的六法论》、《欧游随笔》和巨著《海粟丛刊》（国画苑、西画苑、海粟国画、海粟西画）外，另有画集5册，编译的美术论著和画集11册，总计不下20余册。可以说，在艺术教育事业、绘画创作和艺术理论著述方面，获得了全面大丰收"。谢海燕：《刘海粟的艺术生涯、美育思想和创作道路》，刘海粟美术馆编：《刘海粟研究》。

定和赞誉。首次欧游期间，油画作品《森林》《夜月》《圣扬乔夫之陋室》《玫瑰村之初春》《巴黎圣母院夕照》《鲁文教堂》《静物》参加蒂勒里沙龙展，《前门》《向日葵》等入选巴黎秋季沙龙，《卢森堡之雪》为法国政府收藏。1930年6月，比利时独立150周年纪念展览会邀请刘海粟担任国际美术展览会评审委员，其国画作品《九溪十八涧》获得了国际荣誉奖状。在刘的评价标准中，法国秋季沙龙为代表欧洲现代艺术发展精神的代表性展事，蒂勒里沙龙展也因贝纳尔、马蒂斯、玛利斯特尼等现代派名家的组织而具重要位置。在画家看来，作品为这两个组织所接纳，意味着为欧洲现代画坛所认可。[1]西方评论也表现出相当的热情，称其为"富于神奇表现力的画家……画家的精神状态升华到不可思议的明澈之境。……（其作品）是他卓越人格的缩影。他继承着可贵的古老传统，同时却负担着现代人对自然的情感"[2]。经历了两次欧洲游历后，刘海粟在国内的地位发生了变化：由具革命性姿态的青年艺术家成为把握现代艺术发展动向的画坛引导者，宣扬民族精神的艺术家与文化使者。有人著文赞誉，刘不仅"是一个中国的伟大的艺术家，同时是个世界的伟大的艺术家，他的画已经有了国际的声誉……且被誉为'中国文艺复兴之大师'了"[3]。画家同时获得国内众多文化界、政界名流的赞赏。[4]

[1] 对法国秋季沙龙的评价，详见《一九二九年秋季沙龙》一文（刘海粟：《欧游随笔》）。画家称，秋季沙龙"气象实在庄严"，在品格上胜过法国冬季沙龙、独立展览会与春季沙龙。画家还详尽而略显夸张地描述了冒雨送作品赴秋季沙龙的过程及入选后欣喜、自豪的心情。春季沙龙以法国学院派为主体，受到刘海粟犀利的批评。见《欧游随笔》之《法国春季沙龙》。

[2]《一九三四年的中国现代画展》，原载于1934年4月9日《汉堡侨民报》，转引自刘海粟美术馆编：《刘海粟研究》，第16—17页。

[3] 曾今可在《上海画报》刘海粟欧游作品展览会特刊中的评论（1932年10月）。转引自袁志煌、陈祖恩编著：《刘海粟年谱》，第110页。

[4] 包括蔡元培、李石曾、叶恭绰、吴铁城、王一亭、黄宾虹、王济远等。蔡元培称赞中国现代画展"获得无上光荣与极大成功……此固吾国全国艺术家之力量所博得之荣誉，而由于海粟先生之努力奋斗，不必艰辛，始有此结果"，对刘用私人力量（卖画经费及私人借贷）筹备展览的行为表示了赞扬。还有记载说，陈树人、陈公博、褚民谊（时任行政院秘书）、居正（时任司法院长）、朱家骅（时任交通部长）等政要名流为刘设宴接风，蒋介石、吴稚晖、陈树人等政要为展览题词。见袁志煌、陈祖恩编著：《刘海粟年谱》，第109—110、133—134页。

曾经以挑战官方权威而著称的叛逆青年，摆脱了为强权所迫害的处境，获得在国际舞台塑造国家文化形象的权威身份。画家最终摆脱1920年代中后期的困境，获得更为坚定的"自信力"。

小结 革命性与保守性的交互

在西方和中国两个不同的语境和思考框架中，艺术家们面临着不同的问题。刘海粟的独特之处，是借助于处境的转换，在新的视野中赋予其艺术观念与实践以新的意义，从而摆脱了在国内日渐紧张的民族冲突和社会矛盾中的焦虑。他的方式有意识地忽视两个语境的差异，或者说主动利用语境的差异来转化困境。画家将西方现代艺术中的东方因素、或与东方因素相关联的西方因素，转化为自身创作的借鉴资源与信心动力，并由此在东西语境中寻求位置与合理性。某种程度上，刘海粟的解读似乎显示东西方艺术的沟通呈现"透明"状态。大多数研究者将这一现象解读为画家个体精神的独特性与浓厚的民族色彩。而从另一角度来看，对于异质资源较为轻易的容纳、吸收，反映出其认识上的简单性与过于强烈的主观性。在汲取、利用的同时，刘较少思考西方现代艺术自身的逻辑发展，以及西方从何种角度、以何种方式对待东方资源。西方现代艺术观念、语言中包含的东方因素，也被放大。欧洲艺术家、学者对于中国传统艺术的赞美，被其以主观的方式转化为肯定中国艺术精神的依据。在这种状况下，欧洲现代艺术所追求的"韵律""灵感""音乐化"等目标，轻易地被与中国传统美学思想、语言特质相联系。台湾学者周芳美、吴方正对此有所评论。[1]

[1] "囿于刘氏本身无正式西画训练，对某一画派的偏好和常以中国画为表现的媒介，造成他独钟某些欧陆画家，并只看到他所想要的那些画家的特定面向。……当刘氏最后能够亲访巴黎时，他本身已受语言和不同画派之定见的限制，加上停留时间又短，故无法深入理解西方绘画来改变他的概念框架。"周芳美、吴方正：《一九二〇及三〇年代中国画家赴巴黎习画后对上海艺坛的影响》，赵力、余丁主编：《中国油画文献 1542—2000》，第 435 页。

欧游的经历和膨胀的自信力对于画家的主体状态产生着持续的影响。由于对西方的体认是在已有的认识框架和基础之上，因此，这一经历到底在怎样的深度上促成画家对自身的反思，还值得推究。两度赴欧的经历，基本确立了画家的艺术理解与表现面貌。随着抗战的全面爆发，以自信的"自我"表现加上民族精神的思路得到强化，构成刘海粟民国时期一贯的创作面貌。而画家的创作呈现出长期的不稳定状况，时时陷于松散、随意，缺乏持久而坚韧的精神凝聚力。表达品质方面，难以在形式语言方面真正推进，部分作品的语言状态富于表现力，部分作品则流于表达的简单、粗糙。在使画家获得走出困境的契机的同时，欧游的经历也令他逃离开在国内曾经面临且实际始终面临的问题，即如何使个体表现获得社会性价值，如何造就随时向现实开放、处于高度创造能力与反思力的主体状态。自我为何、如何将自我开放在现实面前、民族精神与个体的关联……这些问题时而为画家所意识、思考，时而消失于画家的意识领域。创作时时丧失了与现实间的紧张感，陷入相对封闭、缺乏反思能力与开放性的主体状态。

在根本上，虽经欧游的更新，此前认知空洞化的危机不可能获得彻底解决。1920年代中后期遭遇的问题在欧游阶段被主动地转化与消解：在新的判断与设定中，自我、艺术与社会的对立转化为个体表达与民族精神的结合。但个体表达怎样才能够包容更为深厚的现实内容，并包容社会性的关怀，依然是个问题。换言之，在新的路径中，社会现实层面的内容继续保持被搁置的状态。而个体精神与民族精神恰恰应该在社会现实的层面中完成转化与结合。缺乏社会现实的媒介，两者将面临空洞化的危机。刘海粟所执的个体表现路径，在现代中国的新艺术创造中无疑具有重要位置，也将在历史变革阶段承担无法替代的精神建设作用。同时，这样的路径需要主体具备非常高的品质与能力。它们不可能通过简单而理想化的方式被轻易塑造，而是需要多种条件的配合，需要个体将自身开放于复杂

的社会现实，有效吸纳现实的丰富经验，将民族精神、社会性这般普遍而抽象的观念化为丰富、深刻、具体的经验理解，需要个体时时保持高度的紧张状态、创造力与反思能力。画家在这些关键的环节、能力方面没有达致理想状态。

在这样的状况下，画家的个体意志、语言状态、精神能量，以及由中西艺术资源所激发的激情、体悟，无法获得持续性的培育与开展，只能呈现为间断性的爆发状态。主体则陷于长期的涣散状态，缺乏凝聚性。以至于，刘海粟自认为相当"现代"的创作，被某些观众视为传统文人画般缺乏现实感与新意。徐惊百在参观1937年第二届全国美展后，曾批评"一班高谈着'艺术与民族复兴'的艺术师们，大体也只能绘画一些自炫其'骨法'，气韵，和旧文人画二位一体的油绘，就算是'象征'了中华的民族精神。……刘海粟的风景还是跟原来的一样"[1]。

刘海粟转化传统的方式具有一定的代表性，值得分析。在此，海外学者安敏成对于中国传统文学创作方式的理解具启发性。他指出，中国传统文学"并不是自然世界的摹本，而只是自然及社会世界背后诸多基本呈现方式的一种而已"，"作为人类意识以及天地之文的外化……它的本体上的充足性不容置疑"。而刘勰有关"文"的理解表明，"文学作为一种终极的、圆满实现的形式，是宇宙进程的显现——而作家不是'再现'外部世界载体，他实际上只是通往即将到来的世界之终极阶段的中介"。此外，传统的文与外部世界的关系也很特殊。作者指出，邵雍为代表的新儒家的"格物"说认为中国的文人"不是将物质世界当作是分析性观察的对象，而是以一种冥想的方式将其纳入到了自我教养的过程当中……（'文'的创造）帮助主体反思性地洞察天理如何运作于自身之中，并从偏狭的、私人的'情'中提炼出

[1] 徐惊百：《全国美展侧面观》，《青年艺术》1937年5月3期，第165—166页。

普遍恒常的'性'"。[1] 文人画所要求的是艺术创作过程的完整性与自足感,其创作过程在根本上指向对道德境界的不断指向与主体精神的持续修养。这一过程形成一个超稳定的内向化状态。

民国时期不少现代主义风格的艺术家从中国写意传统获取养料,这是身处传统—现代、中—西冲撞格局中的必然选择。在新语境下汲取传统养料时,传统文人画所构筑的艺术与外部世界的关系及其对于主体状态的塑造作用,更需要画家对之保持反思的意识与能力。文人画那指向宇宙终极的"道"和个人修养的目的,与现代人的现实体验、与新的艺术观、世界观不会一致。在画家汲取传统的写意精神、表现语言时,精神的影响作用也会潜入。在自觉的状态下,这种影响或许能够被转化为主动性的资源;在不自觉的状态下,这种影响则有可能发挥负面作用。对传统写意方式的继承,将帮助主体在不断变化而难以把握的现实面前保持艺术表达的完整性与整合力,保持平衡而充沛的精神状态;另一方面,也使创造者容易陷入封闭自足的处境。

刘海粟有意将传统写意精神转化为新的表现资源,并意图借此体现民族特性。但因其艺术观与创作方式隐含的危机,传统资源更易造成认识与创作的封闭状态。这也是民国艺术家借鉴传统资源时遭遇到的普遍难题。而如果能够辨别传统资源在现代转化过程中可能带来的复杂性,善于转化、引导,传统文人画的完整性、自足性、稳定性又或许能够成为艺术家整合现实经验、寻求表达的超越性与理想性的有力资源。

[1]〔美〕安敏成著,姜涛译:《现实主义的限制》,第14—16页。

第三章

构筑充满"理想"与"同情"的新艺术——林风眠艺术观的整体架构与形式理解

20世纪20年代中期至30年代前期，是林风眠归国后面对中国现实逐步确立艺术观与探索道路的关键阶段。画家既面临不断找寻、接近、把握现实，建构艺术理想的挑战，也面临创造新形式的考验。此阶段的探索具转折性的意义并与日后的历程形成内在关联，须面对和解决的诸核心问题也开始呈现。

画家此阶段的大致经历为：1926年2月结束六年留学生涯归国，由上海至北京。因蔡元培的支持，林风眠先后担任国立北京艺专[1]与国立杭州艺专的校长，掌握了相当重要的资源，勉力推行全方位的新艺术实践。北京期间，林风眠致力推行新的艺术观念、改变教学思想与创作风气，以巨大的热忱推行艺术社会化、民众化运动，发起举办了北京春季艺术大会（1927年5月）。画家期待艺术突破原有的精英阶层面对社会公众，担负起公共领域的文化责任，改变民众的隔膜状态。他也渴望打破美术界内部的种种壁垒，抗击固执偏狭的观念与陈腐作风，在美术界内部掀起切实的革命。与此同时，自身道路的关键性转变也在进行着。北京期间，林风眠获得了孙伏园、孙福熙兄弟等北京新文化界人士及《晨报》《世界日报》《民报副刊》等媒体的支持，但在美术界内部仍处于较为孤立的位置。1927年夏，因北京政治文化局势的恶化与政治胁迫，林风眠被迫离京南下。1928年春，担任新国民政府创建的西湖国立艺术院院长直至抗战初期。[2]杭州艺专以留法艺术家群体为核心的教师队伍，逐渐在艺术理解与探索方向上形成基本一致的取向，在创作、教育、研究与批评领域展开探索，致力于新艺术的创造与打开艺术实践的新天地。[3]

[1] 1926年2月6日，林风眠抵沪，同月中下旬抵达北京。由于蔡元培、易培基的举荐和艺专学生的拥戴，他在回国前已由民国政府教育部委任北京艺专校长，于1926年3月2日正式就任。

[2] 1927年离京后，林风眠应蔡元培之邀担任南京国民政府大学院艺术教育委员会主任委员等职，并在蔡元培的支持下筹备成立西湖国立艺术院（后改称杭州国立艺专）（1928年3、4月间），任院长至1938年。

[3] 杭州艺专成立了艺术运动社，创办了颇具学术价值的《亚波罗》等多种刊物，继续北京艺专的做法，组织了多个文艺团体。艺专还形成戏剧演出的传统，在杭州当地颇有影响。

我认为林风眠探索道路的独特之处，在于其是在自觉的艺术理解和由此理解而来的强力意志之下展开的。其中，艺术理想、现实体验与形式探索三者构成基本的结构要素与张力关系。画家力图摸索能够与其现实体验、伦理诉求相融合的新形式，并以强力的意志改造自身的主体状态与表现手法。对于他，西方现代派形式语言的单纯化、几何化要素的引进并不顺畅，探索过程充满着矛盾、纠结与生涩感。在此过程中，何种理解与认识引导着画家的艺术探索，其新的形式选择指向怎样的现实与理想诉求，又在探索过程中遭遇到哪些困难，成为本书的核心关切。

事实上，由于蔡元培的直接引导与深刻影响，林风眠早在1920年代中期即初步形成具整体性的艺术理解框架，并在归国后开始践行。由于蔡元培的影响，这位年轻人的见解虽表述简单，但所呈现的基本视野、眼光、意识已具有相当的成熟度与价值，并显现出对已有思考的反思。1920年代末期，林风眠的同道、同样深受蔡元培影响的林文铮的思考，可以视为画家此前理解的深化与针对现实状况所做的伸展、调整。在此过程中，西方现代重要批评家克莱夫·贝尔的理论又发挥了相当的作用，在实践摸索与认知两方面发挥了重要的影响。探究林文铮如何借鉴、转化乃至再阐释贝尔的观点，也能够有力地揭示林风眠等人的探索状态。希望借此能够真正深入艺术家的内心，理解其艺术探索历程的内在动力、不同阶段变化与调整的原因与困难，其艺术历程的矛盾性与心灵的状态。同时，林风眠、林文铮的思考涉及艺术起源、形式的形成、经验的产生与作用、历史与文明观、艺术的社会功用、发展道路等构筑整体性理解框架的基本问题。而这样的认知状况、展开程度与完整性，在民国时期的艺术家中较为罕见，也可以构成理解"自由派"艺术家认知状况的重要线索。

第一节　艺术：生活的条件与情感的调和

林风眠在 1926 年归国之初发表的《东西艺术之前途》，为其所见最早的公开文字，而且是一篇架构相对完整、观点明确的文章。有理由相信这是经过与蔡元培 1924、1925 年在欧洲的两次长谈后的产物。文章构筑出较为完整的理解框架，包括下述主要问题：艺术的起源，艺术与文明发展的关系，艺术作为精神表现及实践形式的内涵、原动力与社会效果（被放置在与宗教的比较关系中理解、设定与阐释），艺术的历史变化规律，东西艺术的"同异"，现代东西艺术的境况与前途。在此基础上，1927 年发表的《致全国艺术界书》作于画家经历了北京阶段及"四一二"清党事件之后，反映了他触及中国社会现实后的感觉与思考。因而，阐述更具现实对应性，以艺术对现实的作用为核心，对上一文章涉及的重点问题有了更为深切的消化与理解。较前一篇，此篇议题的范围缩小而更加集中。两篇文章显示的论题及观点在作者后来的论述中得到持续阐发，而论述方向和基本观点则保持一致。因此，本章将以《东西艺术之前途》和《致全国艺术界书》两文为基础，解读画家归国初始确立的艺术理解。

一　艺术的社会功能与作用途径

《东西艺术之前途》一文，作者自艺术的起源、历史发展谈起，旨在解答一个基本问题：艺术和生活的关系是怎样的，艺术的存在是为了解决什么问题。答案是：艺术为人类生活的根本欲求，艺术可以调和情绪，原始人类"一方面为满足生活的需要而产生工具；一方面为满足情绪上的调和，而寻求一种相当的表现，这就是艺术"[1]。这一貌似简单的观点，内含着几个相互关联的支点，包含着针对中国近代社会状况而来的关于艺术的位置的思考。这几个支点为：1. 艺术并非

[1] 林风眠：《东西艺术之前途》，《艺术丛论》，正中书局，1936 年，第 2 页。

可有可无的游戏，而是人类内在的精神需要与人类生活的必需条件。2. 艺术的功能：调和人的情绪，使人的情感在社会现实中获得调节与引导（塑造）。3. 艺术与社会现实理应发生深层关联，又具一定的超越性。第二、三点的展开，又是在宗教与艺术的比较视野中进行的。上述观点与艺术史发展规律及对现代艺术发展前途的认识相互呼应。

艺术：生活的条件

林风眠认为，艺术是伴随人类生活过程发生的不可或缺的、内在的精神需要。关于艺术的起源问题，西方出现了多种解释，较有影响的包括柏拉图的理念说、亚里士多德的模仿说、斯宾塞的"游戏说"与克罗齐的"表现说"。林的阐释特别针对斯宾塞认为艺术产生于剩余精力这一点。《东西艺术之前途》几次提及这一点，《致全国艺术界书》（1927）与《徒呼奈何是不行的》（1928）中又进行批驳，且语气日益严厉。原因在于，林认为这一观点抹杀了艺术实践的高度精神性与自觉性，否定了艺术与生活与生俱来、不可分离的关系。这一认识与中国现代社会境况直接对应，并被后者所激化。其时的一种普遍论调认为，处于近代混乱的社会及生活境况下的中国，温饱问题尚未解决，更谈不到由艺术来发挥作用："艺术在现代多数中国人眼光中，恰同斯宾塞一样，认为它和人类或社会，从不会发生若何重要的关系。"[1] 这里的"多数"不仅包括民众，还包括艺术界。林风眠强调，社会秩序混乱、精神衰败的现实境况中，艺术更应该发挥精神引导与文化建设作用，成为无可替代的社会实践样态。

"情感"意涵与"调和"功能

艺术位置的理解关涉另一问题，即艺术的社会功能何在，以及如何发挥这功能。在此，对于"情感"概念的理解相当关键。在林的论

[1] 林风眠：《致全国艺术界书》，《艺术丛论》，第33页。

述中,"情感"被理解为根本的生活欲求,并被作为与社会状况直接关联的要素:"依照艺术家的说法,一切社会问题,应该都是感情的问题。"在具体论述中作者指出,帝国列强的欺侮、社会分配和秩序的不公平,使人产生根本生活欲求的不满足与情感的压抑,而这些也正体现了革命的根本诉求(包括中国革命和法国大革命)。而在画家的阐释中,社会革命的作用正在于通过解决各种问题改善人的精神状态:自由平等博爱的理想、中国传统"修身齐家治国平天下"的指向,与近代法国巴枯宁等无政府主义"互助友爱"的方式,旨在重建人与人之间的关系,寻求个人情感的纾解与满足。[1] 由此可见,"情感"指向由社会问题带来的个体痛苦,指向人的现实经验、感觉,并带有抗争性与革命色彩。[2] 议题虽然抽象,却是以人与社会之间的关系、人的现实体验为根基的。同时,"情感"概念指向普遍性的意义。所谓"根本的生活欲求",意味着包容全体社会成员。林风眠的理想为,艺术需引起人与人之间的同情,由此深入人心、引导精神,改善社会关系。情感的普遍性构成林所期待的艺术之社会功能得以实现的基础。

情感的作用方式也构成林风眠艺术理解的核心议题。林的论述以蔡元培"美育代宗教"说为基本依据。在这样的勾连关系中,下面两个问题呈现出来:其一,关于蔡"以美育代宗教"的观点,或许我们不仅需要思考美育的重要性,还需发问缘何"美育"要"代宗教"?这一论断是否包含这样潜在的意涵——宗教在现代解体之后,其社会功能上留下的空缺,需要由艺术来完成?如推测成立,又将带出两个问题:在现代社会,宗教崩溃之后,为何还需要替代物来完成之前宗教发挥的部分功能?又为何艺术能够承担这一任务?林风眠的文章并未正面回答宗教功能的问题。林文铮 1929 年发表的关于西方艺术史的论述则强调宗教信仰对于整合个体、创造具普遍精神与理想性艺术

[1] 林风眠:《致全国艺术界书》,《艺术丛论》,第 20、21 页。

[2] 同上书,"感情的安慰"部分。

的作用,并将个人主义、"过激的感官"表现这些近代西方艺术最应克服的"症结"视为"宗教信仰与爱国心理之衰落"的结果,指出这将导致民众与艺术的隔膜、艺术趣味的世俗、低俗化等系列问题。[1]从这些认识可以推断,蔡元培及二林(林风眠、林文铮)对于宗教的社会功能有相当的肯定,并认为其构成艺术创造的理想社会土壤。在精神层面,宗教为传统世俗社会提供价值、信仰归宿。而在现代社会,宗教的整合功能衰微、信仰缺失、社会分工体制等因素,使信仰、精神、道德、情感丧失引导、规训而处于危险的放任状态。艺术正应接替宗教在这些领域发挥积极作用,使人在社会生活中获得精神的内在性与完整性。这一理解缘于对西方现代社会危机的观察与省思,将艺术视为对中国现代社会困境的新的拯救途径。这可视为蔡元培"以美育代宗教"思想的基本指向。

其二,在与宗教的比较中,林的论述指出艺术的方式对于精神、情感的正面引导作用。《致全国艺术界书》中,作者在梳理艺术与宗教的历史纠缠关系中,一再阐发"艺术"方式的合理性。他指出,"艺术初与宗教相因而生,继与宗教同时发展,再进而与宗教分化,终则代宗教而起了";文艺复兴之后,"艺术脱离宗教而趋于人生的表现,独当一面的直接满足人类的感情"。宗教善于利用艺术作为手段"深入人心",也由此造就了西方艺术的发展,但宗教依靠欺骗(信仰在现代科技面前被破除)和蒙蔽来控制情感,重在控制、限制[2],艺术则经由引导、疏解,使情感获得自内向外的抒发。[3]阐释强调艺术"调和""舒畅"的作用方向。联系到中国现代的社会语境,作者指出艺

[1] 林文铮:《由艺术之循环律而探讨现代艺术之趋势》,《亚波罗》1929年4月第6期,第20、21页。

[2] "文艺复兴之前的宗教,利用艺术的功用深入人心,艺术亦因宗教的提撕而进步。""在自身之内,设立一种假定,以信仰以达到满足的目的,强纳流动变化的情绪于固定的假定及信仰之中,以求安慰而产生宗教。"林风眠:《东西艺术之前途》,《艺术丛论》,第6页。"宗教所用的方法,是用种种鸟何有的欺骗的手法,造出种种蒙蔽人的智慧的谣言,期以瞒过人的理知,以导入正当之途。"林风眠:《致全国艺术界书》,同上书,第27页。

[3] "在自身或自身之外,寻求相当的形式,表露自己的内的情绪,以求调和而产生艺术。"同上书,第5—6页。

术所可能发挥社会功能的方式为:"人生一切苦难的调剂者""调和生活上的冲突",最终通过"传达人类的情绪,使人与人间互相了解",而破除隔阂与私心,建立新的人际关系。[1]

强调艺术的"调和"作用,或许还体现了给予画家以直接影响的蔡元培对于中国教化传统的重视。徐复观在《中国艺术精神》中指出,中国古代礼乐传统的教化方式,是将"生理的欲动,融入于道德理性之中,生理与道德,在人的现实生活中,已得到彻底地谐和统一与充实"[2]。统一"生理与道德"的方式,是将意识冲动中的"盲目性加以澄汰而得到感情不期然而然地节制与满足"。这样的方式表面"顺其自然",内里却具引导性:"儒家说'乐由中出'的话,表面上好像是顺着深处之情向外发;但实际则是要把深处之情向上提。"艺术修养过程由此成为"无限向上的人生修养",得以"突破一般艺术的有限性……将生命沉浸于美与仁得到统一的无限艺术境界之中"。[3]

蔡元培、林风眠对于艺术"调和"功能的强调意在表明,艺术不仅是纾解,也是一种再塑造,艺术创造所注重的并非情感无节制的表现、激发,而是在引导、节制、平衡中让人格自由抒发,使得情感在生发的同时被疏导并具道德指向,成为和谐而富创造性的力量。领会了这层精神的林风眠,在阐释艺术之"美"与"力"的特质时说,"美"是艺术对人生之悲哀、痛苦的"温情和安慰",艺术虽"没有悍壮的形体,却有比壮夫还壮过百倍的力,善于把握人的生命,而不为所觉!……没有利刃般的狠毒,却有比利刃还利过百倍的威严,善于

[1] 林风眠:《致全国艺术界书》,《艺术丛论》,第31页。1926年《东西艺术之前途》中还只提及艺术"调和""舒畅"情感。归国后艺术家经历了北平时期和大革命的洗礼、对国内社会及艺术境况有了更为深入的体察后,在1928年《致全国艺术界书》中,更进一步的阐发则强调艺术调和现实冲突、现实苦难,破除私心的功能。这可以视为针对中国现实困境所做的方向感更为明确的表述。

[2] 徐复观:《中国艺术精神》,商务印书馆,2010年,第28页。

[3] 分别见徐复观《中国艺术精神》第20、26、28页。徐还指出,"雅颂之声的功用,对性、情加以疏导、转化,使其能自然而然地发生与礼相互配合的作用,这便可以减轻礼的强迫性",这也显示了儒家与同样重视"礼"的法家,在社会治理路径上的分别。同上书,第19页。

强迫人的行动,而不为所苦!"[1] 针对中国现代的社会状况,艺术的"调和"功能能够在一定程度上超越现实的混乱、无力、黑暗,以特有的方式构造具有精神力、意志力与丰富感的内在世界。《东西艺术之前途》中关于典范艺术为理智(理性)与情感(情绪)的融合、平衡的论断,其后在林风眠、林文铮的艺术史论述中被总结为基本的发展、变化规律,并作为中国、西方现代艺术发展方向的依据,即是从艺术之社会功能推演而来。

尽管部分表述显得幼稚、过于乐观,整体理解却包含着不可忽视的深刻性。论述将社会制度、伦理、精神、人心、人与社会、人与人之间的关系诸要素相互关联,于此整体性结构中体察艺术的功能。这一思路显示,在社会历史变革过程中关注社会制度、秩序对于精神、心理状况的影响,以及情感、心理层面所可能起到的建设性功能与深层的社会维系作用。艺术的作用,也恰在于维系、充实、塑造人的精神、情感、心理。从这一理解出发,画家引用托尔斯泰的观点,认为艺术乃人类生活的条件与基本的传达方式。[2] 艺术具有根本性的位置与作用,不是可有可无、可多可少的娱乐,而是精神深处的渴求,关乎生存的必需。对斯宾塞"剩余精力"观的反复批评也基于此。

艺术世界与现实世界

有关艺术发挥社会功能的方式,还牵涉对于艺术与外部现实关系的理解。林风眠并未直接论述此问题,但蔡元培早在1912年形成的公民教育思想中,已经出现对于艺术与现实之间位置关系的设定。这一想法在蔡、林的私下交谈中必定有所涉及,因为这是前者艺术构想的基本问题。蔡元培1912年的表述为:

[1] 林风眠:《致全国艺术界书》,《艺术丛论》,第30页。
[2] "托尔斯泰说:'如要给艺术一个定义,当先不要把他看作快乐的源泉,应对认他为人类生活中一个条件……艺术是人类间互相传达的一种方法。'又说:'言语传达人类的意思,为人类联合的一个法制,艺术也是这样'"。同上书,第31页。

> 美感者，合美丽与尊严而言之，介乎现象世界与实体世界之间，而为之津梁。……（使人）对于现象世界，无厌弃亦无执著也。人既脱离一切现象世界相对之感情，而为浑然之美感，则即所谓与造物为友，而已接触于实体世界之观念矣。[1]

同篇文章中，蔡如此解释"实体世界"与"现象世界"："世界有二方面，如一纸之有表里：一为现象，一为实体。现象世界之事为政治，故以造成现世幸福为鹄的；实体世界之事为宗教，故以摆脱现世幸福为作用。而教育者，则立于现象世界，而有事于实体世界者也。……前者范围于因果律，而后者超轶于因果律。"[2]"介乎现象世界与实体世界之间"，"对于现象世界，无厌弃亦无执著也"——这是说，艺术世界和现实需要保持适度距离，艺术创造既要表达源自现实的经验，又需要具超越性。这与林风眠论述中艺术的情感调和功能，对于社会混乱、黑暗的抵抗性与重构精神世界的理解是潜在相通的。在蔡、林的理解中，艺术可能创造出一个其他社会领域所无法提供的空间滋养精神，并与其他实践形态共同构成社会生活的机体。某种程度上，艺术的滋养甚至可以削弱、矫正其他社会实践形态，特别是历史变革阶段激进革命所带来的负面社会后果。蔡元培不止一次赞赏欧洲大战期间法国民族表现出来的从容镇定，认为此气度来源于艺术"优美"传统的陶养。蔡还联系中国北伐的情况，认为国人应兼备优美与壮美的气质：优美精神使人"遇事不乱，应付裕如"，壮美精神（德国人为代表）则具有"反抗、勇往直前、一种大无畏的精神，奋发的情感"，两者的结合构成理想状态。[3]

[1] 蔡元培：《对于教育方针之意见》，高平叔编：《蔡元培美育论集》，第5页。

[2] 同上书，第3页。

[3] 蔡元培：《在杭州国立艺术院开学式演说词》，1928年4月16日，同上书，第195页。林风眠在《致全国艺术界书》中也特别提及，以此检视当下国内艺术状况的缺陷和调整方向。见《艺术丛论》第37页。

在更深的层面，蔡元培对艺术世界与现实世界关系的理解，还显现出对于艺术表现方式、路径的要求与导向性。适度的距离，现实感与超越性的融合，意味着表现方式也要寻求"适度"性，不能太过贴近现实，也不能太过抽象化。蔡元培的论述中有关自然主义和表现问题的探讨已部分正面论及这一问题；对刘海粟、徐悲鸿、林风眠诸人的态度变化也具一定揭示力。下文还将有所论及。

还需强调的是，在蔡、林的理解中，包含着超越性与理想性的现实态度需要包容进现实经验，而非能以"避世"态度获得。只有在深切感受社会现实基础上获致的理想性与超越性，才具有现实呼应性与深刻性。这需要深入现实和引领精神的能力，对艺术提出了非常高的要求。而艺术创造如何寻求到引领性、超越性的精神资源？是否需要对现实的整体性把握与相对成熟有力的政治理解作为引导？林风眠归国后面对残酷的革命现实所做的回应（《痛苦》系列创作），"力"与"美"的理想的确立，形式单纯化的实践方向所具备的理想性、道德性、自我约束力（这一点在和国内现代派的比较中特别突出）与精神挣扎，乃至1930年代陷入的缺乏现实感与内在活力的状况，不仅反映出对于上述理解的践行勇气，也显示画家由于缺乏强有力的引导而步入困境。

林风眠关于艺术的起源与社会功能的理解基于一个信念，即经验、情感的普遍性。在《东西艺术之前途》中，作者阐述到：艺术诞生于生活经验，"实与人类而俱来"，而经验的传递与积累，由个人而至群体，由此时代而至后一时代。[1] 在此，经验既指生活、生产经验，也指艺术创造的经验。对经验的可传递、可积累并获得历史传承的信念，与对情感之普遍性的信念，使得林、蔡期许艺术对全体民众发挥作用（这一认识还被推演出相应的文明史观与艺术史观，详后）。

[1] "人类能应用其所有之经验，而产生方法，又能利用方法将其所有之经验传散于群体之中，不断的增进其经验而伟大于时代。"林风眠：《东西艺术之前途》，《艺术丛论》，第3页。

林归国后倡导并实践的"艺术大众化"运动与形式探索方向,及整体构想中对艺术教育、艺术展览、艺术批评的社会作用的重视,都基于面向社会民众的期待。[1] 这一思路体现出打破传统文人画局限于社会上层壁垒、突破社会阶层限制的意图。画家认为艺术应致力于破除人与人之间的隔膜,成为新的社会"黏合剂"。他甚而期待通过大众化运动唤起的民众能够反过来对艺术创造、艺术界提出要求,构成约束力。[2] 但在现实中如何达致这样的普遍性诉求?怎样才能保证这一追求不致使创作陷入空洞化,又能让主体发现把握现实世界的路径?这是画家在实践过程中遭遇的难题。

有关艺术功能的构想中还有一潜在预设,或者说构想得以实现的条件,即高质量的艺术创作主体。对主体的要求包括:具高度的社会责任感、现代意识、具现实指向的理想、深刻的道德感、丰沛的情感与敏锐的现实感,等等。林风眠归国后发表的数篇文章持续谈到主体问题,他也是其时最为频繁地论及此问题的艺术家。而画家自身也面临如何锤炼主体的问题。

二 艺术创造的历史过程与文明史观

除了艺术的起源与社会功能,林风眠的艺术理解还包含艺术史观和艺术发展的课题,涉及经验与方法的关系、艺术产生的途径和形式、艺术典范的标准、艺术史的发展规律、中西艺术特征及前途几个问题。两部分内容间存在着逻辑的关联性。

关于艺术产生的途径,林特别强调了经验、方法与形式的内在关联。艺术与生活同时展开,因而艺术的发生、发展依赖于经验的传递

[1] 林风眠:《致全国艺术界书》,《艺术丛论》,第43页。

[2] "诸如此类的艺术家们,他们之所以能够如此放刁,我们以为,最大原因是中国人民艺术常识异常缺乏,致使一般人对于艺术的认识,非常浅薄,因之这般狡狯之徒,便可冒艺术家之美名,行其勇于私斗的流氓手段之实!"林风眠:《我们要注意》,同上书,第94页。

与积累。上文已述及，画家相信经验可以突破个体而成为普遍性的，并在历史进程中获得积累。在具体的论述中，作者将艺术创作与生产过程进行比照，强调经验的传递与积累特别需要依靠方法：

> 人类能应用其所有之经验，而产生方法，又能利用方法将其所有之经验传散于群体之中，不断的增进其经验而伟大于时代。他种动物只能以自身为工具，个体所得之经验又限于个体之消灭而消灭，不能有群体的演进。工具之不完备，方法之不发达，因此在生活上没有伟大的增进，一方面艺术上亦只限于不完全之表现，由此可见艺术与工具之产生，其原始虽各不同，但互相影响的关系却很重大。[1]

论述视角独特，将方法比作"工具"，而方法又直接与形式相联系，表明艺术实践中有效的方法、形式应该能够有效传达经验，并将个体经验传递至群体与后时代。在此基础上，林所提出的艺术创造机制和典范特征为：

> 艺术是以情绪为发动之根本原素，但需要相当的方法来表现此种情绪之形式。形式之构成，不能不经过一度理性之思考，以经验而完成之，艺术伟大时代，都是情绪与理性调和的时代。[2]

所谓艺术典范、伟大艺术时代的标准，与艺术"调和"情感的观点相通。"理性""理智"不仅指称塑造、控制、价值引导等观点，也意味着情感需要节制与调节的意识本身。另一方面，理性、理智指向

[1] 林风眠：《东西艺术之前途》，《艺术丛论》，第3页。
[2] 同上书，第14页。

对艺术形式的认知、创造能力，包括整理、提炼经验的方法与对表达方式、手法的认知能力。在林的理解中，"理性"包含对经验的反思与提炼，由个体经验到普遍性经验并在历史中传承的过程。这意味着需要不断思考形式与经验的对应关系，而新形式的创造首先需要从确认自身的现实经验开始。正是由此途径，画家试图破除传统文人画形式（包括图式、语言、趣味）的权威性与神话，重视艺术史、艺术理论的研究与艺术起源问题。而这些问题不仅属于艺术创作的内部，还包含着政治性与文化立场。对形式与经验之提炼、转化的强调，也可以被视为一种文化态度。在反思中国精英文化传统和新兴革命（左翼）文艺的语境中，形式认知背后的态度就凸显出来。对前者而言，它指向从经验的源头重新反思形式起源这样的根本问题，将形式问题与变化的现实经验做出关联。对于后者，对转化、方法、形式质量的强调，配合情感与理性的平衡、艺术对现实的调和功能，显露出兼具理想性和超越性的现实态度。蔡元培的艺术主张看似温和，实则具有斗争性与政治性。对经验、方法与形式之关系的理解，直接引导出林风眠对新艺术形式的认知与创造决心，后文还将展开论述。

我还认为，经验需要突破个体局限走向群体、时代并获得历史传承的阐释，以及将情感与理智的调和称为"伟大时代"精神特征的观点，暗示了一种艺术史观与文明史观——个人须在社会结构中被塑造，而非任意"自由"发展；同时，艺术需要突破个体的限制而表达普遍性的时代经验，艺术创造依赖于文明的进程与历史经验的要求、制约。在社会秩序混乱、文明状况衰败的条件下（如西方、中国近现代），指向娱乐与感官刺激、发泄的低俗文化形态，或陈腐的传统文化（沉迷于特定的现实感觉与感官趣味），无法获得与社会现实的积极关联。这种状况下，更需要精神的提振、引导与调和，需要和社会现实拉开距离的超越性与理想性，采取消极的屈服态度或具备极端的对抗性。[1]

[1]《致全国艺术界书》之外，林风眠《徒呼奈何是不行的》（1928）对此也有所论述。

还有一层意思在于，论述显示出对人类文明进程的肯定态度。画家指出，文明、艺术的发展规律为：随着文明的进化，由原始的单调变得复杂。[1] 我愿意将之视为在现代文明进程与传统产生巨大断裂性的历史境况中，对传统与现代关系的有意解读。林、蔡的文明观肯定经验的历史积累与文化的延续性。"以美育代宗教"说与艺术之情感调和作用的理解或许暗含下述观点：转化中国古代教化传统为艺术在现代中国发挥精神建构作用的有效途径。与此相应，林风眠重视中国传统的抒情性与写意方式，认为其代表了东方艺术特色，并在某种程度上弥补了西方近代机械写实的弊病，将之作为中西艺术"调和"的基础。蔡元培对艺术形式的认识，对传统写意方式和西方现代艺术形式的部分接受，也与这一理解相关。在有关中国现代艺术道路的认识上，蔡元培与康有为、陈独秀有差异。同时，蔡、林也必定看到传统传达经验的方式（抒情、写意）内在契合于中国人的感受与沟通方式，因而可能在现代中国的精神建设中发挥效用。这也构成林风眠理解传统和形式探索的部分依据。

文明史观的认识成为林风眠回应国内相关状况的深层依据。1920年代中期提倡"原始性"、稚拙感的潮流，为国内学习西方现代派的动向之一，也可以视为对日益紧张的社会状况的间接呼应。在刘海粟、汪亚尘等的言论中，这一追求与"自然""直觉""天才"概念相关。提倡者似乎意图借助西方的反文明理念对抗中国社会的种种黑暗。直至1930年代前期，国内现代派对于塞尚的解读，多强调"直觉"性与冲破现代文明阻碍的原始能量。而在这样的情势下，林风眠却认为艺术发展的规律是"由单调而复杂"（见前注），经验可以在历史过程中不断获得累积、增长，肯定现代艺术的复杂性与"变化的奇伟"。这既出于对西方现代艺术反传统、反文明姿态的警觉，也构成对五四

[1] "总之艺术上的演进，由单调而复杂。Mozart, Beethoreu, Rossini, Weber, Mendelssohn, Schunann, Chopin, Wagner 诸人变化的奇伟的音乐，我们能得到一种特别的快感，与了解作者的情感。反观野蛮民族之单调的歌唱觉得太无意味了。" 林风眠：《东西艺术之前途》，《艺术丛论》，第4页。

思潮与国内现代派态度的质疑与回应。林风眠或许看到，国内现代派强调原始性与直觉的思路，极可能导致将艺术创作变为发泄性或追求感官享乐的行为，使创作者满足于个体趣味与个体经验，丧失与现实的张力。有意味的是，有关文明史观的理解和对国内现代派的回应方向上，林风眠与徐悲鸿显示出共通之处。

三 艺术史典范标准、发展规律与中西调和论

林风眠对艺术史发展规律的概括，推演自艺术社会功能的理解，并与文明史观、典范标准相吻合。这一叙述将艺术史描述为在理智、情感两个基本要素间呈现的变化关系：

> 从历史上观察的结果，世界艺术之伟大与丰富时代，皆由理智与情绪平衡而演进。原始时代艺术发达即工具进步时代。埃及希腊艺术之伟大时代，皆理智与情绪相平衡时代。欧洲中古时代情绪方面部分的发达，超出于理性之外，艺术因衰落而消灭。文艺复兴时代之根本精神，简而言之，实是理性的伸展，以理性调和情绪而完成艺术上之伟大。直至近代古典派末流，以理性为中心，使艺术陷于衰败之地位，浪漫派又以狂热之情绪而调和之而开一代之作风。[1]

叙述部分接受了西方近代的主流判断（古希腊、文艺复兴为艺术高峰，中世纪为"黑暗时代"），强调艺术高峰阶段力求理智与情绪的平衡。而反映了古典价值标准的"理智与情绪平衡"，缘何出现在现代语境中，是值得思考的现象。论述对"近代古典派末流"和浪漫派的定性与解释，关涉对近代艺术发展状况的理解。前者应指大卫等代

[1] 林风眠：《东西艺术之前途》，《艺术丛论》，第7页。

表的新古典主义发展到后期,演变为失去现实经验的丰富性和情感对应性的概念化表达,而浪漫派则重新走向对情感、感觉、经验的重视与表达。分析虽然有以单一逻辑简单表述历史之嫌,却又呈现出一定的洞察力。

在人的整体精神构造中,理性越来越处于孤立、分裂状态,的确是现代社会的后果之一。如果联系 1920 年代末期林风眠、林文铮对西方近代艺术发展趋势的把握,以及认为塞尚将以新的经验获取/处理方式达致对精神普遍性的追求,并引导未来艺坛发展方向的论述,这一叙述就显示出对现代艺术发展状况及可能方向的思考。在后来展开的更具针对性的讨论中,理智与情绪的概念引发出更为复杂的含义。情感、情绪的过度表达,理性运用的抽象化,理智与情绪无法获得平衡,与个人主义、西方社会变革的负面后果、文明的衰败等因素相联系,同时指向中国语境中的现实问题。追求个体价值与情感表达,追求突破古典价值观的表达方式的率直度,追求审美价值及伦理价值的"现代"乃至激进性——凡此种种中国现代的趋向,一方面和西方的现代状况相关联,又夹杂着反传统与建构民族国家的诉求而变得复杂。"理智与情绪平衡"的典范标准,无疑希望对中西方种种"现代"倾向及由此导致的问题进行矫正与引导。

有意味的是,这样的表述绕开了中国近代关于中西文化关系的主流论述。后者将中国/西方置于对立位置,突出西方的优势与中国传统的弊端,强调中国近代艺术应以西方为借鉴进行变革。陈独秀之外,康有为对宋代"写真"传统的推崇也是以西方写实手法为指向的。林、蔡则试图以艺术与社会的关联、艺术发挥社会功能的方式为主线,寻求贯通中西历史、文化的普遍规律。林对西方艺术史发展状况相对简单的阐述,表明他试图将多种艺术形式、语言形态、表现方式包容进来。其内在逻辑为,达致有效、积极的社会效用的艺术创造可以包含多种形式,并应在不同艺术形式、形态相互发展、争夺的动态过程中,在与现实社会持续的回应关系中不断调整。蔡元培所设定、林所

论述的艺术的调和功能，也内在地要求艺术表达和社会现实之间适度的张力关系。上述种种，实质破除了只有"写实"方式、写实精神才适应中国现阶段社会需要这一"主流"观点的权威性。这也体现出蔡元培自身认识的变化。他在五四时期曾一度提倡以"科学"方法改造中国传统绘画（输入西洋古典写生、透视法）。但在几度赴欧、观察西方现代艺术的发展状况及变化趋势（包括西方人对东方写意传统的评价）、接触国内青年画家的实践后，蔡元培对艺术史、艺术形式语言的理解更为成熟，不再提及"科学"方法，并在实践层面支持刘海粟、林风眠。[1]《东西艺术之前途》一文即体现了蔡元培对艺术观念相对成熟的思考。

需要承认，林风眠1926年关于"理智、情绪平衡"的阐述仅以西方社会为例，尚未涉及中国；1929年《中国绘画新论》中对中国艺术史发展脉络的梳理，虽将形式的表现功能作为论述主线，也尚未做到在整体历史叙述中运用这一原则。即便在解释西方艺术史时，这一原则是否真正适用于不同历史阶段，也大有疑问。然而，论述的简单性、论述无法与历史事实相对应的特点，不应降低其所具有的现实指向与视角的价值。与其说这一原理出自对艺术史的缜密考察，毋宁说它源于蔡元培从对艺术社会功能的理解出发，针对中国与西方现代困境而产生的创造性构想。

在上述艺术史发展规律的叙述基础上，林风眠以"写意""写实"概括中西艺术特征，推演出"中西调和"的道路。

> 西方艺术是以模仿自然为中心，结果倾于写实一方面，东方艺术，是以描写想象为主，结果倾于写意一方面。艺术之构成，是由人类情绪上之冲动，而需要一种相当的形式以表现之。前一种寻求表现的形式在自身之外，后一种寻求表

[1] 北大画法研究会初期，蔡元培曾对徐悲鸿表示出赞赏，但自1920年代初期，蔡对徐的艺术方向逐渐疏远。蔡对林、刘的支持，不应视为对画家个人的支持，而缘于对中国现代艺术可能方向的理解。

现的形式在自身之内，方法之不同而表现在外部之形式，因趋于相异；因相异而各有所长，东西艺术之所以应沟通而调和便是这个缘故。[1]

在具体论述中，他指出："西方的艺术，在历史上寻求其根本精神，描写与构成的方法，全系以自然为中心。"[2]另一方面，通过追溯中国古代书画同源传统、八卦的形式、古代器物、建筑的几何线形，汉代石刻，中国艺术传统想象、写意的表现方式被凸显。作者重点论述了唐宋时期风景画的"构造"方式："中国的风景画以表现情绪为主……所画皆系一种印象，从来没有中国风景家对着山水照写的；所以西方的风景画是对象的描写，东方的风景画是印象的重现，在无意之中发现一种表现自然界平面之方法；同时又能表现自然界之侧面。"[3]论述从根本上打破了新文化对传统的评价，正面强调中国传统在情感表达方面的深厚积累与价值。"前一种寻求表现的形式在自身之外，后一种寻求表现的形式在自身之内"的论述似乎表明，作者肯定抒情、写意传统的原因，在于承认这样的方式内在契合于表达者的情感，并有利于艺术在现代发挥情感调和功能。此外，较之西方古典的写实手法，写意的方式似乎也更契合蔡元培对艺术与现实关系的设定（适度的距离感与超越性）。林的论述也认识到面对新的经验，传统形式需要调整，而这恰成为借鉴西方的理由：艺术形式的构成应适应经验的变动，以使"艺术能与时代之潮流变化而增进之"，而借鉴西方的目的在于让形式、方法更为"发达，调和吾人内部情绪上的需求"。[4]

[1] 林风眠：《中西艺术之前途》，《艺术丛论》，第13页。

[2] 同上书，第11页。

[3] 论述还指出，中国风景画的特征在诗歌、戏剧领域也得到充分体现。同上书，第13页。

[4] "形式的构成，不能不赖乎经验；经验之得来又全赖理性上之回想。艺术能与时代之潮流变化而增进之，皆系艺术自身上构成的方法，比较固定的宗教完备得多。""中国现代艺术，因构成之方法不发达，结果不能自由表现其情绪上之希求；因此当极力输入西方之所长，而期形式上只发达，调和吾人内部情绪上的需求，而实现中国艺术之复兴。"林风眠：《中西艺术之前途》，《艺术丛论》，第7、15页。

关于中国传统艺术的体认，也反映出画家对西方的态度。这段论述透射出这样的基本立场：对西方的借鉴，应以更为契合中国经验、完成中国需要的社会功能为指向。因此，"中西调和"论并非如表面看来般折中与调和，而是倾向于"中"的。在中国近代的特定语境中，"调和"并非如语词本身所显示的温和立场，而暗含着抵抗与反拨。这一思路也与高氏兄弟代表的"折中派"存在较大差异。另一方面，"中西调和"论显示出蔡元培一贯的文化理解：所谓"包容并蓄"的精神。在将变革的道路从"写实"途径中解放出来的同时，这一观点也呈现出中国现代艺术所肩负使命的困难性：需要在更为丰富而多样的资源中进行选择，并在把握经验、确立理想的同时转化为新的资源。

1920年代中期，林风眠在蔡元培的直接影响下形成的艺术理解还仅只停留在勾勒整体方向、轮廓的阶段，某些部分还尚未成形。勾画的真正完成需要艺术家的摸索与实践。林风眠在归国后的艺术探索反映的现实态度，作品主题与表现语言的"摇摆"，在现实体验与理想间的精神挣扎，对于表现主义风格的节制态度，对主体状态的内在要求……凡此种种，无不与他归国初期确立的艺术理解有着内在关联。

第二节　艺术发展的方向与路径
——林文铮的阐释与克莱夫·贝尔的启发

林风眠1926年归国之初发表的《东西艺术之前途》，仅揭示了中、西方艺术表现的总体特征与差异，尚未涉及有关西方现代艺术状况的分析与判断（只提到近代写实主义末流）。文章可视为在蔡元培的直接引导下，对中国艺术的社会位置、发展方向的初步设定。随着国内政治及社会危机的加剧，林风眠需要为其艺术探索寻求更为具体

的借鉴资源。这是作为思想者的蔡元培所无法指导的,却是作为艺术实践者的画家必须亲身摸索的。林风眠及杭州艺专画家群体将自己的探索道路称之为形式的"单纯化",主要的借鉴资源为西方艺术批评家克莱夫·贝尔的理论,以及已被西方经典化为"现代艺术之父"的塞尚。

有关林风眠的形式探索,我想要集中发问的关键问题包括:一、所谓形式的单纯化与画家所追求的艺术之社会功能之间,怎样发生关联并形成内在呼应?即林风眠形式探索的精神内涵与价值指向。二、为何从西方现代艺术资源中选取"单纯化"的探索方向作为其主要的借鉴资源?这一方式在西方现代艺术状况中处于何种位置、有何特征?三、对第二个问题的解答,是在对西方现代艺术发展状况的判断与反思中展开的,又与世界(包括中国)现代艺术发展趋向的问题相关联。林风眠的探索是在对上述问题的思考中展开的。同样深受蔡元培影响并专研西洋美术史的林文铮在这一过程中发挥了重要作用。林文铮与林风眠同为广东省梅县人[1],1920年与林风眠同船赴法留学,受蔡元培美育思想的影响,在巴黎大学研修法国文学与西洋美术史。1924年与林风眠等组织成立"海外艺术运动社"。同年,在法国斯特拉斯堡举办的《中国美术展览会》开幕式上结识蔡元培。1928年西湖"国立美术院"成立,林风眠任院长,林文铮任教务长兼西洋美术史教授,蔡威廉任油画教授。是年11月,林文铮与蔡威廉结为夫妇。[2]自1928年艺专成立至1936年林风眠离职,林文铮是画家亲密的战友,力图在理论与批评层面呼应其实践。本节将着力追寻大革命失败之后,

[1] 林文铮出生于印尼雅加达,14岁时返回家乡广东省梅县,就读梅州中学。

[2] 林文铮用法语撰写的《中国美术展览会》开幕词令蔡元培印象深刻。其后,蔡举荐林文铮任1925年巴黎"国际美术工艺博览会"中国馆的法文秘书。林文铮曾在1930年代进行戏剧写作。1938年林风眠离职艺专,林文铮也转赴昆明。由于出色的法国文学造诣,林文铮先后在西南联大、广州中山大学、南京大学等校任教,教授法国文学史。晚年以法语翻译鲁迅《中国小说史略》,并将大仲马小说《二十年》《三个火枪手》等译为中文。参见杭杰《马岭山房一老翁——访蔡元培之婿林文铮教授》,《今日中国(中文版)》,1985年9月28日。

林文铮对艺术发展方向的预测与引导，对西方现代艺术更为严厉的批判立场，以及克莱夫·贝尔对其具有的启发意义。

一 艺术创造的路径与方向

在林风眠的理论探索与评论的基础上，林文铮在1928年至1930年代前期陆续发表了数篇有关艺术史、艺术创作理论与评论的文章，以《波德莱的恋爱观》《由艺术之循环律而探讨现代艺术之趋势》《三十年来西欧绘画的趋势》《油画之新园地》为代表。这些思考成为理解林风眠在1920年代末、1930年代前期艺术认知状况及形式探索的重要线索。林文铮的论述显示了对西方现代艺术某些根本特征的反思：反对20世纪初期西方艺术的抒情性、去主题化、重个体表现的主流趋向，并对精神的颓废、表达的感官化、抽象化等趋势予以警觉，追求普遍性与理想性，强调精神的平衡与节制。在1920年代的西方，现代艺术的上述特征与道路已被经典化和神化，获得普遍认同，同时为国内多数现代派奉为必然的"准则"。

艺术史发展规律与价值评判标准：理想性精神与写实性精神

《由艺术之循环律而探讨现代艺术之趋势》（1929年4月）一文集中呈现了林文铮的艺术理解。文章以理想性与写实性精神作为西方艺术发展规律，论述了普遍性、单纯、节制等关键概念，指出宗教对于艺术的正面功能，揭示了现代的表达危机与症候，并对现代艺术的发展趋向做出预言。

首先，作者将写实精神、理想精神作为艺术与现实的基本关联方式，并以此勾勒西方艺术发展规律。作者指出，写实精神是"对于实际作精深的研究，或记载疏忽的片刻现象"，理想精神则追求普遍性和理想的美，用综合的方式达致单纯简洁的境界。西方艺术史的演变规律为：写实精神发展到一定程度后出现对理想精神的追求，理想的

表达过度之后又产生对写实精神的需要，从而形成在写实精神与理想精神两极之间的循环运动。[1]

在艺术史判断方面，受到克莱夫·贝尔的启发，林文铮将希腊5世纪（前5世纪）、"哥帝（哥特）13世纪"的艺术视为典范，认为两者的发展过程与发展规律存在相似趋势，并以类比的方式展开论述。[2] 具体而言，希腊前5世纪的艺术成就达到高峰，前4世纪走向衰落；相较13世纪，14、15世纪的基督教艺术也显现出由高峰下降的衰落迹象。作者致力于揭示这两个历史时段艺术变化和衰落的诸般表现与征兆，强调艺术的衰落与理想精神、宗教信仰的衰败与世俗性的上升相关，并将此过程概括为理想性精神向写实性精神的转变。作者试图通过对古希腊艺术、中世纪艺术与近代艺术的具体分析来深入阐释上述规律。两类精神所对应的特征为：普遍性——个别性/偶然（总体精神特征），全民——个人（艺术所致力的对象），理想化——写实、真实（表现的目的与方式），单纯化、综合——写实、琐细（表现手法），节制——过激（表达的原则与效果）。类比项中前者为

[1] 林文铮将西方艺术史的发展过程论述为：原始艺术产生于写实的精神，后因厌倦于"精确的观察"与"精致的描写"，"越出实境而趋于理想：表面的感觉已不能满足内心深沉的思想，遂由沉思中冥想出一个全美来"，为理想主义。"再进一步，遂由典型之崇拜，方法之规定，派别之成立而为古典主义了。"因过度寻求法则、定律，"由古典主义退化为学院主义"，对之的反动则产生了浪漫艺术。而"其末流又不免陷于空洞浮薄，作无病之呻吟，对于实际相差太远了。浪漫主义仍蹈古典主义的覆辙，而流为学院主义奄奄欲息了"。浪漫主义"感情过于夸张，而流于荒谬无稽了"。新兴的写实主义以严肃态度对现实做细致的观察，"甚至于俗眼所认为丑恶不道德的事物，亦坦坦白白描写出来毫不粉饰"，但过于严密精细。印象派是对写实主义的反动，追求"单纯化、精巧化"，发展到极致而"变为表意的象征，极少情绪的涵蓄了"。新古典主义的出现则是对印象派的反拨。见林文铮《由艺术之循环律而探讨现代艺术之趋势》，《亚波罗》1929年4月第6期，第3—6页。

论述体现的基本判断与林风眠近似。林风眠强调艺术"伟大时代，皆理智与情绪相平衡时代"，如古希腊与文艺复兴时期；而"欧洲中古时代""情绪过于发达"，"近代古典派末流"又"以理性为中心"，导致艺术的衰败。林风眠：《东西艺术之前途》，《艺术丛论》，第6—7页。

[2] 林风眠1926年的艺术史论述尚且遵循西方传统历史观，视中世纪为黑暗时代。林文铮则受到贝尔的影响调整了思路。贝尔关于西方基督教艺术的评价与论述，特别是关于13—15世纪基督教艺术的评价，与林文铮并不一致。但林文铮能够将13世纪基督教艺术作为与古希腊高峰时期具同样价值的"典范"，极可能受到贝尔的启发。贝尔对基督教艺术和文艺复兴艺术的评价、对西方写实传统的批评、将塞尚与基督教艺术传统相联系的思路，在艺术史研究与批评领域发挥了重要影响。林文铮在法国留学期间主修艺术史，应该对理论与批评状况有所了解。但迄今为止没有关于林文铮留学期间认识状况的专题研究。此外，文章关于古希腊艺术和拜占庭艺术发展的论述，也极可能参照了某些西方研究，但笔者目前尚未找到确凿的证据来源。

理想性精神，后者为写实性精神的特征。理想性艺术的核心"理想性"意味着从对象中提取普遍、永恒的特质，摈弃个别与偶然，所对应的社会范畴为全体民众（而非个别的阶层），在精神上倾向庄严、崇高、严肃、和谐性，表现方法和形式特征为综合与单纯化，追求表达的朴素与节制。写实精神则着力表现、挖掘"真实"（包括物质、精神、心理层面），注重个别性，强调逼真模仿的表现方法，多流于琐细，风格倾向为矫饰、夸张、过激的情绪表达。写实精神体现了个人主义的观念，对应于贵族阶层与文化精英的社会领域。

 论述显示了明确的价值判断：理想性精神高于写实性精神。写实精神与近代艺术的种种缺点，如理想的衰落与精神的颓废、个人主义、民众与艺术的隔膜、表达的琐细与矫饰等，指向西方现代艺术状况与国内的某些现象。归纳方式并非出于对历史事实的把握，显示出较强的主观意图。理想性精神的意涵为林文铮艺术理解的核心内容。其中，精神的普遍性、表现方法的单纯与综合化为关键内容。论述显示了精深的鉴赏力，分析从典范性雕刻作品的衣褶处理、人物体态、年龄、姿态、面容、表情的刻画等诸多方面展开。作者指出，所谓"普遍性"即"超出了模仿自然之境，根据其平素精确之观察和经验而独创一种理想的完型。……由特别而上达普遍，创造出许多抽象和万古不变的定型"。理想时期"艺人遂摈弃一切偶然而专注意于人性中之永久者"。"即年龄上亦有普遍之表现"，"一切人皆同年纪"。追求表现"永久的青春，理想的美"。[1] 相应的，摈弃偶然、抽取共同特征，则出现表现上"单纯化"的追求与综合的方式。"单纯"不是简单，而是超越自然模仿阶段，体现出"最高的观察力"与"最伟大的效力"。[2] "单纯"要求在表现上废弃"一切琐细"与"虚玄"。[3]

[1] 引文分别见林文铮《由艺术之循环律而探讨现代艺术之趋势》，《亚波罗》1929年4月第6期，第13、14、29页。

[2] "希腊五世纪中叶开始，产生一种务单纯的新精神，同时赋之以最高的观察力：那时美不在复杂而在单纯。……用最单纯最朴素的方法，表现在最伟大的效力。"同上书，第11页。

[3] 作者详尽讨论了两个时代雕刻衣褶的处理手法，指出"纤细周密的皱纹，受了单纯化而渐次消灭，同时在技术上亦有很大的进步"。"一切琐碎的皱褶和虚玄的捲捆，都完全废除。衣褶要配合人体随其曲折而动象之和谐。"同上书，第12页。

理想性精神从怎样的社会土壤中才可能产生？林文铮认为，宗教信仰是重要的社会条件：西方前5世纪和13世纪虽然没有出现历史画，"但是历史之事迹，仍假借他种形式而表现出来"，体现出深刻的"宗教信仰与爱国精神"。在宗教信仰兴盛的社会中，艺术"纯粹是为全民的，也是艺术之唯一目的"，而这"足以说明艺术之普遍性及隐名的理由"。其时没有盛行人物肖像，"并不是无辨别个人特征之能力，因为艺人随其时代之思潮而倾向于普遍性，甚且在个人特型之中，抽出来"[1]。作者认为，近代艺术因摆脱宗教束缚而变为个人主义的表达，丧失了艺术对于社会民众的直接影响力，使艺术为个别阶层享有，造成民众与艺术相隔膜。[2] 因而，希腊3世纪和基督教15世纪"艺术的创造力渐次颓唐"，"政治与道德观念也渐薄弱，"文学不是为国民而为朝廷贵族和文艺界中人而已"，"文艺作品与实际之绝交！"[3]

可以看到，作者关于理想精神与写实精神的区分标准，不在具体的表现形态或方法，而是基于根本的艺术态度、基于对艺术与现实关系的理解。在论述中，有关艺术表现形态的分析特别注意揭示其中的精神指向、心理"症候"与趣味倾向。在这样的对应关系中，理想性艺术旨在追求精神的和谐性、崇高感与表达的节制性。作者格外重视"节制"的意义。他认为，"节制"手法实质上体现了表达的精神性内涵：理想性艺术"严肃不动容。在这些人心目中一切悲哀狂情皆不存在的"，""丑恶在五世纪艺术中是绝无的"，无论"如何狂热，亦不能

[1] 《亚波罗》1929年4月第6期，第14—16页。

[2] "假如艺术……渐次消失其普遍性，而趋于特别性，就是社会上个人想摆脱团体之束缚。……他服从自己的意志，趣味于个人的作品甚于民族的事业。他已失去了祖先坚强高尚的信仰，也不自信负了什么使命，他并且不再爱国，宗教生活上寻求兴感。"作者指出，在公元前5世纪的希腊艺术和公元13世纪的基督教艺术时代，"当时的人以艺术为其信仰之表象。因为个人观念尚未发达，全民族的心里都集中于神庙及教堂而完成其壮观。当时的艺术，纯粹是为全民的，也是艺术之唯一目的。到了前四世纪和后十四世纪，艺术才改变方向而异趣了。……（艺术品为）全城人的公共作品"。而在个人主义的兴起和宗教的关系方面，作者的论述也出现含混。文章另一处，作者说艺术倾向于"写实主义和个人主义"，导致宗教信仰与爱国精神的衰落。同上书，第16、20、21页。

[3] 同上书，第22页。

任纵其情欲之过度发挥"。[1] 而写实性艺术追求的"真实"不仅指对物象的真实表现,还意指对人内心状态的过度挖掘,意指表达的夸张、矫情与极端性。[2]

文章结尾部分,作者回到对西方的评判,并预言现代艺术的发展趋向。主要观点为:一、确立塞尚的典范性:新古典主义以降直至未来派的诸多流派都倾向于一端(理智或情感),而塞尚的艺术却是"感觉和理智协力的表现"。[3] 二、作者宣称,未来派、立体派的出现是西方18世纪卢梭的人权理论、尼采的超人观所代表的个人主义思潮的体现,为"理想主义和个人主义过激表现",两者"已于一九二五年在秋沙龙宣告死刑了"。[4] 三、自文艺复兴与古典主义兴起,指出"理想主义,终不可灭而时起抗衡甚且有复古之趋势",推断"未来的人类和新兴的艺术之演化也必然依照希腊和耶教艺术之定轨而推进,这是无疑义的"。[5] 这也等于间接肯定了理想性艺术在现代社会的价值。四、提出现代艺术"由民族性而趋于世界性";批评目前中国社会太过"崇拜物质"而忽视艺术,呼吁青年以现代艺术的世界中心:法国为典范,勇于改变现状。[6] 有关现状及发展趋向的判断、预测,与艺术史发展规律的论述逻辑相一致,并显示出对于西方状况的明确的反拨意图。

[1] "丑恶在五世纪艺术中是绝无的。并非那时不会表现丑恶,都是固意避开一切会妨害身首之谐和……往昔狰狞的怪物倒变为和蔼了。"林文铮:《由艺术之循环律而探讨现代艺术之趋势》,《亚波罗》1929年4月第6期,第13—14、19页。

[2] "自宗教信仰衰亡之后,一切神圣的模形接近人类愈甚于四世纪和十四世纪之时。"15世纪基督教艺术"只描写死和痛苦的形象……表现可怕的真实"。"自十五世纪下半期以来,一切呼啸、喊叫,和错乱的举动,甚且滑稽的姿态,都是过于寻求动人了。""这种表现法在艺术上可以说走到极点了,再超过一度,就失了诚恳之意。"同上书,第24、26—27页。

[3] "大卫之复古精神,即是意志强烈的表现;德拉夸之浪漫精神,即是情感奔放的表现;古伯之写实精神,即是科学神圣的表现,孟纳之印象精神,即是观感激烈的表现;塞尚之表象精神,即是感觉和理智协力的表现;至于后来派立体派又属于理想的放浪了。"同上书,第31页。

[4] 接下来预言,立体派未来派"必定惹起一种反感而给予写实主义复兴之机会……我们可以根据时代之心理而预测其必近于写实精神无疑矣。"同上书,第32—33页。

[5] 林文铮:《由艺术之循环律而探讨现代艺术之趋势》,《亚波罗》1929年4月第6期,第30页。

[6] 同上书,第32—34页。作者还说,目前东方现代艺术的中心在东京。

现代的症结：个人主义

林文铮关于艺术史发展规律、典范精神及艺术发展趋向的论述，是在对写实性精神及西方现代艺术不良倾向的批判中展开的，有明显的引导性。在相关论述中，个人主义的问题尤为突出，被视为西方现代社会、艺术的危机症候与国内亟待克服的问题。发表于《亚波罗》1928年10月第2期的文章《波德莱的恋爱观》，集中探讨个人主义对于艺术创造的负面作用。关于论题的意义与目的，作者在开篇即进行了明确阐述：这篇23页的长文意图借助对法国现代最具代表性诗人的精神结构及心理状态的分析，探讨个人主义对于主体及艺术创造的后果。[1]

透过波德莱尔的言论、情感经历与诗歌创作，作者试图深入天才的内心，深切体会其陷于"放荡之迷途"而难于自拔的心理状况。他指出，个人主义意识使主体"格外要求情欲之冲动不已"，这使得主体"由餍足而烦闷，困倦，而忧郁，终至灰心绝望！"[2]"自利"观念与所谓"浪漫生活"构成个体的禁锢性，造成恶性的循环过程：理智无法控制感官，头脑与感官最终走向封闭的"想象"世界，沦入迟钝与失控状态。[3] 而与外部现实、与他人相隔绝的个体，一切精神活动只能以自我为对象，"遂演成一个重复的自我……"由于无法突破封闭状态，最终的结果只能是"自我"的瓦解。[4] 波德莱尔的悲剧在于：

[1] 作者指出，19世纪末以来的"新时代精神"发轫于波德莱尔的诗集《恶之花》，而"艺术家自身的生活就可显示出情感之奥谜，并且最足以代表时代情感之变态"。作者还在文章开首强调情感的意义："情感生活可以说是人类全部生活之最主要素"，所谓伦理、国家、种族观念，"其性质仍是情感向外的种种变形的活动"。"情感之中最强烈者莫过于恋爱，因为恋爱即是生之欲中最狂热者，亦即是全部生活之最主要关头。"林文铮：《波德莱之恋爱观》，《亚波罗》1928年10月第2期，第33、34页。

[2] "内心青年之复活却有一种绝大的障碍，这种障碍并非肉身之颓唐、衰糜、残废，它是精神淫逸的惩罚！"同上书，第35—36页。

[3] "官感因太受刺激，愈要求新奇的餍足，不绝的变化；于是遂疲于取巧，而渐次越出正轨了。头脑初虽能制驭官感，但日久后反不免受官感之支配，诗人之绝大智力如想像等尤受其左右。想像是永无餍足的……想像因此遂憎恶实际，诗人亦不知不觉地越出了真生活。……想象既因官感之疲困而颓败，势不免趋于杜撰或伪造了……岂非精神上一种邪道么？"同上书，第37—38页。

[4] "自我遂变为自己的试验场……结果是因为厉行个人主义竟把个人分析得七零八落了；今试重说一句，假如个人主义是为一般失望而厌世者之最后逃遁所，假如一条隧道直抵象牙塔之基础，霹雳一声炸药爆发，那时还有什么剩余呢？那时只好凄然收拾自我之残砖碎瓦，就是集齐故宫之断片亦不足以重建一茅屋了！"同上书，第39页。

这般意志、欲望、感官能力超乎凡人的天才,自我审视与自我折磨的程度也更为激烈。而"一切官感都要变为分析之工具"的后果,只能造成"心灵之永久孤寂"与更深的空虚感。为填补此空虚感,诗人狂热的"求爱",但又时时反抗对自身的堕落,以至在无穷的自我堕落与抗争中,"一切官感""疲乏、崩散"。[1]

作者揭示了个人主义的意识与西方社会状况间的对应关系:波德莱尔的精神挣扎反映出法国"大革命与拿破仑帝国崩毁后,一般青年心理":在对社会产生失望情绪的同时,内心又有一股"找不出头的猛烈冲动","遂产生一种强烈的厌世观念"。而波德莱尔即"为厌世和鄙视人类的观念所牺牲了!"作者点明,这"恰似吾国现在一般青年对于革命之失意而颓唐无聊一样"[2]。在此,通篇的论述意图被强调出来:波德莱尔为代表的西方现代主体过激、颓废、封闭的状态,由失望而隔绝于社会现实所引发,为个人主义意识的后果。这一现象也在中国社会出现。

在《由艺术之循环律而探讨现代艺术之趋势》中,林文铮的思路继续推展,将西方艺术在近代的衰落与个人主义思想的兴起做出直接关联;在作者的艺术史论述中,个人主义意识又与写实性精神同步兴起,体现为表达的琐碎、夸张、极端化,精神的矫饰、颓废与病态。两篇文章相联系,可以看到,林文铮将个人主义的兴起及缺乏精神引导的时代状况,视为现代西方与中国亟待克服的问题。

《波德莱的恋爱观》令人印象深刻之处在于,作者深入到为个人主义意识所占据的主体的精神、心理世界,反复探析封闭状态导致的精神恶性发展的过程,揭示情感、感觉、体验、想象这些艺术创造的基本因素发生的变形、扭曲与病态性。而如何突破个人主义意识的禁

[1] 这孤寂使诗人更迫切"需要填塞内心之空虚",在现实的苦痛中更执着于"求爱之需要",又时时想要反抗自身的颓唐堕落,以"痴梦的魄力,和超凡的病态的抽象力,综合起来,臆想一位……理想美人"。最终,梦被现实击碎,精神的刑罚使内心空虚,"一切官感""疲乏、崩散"。林文铮:《波德莱之恋爱观》,《亚波罗》1928 年 10 月第 2 期,第 40—41 页。

[2] 同上书,第 38、39 页。

锢？作者指出，波德莱尔最终得救的途径在于"他的精神时常可以超出他的自我，把个人的痛苦和人类之永久痛苦相混。他的天才已拯救他脱离个人主义之范围，他的痛苦无意中亦已解脱自利观念之羁绊"[1]。但怎样的社会条件可能帮助个体突破这样的困境？作者没有正面回答，仅提及以"一种精神生活或坚实的教育来调剂"民众精神。[2] 这一提示，与《由艺术之循环律而探讨现代艺术之趋势》一文的观点：典范艺术与理想性精神显示出深厚的"宗教信仰"与"爱国精神"，暗示了作者的理解。

艺术创造的方向与塑造新主体

林文铮关于西方艺术发展规律与趋向的观察，并非建立在对艺术发展史实的把握基础之上，而是以某种理想标准和价值标准作为评判依据。其论述无疑显现出一定程度的简单化，存在逻辑松散的问题，也无法令人信服地对应于具体的艺术史状况。[3] 即便如此，论述具有重要价值，可以视为在蔡元培的直接影响与林风眠已有艺术理解的基础上，针对国内现实状况所形成的关于艺术走向的深入思考。

在基本的文明观念和价值判断上，林文铮的论述与蔡元培、林风眠保持一致，认为典范艺术是情感与理智的平衡，艺术应表达具普遍性与理想性。所谓"理想性精神"与"写实性精神"的表述实质指向上述认识。在此基础上，林文铮的表述更进一步呈现出对中西方现代艺术所呈现问题的警觉与批判，并且追求将精神特征与表达方式做出更为内在的关联。同时，论述强调了理想性艺术得以生长的社会条件，肯定宗教信仰、精神引导的必要功能，指出写实性精神体现了个人主

[1] 林文铮：《波德莱之恋爱观》，《亚波罗》1928年10月第2期，第42页。

[2] "个人主义所不免犯的罪恶，假如没有一种精神生活或坚实的教育来调剂，结果是个人自我之破产！个人意志之毁灭势必连累及精神和肉体之崩败！"同上书，第38页。

[3]《由艺术之循环律而探讨现代艺术之趋势》的前后部分与中间段落显示出论述逻辑的松散、脱节。

义的意识。[1] 或许我们可由此进一步思考蔡元培"以美育代宗教"论对于宗教功能的认识。

林文铮的论述还具有一个突出的特征：质疑西方现代艺术的普遍特征（过度的感官表现，表达的夸张与激进化），批判个人主义与艺术的自律性追求，强调普遍性的社会指向。或者说，他看到西方现代艺术在个体与社会、艺术与现实关系方面呈现的危机。论述尤其针对国内1920年代末期的现实状况：大革命后青年在与社会现实的矛盾、对抗关系中产生的心理和意识变化。他看到，在这样的社会状况下，西方现代艺术某些因素的吸引力得以扩大，但却无法形成具建设性的精神能量。另一方面，中国传统精英意识助长了对个人趣味的追求及个体与民众、社会间的隔膜状态。对于理想性、普遍性的强调，对个人主义的批评，是期待艺术界与青年摆脱消极状态，以更富于建设性的方式重建艺术与社会、个体与社会的关系。

在民族危机日益紧迫的历史阶段，这样的意识进一步强化。1930年代中期，在日本侵华、民族危亡的背景下，艺术界多数画家对西方现代艺术的批判变得严厉，刘海粟即在此行列。1934年初的文章中，林文铮对近三十年西方现代艺术的评价为："解放性多于创造性""破坏多于建设"，认为各派"不外乎在形色线技巧上局部的发展，并没有绝大的成功，足与文艺复兴时期分庭抗礼"。[2] 1935年底的文章指出西方现代艺术放弃主题性、过度重视抒情性而沦为自足的审美"游戏"，对其"超道德性"、因物质丰裕造成的享乐倾向与个人主义精神进行了更为直接的批判。[3] 林文铮强调，西方现代艺术的路径是欧洲

[1] 在另一文章《谈肖像之演化并论蔡威廉女士之画》中，林文铮（署名"殷淑"）指出"人物之表现只能见诸社会生活较为进化之民族，盖人物之描写是完全基于社会生活之事迹或根据于民族之宗教信仰，凡此种种皆足以证明艺术为人类社会性质最高表现！"《亚波罗》1929年5—6月第8期，第30页。

[2] 林文铮：《三十年来西欧绘画的趋势》，《亚波罗》1934年第13期，第38页。

[3] 欧洲油画"自从十八世纪脱离了宗教与历史的题材之后，已渐次消失其社会的功效，而趋于个人的抒情"。如大卫般"欲借艺术来提高人类的精神"的作品已成"绝响，因为个人主义实质把握着时代的权威。换言之，无题材的艺术是超乎道德的，其效用全在给人以美感而已"。 林文铮：《油画之新园地》，《亚波罗》1935年11月第14期，第21—22页。

社会物质生活丰裕造成的结果,但已不适应变化的社会状况,在遭遇经济崩溃、战乱、失业等现实挫折后,"由享乐而趋于麻醉性的绘画已经不适于现代欧洲人的需要"。这样的艺术同样无法适应中国社会的现实需要:在中国,"西洋现代享乐性的油画比之于国画虽形异而义同",致使艺术"难得社会之同情,渐趋于没落"。中国青年如果"抄袭欧洲人的作风,甚且以为愈新愈奇则愈妙",就是"铸了一个大错"。作者呼唤:"油画在中国应脱离享乐性,向历史的领域迈进!在苦痛中的中国人惟有能提携他们的精神,加强他们的生命力的艺术,才所欢迎的!"[1]

林风眠1926年归国反复表示出深切关注的主体问题,与林文铮有关"个人主义"的思考相呼应,呈现出一定的洞察性。建构新文化的使命对艺术创造主体提出极高的期待:既需要突破传统束缚、具现代意识,又能够承担精神建设的使命。在社会矛盾深重、民族危机加剧的历史阶段,社会对个体的要求,主体的自我要求与精神焦虑程度都会加深,也更为急切地渴求变革与调整。林风眠的艺术历程也反映出这样一种努力。但何种因素能够具引导性,在怎样的思想、社会条件下可能获得生长与开展,并构成艺术创造的思想资源与动力?这是现阶段无法解决的课题。林风眠、林文铮所强调的精神的普遍性诉求、理智与情绪相平衡的古典精神,其内涵是怎样的,未获得正面的阐述。此外,将西方现代艺术的危机和国内的问题集中归结为个人主义、享乐主义,也失之简单。

林文铮的上述认识是基于中国的社会现实对西方展开反思,旨在探寻中国艺术的发展方向,纠正中国艺术中的诸种问题、倾向。这应被视为中国现代艺术早期发展阶段所产生的,具延伸性的思考成果。虽然在认知层面远未达到理想状况,对于林风眠及杭州艺专展开形式探索的教师们而言,林文铮的论述将表达范式、精神特征与形式的具

[1] 林文铮:《油画之新园地》,《亚波罗》1935年11月第14期,第21—22页。

体特征做出关联，从而发挥了切实的引导作用。这些论述也为后来者理解林风眠的艺术历程提供了重要线索。

二 克莱夫·贝尔与塞尚的启发：形式单纯化的意涵

缘何选择塞尚与克莱夫·贝尔

林文铮所试图寻求的社会心理、精神与形式间的关联，以及对理想性精神的形式特征的描述，体现出克莱夫·贝尔的影响。某种程度上，林文铮《由艺术之循环律而探讨现代艺术之趋势》的表述，糅合了蔡元培、林风眠与克莱夫·贝尔的见解。对西方艺术史不同时代的价值判断及发展脉络的梳理，对形式问题的阐释，对西方现代艺术的判断，对"古典"精神的理解，关于理想性精神"单纯化"与"综合"的特征表述，对塞尚的艺术阐释及地位评价，对现代艺术的认识与批评——林文铮论述中的诸多方面都显示出贝尔的影响。贝尔的经典著作《艺术》中存在着相关理解的源头与引用证据。同时，林风眠与杭州艺专的画家将形式探索目标概括为单纯化、明快、几何化与画面整体的形式结构，也体现出对贝尔的艺术理解与表述方式的借鉴。

事实上，《亚波罗》在1929年刊载了克莱夫·贝尔《艺术》第四章"运动"第一、二节的完整译作，命名为《艺术之单纯化与图按》与《塞尚底供献》，译者为时任杭州艺专图案助教的孙行予。[1]这两节恰好是贝尔集中论述形式语言的核心章节。虽未直接论及贝尔，但杭州艺专教师在1920年代末期和1930年代前期形式探索的理论依据却体现出贝尔的影响。林风眠关于形式单纯化的表述，林文铮、李朴园

[1]《艺术之单纯化与图按》，署名"行予译"，发表于《亚波罗》1928年11月第3期，第54—64页。《塞尚底供献》，署名"Clive Bell 原著，孙行予译"，发表于《亚波罗》1929年4月第6期，第58—65页，与林文铮《由艺术之循环律而探讨现代艺术之趋势》刊发于同一期。但两文的发表顺序与原文相反，先发表了第四章第二节，后发表第四章第一节（《塞尚底供献》）。

评论杭州艺专教师作品的数篇文章（1929），方干民的《塞尚》一文（1934），以及雷圭元关于工艺美术与设计的文章，所用的核心分析性词汇与评价标准，如单纯化、形体的建筑化、简化、简洁等，彼此相当一致，明显可见贝尔的启发。可以推断，作为艺术史家和理论家的林文铮对于贝尔的"选择"，并非仅只缘于个人的认识，而是与林风眠、蔡威廉、吴大羽等共同讨论的结果。

但问题首先是，缘何选择塞尚与贝尔？或者，缘何选择克莱夫·贝尔及经由他所阐释的塞尚？

林风眠、林文铮等1920年代在欧洲留学时，塞尚在西方现代艺术史上的地位已经逐步确立。但林风眠留学期间主要运用象征主义与表现主义手法，没有表现出对塞尚的直接学习。受到蔡元培的影响并在国内浸淫一段时间过后，林的探索道路转变为以塞尚为主要借鉴资源而追求单纯化。为何会发生这样的转变？林风眠又是如何理解塞尚的？作为"现代艺术之父"，塞尚在民国艺术界获得普遍的认知度，但对其的理解则存在着差异与分歧。刘海粟在1920年代前期特别褒扬塞尚，指出其艺术为天才的直觉表现，强调叛逆性与主观化的表现性。刘的认识在其后的欧洲游历阶段（1929年之后）有所变化，转向强调结构性、综合手法与理智因素。1930年代初期，陈之佛、黄觉寺等新崛起的画家则与刘海粟1920年代前期的理解相吻合，突出个体性和以直觉为基础的表现性。陈之佛将塞尚定义为"澈底的自己中心主义者"：

> （塞尚，凡·高，高更，卢梭四人……）不受外象的影响和支配，只凭着自己的直感来表现。而且其直感又至少能和具有同样直感的现代人起共鸣……
>
> 直感……实在是现代艺术的 Essence。
>
> 他们绝对只在他们自己的内部生活着……他们从不想及他人，也不留意他人的说素，更不为他人而表现。

绝对地停留在自身的内侧。……他们是澈底的自己中心主义者。[1]

而在林文铮的阐释中,塞尚并非表现个体经验与直觉的"自己中心主义者",而是抱持着普遍性的文明理想。林风眠、林文铮将塞尚的艺术定义为"情感与理智"平衡的典范,认为其中体现着普遍性精神,并运用了单纯化与综合的手法。上述理解体现出完全不同的体认方向。而二林的理解可以从克莱夫·贝尔对塞尚的阐释中找到直接证据。或者说,他们透过贝尔并结合自身已有的艺术理解来阐释塞尚。

林风眠、林文铮为何选择贝尔,或者说如何找到贝尔作为理解西方现代艺术的主要渠道?由于缺乏具体的证据,这一问题无法进行实证式的论证。但法国留学期间,林文铮、林风眠应对其时西方艺术的理论、批评状况有较为基本的了解、涉猎(尤其研习艺术史与法国文学专业的林文铮)。林文铮的论述显示,其艺术史阐释是从已经建构起来的艺术理解出发的,而对贝尔的借鉴也"服从"于这一基本思路。这意味着,虽然没有明确线索,但可以判断,二林对于贝尔的选择显然并非出于"偶然"。

克莱夫·贝尔和罗杰·弗莱是最先为塞尚正名并认识到现代艺术的价值,以及为之争取合理性的批评家。两人的声誉在19世纪末和20世纪初期达到顶点之后,在二三十年代又陷入某种尴尬境地。弗莱的批评止于立体派前期,对新出现的派别、思潮、行动近乎"失语"。两人的艺术理解强调对古典精神的重建与继承,表露出对已出现的种种危险倾向的警觉。而他们对西方现代艺术发展趋向的预测、判断及确立的评判标准,却与西方艺术实际的发展状况不相吻合。换一种思路思考,理解与现实的"落差"具有不容忽视的历史价值。二人的判断体现出对西方现代艺术发展方向、道路与诸前提条件等根本

[1] 陈之佛:《新兴艺术之父》,倪贻德主编:《艺术旬刊》1932年一卷八期,上海光华书局。

性问题的思考。如果站在"毋庸置疑"地承认西方现代艺术已有状况的立场,则无法对两人的论述价值产生敏感。这些判断可能帮助我们获取一个相对化的视角,以重新审视、思考西方现代艺术在开端时期得以产生的社会语境、条件及可能的历史指向(有异于现实状况)。由此,林文铮、林风眠在1920年代后期对贝尔的体认与选择,就显示出更深的意义。

林文铮对贝尔理论的借鉴与阐发

贝尔的形式理论有相当的偏激之处,极端维护艺术的自律性,林文铮的基本立场来自蔡元培,强调艺术的社会调和功能,两者的基本立场和思路存在差异。林文铮试图在自身立场与理解基础上糅合贝尔的部分观念,以架构更为具体的艺术史叙述与更具信服力的艺术认知。许多关键部分可见这样的"痕迹"。

其一,林文铮关于西方艺术史发展规律及艺术史典范的论述体现出贝尔的影响。核心概念"理想性"与"写实性",是以创作主体对现实世界的把握方式、距离及态度作为区分标准,并被赋予明确的价值判定。这一整体思路显示出贝尔的启发。在《艺术》中,核心概念"有意味的形式"的确立,是通过对写实主义的批判展开的。贝尔关于西方艺术史发展过程及规律的描述、总结,特别针对以"说明"为目的、注重主题和文学性表达的表现方式的抨击,指出这种手法不具备"艺术性",为卖弄技巧的"艺术的脂肪性病变"。[1] 贝尔强调,这种表现手法显示时代精神状况的衰落,并将之作为"有意味的形式"的对立面。贝尔对现代艺术及塞尚历史贡献的判断,是建立在对此前,特别是维多利亚时代艺术及精神的衰败的基础之上的,这是《艺术》

[1] 在第四章第二节"简化与构图"中论述何谓"简化"时,贝尔从艺术史的角度回顾写实主义手法,称十二三世纪以来直至左拉的小说,"本质是描写入微"、罗列互不相联的事实和描述无关紧要的东西,"专为卖弄技术"。克莱夫·贝尔:《艺术》,周金环、马钟元译,中国文联出版公司,1987年,第151页。

一书进入具体的艺术史分析时前后贯穿的重要线索。[1]

关于理想性精神的描述，林文铮极有可能从贝尔认为艺术创造具备"宗教感"的理解获得启发。贝尔认为艺术与宗教同为对物理世界、世俗世界的超越，与感情世界相关，两者表达的感情也"与生活感情不同或者高于生活感情"。[2] 林文铮关于"写实性精神"的表述与评判也可见贝尔的影响。贝尔指出，古典精神、简化的手法体现出表达的节制性，而写实性艺术所追求的表现的矫情与夸张，则暴露了西方近现代艺术的危机。这一判断被林文铮敏锐地捕捉，并作为现代艺术需要克服的关键问题加以讨论。

其二，贝尔关于艺术与宗教精神相通、艺术为时代精神状况表征的观念，对林文铮产生影响。贝尔认为，艺术与宗教在精神构造方面存在一致："一切艺术家都属于宗教型"，艺术可以作为"宗教精神的宣言"，两者都基于对物理世界的超越与内在脱俗的心理状态。同时，艺术史可以作为精神史，艺术的运动随社会精神状态的变化而变化。艺术与宗教经历了共同的历史起伏过程，"宗教信仰的伟大时期通常也就成了伟大艺术兴盛的时期"。现代化的进程与宗教信仰的衰败，则构成现代艺术衰落的重要因素："……随着机械化、教育程度和专门化程度的提高，他们直接感受事物的能力越来越弱了，支持他们逃避到极乐世界的力量也越来越小了，这就导致了艺术与宗教的衰败。""形式意味的减少（也就是艺术性的减少）"同"宗教感越来越淡漠是相应的"。[3] 贝尔关于艺术与宗教关系的认识，与蔡元培、林风眠的理解显示出一致之处。在论述理想性艺术的社会条件时，林文铮特别强调宗教信仰的作用；其关于艺术创造的超越性、理想性目的的

[1] 贝尔对维多利亚时代艺术的评价为："写实主义，机械的狡诈，高标准的舒适，低标准的诚实，精神的贫乏，玩世不恭与多愁善感的亵渎的结合。……艺术与宗教两者都平平庸庸……堕落到仆从和江湖骗子的手里。"克莱夫·贝尔：《艺术》，第138页。这是孙行予翻译并发表的《塞尚底供献》一节中的内容。

[2] 同上书，第54页。

[3] 同上书，第63、67页。还请参见《艺术》第一章第一、二节"艺术与宗教""艺术与历史"。

认识，也与贝尔关于艺术的宗教性的论述相通。

其三，林风眠、林文铮等新形式探索的表述中，核心语汇为"单纯""综合""简化""结构""普遍性"。李朴园评论林风眠作品显示出"人体铸造的建筑化"；林文铮评论吴大羽作品"结构简单老到"，"从前的着色比较散漫，而今层叠得极其深厚结实而趋于综合了"；赞赏蔡威廉作品用笔"简洁"，线条"单纯"，结构"劲健"。[1] 这些也正是贝尔形式理论的核心术语。

其四，林文铮将古希腊前5世纪和13世纪的哥特艺术确立为两大艺术史典范，并详细分析了两大"高峰"前后艺术表现与精神态度的变化，以此深入揭示理想性精神、写实性精神的表现特征。而以13世纪哥特艺术作为典范，颠覆了西方近代正统观念，显现出贝尔重新评估西方艺术史，将塞尚与基督教中世纪传统相联系的思路的影响（但在具体的历史评价方面，两者存在不小的差异）。

同时，林文铮对于贝尔理论的借鉴并非被动照搬，而是有所取舍、转化。贝尔艺术理解的核心为"有意味的形式"，意指超越物理世界、尽最大可能摒弃叙述性与描写性，以情感（高于生活情感的审美情感）作为表达动力，以简化与综合的方式创造出"形式"，并经由形式直抵"终极实在"。虽然对形式与情感的关系提出内在要求，但贝尔的看法以维护艺术的自律性、强调艺术的自律与超越性为根本立场。林文铮显然并未整体性地接纳贝尔的基本立场，而是在继承蔡元培、林风眠艺术理解的基础上，将贝尔艺术理解中可以与之相通或进一步引发的部分"拿来"。

首先，林"理想性精神"与"现实性精神"的表述方式虽具明确的价值取向，却显示出具有更为温和、"客观"的姿态。其中，"理想性精神"指向艺术的理想性与超越性，揭示宗教信仰和精神引导的作

[1] 分别见李朴园《我所见之艺术运动社》，《亚波罗》1929年5—6月第8期，第17页；林文铮（署名"顾之"）《色彩派吴大羽氏》，《亚波罗》1929年5—6月第8期，第28、29页；林文铮（署名"殷淑"）《谈肖像之演化并论蔡威廉女士之画》，《亚波罗》1929年5—6月第8期，第33页。

用（这也为贝尔所特别强调的），即艺术创造的"精神性"，但并未突出艺术的自律性与"形式"的绝对自足。

其次，借助贝尔精彩的形式理解，林文铮将理想性艺术赋予"普遍性"、崇高感的意涵，并将阐释从形式层面发展至观念、价值层面，最终突显艺术的"社会性"。林论述说，理想性艺术体现出"一种务单纯的新精神，同时赋之以最高的观察力……用最单纯最朴素的方法，表现在最伟大的效力"[1]。其注重整体性与综合的手法，"超出了模仿自然之境，根据其平素精确之观察和经验而独创一种理想的完型。……也未尝不知寻求写实的材料，但是不以题目本身为归宿，而视为达到更高目的之方法。他想由特别而上达普遍，创造出许多抽象和万古不变的定型。摈弃了一切偶然和单独，无论在文字或造型方面，他只保留着自然界和人心中之普遍性"[2]。这里，贝尔强调的单纯、综合的提炼方法，不只具有形式内部的意义，还被逐渐引向"自然界和人心中之普遍性"。而在林文铮艺术理解的"背景"：蔡元培、林风眠的论述中，"普遍性"被视为中国现代艺术的社会性诉求。林风眠一再呼吁，艺术应脱离精英阶层走向民众，这不仅针对传统文人画，也针对民国艺术界狭隘、封闭的意识，艺术与现实生活、民众情感相隔膜的状态。林文铮将形式赋予"普遍性"的价值，正呼应于上述认识。这也构成转化贝尔认识的基点。

再次，自贝尔对于近现代艺术状况、问题的观察获得启发，林文铮开启了对西方及国内现代艺术发展弊端的批评。贝尔关于写实主义的评价、分析（如维多利亚时期的艺术和法国 19 世纪写实主义艺术），对其中精神衰败征兆的揭示，被林文铮捕捉并纳入自己的理解框架中予以展开。林对个人主义导致的精神后果的批评，是针对国内状况做出的回应。

[1] 林文铮：《由艺术之循环律而探讨现代艺术之趋势》，《亚波罗》1929 年 4 月第 6 期，第 11 页。
[2] 同上书，第 13 页。

最后，贝尔对于塞尚艺术的阐述不仅是对特定艺术家的分析，也是对形式创造原理的揭示。《艺术》显示出作者揭示艺术创造原理的雄心。贝尔对以塞尚为代表的现代艺术与西方传统之联系性的阐释，艺术创造与现实世界的关系，以及对形式创造过程、特征、各因素间关系的揭示，将塞尚抽离出"现代艺术"的范畴。在这样的整体思路及论述构架中，贝尔指出，塞尚是"沿着欧洲绘画的传统的道路走向现实的"，他从中"发现了一种至上的建筑"（即形式的结构），其中包含着"能够展示出任何一种特殊性的普遍原则"。[1] 即塞尚的道路具包容力，可能开启各种新的可能性，并导向现代艺术"几乎无限度的发展前途"。这也是贝尔赋予塞尚极高位置的原因。[2] 这样的阐释对于林风眠等人无疑具有引导意义。

贝尔形式理解的启发意义

贝尔的认识中还有一些极可能对林风眠的形式探索提供深远的启发。贝尔《艺术》一书，特别是《亚波罗》所刊载的核心章节，还阐发了形式创造的内在规定性与限度、艺术创作与接受的关系、形式创造的过程及方法等方面的问题。这些问题极为关键：同时涉及形式创造的内部、外部，对艺术自律性的理解，以及对表现形态的构想。更为重要的是，它们体现了贝尔站在西方现代艺术萌生阶段，即20世纪初期的历史节点（1911—1912），对西方现代艺术某些根本性问题的理解与发展趋向的展望。在1949年版序言中，贝尔指出《艺术》

[1] 克莱夫·贝尔：《艺术》，第142、143页。

[2] 贝尔对塞尚位置的评价，正是基于他认为塞尚的形式所具有的"普遍原则"性与相应的、真正的开放性。在后文，贝尔强调塞尚发现了真正的"形式"，经由这种方法，他达到了一种真正实现了无穷创造可能的境界："对他来说，每一张画都是一种手段、一个步骤、一个手杖、一个把手、一层台阶——是他准备达到目的之后就丢掉的东西。"（经由对照，笔者发现这段引文也是发表在《亚波罗》上的孙行予译文中漏掉的唯一一段文字。）"他一生的真正任务不是绘画，而是独立和自救。……任何两张塞尚的画都一定会从根本上有所不同。这便是为什么整整一代本来并非同一的艺术家都从他的作品中吸取了灵感的原因。这便是为什么当我说这场新型运动的最大特点就是它从塞尚那里派生出来的时候，这话没有包含一点对于任何一位健在的艺术家的污蔑的原因。"同上书，第141、143、144页。

体现了特定时段的思考,并暗示这些思考与后来的现实发展间的距离,但又明确表示:自己在1911—1912年间所做的判断、理解,依然有存在的价值。[1] 对于试图借鉴西方现代艺术初期阶段成果以创造新形式的林风眠,这些认识在整体的理解视野、架构及具体环节方面,都可能发挥引导作用。

首先,通常认为贝尔维护艺术拥有绝对的自律性,但在根本上,贝尔极其重视艺术创造与时代精神状况间的联系,并一再表明形式创造的内在规定性与限度。贝尔将审美感情作为审美活动、形式创造的起点:"一切审美方式的起点必须是对某种特殊感情的亲身感受,唤起这种感情的物品,我们称之为艺术品。"[2] 以此为基点,形式创造需要充沛的情感作为动力与指向,表达形式与表现内涵间需要内在的融合。因而,在强调自律的同时,贝尔又反复表明形式创造的内在规定性。

虽然称"事物本身的东西"与"终极的现实"为"纯粹的形式和在形式后面的意味"[3],但在贝尔的理解中,这不意味着形式可以脱离表达内涵而独立。贝尔认为,形式包含着情感的表达,它"本身就是强烈情感的目标和目的"[4],而形式创造的核心任务是保持情感意象并以恰当的方式传达出来。[5] 因此,形式与表达内涵之间需保持内在的

[1] "要想使《艺术》一书符合潮流,也就是使我1911年到1912年所想到与感受到的和今日的感受相符合,就得另写一本新书。我不打算这样做:一方面由于自己的懒惰;另一方面因为倘若《艺术》一书能对未来的人有点用的话,也只能使他们了解象我这样的人在第一次世界大战前的年代里对艺术的想法和感受。所以,还是让那些过头的提法,幼稚的、简单化的以及不公正的评论依然保留在原书中吧。"(《艺术·1949年版序言》中的第一段,第6页)实际上,这段文字可以作为1949年版序言的主要内容(序言第二段在说明一处印刷错误并就某一问题的描述进行澄清)。它耐人寻味地显示出贝尔对当时艺术发展状况及自身思考价值的态度。

[2] "假如我们能够找到唤起我们审美感情的一切审美对象中普遍的而又是它们特有的性质,那么我们就解决了我所认为的审美的关键问题。"克莱夫·贝尔:《艺术》,第3页。

[3] 同上书,第145页。

[4] 塞尚理解到风景"本身就是强烈情感的目标和目的。每一个伟大的艺术家都把风景画本身作为目的,也就是说,作为纯粹的形式。……科学象题材那样,变得毫不相干了。"同上书,第142页。

[5] "在出现情感意象和感受到这种意象之后,还存在着艺术家有没有能力去保持和用另一种形式把它表现出来的问题。"同上书,第156、157页。

呼应关系与深刻的一致性:"每一种形式的本质以及它与其他形式的关系都要取决于艺术家想要准确地表现他们感受到东西的需要",否则就会缺乏构图的"必然性"与"内聚力"。

> 形式与情感意象之间哪怕是一个部分不相符合,这个形式也会被画坏。……我想,艺术家的手必定是受到了将他强烈而确切地感觉到的东西表现出来的需要性的指导。……那些并非出于情感需要而搞出的形式,那些仅仅在于阐明事实的形式,那些按照制图理论搞出来的形式,那些模仿自然客体或模仿其它艺术品的形式,那些只是为了填充空间的形式——实际上就是为了打补丁的形式,因而都是一文不值的形式。好的绘画必须是由灵感完成的,必须是伴随着形式的情感把握而产生的内心兴奋的自然表白。[1]

贝尔所强调的形式表现的目的:"审美感情"建立于对世俗现实的超越性基础之上,在论述中相对抽象,没有获得具体展开。但对艺术表现与时代精神状况之关联性的见解表明,贝尔没有否认艺术创造与历史现实、社会精神状况间的内在关系。贝尔关于形式之内在规定性的论述态度,可以"严厉"来形容。审美情感的质量、充沛度,成为审美活动与形式创造的前提。而所谓"有意味的形式"如果无法做到形式与表达内涵的融合,就无法被称为"有意味",乃至无法构成"形式"。贝尔在全书的论述中一再申述的艺术之好、坏的标准,目的也在于此。贝尔的论述虽然不基于、也无法完全对应于史实,却有着明确的现实针对性,即针对西方变动的社会思想语境与近代衰败的精神状况,这是一条贯穿的线索。

事实上,贝尔的形式理解建立在一个极高的标准上,很大程度

[1] 克莱夫·贝尔:《艺术》,第158—159页。

上基于对文明衰败时期精神沦丧、艺术表现力衰弱、"形式"崩溃的状况。这些征兆体现在19世纪以来的欧洲。时代精神的衰败在艺术表现中的对应物，即超越性的丧失与唯物精神、过度模仿的症候，这是贝尔评价古罗马艺术、维多利亚时代艺术的思路。揭示现代艺术与传统艺术之间的联系（精神与形式上）、艺术与精神史的关联、解释艺术创造的普遍性规律——这表明，贝尔所要求的艺术之超越性对应着深沉的文明理解。作者并非无条件地维护艺术自律，而是试图以艺术的超越性拯救现实世界精神的堕落与崩塌。这一理解显示出一种理想性的品质和要求：期待以塞尚开端的现代艺术能够担负重建社会文明的使命。

与此相关的另一问题是对于再现性与传达效果的讨论。虽然一再强调艺术作品传达的并非"认识价值，而是审美价值"，并特别排斥"说明性"与叙述性，贝尔始终注意保持论述的分寸感，为适度的再现性成分留下空间。他指出，再现成分的功能仅仅在于，或者说需要限定在帮助欣赏者建立"知觉形式关系的手段"这一范围内，而不能破坏整体的形式。在这种情况下，"简化"并非意指完全消除再现性的成分和物象，而是通过改造、转化，使再现的成分"毫无痕迹地和构图融合在一起"，从而达到"既让我们了解实物，又创造了审美感情"的目的。[1]

某种程度上，对再现性的保留可视为一种"妥协"。但在另外的维度，这种保留又指向对于艺术可传达性原则的坚持，以及对表达的抽象性的警惕。有关再现性与可传达性的问题，贝尔论述道："一个构图既可以由现实事物的形式构成，也可以由创造的形式构成"，而后者"无论如何都会减低自己的审美价值"。但"如果一个由纯抽象形式组成的、不带任何供认识用的线索的图（比如说一块波斯地毯）

[1]"把某种仅起线索作用的实物形式悄悄地从后门塞进构图中，这是我不反对的。只是，决不能让这种再现的成分毁掉作为艺术品的画本身。要想作到这一点，就要使这种成分毫无痕迹地和构图融合在一起。"克莱夫·贝尔：《艺术》，第152—153页。

的确是精细复杂的,那么它就很容易使感觉稍微迟钝的观画人感到为难"。他指出,后印象派画家创造的形式中合理保留了再现性成分,从而"找到了通往我们的审美情感的捷径"[1]。贝尔强调,塞尚是"沿着欧洲绘画的传统的道路走向现实"的,他最终"充分揭示出形式的深远意味,但他需要有具体的东西作为起点。……他从未发明过纯抽象的形式"。[2] 而适当的再现性成分可能导致审美情感的共鸣,这正是贝尔所理解的艺术的伦理性。在第一章第三节"艺术与伦理"中,作者指出,审美境界和形式创造本身就是通向"善"的途径,因为艺术品"可以直接达到精神迷狂状态",使创作者、欣赏者"形成好的心理状态"。[3]

实际状况是,自20世纪初期开始,现代艺术探索就已经朝向越来越明确的抽象化的方向。形式的抽象化对应着艺术与社会间的隔膜加深、艺术自律的程度加剧。贝尔对形式的内在规定性的理解、对艺术的可传达性的坚持,对抽象性的警惕,在深层意义上,表明他对于艺术与现实关系的体认与西方现代艺术走向之间存在着差异。贝尔的形式理解透射出对于艺术的精神超越性的期待,这对于现代中国艺术的探索者林风眠等人而言,显得相当宝贵。

在上述前提下,贝尔关于形式创造的过程、要素及形式的品质的论述,呈现出精彩的启发意义。例如,组织与结构的重要性。"一件艺术品却正是从整体上或从形式的组织结构上来激发人的最强烈的情感的。""对于把各种形式组织成一个有意味的整体的活动,我们称之为构图。"贝尔强调,整体性意指各部分之间形成有机关系,从而激

[1] "后期印象主义画家采用的是经过充分变换而足以遏制人们的兴趣和扣住人们的好奇心,然而又有着足以引起人注意的再现性成分的形式。运用这种形式,后期印象派画家们就找到了通往我们的审美情感的捷径。"克莱夫·贝尔:《艺术》,第154页。(按:"后期印象主义"应改为"后印象主义"。)

[2] 同上书,第142、143页。

[3] "创造艺术品是人类力所能及的达到善这一目的的最直接的手段。""没有比审美欣赏时的心境和情绪更佳和更强烈的了。正因为如此,任何要为艺术寻求其它道德上的理由,任何要在艺术中寻求达到其它目的(而不是好的心理状态)的手段之举动,都是一个傻瓜。"同上书,第77、79页。

发出最大的表现效力:"把各个部分结合成为一个整体的价值要比各部分相加之和的价值大得多。"同时,"构图"的原则在现代艺术的色彩画家中同样适用,应该"把颜色当作一种形式用","运用颜色的层次和把诸种层次结合起来。色彩只有变成形式之时才有意义"。[1]此外,还有对形式创造过程的阐释。首先,艺术家头脑需要产生"真实的情感意象"。其次,要有能力保持这一意象,转化并表现出来。这需要"一种至高无尚的创造力",包括构图所显示的"某种绝对的需要"、"表现和情感意象之间的完美一致的关系"(构图的必然性)、创造的"内聚力"(将作品"作为一个整体来构思的时候所激起的那种兴奋感的完全实现")。[2]

上述思考并非作者的臆断,而是基于对林风眠的艺术理解与探索状况的体察。在艺术理解层面,贝尔对形式的内在要求与规定,在某种程度上呼应于林风眠的艺术理想、现实体认与道德诉求。在实践层面,以1926年的《民间》为开端,至1929年《人类的痛苦》《贡献》《秋》,林风眠的探索显示出明显的变化与进展过程。其中首先需要解决的问题为:如何能够真正将理想性、精神性内涵包容在单纯化的形式表达之中。一方面,林以强力控制、塑造自己由现实经验而产生的强烈的情感,力图经由转化呈现为坚实的结构感并获得表达的节制性(《人道》向《人类的痛苦》之变化)。另一方面,在象征性题材的表现中,他又试图赋予"单纯化"的形式以更为深厚的表达内涵(《民间》《贡献》《秋》)。而探索过程需要画家重新思考如何组织、转化经验,如何使外来借鉴的形式融入新的内容,如何利用新的形式语言重新塑造、升华经验。由于画家处于精神的摇摆与苦痛状态(理想性与现实体验间的矛盾与反差),这些探索变得更为艰难。在此过程中,贝尔对于形式的严厉要求,对于形式构成方式的认识,对于创造过程的理解,对林风眠发挥着内在的引导作用。

[1] 克莱夫·贝尔:《艺术》,第155—156、153、161页。
[2] 同上书,第156—158页。

第四章

现实体验与艺术理想间的挣扎——形式"单纯化"探索过程与困境

在上一章的基础上，本章将首先追溯艺术家充满痛苦与分裂感的形式探索历程，揭示在不同题材与表达方式间挣扎而最终暂获融合的过程，探究新的表现语言如何与画家的现实体验、艺术理想相碰撞，画家怎样寻求借鉴、转化的途径。其次，笔者将揭示与画家艺术探索构成显在、隐在关系的因素，包括杭州艺专的群体性探索潮流，画家对诸创作环节的探索（基础训练、观察与感受、经验的提炼与转化等），对传统的认知、转化工作。最后，揭示画家所特别致力的核心诉求所包含的现实指向与革新意图。包括：如何超越个体"趣味"、破除"私德"而塑造新的主体，如何探求个体与社会之间新的联结方式，如何达至普遍性与理想性。在考察中，我将力图呈现艺术认知与探索间的呼应关系，探索发生变化、调整的内在动机，选择的现实指向与遭遇的困境。

第一节　探索历程的纠结与挣扎

据我搜寻的现存作品图片及林风眠学生的回忆，画家此阶段的作品包括：1926年的《民间》、1927年的《人道》与《斗争》、1928年的《贡献》《南方》《海》（后两幅未见图片）以及1929年的《人类的痛苦》《秋》，1930年代前期的《悲哀》《死》《裸女》《习作》《少女》，以及少量风景、花鸟作品。[1]1920年代后期的作品主题分为两类：表

[1] 林风眠抗战之前的作品无一留存，只能通过当时的出版物追寻它们的面貌。1937年抗战全面爆发后，杭州艺专得知撤离的消息较晚，紧急情况下，校方首先安排全体师生、教具、图书、资料的撤离、转移工作，许多教师还要携带家眷或安排家务。艺专教师大多只携带随身物品及少量的轻便作品与图书，便和学生们匆忙上路了。据学生回忆，老师们留在杭州的作品大多都被日军践踏毁灭。我目前所发现的林风眠创作于1920年代后期并留存有黑白图版的作品，包括《民间》《人道》《人类的痛苦》《贡献》《秋》《水面》《构图》等。未见图版但林本人或学生回忆起的五幅作品为：《斗争》《南方》《海》《猫头鹰》《寒鸦》（《斗争》《猫头鹰》《寒鸦》的内容或手法有文字记述）。以上根据林风眠自己和苏天赐的回忆。分别见李树声《采访林风眠的笔记》（郑朝选编：《林风眠研究文集》，中国美术学院出版社，1995年，第169页）和苏天赐《林风眠的绘画艺术》（郑朝、金尚义编：《林风眠论》，浙江美术学院出版社，1990年，第67页）。此外，国画扇面《竹》，可能为林风眠归国初期或留学时期作品。1930年代前期，我发现的有《荒野》《悲哀》《死》《静物》《燕》《皆鸣》（留存有黑白图片）和《白鹭》《裸女》《习作》（留存有彩色图片）。画家留学欧洲期间留存黑白图版的作品（包括《摸索》《生之欲》《柏林咖啡屋》《渔村暴风雨之后》《沉思的鸱枭》《风雨之后》《金色的颤动》《春之晨》《春醉》），也为考察提供了重要线索。

达痛苦、受难与表达理想性的象征主题。前者包括《民间》《斗争》《人道》《人类的痛苦》，后者为《贡献》与《秋》。1930年代前期，痛苦与受难主题得以延续（《悲哀》《死》），象征性主题则变为单纯的女性与静物形象，基本放弃情节与场景描绘。此阶段为画家反思并最终突破欧洲留学时期的表现手法，致力于引进西方现代主义几何化、单纯化的形式语言并试图赋予其象征性内涵，同时尝试改变表现视角与方式的关键时期。创作面貌并不单纯：画家在激进的表现主义与几何化的语言之间摆荡，主题与表现手法呈现两条脉络并行、交错、最终融合的状态，过程充满焦灼感。

思索再三，我决定以创作的时间进程为主线，辅以主题、风格分类，来展开叙述。由此势必增加阅读的难度，却可能更为真实地再现画家的内心煎熬与创作的摆荡状态。较为特殊的是，在缺乏明确动力的探索状况中，画家以强力的主体意志将艺术理解倾注于探索过程。这一过程伴随着探索者的自我反思与怀疑，现实体验与理想性诉求间的内在紧张，以及主体坚韧的意志力与自律。这是画家"现代主义形式"追求的起点，也是其最终得以走向艺术成熟境界的深厚根基。

一 艺术大众化的理想
——"单纯化"的探索开端

创作于1926年下半年的《民间》（图4—1），为林风眠归国后首幅主题性创作。作品题材与林任北平艺专校长期间致力推动的艺术社会化、民众化目标相呼应。画家说："我办学校注重多开展览会，让艺术接近大众，面向大众……艺术大众化的主张是与鲁迅的《语丝》相接近的……我的作品《北京街头》（又名《民间》）是当时的代表作，我已经走向街头描绘劳动人民。与艺术大众化相对立的是现代评论派，他们是反对艺术大众化的。"[1] 考虑到其时的国内政治环境，这段1957

[1] 李树声：《访问林风眠的笔记》，《林风眠研究文集》，第168页。

图 4—1　林风眠《民间》，1926 年，布面油画，尺寸不详　　图 4—2　林风眠《柏林咖啡店》，1923 年，布面油画，尺寸不详

年后辈采访时的回忆显然有意突出了当年思想立场的"正确"性。不过，林风眠当年也确实存在这样的思想倾向。法国留学期间，林风眠便开始关注普通人的生活与精神状况，《暴风雨》《渔村暴风雨之夜》《柏林咖啡店》等作品即为这种思想的表达。

《民间》描绘北京街头集市小贩贩卖、搬运货品的场景，表现手法体现出多种因素的影响。画家极有可能从高更描绘塔西提岛的作品中得到启发，试图以民间视角表述现实生活。在情节处理上，作品延续了非叙事性手法，摒弃情节性描绘，以人物动作、姿态表现生活状态。画家还尝试通过"快照"的构图方式表现在场感。快照的方式追求再现的瞬间真实与片段的时间体验，改变了古典的再现方式。林风眠留学期间即开始尝试这一手法（《柏林咖啡店》，图 4—2）。空间方面，作品通过前景、中景的区分与人物造型的体块变化表现空间层次。作为新探索的开始，造型语言尚不统一，主要人物以概括的光影

图 4—3　林风眠《摸索》（局部），1924 年，布面油画，尺寸不详

语言表现形体，次要人物则以平面式的几何化造型来塑造。但《民间》标志着画家突破留学时期的手法，开始寻求单纯化与结构感的新探索方向。这一方向成为其 1930 年代创作的主脉。欧洲留学期间，画家将象征主义、表现主义手法与自身气质结合，创作出一系列具抒情气息与自省感的作品。作品重在塑造人物的整体造型感，手法简练，善用大刀阔斧的概括性笔触，造型保留了写实感，但具较强写意性（并非运用西方古典写实语言）。代表作如《摸索》（图 4—3）、《渔村暴风雨之后》（图 4—4）。[1] 严格意义上来讲，其留学时期的作品主要借助于笔触进行意象的传达，尚未形成坚实的造型方法与真正意义的

[1] "林先生的画决不细描细绘，而求整体效果，画面单纯、简约，不求质量感、透视效果。脸面上只是鼻、眼、嘴几个色块。用笔、用线、用墨、用色干脆利落，不求质量感、透视效果。"闵希文：《风眠先生的油画艺术》，《林风眠与 20 世纪中国美术——国际学术研讨会论文集》，中国美术学院出版社，1999 年，第 532 页。

图 4—4 林风眠《渔村暴风雨之后》，1923 年，布面油画，尺寸不详

"形式"。在此背景下，《民间》展示了突破性的意图。

总体而言，《民间》的表现手法并不成功。画面人物位置、姿态的安排有明显的"编排"感，人物缺乏关联，仿佛仅为构图需要而存在，身体姿态的描绘生硬，形象塑造过于抽象。此外，高更式的象征手法，几何化的造型方式与"快照"手法三者不太融洽，作品整体面貌缺乏统一性。在目前所见的林风眠早期作品中，《暴风雨》《渔村暴风雨之夜》《柏林咖啡店》[1]及《民间》四作都表现的是生活场景。它们都采取了非叙事性的方式，《民间》则首度引入了几何化手法。相较之下，前三作的表达显得更为自然。语言状态也体现出更深层的问题：《民间》所呈现的外在的观感，显示画家没有真正深入对象，采取如此直白的方式，无疑是"没有办法"的表现。《民间》促使画家思考，如何才能够超越自身的经验限制，真正表现"民众"。

[1]《暴风雨》《渔村暴风雨之夜》描绘渔妇们在呼啸的大海边等待出海捕鱼的丈夫们归来的情景。《柏林咖啡店》"描写德国人民的生活。他们喜欢喝咖啡又如中国人爱饮茶一样，满街的咖啡店颇如我国到处有茶馆"。闵希文：《风眠先生的油画艺术》，《林风眠与 20 世纪中国美术——国际学术研讨会论文集》，第 531—532 页。

二 痛苦与撕裂的内心
——表达的狂野与激进化

面对政治的黑暗、革命的杀戮及政治胁迫,画家最为真实的体验是精神的痛苦感。自1926年归国任职到1938年卸任,林风眠经历了同乡好友的牺牲,学生、朋友的数次被捕、被杀、逃亡。[1]1926年就任北京艺专校长(3月2日)半个月后,北京就发生了"三一八惨案"。此后,北京的局势日益恶化。奉系军阀入京后严酷镇压"赤化",与李大钊同时期的受难者就包括北平艺专的学生。[2]时任北京政府教育部长的刘哲公开指责"北京艺专学生中有左派人士之赤化,教学中有人体模特儿之腐化"[3]。画家回忆,1927年7月南下沿途正值大革命政治清洗(四·一二事件)的余波,"老是听到和看到杀人的消息",同乡、同学熊君锐被杀。杭州艺专时期,左倾团体"木铃木刻研究会"与"一八艺社"的不少成员被捕或被迫逃离学校。作为校长,他曾多次出面保释学生或暗中帮助学生逃离险境。[4]政治的残酷、世间的杀戮,给艺术家留下深沉的创痛。他呼喊道,民众"只有贪狠毒辣的惨杀或被惨杀,以及血枯汗竭的断喊凄嘶!"[5]在这样的境况中,他坚持艺术"有大声咤叱一下的必要"[6]。

[1] 据说胡也频、丁玲夫妇曾来杭州游玩并拜访林风眠。之后不久,胡也频被杀,丁玲被捕。郑朝、金尚义编:《林风眠早期的绘画艺术》,《林风眠论》,第103页。

[2] 1927年4月,张作霖发起讨赤行动,将李大钊等共产党员处死,同时被捕遇害的人中就有北平艺专学生谭祖尧。刘开渠回忆,谭遇害后,大家曾不敢去收尸,他冒险去寻回谭祖尧的尸体。(刘开渠:《独树一帜的新创造》,郑朝选编:《林风眠研究文集》,第3页。)

[3] 郑朝、金尚义编:《林风眠艺术教育思想初探》,《林风眠论》,第107页。据林风眠回忆:"张作霖进入北京,他说艺专是共产党的集中地。叫刘哲(当时的教育部长)找我谈话。这次谈话形成一种审讯的样子……时间是在张作霖执政的时候,李大钊同志死后不久。记得当时刘哲曾问:'你既为纯粹的学者,为什么学校里有共产党?'"李树声:《采访林风眠的笔记》,郑朝选编:《林风眠研究文集》,1957年,第168页。有学生说当时因为张学良为林说了话,他才得以幸免于难。抗战时,林风眠曾在沅陵看望软禁中的张学良(李浴:《人品画品与创新》,《林风眠论》,第51页)。

[4] 参见力群《林风眠的际遇与成就》,《林风眠论》,第23—24页;郑朝、金尚义编:《林风眠早期的绘画艺术》,《林风眠论》,第102页。

[5] 林风眠:《致全国艺术界书》,《艺术丛论》,第35页。

[6] 同上书,第37页。

图 4—5　林风眠《人道》，1927 年，布面油画，尺寸不详

分别作于 1927、1929、1934 年的《人道》《人类的痛苦》《悲哀》《死》系列作品表达了上述主旨。耐人寻味之处在于，在汲取同时期其他题材探索成果的同时，四幅作品的表现形式和语言形态发生了重大变化。1927 年诞生的《人道》（图 4—5）一反《民间》的手法而回复到画家最初运用、也最为擅长的表现主义手法，并显示出更为激烈的创作态度与情感状态。

林风眠回忆，《人道》的"创作动机是因为从北京跑到南京老是听到和看到杀人的消息。作为二十六七岁的青年，当时的思想主要是'中国应该怎么办？'这是接受了《新青年》杂志和《向导》杂志的影响"[1]。作品主题为受难与恐怖。画家以粗重的刑具与类似监狱的场景作为环境，中心为受难的男女裸体。男子干瘦的躯体处于黑暗中，头痛苦地垂下，双臂如翅膀，在躯体两侧张开，干瘦的躯体被拉伸开来，细瘦的手指似乎在痉挛。男子阴暗鬼魅的形象传达出难以忍受的暴力与逼迫感，以及阴暗的复仇心理。男子后面，一裸体女性呈现出悲苦的坐姿：头部斜垂，躯干痛苦地扭曲，胸部被刺眼的光线照亮，与男子张开的手臂、痉挛的手指形成鲜明的对照。被蹂躏、侮辱的躯体与充满了愤怒、仇恨的躯体相互交织。

《人道》的风格体现出德国表现主义的精神特质与表现形态。在造型的意象性、整体氛围与光影设置方面，《人道》令人联想起画家

[1] 李树声：《采访林风眠的笔记》，郑朝选编：《林风眠研究文集》，第 169 页。

图 4—6　林风眠《枭鸟沉思》，1920 年代中期，布面油画，尺寸不详　　图 4—7　林风眠《春醉》，欧洲留学期间作品，布面油画，尺寸不详

欧洲留学时期作品曾运用的手法，如《枭鸟沉思》（图 4—6）、《春醉》（图 4—7）、《春之晨》等作。[1] 但因主题的残酷性，《人道》突破了此前作品抒情、宁静、优美的格调，表现出尖锐的情感特质与阴郁、恐怖的精神氛围。画家采取主体内心感受放大的视角与意象性的呈现方式，截取了心理感受最为强烈的意象片断，画面空间以主观化的方式呈现。作品整体感觉极为逼仄，人物在紧逼的空间中张开双臂或扭曲着躯体，传达出心灵与躯体被暴力压抑到极致、渴望撕裂存在的空间

[1]《人道》的表现语汇并不统一，画面右边的男性受刑者的造型采取了模糊的块面化处理手法，与主体人物不一致。

挣脱而出的意愿。作品不仅传达了痛苦、绝望、恐怖感，也显示出冲破暴力的"暴力性"。

《人道》呈现了意图冲破艺术表现规律的非理性因素。情感的激烈程度使画家试图打破语言规则，以语言的暴力对抗现实的暴力。在情感的强烈度与表达的激进乃至破坏性意义上，《人道》比画家留学时期的作品更接近德国表现主义的精神。《人道》也是对《民间》开启的探索倾向的"逆反"。在强烈的现实体验和内心表现的冲动下，画家无法继续之前的探索路径。又或者，画家还没有能力将自己强烈的情感体验收束到形式的建构之中。已经开始的新形式探索，还需要经历艰苦的过程。

三　对理想性的执着
——两类题材与表现方式的交叠

画家的情感状态与预设的艺术理想始终处于纠结之中。在"背叛"之后（《人道》），林风眠在1928年重新"回归"新的探索方向，创作出《贡献》与《秋》。两作在表现形式上深化了《民间》开启的方向，并以象征化的主题表达理想性意涵。因而，由现实的酷烈而引发的情感宣泄得到暂时的舒缓，画家试图以优美平静的理想境界与现实拉开距离。

林风眠留学时期就已运用象征手法。1926年观看北京林风眠个展后，邓以蛰评论到，《人类的历史》《金色的颤动》《晚秋》《松声》《晚归》等作为表达理想性主题的精品。其中，《人类的历史》与《金色的颤动》[1]（图4—8）尤为精彩。[2] 两作借鉴法国近代象征主义的表现

[1]《金色的颤动》描绘夏日阳光中少女们郊野沐浴后在树荫下休憩，寓意对平静优美的人类生活的向往。闵希文回忆，《金色的颤动》作于1928年。而在林风眠1926年北京个展的目录中，已经出现《金色的颤动》，并有观众作了详细的作品描绘，与图像完全符合（见北京艺专学生姚宗贤的文章《不懂》，《京报副刊》第437号，1926年3月13日）。邓以蛰也在观展后的评论中论及此作为林风眠的佳作。因此，《金色的颤动》虽后来发表于《亚波罗》1928年10月1期，但应为林风眠留学时期所作。

[2] 邓以蛰对《人类的历史》《金色的颤动》的评价为："画师本人的才力艺力，在作品上都显得恰到好处，构图用色，一切使观者称心悦意。"邓以蛰：《观林风眠的绘画展览会因论及中西画的区别》，《邓以蛰全集》，安徽教育出版社，1998年，第95页。

手法，通过不同的空间层次与形象的相互交叠，构造画面的非再现性空间。[1] 人物造型虽然注重整体感，但着意表现曲线美、流畅感、女性肌肤的光洁感。从黑白图版看，《金色的颤动》寻求以形象层叠相映造成的黑白对比与光线情调营造意境。光线的变化、颤动感与空间感的表现相当精彩。据邓的描述与评论，两作赋予色彩以象征意义，并追求色彩的对比关系与表现的丰富。此外，对造型整体感的注重显示出日后的造型倾向。上述特点，尤其构成方式与色调的功能，为《贡献》所继承。

据学生回忆，林风眠1928年创作的《贡献》（图4—9）意在表现"人的本质在于奉献，而不是去索取"的主题。[2]

图4—8　林风眠《金色的颤动》，1920年代中期，布面油画，尺寸不详

现存图片印刷质量较差，色调模糊，形象不易辨认，且缺乏相关文

[1] 据邓以蛰的描述，《人类的历史》以象征方式表达人类历史的过去、现在、未来，画面形象如中心的裸女、孔雀、Sphinx像，都被赋予了象征含义。从构图看，前景描绘着鲜血淋漓的尸体与孔雀，中景即画面中心直立一裸女，后景分两层，分别为Sphinx像和远处的模糊影像。前景的孔雀为上下对立的两只，上面一只"沿全幅的右边向上伸展"，起到贯通前景、中景的作用。从以上描述推测，画家通过空间层次设计与形象的相互交叠来构成画面。形象的描绘有所偏重，中心形象为刻画重心："中立的裸体、描写极真确，只颜色稍嫌浮泛，然身躯劲挺，两手向左右分持，似乎这张画的全幅的精神，都让她一把捉住了。"画家还追求色彩的对比与丰富感，如前景"鲜血淋漓，颜色是躁动的"，与孔雀的色彩形成对比。邓以蛰：《观林风眠的绘画展览会因论及中西画的区别》，《邓以蛰全集》，第93—95页。

[2] 据林风眠学生闵希文的回忆，此作描绘了两个裸妇。但闵并未亲见作品。见闵希文《风眠先生的油画艺术》，《林风眠与20世纪中国美术国际学术研讨会论文集》，第534页。

图4—9　林风眠《贡献》，1928年，布面油画，尺寸不详

字描述，故只能做粗略分析（《秋》也是同一状况）。《贡献》的推进之处在于，整体构图开始显现几何化倾向。两个形象的头部造型显露出几何化的意味，面向观众的女性躯体则还存留较重的自然形体特征。两位人物的姿态（颇具整体感的斜线与直线）与色调的对比是作品主要的构成因素，较《民间》更为单纯和明确。

1929年所作《秋》（图4—10）初步显示，单纯化、几何化手法开始运用于画面的整体构成与人物塑造，并获得较为统一的整体面貌。作品表现三位裸体女性沐浴后在自然中倾心交谈的场景。从现存的黑白图片看，画面中心的女人体摆脱了自然的形体特点而被概括、夸张为极具整体感的"圆"造型[1]，面部五官（如眼部）以曲线表现为枣核形，鼻子为长梯形。背向观众的女人体造型方正（头部、倾斜的背部躯干及臀部由多个长方体组成），明暗单纯分明，笔法干脆有力，摆脱了自然主义的描绘方式。光影以单纯的笔法进行平涂式处理，出现简化明暗层次的趋向。《秋》在《民间》的探索方向上进一步发展，放弃了《金色的颤动》较为写实的造型与光影手法，造型更为单纯、整饬，概括与变形的程度更高。

[1] 头部、躯体以整饬有力的曲线表现，头部为扁圆体，躯体由两侧抱盘的双臂而成椭圆体。

图 4—10　林风眠《秋》，1929 年，布面油画，尺寸不详

四　自觉意志之下的蜕变
　　——表达的节制与建构性

　　然而，画家炽烈真挚的情感与痛苦的现实体验，无法为其所执着的理想世界吸纳。两个世界之间存在着巨大的反差。在表达理想境界的同时，画家无可遏止地表现着精神的痛苦、呐喊与反抗。《亚波罗》1929 年 5 月号发表《秋》之后，画家紧接着奉献了比《人道》更为震撼的巨作：《人类的痛苦》（图 4—11）。[1] 作品动机承接《人道》，但突破了《人道》的精神内涵与表现手法：在表达痛苦、恐惧、绝望的同时，试图融入精神的抗争性与崇高感，并借助几何化的语言追求表达的节制性。《人类的痛苦》[2]（下文简称《痛苦》）创造出受难、挣扎、

[1] 林风眠回忆，他曾在 1927 年作《斗争》，"画人们在做拉纤一样的动作，表现人类向生活做斗争，要反抗"。未见作品图片。李树声：《采访林风眠的笔记》，郑朝选编：《林风眠研究文集》，第 169 页。

[2] "这个题材的由来是因为法国的一位同学到中山大学后被广东当局杀害了。他是最早的共产党员，和周恩来同时在国外。周恩来回国后到黄埔，那个同学到中山大学。国民党在清党，一下就被杀了。我感到很痛苦，因之画成《痛苦》巨画，是一种惨杀人类的情景。"出处同上。彭飞的文章《油画〈人类的痛苦〉与中共早期党员熊君锐——林风眠研究之十》（《荣宝斋》2008 年第 1 期）考察了此作的创作动机与林风眠的同乡、同学，早期共产党员熊君锐牺牲间的关联。

图 4—11　林风眠《人类的痛苦》，1929 年，布面油画，尺寸不详

图 4—12　林风眠《人类的痛苦》结构图

抗争的全景式图景：被凌虐的受难躯体相互交叠，挤压在一个黑暗的空间中，这些躯体或挺起胸膛仰天呻吟，或倒地痛苦挣扎，或被悬吊受刑。某些躯体甚至被描绘为骷髅般的骨架（如 1、2、4 号，见图 4—12，《人类的痛苦》结构图）。而在痛苦、绝望之外，作者又试图传达

抗争性与悲悯感。作品仿佛超越了具体的环境而成为普遍性的人类受难场景。空间为隐没、压抑、无边的黑暗，没有环境、物象的实体描绘；光线没有暗示出任何的现实性与时间感，光线与人体姿态一道构成模糊的空间层次。[1]

《痛苦》的突破首先在于，艺术家在表达的具体性与概括性之间找到适当的尺度，融入几何化、建筑化的语汇，赋予受难躯体以浓烈的现实感与情感内涵。例如，受难肉体的痛苦感以较为写实的细节刻画传达出来。画面中心右上方的女人体，双臂被扭向后背、双手被缚，头部在耸起的双肩中用力抬起，嘴部微张，躯体微微扭曲而充满了痛苦感。表现力的获得，还在于画家在写实基础上进行的适度变形，人体塑造的整体感与"建筑化"的造型方式。受难躯体并非瘦弱干瘪，而是画家刻意表现出的雄强感。人体造型的方正有力，姿态的向上趋向，躯体间的组合关系，都显示出反抗性。主要躯体（1—6号）的特征为肩宽阔背、方正刚强（无论男女），中央三女性的躯体造型被有意识地夸张而接近男性特征。画家还通过对人体外轮廓线的整体性处理与躯体平面性的突出，追求造型的"建筑化"。[2] 由此，《痛苦》的人物塑造突破了林风眠1920年代后期形式探索的概念化状态。此前，《民间》与《秋》的人体塑造因追求几何感而显得生硬、空洞，《人道》的男人体显示出强烈的情感性，但塑造方法同样流于概念化。

《痛苦》的突破意义，还在于真正达到了画面整体结构、形式的结构化。在设计画面结构时，画家将众多人体设置为集中的几个组：1、

[1] 画面中心位置的3、5、6号人体被置以最强的光线，构成第一层次，1、2、4、8号灰色调的人体构成画面第二层次，余者基本隐没在黑暗的背景中，构成第三个层次。

[2] 3号女人体左侧胳膊沿躯干下垂，形成坚定、整饬的直线，右侧躯干则呈弯曲下弧的有力曲线；6号女人体呈坚实伫立的三角形，双臂及左侧摆动的躯体线条具整体性；后伸的双臂中，距离观众较远的手臂做了较大的变形处理，使得双臂与身体形成坚固的角度；5号女人体很有表现力地呈现躺地挣扎的姿态：画家有意向下拉伸前方的大腿（大腿平面向观众的视线方向倾斜），以使两腿呈对称张开的造型，抬起的腿则形成有力的三角形；微抬的头部与地面的躯体构成的A弧线（躯体上半部肋下之弧线）与B弧线（略微抬起的腹部之弧线），表现出人的痛苦状与挣扎感。1、2、7、10号人体显示出很强的建筑感，头向下倒地的9号人体，也以有力的弧线强调了整体感。

2号人体为一组，3、4号为一组，5、6、7、8、9、11、12号人体可视为以5、6号为中心的一大组，10、13、14号构成后面的一组。每一组的整体造型集中、坚实，像一座座小山，最终构成画面整体坚实的结构感。同时，为突出中央的"三角"主体，4号人体特意被画家以灰色调隐藏在3号人体之下；3、5、6号人体构成的三角形，又由于相互间差异较大的身体姿态体现出一种张力感，表达出苦痛、挣扎与反抗的意味。而3、4、5号人体所形成的从左至右连绵倾泻的流畅曲线（C线），成为三角形结构张力中舒缓的一部分，也暗示出内心痛苦的感觉。

艺术家首次处理如此庞大的画面与人物关系。作品可辨认的形象近14个。由于采取了一贯的非叙事性手法（不表现情节关系），因而只有完全依靠人体姿态及相互间的关系、即依靠形式的力量，表达情感与主题。此前，画家（存有图片资料的）绝大部分作品（有情节性的《暴风雨》《渔村暴风雨》除外）的人物缺乏相互关系，人物的位置安排似乎仅仅出于抽象的构图需要，无法表现主题内容。此作则通过人物的形体、姿态及相互关系表现主题，造型语言、变形手法、画面整体的形式建构也都与表达内涵形成了默契。画家首次依靠造型的力量表达出内在精神。[1] 此外，作品人体实感描绘的尺度把握适度、贴切，在无损于造型的建筑化与整体感的前提下突出了情感的强度与表现力，尤其难能可贵。

对于画家，《痛苦》更为关键的意义或许还在对表现主义手法的反思。自《民间》开始的形式探索方向，本就表明了画家对欧洲时期艺术表达的反思，包括对表现主义手法和相对散漫的抒情方式的不满。但面对现实的刺激，画家又冲破理性的认知而转向更为激进的表达（《人道》）。其后，《贡献》与《秋》的创作表明画家以强韧的意

[1] 中心位置的躯体在挣扎中仰头挺胸的上升姿态（1—7号人体姿态呈上升状，头部、颈部多用力仰向天空，带动躯体形成强烈的拉伸感）。人物坚毅挺拔的躯体外轮廓线及宽阔有力的造型，表现出崇高感与抗争性。

志力执着于艺术理想,却无法在象征性主题和新的形式语言中融入现实感,表达因而流于空洞。《痛苦》的出现,一方面意味着画家无法遏制自己表达现实体验的欲望;又显示画家尝试以更为有力、成熟的方式表达这些冲动。《痛苦》放弃了《人道》"粗暴简单"的表现主义手法,借助对艺术语言的思考,借助理性的力量,通过融入更具现实感的描绘方式和新的结构语言,达到对自身情感的节制,最终传达出《人道》所不具备的情感深度与力度。某种程度上,《痛苦》弥合了此前林风眠在不同题材和不同手法间的"裂隙",成为画家 1920 年代后期形式语言与主题间结合度较高的作品,显示出更为成熟的艺术态度和更为丰厚的创造能量。

五 表达的抽象化趋势
——1930 年代前期的变化

1929 年后,林风眠的创作面貌发生阶段性的变化:一方面,具明确象征意味的主题消失,代之以"习作"式的人体或花鸟作品;另一方面,延续了《人道》主题的《悲哀》与《死》较为纯粹地实现了语

图 4—13 林风眠《悲哀》,1934 年,布面油画,尺寸不详

言的几何化与单纯化，与他种题材的表现形态取得同步性，整体创作面貌归于统一。

在《人道》系列主题的创作脉络中，《人类的痛苦》开启的语言转向在1930年代获得延续并继续发展。目前获得的资料显示，这一主题的创作仅为《悲哀》与《死》两幅作品。两作的具体创作时间与顺序无法明确查证。据《悲哀》到《死》显示出的越来越明确的形式化倾向（与整体创作倾向同步）推测，《悲哀》的创作似应在先。类似于之前的处理，在《悲哀》（图4—13）中，画家试图以窄小空间内交叠的受难人体表现苦痛、煎熬与挣扎感。更进一步，《悲哀》将人物压缩在一个平面上，造成类似浮雕的效果，并追求更为流畅的整体形式，作品的形式化程度和抽象程度更高。之前反复探索的人体表现方法至此获得突破：画家以平涂勾勒的方法表现人体，以深浅有别的粗线条表示暗面和灰面，舍弃了写实性的厚度表现。人物姿态的刻画方面，《人类的痛苦》中的上升姿态消失，造型显示出更深的压迫感，但保留有较弱的写实性因素。

《死》（图4—14）为《人道》系列形式化程度最高、构成性最强的作品。该作描绘了哀悼基督的主题。较《贡献》《秋》

图4—14　林风眠《死》，1934年，布面油画，尺寸不详

更进一步,以基督及哀悼者躯体相互环抱的"弧型"构成极富张力的整体结构。相较此前所有作品,作品的简化程度达到顶峰,并显示了彻底的平面化:人物造型舍弃自然形态而以纯粹的几何化方式概括;画面结构也被夸张和简化到极致,所有线条均被简化为弧线并以相同的宽度画出。作品手法令人联想到西方中世纪基督教绘画。

由此,自1920年代后期开始的《人道》系列,在近八年的历程中经历了下述发展轨迹:从运用表现主义语言、追求表达的激进(《人道》),到融入几何化的手法并追求表达的节制性(《人类的痛苦》),最终走向高度几何化的表现形态(《悲哀》《死》)。

与《悲哀》《死》两作的发展趋向同步,在1930年代前期其他

图 4—15 林风眠《习作》,1930年代早期,尺寸不详

图 4—16　林风眠《裸女》，约 1930 年代早期，纸本彩墨，尺寸不详

题材的创作中，艺术家明确发展自《民间》开始的形式探索方向。现存《白鹭》《习作》（图 4—15）、《裸女》（图 4—16）、《嗜鸣》（1934年，图 4—17）等作（或作品图片），包括国画、油画材质，构图方式各异，但一致追求语言的简洁。油画创作的变化为：主题方面转向单纯的物象（女人体、母女、鸟、静物等），追求表达的单纯、流畅、明朗与力量感；力图打破物象间的形象差异，追求彻底的构成化

与几何化，以整一的抽象化方式建构画面整体。从仅见的几幅彩色图版（1929年的《白鹭》、1930年代早期的《裸女》、1934年的《习作》）判断，艺术家也在追求色彩表现的单纯化，强调色

图4—17 林风眠《喈鸣》，1934年，尺寸不详

彩的整体感与统一性，注重运用纯色，尝试在局部表现色彩变化与运用补色，并注意与造型的配合。相较1920年代后半期的《民间》《贡献》《秋》，1930年代前期的作品面貌无疑走向了相对单纯的主题与更为纯粹的形式化。

第二节　创作经验与传统认知

林风眠的艺术探索并非孤立，而是与杭州艺专诸位同仁的群体性探索潮流相互呼应。此外，画家还对相关创作环节投以持续性的思考与实践，包括基础训练、观察与感受、经验的提炼与转化等环节。这些无疑与画家自身的形式探索构成配合关系。同时，对于中国传统艺术的认知、转化工作也初步展开。虽然处于相对稚嫩的阶段，但这构成画家日后发展的重要向度。本节将重点展开对上述三个层面的分析。

一　杭州艺专的群体性探索潮流

林风眠的探索并非孤立。杭州艺专的艺术家们大部分自法国留学归来，持同样的艺术取向与形式探索道路，主要包括林风眠、蔡威

图 4—18　刘既漂，南京国民政府游廊设计图，1929 年，尺寸不详

廉、吴大羽、雷圭元、刘既漂、陶元庆、王悦之、美术史学者林文铮、李朴园，以及 1930 年来到艺专的方干民。他们在绘画、建筑设计、舞台设计、工艺美术设计（图案设计、书籍装帧等）、理论研究各个领域展开探索，形成群体性的探索潮流，追求形式的结构性、建筑感与单纯化。刘既漂的建筑与工艺美术设计、雷圭元的图案设计具有代表性。刘既漂为西湖博览会和南京国民政府设计的建筑游廊与入口（图 4—18），结合古希腊与中国传统元素，融合了历史感与现代感。在有关工艺美术设计思路的探讨中，雷圭元指出单纯化的设计方向，并赋予形式以表现时代精神和大众化道路的意涵。杭州艺专戏剧表演的舞台布景设计显示出同样的形式取向。至今看来，这些作品仍体现出独特的"现代感"与魅力。

杭州艺专教员在建筑、工艺美术、舞台设计等领域的探索，构成绘画领域的参照与呼应。林风眠、蔡威廉、吴大羽、王悦之、方干民

等此阶段的绘画创作体现出整体性的探索取向。在蔡威廉仅存的几幅作品中,《自画像》和《湖雪》体现出画家构筑结构的意志力。[1]《自画像》(图4—19)一作,画家以单纯有力的曲线、整饬的圆形与椭圆形塑造出饱满结实的造型。人物头部与身体、背景所形成的结构性张力关系,使作品充满了力量感与运动感(林文铮称赞其结构"雄壮")。人物内敛、沉静的气质,笔触的质朴、沉稳与大气,色调的沉郁深厚[2],使得单纯化、几何化的语言运用毫不显轻浮、夸张。几何形的力感与深沉温厚的气质相融合,传达出令人难忘的精神感觉。《湖雪》(图4—20)则将零散琐碎的自然景物以高度概括的手法组织在一起,运用水平线、斜线的组织与空间、色调的整体处理方法构筑出结构

图4—19 蔡威廉《自画像》,1929年,布面油画,尺寸不详

图4—20 蔡威廉《湖雪》,1929年,布面油画,尺寸不详

[1] 蔡威廉(1904—1939),绍兴城区人,蔡元培先生长女。1914年至1927年先后三次随父亲出国。通晓法、德等国语言,先后就读于布鲁塞尔美术学院、里昂美术专科学校(专习油画)。1928年归国后被聘为国立杭州艺专西画教授。1928年与林文铮结为夫妇。1938年随国立艺专迁至昆明。1939年5月在昆明家中产下一女,后因产褥热身亡。《自画像》和《湖雪》两作分别发表于《亚波罗》1929年第8期、第7期。

[2] 林文铮称赞蔡威廉的自画像"着色多么深实,用笔多么,线条多么单纯,而结构多么劲健!"同页另一处又说其结构"雄壮"。殷淑(按:即林文铮):《谈肖像之演化并论蔡威廉女士之画》,《亚波罗》1929年6月第8期,第33页。

图4—21 吴大羽《自画像》，1920年代末，材质及尺寸不详

图4—22 吴大羽《人体》，1920年代末，素描，尺寸不详

图4—23 王悦之《西湖风景》之六，约1929—1930年，纸面，水彩，30厘米×24.8厘米

感。吴大羽[1]1920年代末期所作《自画像》与《人体》（图4—21、4—22），追求以几何语言构建强烈的结构感与雕塑感，显示出学习塞尚的明显痕迹。王悦之[2]自北京赴杭州后，在这股探索风潮的影响下转变了画风，创作出一批语言单纯明快、颇具构成意味的简笔水彩风景作品，如《西湖

[1] 吴大羽（1903—1988），江苏宜兴宜城镇人，1922年赴法自费留学。入巴黎国立高等美术学校师从鲁热教授（Prof.Rouge）学习油画，1923年转入雕塑家布德尔（Bourdelle）工作室学习雕塑。1924年与林风眠、李金发、刘既漂、王代之、曾一橹、唐隽、林文铮等在巴黎发起组织霍普斯学会，同年5月参加霍普斯学会在法国史特拉斯堡举行的第一次"中国美术展览会"。1927年秋与林文铮、王代之一同归国。1928年先任上海新华艺术专科学校教授，同年协助林风眠组织成立杭州国立艺术院，任西画系主任。

[2] 王悦之（1894—1937），1915年赴日本留学。1921年东京美术学校毕业，入北京大学文学院学习，任国立北京美术学校西画教授。1922年与李毅士、吴新吾、王子云等组织北京第一个研究西画的团体"阿博洛学会"，创办"阿博洛美术研究所"，招收学生，教授西画。1924年任北京政府教育部部员，筹办私立北京美术学院，受聘担任北京大学造型美术研究会导师。1928年任国立西湖艺术院西画系教授。1929年由杭州返北平。

图 4—24　方干民《秋曲》，1934 年，布面油画，尺寸不详

风景》（图 4—23）。后来的创作《亡命日记图（双幅）》更为注重人物造型的整体感与结构关系。方干民[1]认为塞尚的方法为通过物体"面的结构"与"质的实在"，形成"建筑性的形的确实"与"音乐性的色的旋律"。[2]《白鸽》《秋曲》（图 4—24）的结构性与色彩显示出上述理解。上述追求也明确体现在教学中。

杭州艺专绘画、工艺美术、建筑设计、舞台布景各专业的学生作品都体现出教师的直接影响。《亚波罗》1936 年 5 月第 16 期所刊《第四届毕业同学及作品》可以作为极好的说明（图 4—25、4—26）。

[1] 方干民（1906—1984），1924 年考入上海美专。1926 年留法，就读于法国国立巴黎高等美术学院，在著名学院派历史画家让·保尔·罗朗斯工作室学习，与周碧初、汪日章、颜文樑为同学。1929 年毕业回国，任上海新华美专教授，一年后转聘为国立杭州艺专教授。

[2] 方干民：《新世纪绘画宗师保罗塞尚》，《亚波罗》1936 年 1 月第 15 期，第 63—64 页。

图4—25 李文玉（杭州艺专毕业生）《舞台设计》，1936年，尺寸不详，载《亚波罗》1936年5月16期所刊《第四届毕业同学及作品》

图4—26 薛白（杭州艺专毕业生）《痛苦》，1936年，尺寸不详，载《亚波罗》1936年5月16期所刊《第四届毕业同学及作品》

二 形式的提炼、转化与基础训练方法

创作之外，关于基本教学思路与基础训练方法，关于经验的提炼、转化的思考与实践，构成画家重要的经验累积。

与"形体的单纯化"相呼应，在基本训练过程中，林风眠提出"意念的扼要化"，强调构思、表现的概括力与整体性。所谓"意念的扼要化"，画家指出，"把最扼要的部分放在画面上看，保你所得到的结果，比起全部放出来的办法，要精确，深刻，专一得多"。[1] 杭州艺专的基础训练强调整体感与概括力，及对主体感受的尊重与挖掘。蔡若虹回忆学校的基础教学思路为，"把造型的注意力放在描写对象的整体轮廓上面，而不注意线条起伏的细微变化。在光暗的处理上，也只注意受光和背光的两大部分，有意地废除了光暗之间的大量的灰色……在不违背客观真实的前提下，突出了作者本来就存在的主观认识，这种主观认识往往和描写对象的固有特征结合在一起"，消除了"刻板模拟"，留下"粗犷可是黑白分明的具有个性特征的鲜明形象"。[2]

　　蔡若虹指出，这一方法、思路还关系到所包容的经验的内容与表现的风格。他认为，杭州艺专的素描手法虽不同于俄国学院派体系，但同样属于"写实主义手法"。这种手法"不仅与木刻版画的风格相吻合"，还可自如运用于表现"劳苦大众的生活与斗争"的现实题材中。[3] 将杭州艺专的训练手法归结为"写实主义"，颇耐人寻味。这一判断不仅暗示杭州艺专的形式探索包含着经验的包容性，还指出它能

[1] "近代一切艺术都倾向着单纯化。……最近的绘画，致力在细小的解释上的艺术家是几乎绝迹，到处听到的是，'形体的单纯化，色彩的装饰化，意念的扼要化！'
　　在艺术制作方面，意念到底是主要的，形色无非是发掘这意念的一把锄头。如果省一锄头可以掘出更多这意念的宝藏来的时候，我们何苦非要多掘一下不可呢？
　　最省锄头而最能掘出更多的宝藏的是构图对于绘画。只要你自信已经提到意念的全部，你试把最扼要的部分放在画面上看，保你所得到的结果，比起全部放出来的办法，要精确，深刻，专一得多。"录自林风眠为1928年10月27日第8期《国立艺术院周刊》所做的卷首语，浙江西湖国立艺术院出版课。

[2] 蔡若虹：《记忆中的林风眠》，《林风眠论》，第17页。

[3] 在此，"木刻"包含国统区左翼美术与解放区的木刻创作。蔡若虹认为杭州艺专不同于俄国学院派，而是延续了法国学院派的基本训练方法，同时是一种"写实主义的技术方法"。他指出，"写实主义的技术方法，不应当只是一种而应当是多种"。这种风格"不仅与木刻版画的风格相吻合，而且这一基本联系的转换，直接配合了创作题材的转换；在'瓶花'与'裸女'的领域里徘徊了十多年之久的美术创作内容，突然闯进了以反映劳苦大众的生活与斗争为主的新天地，这在我国美术史上是一件大事"。他评价说，林风眠倡导的素描教学改革与鲁迅倡导的木刻运动具有同样的意义。同上书，第17—18页。

够与革命性的内容、革命的文艺要求相契合。判断表明，虽然整体的表现观念互不相同，艺专的观察、训练方法却存在着与现实主义相通的可能。

与整体性的追求相联系，林风眠与艺专的教师们强调技术要服从于表达，反对技术的堆砌。他指出，技术是表现的工具而非目的，技术与表现力、审美趣味不属于同一层次："技术是艺术工作时的一种方法，决不能影响到艺术的派别，与所表现的美的趣味上面。"[1] 对于自然主义机械而面面俱到的方式与技巧的炫耀，画家持批评态度。[2]

追求概括力与整体感的同时，画家还意识到，形式单纯化可能面临着表达空洞化的危险，因而格外强调形式、方法与经验间的关联。林风眠在《东西艺术之前途》中指出，"形式之构成，不能不经过一度理性之思考，以经验完成之"。[3] 而形式之构成需依赖于方法，方法对经验进行总结、提炼，在此基础上促成形式的创造。[4] 形式创造的作用，在于通过方法，使经验得以表达，形式的发展是由于经验的变化；形式又可以作为载体，使得个体经验获得积累、传递而形成群体经验，并得到历史的传承。[5] 方法不完备，必然导致经验不能有效传达，导致形式的无力，从而对表达造成障碍。[6] 画家在1934年进一步

[1] 原始艺术"在技术上，方法上，虽然简单，但作品上，描写自然所含美的趣味，在时代上，确是杰出之创作。有的民族，方法上比较的进步，而艺术上所表现美的趣味反而较少。艺术上的创作技术与方法，虽然很有关系……（但不绝对）因为技术是艺术工作时的一种方法，决不能影响到艺术的派别，与所表现的美的趣味上面"。林风眠：《原始时代的艺术》，《艺术丛论》，第54页。

[2] 林风眠：《东西艺术之前途》，《艺术丛论》，第12—13页。在另一处，画家说"西方艺术……常常因为形式之过于发达，而缺少情绪之表现，把自身变成机械，把艺术变为印刷物。如近代古典派及自然主义末流的衰败，原因都是如此"。同上书，第14页。

[3] 艺术典范"以情绪为发动之根本要素，但需要相当的方法来表现此种情绪的形式。形式之构成，不能不经过一度理性之思考，以经验完成之，艺术伟大时代，都是情绪与理性调和的时代。"同上。

[4] "形式的构成，不能不赖乎经验；经验之得来又全赖理性上之回想。艺能与时代之潮流变化而增进之，皆系艺术自身上构成的方法，比较固定的宗教完备得多。"同上书，第7页。

[5] "人类能应用其所有之经验，而产生方法，又能利用方法将其所有之经验传散于群体之中，不断的增进其经验而伟大于后代。""形式之演进是关乎经验及自身，增长与不增长，可能与不可能诸问题。人类对此两方面比较完备，在表现方法上，积成一种历史的观念，为群体之演进，个体之经验绝不随个体而消灭的。"同上书，第3、5页。

[6] "工具之不完备，方法之不发达，因此在生活上没有伟大的增进，一方面艺术上只限于不完全之表现，由此可见艺术与工具之产生，其原始虽各不同，但互相影响的关系却很重大。"同上书，第3页。

指出,"方法"是"自经验堆积之中所综合的,所抽取的高级'概念',具有普遍性意义"[1]。这一认识在画家其后的探索中发挥了引导作用。关注形式与经验的对应性,强调经验的普遍性与传承性,一定意义上构成画家形式探索的动力。归国之后的转向、1930年代后长期逆境中的坚持,表明林风眠是中国现代艺术史上少数坚持创造新形式的艺术家。大多数画家缺乏这样的意识、抱负与意志力。

与上述理解相呼应,艺专的教学思路尤为重视基础训练过程中对感觉、经验丰富性的把握、积累与转化能力。在杭州艺专的基础训练课程中,写生获得重视,素描课比重很大,并专设动物园供学生观察、写生。林风眠认为:"绘画上基本的训练,应采取自然界为对象,绳以科学的方法,使物象正确的重现,以为创造之基础。"[2]"物质存在之总和及根本亦可谓除本身以外,一切精神,物质及其现象,均为自然。此处之所谓自然实取后一意义。"即尊重自然也包含着对主体意识、经验、情感的挖掘。艺专的基础训练格外注重培养学生的感受能力。署名"尼印"的学生指出,杭州艺专教学与国内其他学校的区别,在于"一个是教人去怎样感觉,另一个是教人去怎样涂画"。所谓技术的训练需要以感受力作为引导,技术训练的过程也应成为感受力获得培养、充实的过程:"手上的技术是要从脑中的感觉强度之中生长出来;无疑的,偏重技巧的只能有手头上的'熟练'。而真的'表现力的充实'是要靠感觉之磨炼才可以成功。"学生"学习'懂得',自然",而后才能表现自然。[3]

此外,林风眠指出,单纯并非意味内涵的空洞,单纯化的形式

[1] "人以此种用经验作为材料而形成的'高级概念'即能普遍地适用于其概念所自出的一切处所。"录自杭州艺专署名"尼印"的学生所写《林风眠先生在教室中》,《艺星》1934年12月1日创刊号(国立杭州艺术专科学校艺星社发行),第24、25页。

[2] 林风眠:《中国绘画新论》,《艺术丛论》,第133页。

[3] 尼印:《从我到艺专以来对于本校教学上之感想》,《神车》1935年4月15日3卷4期,第3页。吴大羽的学生也回忆,吴注重引导学生发现、把握、表现自己的第一感觉,不要生硬照搬西方现代派语言,尊重自己的感受。刘江(佛庵):《回忆在吴大羽工作室学习的两年》,《烽火艺程》,中国美术学院,1998年,第261、262页。

应具备坚实的内涵，是对于对象更高级的综合、提炼与转化："单纯的意义，并不是绘画中所流行的抽象的写意画——文人随意几笔技巧的戏墨——可以代表，是向复杂的自然物象中，寻求他显现的性格，质量，和综合的色彩的表现。由细碎的现象中，归纳到整体的观念中的意思。"[1] 艺专学生在讲述方干民的教学思想时，提到"单纯"不等于"单调"，以及如何在概括力、整体性与具体性的传达之间形成良性关系：

> 大家都中了绘画上绝对自由主义的毒，大家都不能够理解初步基础之应该严格的正确性。所以，大家都对方先生的严格主义抱着反感……真的事实恰恰相反！
>
> 干民先生说：艺术的行为是分析之后的综合，而无误的综合得自于无误的分析中。……"比较"，是我们在干民先生的教室中每天都必听到的两个字……
>
> 先要捉住"大体"而后再求充分。即是说，于比较之中再求更细微的比较。这是分析的工夫，但他又教我们同时不要忘记"统一"。不充分会成粗糙，不统一变为琐屑，两种都是很不好的。……虽然现代的绘画贵在经济与洗练，但是真地经济与洗练的"单纯"应该从复杂中被统一起来才不至于有成为"单调"的危险。[2]

随着艺术经验的增长与创作体验的加深，创作转化过程的困难性也逐步呈现。从观察、构思、形成意象到寻求适当的形式呈现的整个过程，都须经由主体高度的精神创造。在具现实针对性与指导意义的文章《艺术家应有的态度》（1935）中，林风眠指出，艺术家的观察

[1] 林风眠：《中国绘画新论》，《艺术丛论》，第133页。原文题为《重新估定中国绘画底价值》，最初发表在《亚波罗》1929年第7期。

[2] 尼印：《方干民先生的绘画教学》，《艺星》1935年6月15日3卷4期，第27—28页。

并非"把眼见的现实看作实在",而是"在暗处先看它的因由变化",并借助长久的观察"得事物之真"。"艺术家所要表现的,是他从自然存在所观察所感印的,在思想中构成的幻象",即为主体所观照的自然物象。并且,"这幻象是一不留心就会为别的感印破坏的",艺术家需"专心保持他的美丽幻象必不为外物所破",并最终传达出其最初印象。[1]对主体观察力、感受力的培养,对创作过程中意象与形式之关系的深刻体会,表明画家力图对包括观察、感受、构思、表达诸环节的完整创造过程进行系统思考,从而为形式探索打下坚实基础与持续的能量。

三 对传统的理解与开掘路径

画家对于中国传统的理解在此阶段开始显露。"中西调和"的主张力图突破五四以来的传统认识思路,为理解、转化传统资源打开新的空间。对中国画进行系统整理与重新认识,成为林风眠归国后明确的任务。[2]感慨于"批评方面,没有切实的基础","整理方面,没有系统"[3],林呼吁对传统艺术的形式、表达手法、经验、方法进行理性的研究,以澄清混乱的认知状况。[4]1930年代中期之前,林对中国艺术传统的把握尚处于开端阶段,其新形式探索也没有显示借鉴传统的

[1] 林风眠:《艺术家应有的态度》,国立杭州艺专艺术运动社编:《神车》1935年4月3卷4期,卷首页。这段文字也明显让人联想到克莱夫·贝尔在《艺术》第四章第二节"简化与构图"中关于创造过程的论述(见《艺术》第156、157页)。

[2] "中国现代艺术……当极力输入西方之所长,而期形式上之发达,调和吾人内部情绪上的需求,而实现中国艺术之复兴。一方面输入西方艺术根本上之方法,以历史观念而实行具体的介绍;一方面整理中国旧有之艺术,以贡献于世界。"林风眠:《东西艺术之前途》,《艺术丛论》,第15页。

[3] 林风眠:《我们要注意》,同上书,第93页。同一文章中,他指出当下的艺术批评"没有历史观念的介绍。……中国人有一种不求甚解的遗传病。……结果不特不能领导艺术上的创作与时代产生新的倾向,且社会方面,得到愈复杂纷乱的结果"。同上书,第92页。

[4] "果然是很固执地以为'非是中国画不能算好的绘画'的人,应该知道什么是所谓'中国画'底根本的方法,不要上了别人底当还不知道;果然是很以'西洋画'为好的人,也要知道'中国画'有它可以成立的要素,这要素有些实可捕捉所谓'西洋画'所缺少的。"林风眠:《艺术丛论》之自序,同上书,第3页。

明显迹象，创作"西化"面目较重。即便如此，不应忽视画家寻求中国传统与西方、与自身探索间相互沟通的努力。此阶段的诸多认知萌芽在日后得以发展、深化。

林风眠的传统理解可归纳为形式、精神两个方面。精神层面，在重视写意、抒情的路径外，还重在破除传统文人画的精神状态，即因无法吸纳新的现实经验而狭隘、封闭、沉沦的精神状况。在社会矛盾激化、精英界整体不理想的精神氛围中，这一状况弥漫于美术界。林将传统的弊端与美术界的现实状况相关联，并放置于重塑现代主体的框架中予以思考，显示出特别的力度。有关林风眠所痛感的"私心"膨胀与道德衰败的问题，下文还将专门讨论。

形式方面，"中西调和"论肯定传统艺术的抒情功能与"印象的表现"的方式高于西方机械模仿对象的写实手法。[1]在对中国传统的理解上，林也显示一贯的思路：重视形式与经验间的呼应关系。他指出，传统艺术衰落的原因之一，在于"形式过于不发达"而无法有效表达情感，或者说传达的是套路性的、陈腐的感觉、经验，致使艺术无法获得与现实的有力呼应。[2]在论述传统的模仿与程式化方式的束缚性的同时[3]，林还特别揭示传统艺术在由"经验"上升到"方法"的过程中显示的缺陷：传统艺术只有"经验"而无"自经验堆积之中所综合的，所抽取的方法"，"只有未经综合的一些分离的'可以作为方法的材料'"，无法形成"'高级概念'"（即"能普遍地适用于其概

[1] "西方风景画……只能对着自然描写其侧面，结果不独不能抒情，反而产生自身为机械的恶感；中国的风景画以表现情绪为主，名家皆饱游山水而在情绪浓厚时一发其胸中之所积……所画皆一种印象，从来没有中国风景家对着山水照写的……是印象的重现。""其他如文学戏剧音乐诸类，皆与绘画有同样的趋势，如诗歌方面抒情的多而咏史诗绝少。戏剧方面发达得很迟，且其表现方法多含着写意的动作。音乐方面，长于独奏，种种皆倾向于抒情一方面的表现。"林风眠：《东西艺术之前途》，《艺术丛论》，第12—13页。

[2] "东方艺术……常常因为形式过于不发达，反而不能表现情绪上之所需求，把艺术陷于无聊时消遣的戏笔，因此竟使艺术在社会上失去其相当的地位（如中国现代）。"同上书，第14页。

[3] "随类赋彩，经营位置，传摹移写，皆变为一定的，限制的法则；而传摹移写其流毒于中国绘画为更大，而直至现代皆受其影响。"画家也批评宋代画论的成法对创作构成束缚，如刘道醇的"六要六长"，郭若虚的"三病"，饶自然的"十二忌"。林风眠：《中国绘画新论》，同上书，第117—118页。

念所自出的一切处所")。最终的后果为,国画"演成绝对专门化的危机",人物、山水、花鸟等题材的表现分离为不同的技法而成专家之长,"画家们各自闭塞于其狭小的桎梏之中,每况愈下"。[1]

杭州艺专在建校初始创建了"绘画系",试图打破中国画、西画的门类区分,并基本取消了传统的笔墨训练方法。这针对着其时国内创作、教学的普遍问题:国画与西画形成对立、冲突的关系。[2] 较之徐悲鸿、刘海粟,杭州艺专的做法更为激进。林的思路为:认同传统的写意性和抒情功能,重视对感受力与想象力的培养,同时摈弃传统的语言训练方式,寻求借鉴自西方的"单纯化"手法与中国绘画传统间可能的勾连。怎样建立起这种勾连关系?新形式探索如何寻求可能被借鉴、转化的传统形式要素?画家在下述几个方面展开思考。

其一,重新阐释"六法"的核心观念:"气韵生动"与"骨法用笔"的含义。林风眠批评中国传统画论的解释"空幻",认为日本批评家 Kakasu Okakure "动作和谐""结构点拂"的见解更为合理。画家的解释为,"骨法用笔"是"作家与时代背景之个性的表现",指作品"特别的格调,如用笔时轻重徐疾之方法";"气韵生动"指"物象内在的动象","移动时的姿态,如用线条的形状,表现物体生动的态度","气韵"指"线条形状谐和"。[3]

有意味的是,阐释力图突破传统重在精神格调、气质感觉的思路,将"六法"转化为对组织结构、语言形态的要求:"用笔时轻重徐疾之方法"为"个性的表现",对应于"骨法用笔";以姿态、线条形状、语言组织("线条形状谐和"指整体组织、结构的表现力)对

[1] "中国艺术只有'经验'而无'方法'。即太缺乏科学的成分。……盖'方法',乃自经验堆积之中所综合的,所抽取的高级'概念'。人以此种用经验作,为材料而形成的'高级概念'即能普遍地适用于其概念所自出的一切处所。……" 尼印:《林风眠先生在教室中》,《艺星》1934 年 12 月 1 日创刊号,第 24—25 页。

[2] "无论在哪个艺术学校,中国画与西洋画,总是居于对立的和冲突的地位。这种现象实是艺术教育实施上一个很重要的问题,而且能陷绘画艺术到一个很危险的地位。"林风眠:《中国绘画新论》,《艺术丛论》,第 105—106 页。

[3] 同上书,第 116、117 页。

应于"气韵生动"。如此,论述破除了"笔墨""线条"的神话,将之置换为形式构成方法,且具有技术的可操作性。潜在的意思为,画家尝试以整体结构、意境及新的语言方式取代传统语言形态。这可谓相当激进的做法,显示出画家破除传统语言限制的决心。林风眠必定认识到,语言形态连带着感觉、趣味、经验与经验方式,绝不仅仅限于"形式"自身。因而,改革需要从基本的语言层面开始,在根本上寻求表达新经验的途径。要为新的经验寻求新的表达形式,成为画家终生不懈的追求。1929年所作《重新估定中国绘画底价值》结论之一为,水墨、水彩、宣纸等材料存在致命缺陷,在"技术上,形式上,方法上,反而束缚了自由思想和感情的表现"[1],因而"对于绘画的原料、技巧、方法应有绝对的改造"[2]。有记载表明,林风眠在留学时期即尝试打破中西媒材、手法的界限,探索中西融合的途径。[3] 归国后,画家的国画实践力求与油画领域保持"同步性",最大限度地消除材质及传统语言操作方式的限制。借鉴、转化西方现代艺术语言的过程,与重新认识、革新中国画形式的过程并行。

其二,对于"曲线"的阐释。林风眠指出,中国早期绘画传统中存在以"曲线"为主要语言形态的历史脉络:"魏晋六朝以至唐代,在绘画中的线,多系曲线的表现。"[4] 受古希腊艺术影响的印度雕刻的

[1] 林风眠:《中国绘画新论》,《艺术丛论》,第129页。

[2] 同上书,第133页。

[3] 林风眠认为,中国画的"原料,技巧,方法应有绝对的改进,俾不再因束缚或限制自由描写的倾向"。同上。

参观过林风眠1926年3月的北京个展的邓以蛰,说他在画展中见到一些尝试融合中西绘画表现方法的作品,并说"风眠运用浓淡之法于油画,也是一种破除欧洲艺术的成规的方法"。邓以蛰:《观林风眠的绘画展览会因论及中西画的区别》,《邓以蛰全集》,第94页。

[4] 林风眠认为,线条在第二时代为最主要的表现方法。他说西人E.Veron认为"曲线含有一种变化的元素,表现劲健与柔软的谐和,优美雅致的趣味,亦即系'美与生'之线条也。一切生机的动植物,如不在其形式中,则在其动作中,皆为一曲线的形状。在曲线中,而且含有愉快的力量。……曲线两端向上弯者,多表现喜悦,逸乐,愉快,及变化无定诸意义;二,曲线之两端向下弯者,多表现悲哀,沉思,冷峻,与讥笑诸意义。……"E.Veron从线的形状谈到中国建筑上的表现,谓中国建筑向上弯的曲线,是表现中国人喜悦的性格。我们最可注意的,是谈到曲线时,可谓为"美与生之线"。与曲线相对的,便是直线,直线是静的,和平的,均衡永续的表现。魏晋六朝以至唐代,在绘画中的线,多系曲线的表现。"林风眠:《中国绘画新论》,《艺术丛论》,第116—117页。

曲线，因佛教的输入而传入中国，并影响到绘画，使中国画家与雕刻家感觉到"物象实体存在的观念，和表现这种实体的方法"，由此"促成中国绘画根本上之新的变化"。[1] 他还强调古希腊艺术中的曲线为"取法自然描写的方法"，暗示其间包容着生动的经验内容。林还将曲线与民族性格相关联。林引用"西洋美学家 E.Veron"的理论，说明曲线"含有一种变化的元素，表现劲健与柔软的谐和，优美雅致的趣味……含有愉快的力量"，体现了中国人"喜悦的性格"，为"美与生"之线。[2] 曲线包含着对一切生物姿态、神情、质感、运动、空间感与情感的表现，较直线更富于意味与生命力。画家赋予"曲线美"以艺术史的典范意义：作为中国艺术第二时期（佛教传入至宋代）最具代表性的语言，曲线所体现的精神吻合与此时期的整体风格"自由的，活泼的，含有个性的，人格化的表现"；而第二时期又应被视为中国艺术史的代表性阶段。[3]

论述或许不具备充分的说服力，但试图将"曲线"的语言形态与民族性格、趣味、人格精神等因素勾连的思路，在此阶段已经显现，并在日后进一步发展。事实上，"曲线"成为画家此阶段探索的基本语言形态。曲线出现于《人类的痛苦》（画面中央位置坐在地上仰头悲叹的女性，以曲线表现其身体姿态和精神挣扎的痛苦感觉），在《贡献》中变得明确，其后成为《死》与《悲哀》两作的核心造型元素。画家意图运用曲线表达强烈的情感张力，加强表现的力度。配合单纯化的手法，画面整体结构由主体曲线间的配合构成，概括性更为突出。在1930年代初期《裸女》《构图》等作中，曲线也成为典型的

[1] 林风眠：《中国绘画新论》，《艺术丛论》，第124—125页。

[2] 同上书，第117页。

[3] 林对于中国艺术史的论述强调文化融合的历史特征，指出中国艺术传统内在地包含着西方艺术的影响，由于佛教文化的输入得以间接融合了希腊艺术而发生了重要变化，并构成艺术盛期的基础。因此为依据的历史分期为："佛教未输入之前为第一个时期；佛教输入后到宋代末叶为第二时期；元代到现在，为第三个时代之过渡与开始期。"第一个时期是初步发展阶段，佛教传入到宋末为兴盛期，元以降为衰落期。同上书，第106—107页。

构成方式和语言形态。画家力图通过曲线表达创作主题：饱满、健硕、明朗的生命状态。在画家日后成熟期的作品中，曲线与直线的配合成为基本的构成要素、造型方式、语言形态，承载了深厚的情感内涵与精神能量。

其三，与"曲线美"相呼应，林风眠将宋代写意人物画传统（梁楷为代表）与米芾的山水画，概括为"单纯化"的手法。林认为，宋代艺术存在两条发展脉络：写意画与院体画。后者为经验的因袭，创作能量为程式所限制而走向衰败；前者则代表具创造力的自由风格。画家将写意画的表现方法概括为"单纯化"：梁楷的写意画"把复杂繁密的自然界物象，设法使之单纯化；后来一变其名称为写意画。……实与现代的速写是同样性质的"。宋代写意画还被画家赋予传统典范的地位。林评判元明清艺术仅因袭、模仿前人而"一无所有"，扬州八怪、八大、石涛等虽具突破性，却仅只继承了宋代的部分自由作风，"实在没有做到继续加以新创造的程度"。[1] 显然，画家渴望超越元以降的近代艺术而直接追溯古代传统，并在相当程度上以其所借鉴的西方现代艺术资源作为阐释中国传统的思路。

与"单纯化"相关的另一阐释重点，为中国传统对时间性的感知与表达："中国绘画中的风景画，虽比西洋发达较早，时间变化的观念，亦很早就感到了"，宋代，某些画家"渐渐接触到自然界的变化，由春夏秋冬四季，很明显的，迟缓的时间上的变化，感到了自然界所发生的风雨晦明之一种较为急促的变化"。以米芾"存变幻无穷的妙趣，从墨的浓淡中，发挥技工的极致"的山水画为代表。[2] 在林的阐释中，单纯化与时间性为宋代绘画鼎盛时期的两个特征。他强调，对时间性的表现源于对自然界变化的体察与描绘，较中国绘画第一时期表达的简单化与抽象性有所进步。但最终，传统的时间性表现"只倾

[1] 林风眠：《中国绘画新论》，《艺术丛论》，第119—120、122页。画家对宋代绘画、写意画及元明清三代艺术的评价，详见第119—123页。

[2] 同上书，第120页。

向于时间变化的某一部分,而没有表现时间变化的整体的描写的方法",并缺乏表现的细腻度与丰富性,不似西方风景画能够表现"空气的颤动和自然界中之音乐性",以及色彩、光线、时间的微妙变化。结论为:"绘画上单纯化时间化的完成,不在中国之元明清六百年之中,而结晶在欧洲现代的艺术中。"中国传统中时间性表现"未完成"的原因,被画家归结为"绘画色彩原料的影响所致。因为水墨的色彩,最适宜表现雨和云雾的现象的缘故"。[1]

在林的论述中,"时间性"又意指"单纯化"手法的表现特征,暗示对于对象的细微观察与经验的具体性。篇末的总结可以印证画家对时间性的思考指向:"绘画上单纯化的描写,应以自然现象为基础",并非"文人随意几笔技巧的戏墨",而是"向复杂的自然现象中,寻求他显现的性格,质量,和综合的色彩的表现"。[2] 这表明,关于时间性的理解指向如何达致单纯化且具丰富意涵的思考动机。这一问题的重要性还在于,它是画家在探索中所必须处理的问题,而画家成熟期的创作正经由对时间的塑造而显现出具精神史价值的创造力。林风眠成熟期的艺术既包含经验的丰富性与体验(表现)的直接性、"在场感",又具有一种时间的凝结感与永恒意味。画家创造出富于生机感而又内敛、宁静,具永恒性的世界感觉,体现出深邃的象征意涵与理想性。在探索的开端阶段,这些特征尚未出现,画家的阐释也因论述框架的限制而显得肤浅。[3] 但意识中已经出现的对"时间"问题的敏感,却构成其后重要的发展线索。

其四,有关"体量"问题。在中西方艺术史的比较中,林得出结论,中国画"不像西洋画进到完密的地步,就直接由一种变化而为第三个时代之开始,而为表现物体单纯化之迅速化的倾向为中心",这是"东西两方绘画上最不同之一点"。所谓不"完密",指中国绘画仅

[1] 林风眠:《中国绘画新论》,《艺术丛论》,第112—113页。
[2] 同上书,第133页。
[3] 后来的艺术发展表明,初期的认识已经被艺术家自己修正。

做到"用曲线的形势来表现一种体量的观念",即"初期的描写",而西洋文艺复兴艺术"则确能达到表现体量实在的观念中"。[1] 在民国语境中,这一观点并不奇怪,但林对于"体量"概念的认识思路值得探讨。他认为,古希腊雕刻的体量观念及塑造经验影响到印度,再由印度影响至中国的雕刻、绘画。而对雕刻、绘画这两种媒介的体量表现问题,应做区分理解。绘画的体积表现由感觉得来("光线和色彩的关系,是属于感觉的"),雕刻则是"直接模仿物象的体量,表现体量的技术与方法"比绘画(平面的方式)容易。这一思考指向西方现代艺术的核心问题。而林风眠的认识:绘画"光线和色彩的关系,是属于感觉的",似乎暗示他已模糊地感觉到,中国传统艺术语言可能提供帮助。实际上,如何借鉴、转化传统写意语言以表达更为深厚的空间感觉与体量感觉,也是中国现代特别是民国艺术家关注的问题。齐白石、黄宾虹、关良、林风眠、傅抱石、潘天寿等人都致力于此。此阶段的探索显示,在放弃西方传统的深度再现方式的基础上,画家尝试在越来越单纯的语言中表现新的质量与厚度感。

最后,我还想提及给予林风眠此阶段的传统理解以重要影响、参照作用的艺术家:齐白石。苏天赐认为,林1930年代初期的作品已显露出新颖的艺术气质和对中国民间艺术的借鉴(参见1930年作品《白鹭》)。[2] 事实上,林风眠在北京艺专时期结识齐白石,并在此后数年间持续思考着齐白石艺术的"奥秘"。另一位学生李霖灿的揭示更为明确。在杭州国立艺专就学时,李曾见林风眠校长室悬挂着"几幅齐白石老先生"的册页。李霖灿说他当时无法欣赏这些画作,而是在具备一定的艺术积累后,方才体会画家"删尽琐屑,直抒印象"的力

[1] 林风眠:《中国绘画新论》,《艺术丛论》,第128页。

[2] "作于1927年的《猫头鹰》和作于1928年的《寒鸦》……不同于传统的花鸟画,更不同于西方的绘画;它们更象我们古代的、民族民间的艺术。其泼辣处有点像宋瓷,而率真处又有点像汉砖,笔调潇洒,形神之外别有一种活泼清新的生气。以后先生的作品虽然发展得更臻成熟、多样,但总还带有着在这两张画中就已显示出雏形的特点。"苏天赐:《林风眠的绘画艺术》,《林风眠论》,第67页。评论是在对林成熟期道路及艺术特质的整体性理解之基础上,所做的回溯性观察。

量。[1]李霖灿强调齐白石对林风眠的关键性影响及彼此间的默契关系，称二人"惺惺相惜，一个新派，一个传统，却相得益彰莫逆于心"[2]。林风眠对传统，尤其是民间艺术的理解与转化，的确受到齐白石的重要启发。在审美趣味、表现形式、价值取向等层面，齐白石将民间传统与文人画传统相互融合，并成功突破了后者的限制。齐的变革具整体性，在感觉、经验、语言形态、整体图式、趣味、意境诸方面都体现出创造性。特别是整体结构与表现手法，齐白石在董其昌的基础上更进一步，对语言形态与结构方式进行了更大程度的简化，创造出鲜明、强烈的视觉效果与质朴的审美趣味。或许正是借助于齐白石的创造，林风眠看到中国传统与西方现代艺术"单纯化"的表达间沟通的可能性。1930年代之后，林陆续接触到汉代雕像、画像、宋代瓷器、唐宋壁画，这些逐步成为画家完成转化的关键资源。

第三节 挫败、执着与蜕变
——林风眠艺术道路的现实指向与困境

林风眠的艺术理解与探索道路，基于对艺术理想的追求，又伴随着对不理想的现实状况的敏感与抵抗。这也是其探索道路和面貌与国内现代派具共同点又有所差异的原因。本节将重点揭示画家所致力追求、克服的核心诉求，解析其中所隐含的现实指向与革新意图。这些诉求既指向现实弊端中的要害，又呈现出中国现代艺术及艺术家所面

[1] "几幅齐白石老先生的画，册页的形式。事情隔了好几年，而印象犹新鲜如昨日一般"，其中一幅为《衡岳日出图》，翠绿的山，红日在漫天云雾之中冉冉上升"，李霖灿当时怀疑"是不是色调对比得太厉害了一点"。五年后，他在湘西"登南岳的绝顶上封寺，凌晨四点披厚毯立绝崖观日出，山翠欲流、日出如丹。分明是西湖艺专校长室中的那幅《横岳日出图》册页"。他终于认识到齐白石艺术"删尽琐屑，直抒印象"的表现手法，感叹"五年之后，我才明白了大画家齐白石！"李霖灿：《我的老师林风眠》，《林风眠论》，第44页。

[2] 同上书，第45页。

临的普遍议题与困境。林所特别触及的议题包括：如何超越个体"趣味"、探求个体与社会之间新的联结方式，破除私德、塑造新的主体，以及如何达致普遍性与理想性。希望本节的相关讨论能够更为深入地展开对画家艺术探索与现实语境间的关系、对画家在各阶段抉择的内在性及困境的探寻。

一　如何超越个体"趣味"

"趣味"是民国前期多数艺术家（包括国画、西画界）所维护的"价值"，也是艺术表现的主要内容。在二三十年代的国内语境中，所谓"趣味"、生活情调，包含几层意思。对于大多数西画家，个人的感觉、意识具有突破传统束缚、确立现代独立个体的革新意味。同时，在社会—个体对峙性关系的结构中，个体表现获得对抗社会现实的意义。因而，与个体意识、个体自由相关联的"趣味"追求，可以被引申为对应于启蒙所倡导的"自由"精神，并呼应于西方现代文明、现代艺术的精神指向。在这样的语境中，包含着"趣味"传达的个体表现被认为兼具"现代"与"反叛"意味。

另一方面，对"趣味"的追求与沉浸其中的自得感，又暗含中国文化的惯性与保守性。传统文人画末流在近代的表现之一，即丧失文化的整体凝聚力和精神强度，耽于个人"趣味"，创作者陷入疲弱、自满、封闭的状态。更根本的问题还在于，对趣味的过度追求，体现了逃避现实、或者说无力呼应现实的态度与困境。这也是清代文人画在五四时期遭受猛烈抨击的原因之一。国画界多数画家沉溺于此惯性状态，少数具现代视野与抱负的精英则寻求突破。如，陈师曾强调新文人画需体现"人格"，即将重塑主体人格作为革新的路径。相较之下，1920年代西画界学习现代派风格者，反因被笼罩于"现代""反叛"的革新意义之下丧失省视能力，因认识的限制无法深究其中可能包含的负面后果。国人对西方现代派的学习，本就无法剔除中国文人

画传统的经验及经验方式的影响。致力于主体性的激发与表现，又维系着文人传统的游戏感与自得感，是较为普遍的现象。

在实践层面，对趣味的执着显现为，对西方现代艺术的学习变为保守性的"积习"。对于印象派、后印象派、野兽派的学习存在根本缺陷：不深究所习风格、画派所包含的现实理解与艺术理念，忽视创作与社会语境间的张力关系。这使得学习处于松散状态，满足于随意的抒发。对于绘画功力不足的青年，这种松散状况更易成为轻视创作质量、越过技术障碍而作轻易表达的习惯方式。

如果将林风眠的创作放置到当时的语境中，以美术界的总体创作状况为背景，其创作的革命性与现实性态度将得以凸显。1920年代，多数西画家处于模仿阶段，绝大多数作品为半写生性质的风景、肖像，罕见主题性创作。这些作品多倾向于表现日常的生活情趣、安逸感与轻松愉悦的自得感，充满着"小资"情调。与此相应，画家在意识上强调"个体表现"、天才、直觉、情调、情趣、趣味。西画界的普遍状态，与近代文人画、国画界的衰颓状态相互映照，构成潜在的相互支持的关系，更致使靡弱、自洽、毫无超越性的精神取向成为画坛具弥漫性的整体氛围。

在追求主题性创作和精神性方面，1926年先后归国的林风眠、徐悲鸿显示出突出的意识。虽执不同的表现方式与创作观念，两人都显示出历史抱负与革新意识，敏感于"趣味"问题与破除积习、改变画界普遍精神状况的意志。徐悲鸿重视作品主题的寓意、劝谕功能，强调对典雅、严正、崇高境界的追求，提倡质朴、诚实、勤奋而反对轻浮、机巧、夸饰的作风。林风眠归国后致力严肃的主题性创作，尽量遏制"小品"式的、随意性强、表达个体趣味的方式。[1] 林将艺术理想表述为"力与美"，期待艺术包含深厚的情感内涵，既能调和情

[1] 林风眠"几乎没有一幅不是先有了题目而后作画的"（李朴园：《我所见之艺术运动社》，《亚波罗》1929年6月第8期，第17页）。笔者曾见到林风眠少量的抒情小品。但在基本观念与整体面貌上，画家确实致力于主题性的创作。

图 4—27　林风眠为《贡献》杂志 1928 年 1 月 15 日第 5 期所作封面

感的冲突,又"善于把握人的生命",起到提振、引导的作用。[1]《人类的痛苦》《贡献》等作意境或深沉悲痛,或静穆庄重,指向精神的超越性与崇高感。欧洲留学时期的抒情性与婉约气质,被更具社会抱负的精神目标及意志力所超越。[2] 画家为《贡献》杂志所做的封面设计(图 4—27)所显示的"趣味"性的一面,为主题性创作有意回避。蔡威廉、吴大羽等也追求精神的质朴与深沉。言论层面,林风眠、林文铮、李朴园等多次强调艺术家的社会意识与社会怀抱,不认同"个体表现""天才""直觉"的取向。

　　林风眠对于国内部分画家标榜"原始风格""直觉"的反应,值得分析。20 世纪 20 年代西方现代艺术运动中出现的回归原始潮流,旨在借助原始艺术之精神与表现方式,反叛资产阶级价值观与社会秩序。1920 年代中期国内现代派将之作为提升、突破艺术表现力的途径,含有抵抗传统与西画界一般作风,彰显"现代""先锋"性的意图。但这一主张事实上助长了对个人表达的价值推崇与依赖,加剧了主体的封闭性与自洽感。林风眠的排斥与其对文明史的理解相关。画家相信文明的传承性与历史经验的累积进程,其艺术史叙述也强调艺术发

[1] 林风眠:《致全国艺术界书》,《艺术丛论》,第 30—31 页。

[2] 林风眠 1930 年代前期的部分作品,如《裸女》《构图》等作,也被某些人批评为轻浮。

展遵循表现形态"由单调而复杂"、由低级向高级的规律。[1] 林风眠或许还观察到这一主张的实际后果与潜在危险:"原始""稚拙""直觉"可能通向情绪的非理性、偏激与放任,加深艺术与民众间的隔膜,加剧国内美术界的不理想状况。

杭州艺专群体倾向于追求正面的精神价值,有意抵制西方现代艺术及低俗文化的颓废、虚无、鄙俗。他们试图超越文人画末流与"小资"的现实理解视野与意识状态。杭州艺专群体此阶段的社会诉求、现实敏感度及对西方现代主义艺术的反思精神,显示出与国内"现代派"普遍取向的差异。当年同时刊载诸多画家作品的杂志页面,相当直观地呈现出这一差异。

在更深的层面,"趣味"问题还指向对艺术和现实关系的认识。近代精英不理想的精神状况,体现在依赖于程式化的表现方式与特定范围内的现实感觉与感官趣味,无法获得与社会现实的积极关联。"趣味"问题实质指向艺术创作主体是否有能力、在多大程度上可能向现实经验开放、保持与现实间的张力关系。林风眠始终强调艺术并非剩余精力下的游戏,而是人类生活的必需,是不可或缺的精神性创造。对斯宾塞"游戏"说的数次批评及态度的严厉程度,对应于国内现代派、传统派对于艺术的封闭性的维护与对"趣味"的执迷程度不断加剧的现实。如何以新的方式使艺术有力地呼应于现实,始终是中国现代艺术的核心命题。民国前期,此问题的理解处于焦灼与不确定状态。1920年代中期之后,随着社会矛盾和民族危机的加剧,美术界出现新的力量格局与论争意识。1927年革命局势的变动,使得艺术的社会位置、个体与社会关系等问题更为尖锐地呈现出来。

[1] "艺术上的演进,由单调而复杂。Mozart, Becthoreu, Rossini, Weber, Mendelssohn, Schumann, Chopin, Wagner 诸人变化的奇伟的音乐,我们能得到一种特别的快感,与了解作者的情意。反观野蛮民族之单调的歌唱觉得太无意味了。"林风眠:《东西艺术之前途》,《艺术丛论》,第4页。

二 个体与社会联结的困境

发生在 1920 年代中后期的政治事件：1927 年的清党与大革命的失败，表现为残酷的政治倾轧与恶性的社会后果，改变了文艺青年的艺术态度与道路选择，刺激艺术界出现变化与分化。一部分画家转向更为内向的道路：激进的个体性与艺术本体的追求，另一部分则尝试寻求新的超越性资源（如刘海粟）。

大革命给参与者以复杂的感受。革命体现出阴暗龌龊的一面。大革命的最终失败与清党事件令青年受到强烈的精神震动，怀疑与绝望情绪蔓延。司徒乔的体验具典型性。因热爱绘画，司徒乔从广州辍学来京求学，虽未能入国立北京艺专学习，但发奋自修，以锐利的表现主义风格和诚实的态度描绘下层民众生活，获得鲁迅赏识。1927 年大革命爆发后，司徒乔满怀理想去了汉口，却体验到革命的阴暗、龌龊、不公正与虚伪。[1] 大革命的幻灭不仅产生深切的无力感，还导致对"艺术"的怀疑：西方现代艺术的神圣位置有所动摇，艺术的神圣性也被质疑。[2] 失望与怀疑之下，画家选择离开中国。在为筹措路费赴东南亚写生的短暂旅程中，画家往日犀利的画风变为以狂热的色彩、借异国风情来表现主观情感。狂野的色彩与笔触背后，是虚无感、幻灭感与退缩至个体内部的"抵抗"："……不论'时代'与不时代……我的画不会随时代而奔波……我只愿上帝……给我油布，和一曲发自

[1] "现在必要提到汉口之行了，我立地觉得一切都已忘掉。我欲无言。即使是在革命空气最紧张的当儿，美的阶级斗争和世界革命的大禁，不会使我觉得凭栏旅馆里的姑娘们和某里里的素红，媛芳老三等是怎样比失业的老任和老任的女儿们更快乐，自由，幸运。即英气勃勃的忠实同志，若是他在午夜之后，不就要变作我所描述的烟床上的模特儿，我又怎会那么匆匆的和他作别呢？所以我在武汉稍留黄鹤清影，便一去而回到我自己的园地来了。然而好一场大江上的革命之梦，那梦里的死，伤，凶，肉，和伪善的憧憬，和那犹羊无牧，所谓革命的群众，我是永远不会在我的色板上忘遗的阿。"《司徒乔去国画展》之自序，上海艺术社，1928 年，第 5—6 页。

[2] "我自己的园地呢？因此也将不再在'巴黎'（北京艺专未能入学后，司徒乔曾向往去巴黎学画），汉口，南京，苏州，杭州或广州……欧罗巴上。也不必在浮海上，绿波里。或者是马赛以后的巴黎。（其更不必在某某国立艺术学校艺术院美术专门图画专门或'公仔'学校则毋需。）

也不必至于在立体派，未来派，印象派，后期印象派，后期写实派，和颇为新颖的 Valori plastici 派等名词里。这些鸽子笼里。"同上书，第 8 页。

心坎里的流声……和一个能够站在日光月光天光之下的我自己！我只愿永远是我自己！"面对幻灭的现实，脆弱的自我渴望与社会相隔绝。自我成为画家最终能够寄寓的唯一场域。在力图切断与外部联系的同时，作者又表白，害怕这"永远是我自己"的空虚与孤独，渴望与他人的联结："随时随地感觉到他人的自己，而跑进他们的呼吸里，共分他们的气息；或是饱醉了，和他们或代他们高唱或低唱一些自然要唱的什么。"[1]

司徒乔的经历具有一定的普遍性。对于部分中国青年，西方现代派既被视为反叛性、革命性的艺术，也可以成为个体绝望的内心表达。而对西方现代艺术的叛逆与颓废的赞美，很容易被转化为赞美者自身苦闷沉沦的情感依托，甚至是道德凭借。借此，西方现代艺术所可能的革命性被消解为个体趣味的表现与个人命运的哀叹。黄觉寺的绘画、诗歌创作、生活状态具典型性。[2] 作于1930年的《近代艺术界的以丑为美新趋势》集中展现了这样的主体状态：

> 近代艺术，乃表现一切丑恶的全盛时代……我们之所求于艺术者，为的是生活之充实流露。……人生之途只充溢着恐怖与苦闷，我们又何必多此一举，盲目着赞美"美"呢！……现代的艺术，也同样的有了病态。畸形的，变态的，丑恶主恶，便造成现世艺术的重要的主对象，而握全艺术界

[1]《司徒乔去国画展》之自序，第9页。

[2] 黄觉寺在1930、1940年代始终强调自己的创作要表达个人趣味，"……'趣'，便是吾们——人生，日夜要求所一刻不可或少的原素。艺术之于趣味，趣味之于艺术，如驱使之于灵魂，更是一刻不可须臾离的"。黄觉寺：《低徊趣味》，《艺风》1935年3卷1期，第115页。

《俳句》典型地体现了个人空洞的虚无感："一阵梦呓惊醒，就开始着生的烦恼。 戏台上扮花脸的和白脸的打架／谁赢谁输？造就在后台约定了的。

苍蝇要寻它的出路，只是把身子在玻璃窗上摔。 白天奔走了一日，省梦里为他人服役。 古寺的钟声，沉寂中方领悟它的玄妙；在都市里，必将斥为烦嚣。 我有时也会把生命之热情，永镌在心的深处。

可是／也像耶和华之把福音，俯身画在沙上；被风一吹，永不再见！"《艺浪》1933年一卷9、10合期。

莫大的权威。……丑的目的，在显示人生可怕之一面，用嘲笑似的手段，显示人生之苦恼，罪恶之胜利。……丑正是把全个世界的真相，忠诚的显示给我们了。……

何谓人生？何谓人生的真幸福？这两个问题，要解决他，简直很难。……人生的真困苦，不能由迷途中走出，且自身蒙蔽，迷惑在自己欲望之中。……丑恶主义……与全社会抗，辗转苦闷，也无非要达到他的非非想的目的。……

总之，丑恶主义的艺术，是不满于静止的停滞的生活，把生命之力奔腾而狂热起来，结果成为战争革命，暴动的赞美者。否定自然，结果形成钢骨水泥洋房……[1]

与此同时，左翼美术思潮及实践兴起，寻求以激烈的反传统和表现性手法介入现实斗争。1920年代中期之后，左翼美术形成持续发展的态势，力图成为改变美术界现状的"尖刀"。然而，木刻群体由一群缺乏社会位置的年轻人（社会青年、在校学生）组成，作品的传播范围有限，并受到官方的打压。对于这支新崛起的力量，美术界基本抱持批评与轻视态度。主导性的评价为，新兴木刻的表现水平处于较为粗劣的阶段，因而成为单薄的政治宣传口号而不具备真正的艺术质量。在意识形态层面，多数画家倾向于自由主义立场，排斥左翼的社会阶级理论、革命理论与文艺观。因而，1920年代后期到1930年代前期，左翼美术仅只作为一小群姿态激进但"稚嫩"的实践，对部分有革命热情和底层经验的青年具感召作用，但对美术界和学院派的影响微弱。[2] 相当长的时间内，左翼美术与美术界主流之间保持着较深的隔膜状态。

[1] 觉寺：《近代艺术界的以丑为美新趋势》，苏州美专编辑、发行：《艺浪》1930年1卷4期，第1—3页。
[2] 20世纪二三十年代的左翼美术运动对年轻人的感召力，在后来的抗战阶段和延安时期美术创作奠定了重要基础，发挥了"火种"作用。杭州国立艺专不少学生由参与左翼美术活动走上革命的道路，如罗工柳、力群、王朝闻等。

社会危机的加剧和"左翼"的出现,在很大程度上推动了美术界关于艺术与现实关系、艺术如何能够更为有力地呼应、介入现实的思考。1928年前后出现的"为人生"与"为艺术"的争论水平有限,但带出几个基本问题:何谓现实?应以怎样的方式表现现实?艺术性意味着什么?艺术与政治应是怎样的关系?革命诉求与日常生活经验之间到底是怎样的关联,两者是否冲突?对此,林风眠在批评与实践层面都进行了回应。认识方面,如何重构艺术与现实的联结关系,成为中心议题。作于1928年的《我们要注意》,具有直接的现实针对性。画家指出,中、西画界缺乏创造力的症结之一即在现实态度:"中国画家们,不是自号为佯狂恣肆的流氓,便是深山密林中的隐士,非骂世玩俗,即超世离群,且孜孜以避世为高尚!在这种趋势之下,中国的艺术,久已与世隔别。中国民众,早已视艺术为不干我事。遂至艺术自艺术,人生自人生。艺术既不表现时代,亦不表现个人,既非'艺术的艺术'亦非'人生的艺术'!"[1]"艺术既不表现时代,亦不表现个人"的批评点明,在与现实相隔膜的状况下,所谓"个人"、个体趣味的表达只能陷于无力。只有保持与现实的张力关系,具备现实感和基本的社会性诉求,个体表现才可能获得丰富度,个人也才可能获得真正的展开与表现。批评同时指向左翼与现代派("右翼")。"既非'艺术的艺术'亦非'人生的艺术'"的观点显示了画家的现实判断:在与现实的联结方面,"左翼""右翼"都存在问题。林认为,虽然左翼指责"为艺术而艺术"者"只是自己崇拜自塑的泥菩萨无聊已极"[2],但左翼美术在其时也还没有显示出能够引发大众同情的力量。

将文人画末流与现代派相提并论,指出两者的现实态度为"玩世""避世"的认识也应引起思考。在恶化的政治状况下,众多青年

[1] "降至近代,国画几乎到了山穷水尽,全无生路的趋势!西画方面,虽近年来,作家渐多,但充其量,也不过照样摹得西人两张风景,盗得西人一点颜色,如此而已;真正能矞矞独造者,亦正如国画一样,概不多见。"林风眠:《我们要注意》,《艺术丛论》,第90、91—92页。

[2] 同上书,第91页。

从改造社会的态度逃逸到"自我"的领域，西方现代艺术包含的表现性、个人性、反叛性也更具吸引力。但实际上，能够保持与现实的张力者寥寥无几，多数人耽溺于自足、安稳、充满审美感与"趣味"性的状态。高调宣扬的个体观念、个人与社会之对抗性及艺术的自律性，成为"犬儒"式的态度，导致自我约束的取消与精神的堕落（参见林文铮1935年的尖锐批评[1]）。此状况成为普遍趋向时，将造成缺乏生机、轻浮而陈腐的整体气氛。这或许也是林风眠在1920年代末期一再批评并致力改善的状况。与此呼应，林文铮1920年代末期的相关论述，核心工作之一即阐释个人主义的精神危害。实践层面，大革命失败后，在精神纠结与苦痛的状态中，林有意遏制个人经验与表达的激进化，表达由狂野而趋向节制，执着于理想性的主题与精神的引导性。《人道》向《人类的痛苦》的变化体现出画家充满矛盾的自我改造过程。与同时期画家相比较，林风眠的画风无疑激越、深沉许多，并具备内在的紧张感。

三 破除"私德"：主体精神的重塑

林风眠针对国内状况的批评有一点相当突出，即痛恨艺术界门派争斗、私德膨胀、相互攻击的作风。数年间，画家就此进行了反复的批评。民国艺术界确实存在这样的问题。林风眠可谓特别敏感于这类行为的恶性后果，正面呼吁破除"私德"的少数艺术家。

这与画家的基本艺术理解相关。林风眠慨叹，强者冷酷残忍自私，弱者"懦怯卑鄙""专以饮泪哀号的自残为生"的状况，"那一点不是旧艺术的恶劣与新艺术缺乏的影响？"而艺术的责任正在于"调和生

[1] 林文铮批评说，在中国社会，"西洋现代享乐性的油画比之于国画虽形异而义同"，致使艺术"难得社会之同情，渐趋于没落"。"油画在中国应脱离享乐性，向历史的领域迈进！在苦痛中的中国人惟有能提携他们的精神，加强他们的生命力的艺术，才所欢迎的！"林文铮：《油画之新园地》，《亚波罗》1935年11月第14期，第21—22页。

活上的冲突",通过"传达人类的情绪,使人与人间互相了解",破除人与人之间的隔阂,建立起具连带感的新人际关系。[1] 艺术应成为破除民众之精神痼疾、重建国民性的重要手段。这也是蔡元培艺术观念的核心内涵。在蔡的认识中,现代社会的分工体制、社会矛盾的激化与集中爆发(第一次世界大战),和自私自利的观念、堕落的道德状况直接相关。因而,破除私利观念成为其呼应的精神改造的重要内容。在此影响下,画家做出这般理想化的论述:"只要大家没有损人利己的下贱行为,只要大家都存著大公无私的同情心,人类社会还会有什么战争,还会有什么不自由,不平等的么吗?……艺术,是人间和平的给与者!"[2]

对于从事艺术创造的艺术家和青年,画家必然提出更高的要求:应在人格、道德、精神层面具有超越于一般民众的素养、能力与境界。1926年归国伊始发表的《东西艺术之前途》,还只提及艺术"调和""舒畅"情感的作用;在经历了北平艺专时期和大革命的洗礼后,1928年发表的《致全国艺术界书》开始强调艺术调和现实冲突、苦难,破除私心的功能。这是针对现实困境所做的方向感更为明确的表述。画家指出,在中国社会秩序紊乱、民众互相倾轧、"中国人的同情心已经消失的时候,正是我们艺术家应该竭其全力,以其整副的狂热的心,唤醒同胞们同情的时候!"[3] 他体认到,在现实态度、道德境界、责任感,认知与精神状态方面,都需要反思与重塑。艺术的整体性衰败、民众对于艺术的隔膜与轻视所带给艺术创造的限制,远比艺术家的个人际遇更为重要。社会—历史条件的限制,也更需要艺术家突破个人的狭隘性,指向更具社会责任与历史抱负的意识状态。[4]

[1] 林风眠:《致全国艺术界书》,《艺术丛论》,第31页。

[2] 同上书,第32、38页。

[3] 同上书,第42页。

[4] "艺术的地位一日不得提高,便是私人怎样想表现自我,也只是无聊的妄想而已!只要艺术的真面目一天不为国人所识,便怎样去咒骂自己的同志,也只是把艺术揣进泥里去而已!"同上书,第42—43页。

痛感于画界"以私德自守"、相互攻击的作风[1]，林风眠强调艺术家的"同情心比平常人来得特别热烈与深刻，意志力比平常人来得更果敢与坚强"[2]。

而抽象的道德要求显然远远不足以改变主体的精神状况。林的认识特别指向现实态度的改变，对个人主义的反思，以及精英与民众间的沟通。现实态度始终为画家关注的焦点。对南北艺术界状况有所体会后，画家作于1928年的《我们要注意》严厉地批评："中国画家们，不是自号为佯狂恣肆的流氓，便是深山密林中的隐士，非骂世玩俗，即超世离群，且孜孜以避世为高尚！"[3]批评的对象包含着西画家与国画家，同时指向"传统派"与"现代派"。林风眠对个体表达的局限性及个人趣味的反思，体现出对于个人主义的思考。在林文铮的论述中，个人主义则被表述为西方现代的主要弊病与国内的突出问题。随着民族危机的上升，这一1920年代末期开端的表述在1930年代中期更为激烈，成为与国内现代派"斗争"的主要内容。破除民众对于艺术的隔膜，为林风眠归国后的重要工作。"艺术大众化"的口号、"艺术运动"的整体化构想与实践方式，都指向这一目标。北京艺术大会意图打破北京画坛的格局与气氛，宣称"整个艺术界的同志们，艺术运动不是一人一校一国一地的艺术运动……也不是任何人所能私有的"[4]。大会向全社会团体、个人开放征集作品和作品一律按编号陈列，希望"免除从前个人及团体的标榜主义"与精英观念。杭州国立

[1] "现在的艺术家未必是能创作艺术作品的艺术家！……至多不过会办一两个有名无实的艺术学校，能写两篇谈论艺术的文字，能暗暗地向别人多放两支冷箭，如此而已！至于真正的艺术是什么，怎样正确地画成一张图画，你却未必知道，或者根本你就不想知道！……以私德自守。""中国艺术界最大的缺憾，便是所谓艺术家者，不事创作，而专事互相攻讦！……（平日头发长，衣服怪，脾气大，就以为艺术家派头）画点风景画及裸体画在报端批评批评，自以为是时代中杰出之艺术家了。"林风眠：《我们要注意》，《艺术丛论》，1928年，第90、94页。在晚年的采访中，画家称："在艺专内部（按：指北京艺专），国画系为一些保守主义国画家所把持，他们团结得很亲密，只要辞掉一个就全体不干了，单独地成立起一个系统。"李树声：《访问林风眠的笔记》，《林风眠研究文集》，1957年，第168页。

[2] 林风眠：《徒呼奈何是不行的》，《艺术丛论》，第103页。

[3] 林风眠：《我们要注意》，《艺术丛论》，1928年，第91页。

[4]《艺术大会批评茶会已发请柬》，《晨报》1927年5月20日第六版。

艺专时期"艺术运动"的口号承接了北京时期的理念，旨在通过全方位的实践使艺术面向社会公众。艺术教育、展览、鉴赏、批评、研究构成对创造的呼应与帮助，构成艺术创造得以生长的社会环境。在理想的意义上，这将提高社会公众的审美鉴赏力、批评力，进而对创造发挥引导性，有助于打破艺术界的封闭状态。

在不利的历史状况之中，艺术如何能够突破时代的限制而具超越性的力量？这是难以找到现成答案而又必须面对的问题。民国艺术发展得很不充分，尚未呈现清晰、成熟的面貌。在动荡的时代潮流与充满各种可能性但缺乏有力引导力量的状况下，个体意识、感觉、精神及道德状况，呈现出长期的乏力感与被限制状态。能够保持持续的创造力量的艺术家少之又少。"我们当先完成我们自己，使我们的生命真正与艺术的生命相接触"的理想，在现实中遭遇重重困难。[1] 饱满的精神状态与道德境界，为林风眠终生执着的目标。此阶段的表现，体现出在认知条件尚未成熟的境况下，画家改造、变革自我的意志力。在缺乏具引导性的力量而又彼此隔膜的画坛格局中，林风眠在大革命失败后的实践方向，显示出特别的创痛感与抗争性。探索历程呈现出令人惊异的反差性：一方面是《人道》《人类的痛苦》等极具表现性与悲剧色彩的作品，另一方面是《秋》《贡献》等意境宁静的理想化的表达。矛盾表明，在迷惘与彷徨中，画家试图以诚实的态度保持与现实的紧张感，同时艰难地追寻着理想。

如何处理现实体验成为创作的核心问题。以《人道》为开端的同类题材作品，在《人类的痛苦》之外，还包括1930年代前期创作的《死》《悲哀》（在此合称为《痛苦》系列）。这一系列作品有力揭示了林风眠艺术的特质：高度的紧张感。其新形式探索表面看来移植纯粹的西方形式，但在追求的起点，以面对中国现实的艺术理解与精神理想作为动力，这使得移植过程充满了质疑、抵抗。因艺术理想的要

[1] 林风眠：《前奏发刊词》，《艺术丛论》，第138页。

求，画家必须遏制自然的情感与表达状态，但又无法回避自身的现实体验，这使得画家的天性、经验与艺术理想、外来形式之间充满了紧张关系。而这恰好构成形式探索的内在动力。这也是《痛苦》系列的质量远高于同时期其他作品的原因。其中，《人道》的创作虽不成熟，却富于认识价值。尖锐的情感特质与激越的宣泄状态令人感到，画家不惜打破语言的规则追求表现的强度。在难以遏制的情感状态下，所谓"美感"失去位置，表达的诉求被置于首位，甚而出现非理性的因素。在情感的强烈度、表达的暴力性乃至破坏性上，《人道》较此前更为接近表现主义的精神。

《痛苦》系列主题在同时期的国内创作中是罕见的。[1]据画家回忆，《人道》的"创作动机是因为从北京跑到南京老是听到和看到杀人的消息。作为二十六七岁的青年，当时的思想主要是'中国应该怎么办'"[2]。面对大革命和"清党"，知识分子感受到巨大的内心震荡。绝大多数画家却选择转向风景、静物题材与个体闲适趣味的表达。林风眠选择以正面的方式表达内心体验，以至将表达本身放置于第二位，体现了表现主义的核心精神。在 1920 年代后期的国内画坛，林风眠或许是与鲁迅倡导的木刻运动显示出默契的少数画家。鲁迅倡导的木刻运动是针对美术界沉湎于"艺术之宫"的现状，希望以革命性的手段进行突破。源自德国表现主义的木刻运动，对中、西画界，现代派与传统派构成鲜明的挑战性。对于左翼木刻运动，林风眠缺乏正面的支持并曾批评其艺术性的不足；但在私下里，他支持杭州艺专学生参与左翼木刻运动，保护遭受危险的学生。林自身创作也显示出与左翼木刻精神的相通性。与木刻运动在表现方向上的接近，限于《痛苦》系列的创作阶段。虽然如此，其中显现的精神特质始终存在。《人道》

[1] "《痛苦》画出来后，西湖艺专差一点关了门。这张画曾经陈列在西湖博览会上，戴季陶看了之后说：'杭州艺专画的画在人的心灵方面杀人放火，引入到十八层地狱，是十分可怕的。'戴季陶是在国民党市党部讲的，这番话刊登在《东南日报》上。"（李树声：《采访林风眠的笔记》，郑朝选编：《林风眠研究文集》，1957 年，第 169 页。）

[2] 同上书，第 169 页。

的创作（某种意义上也可以说《痛苦》系列创作）表明，在面对现实体验时，林风眠并未依托中国传统转化现实经验的方式，而是采用直面呐喊的方式。而这一方式又特别贴近画家的天性与经验。这般紧张感也成为画家创造历程中难以去除的"底色"。

这一生硬而痛苦的过程，意味着打碎自身之后进行主体的重新塑造。而最终的结果，失败的可能远大于成功。林风眠对于新理想和新形式的追求，不是无保留地接受高于自身但很大程度上也外在于自身的理念，而是在执着于自身的精神特质和体验的同时，不断尝试将这些理念内在化。一方面是打碎自身的勇气，一方面是对自我的固执与坚持——这构成画家特有的精神品质与韧性。正因为此，"蜕变"才有质量。漫长的探索过程表明，作者此阶段尚未找到有力的方向、途径。事实上，画家在1920年代中期确立的艺术理想和形式认知方向，直至1950年代才找到丰厚的内涵并真正成熟。在漫长而艰苦的过程中，如果没有内在的紧张感作为内核，没有上述精神品质与韧性作为支撑，恐怕难以达致最终的面貌。林风眠成熟期的作品，于单纯的形式融入深邃丰厚的精神内涵，热烈、质朴、崇高、苦痛、寂寞等精神特质相交织，灿烂跳脱的亮色与沉郁苦痛的重色"神奇"地结合。《痛苦》系列好似画家艺术的"原型"。那其中，阴沉与苦痛到底的黑暗，表达的笨拙与艰涩、抵抗与挣扎，成为画家日后不断持续开展的艺术创造的根基。

主体精神塑造的问题，成为具历史抱负的艺术家所面对的课题。主体精神、意志力的培养与塑造，成为刘海粟艺术行为的基点。徐悲鸿关于自身成长历程的描述，对绘画基本训练方式与道德、意志状况的关联，有关艺术趣味与作风的追求，也基于主体精神的塑造。而多数画家无法对此保持一贯的自觉，意识能力时强时弱，时时处于"迷失"状态。在怎样的条件、环境、理念引导下，可能祛除传统积习、门户之见、私心、利益心，使得主体突破意识限制，具有朝气感、敏锐的现实感应力、时代意识与精神能量？这不仅是林风

眠的期待，也是艺术创造始终需要面对的问题。

四 如何达至普遍性与理想性

林风眠的艺术理解以人道主义为根基，确信情感的普遍性及艺术的普遍感召力。然而，如何创造能够真正打动"多数"、打动民众情感的艺术，却没有现成的答案。事实上，林风眠的创作曾被批评为打着"人道"口号的空洞旗号。杭州艺专1936年第四届学生毕业作品，绝大多数表现底层民众的劳动、生活场景，但普遍存在表达空洞、外在的问题。[1] 所谓"多数"指代怎样的人群、这些人处于怎样的现实状况、对艺术有怎样的要求，如何真正建立与表现对象的联结，这些问题无法获得有效的处理。任何创造个体都无法脱离其所在社会阶层的限制，而怎样的途径可能突破个体的经验限制？由于缺乏强有力的思想认识作为建构新的艺术——现实关系的支持，这一问题长期困扰美术界。不仅林风眠、徐悲鸿等自由派，1920年代中期兴起的"左翼"文艺也存在表现空洞化、概念化的问题。作为与革命文艺的对抗，国民党官方1929年提出的"民族主义"口号也无法发挥精神凝聚作用，无法获得切实的开展。

其一，如何把握情感的"调和"尺度，也是个问题。这般理想性如何生发出来？又会在现实空间产生怎样的影响？创作者应如何把握"调和""温柔""舒畅"的尺度，保证这些表达经由敏锐的现实感觉转化而来，不至落入"麻痹"与被遮蔽的状态，或削弱创造的张力关系，乃至无法生出建设性的精神状态？这些都需要在实践中反复思考与摸索。蔡元培、林风眠对于理想性、超越性的强调，对于情感调

[1]《亚波罗》刊载的毕业作品，几乎全部油画、雕塑，半数国画、设计作品反映底层生活主题。包括：朱汝楫《上工去》、李义《路工》、李文玉《舞台装饰》、何挺尧《瓦砾场中》、吴玉仙《从田里回来》（雕塑）、姜其麟《苦役》、洪微厚《忙碌与闲适》、曾新泉《水田边上的音乐》（雕塑）、彭炽仁《石工》、刘梦笔《金色的秋天》、卢志远《休息》、薛白《痛苦》、谢抡奎《收获》、顾素芳《劳动》等。《第四届毕业同学及作品》，《亚波罗》1936年5月16期。

和功能的认识,无疑包括现实抗争性,而非意味着对现实社会秩序的顺从与认同,或者以"调和"名义对精神进行麻痹。[1]事实上,在未达至成熟境界的二三十年代,虽然以强大的意志力克服了自身激烈叛逆,画家所执着的情感之"调和"与平衡,常陷于表现的外在与深度不足的状况。由此观之,说林风眠的创作在某种程度上缺乏现实呼应能力与批判性,也并不为过。

其二,林风眠的艺术指向突破精英与民众间的隔膜,但这"隔膜"的破除相当困难。精英的自我改造是无可回避的问题。林风眠表现普遍人性与底层民众的理想,与自身的经验、气质间存在较大差距。林的作品,从人物造型、表现手法到情感特质,都呈现出"阳春白雪"的味道。《民间》的外在感,《金色的颤动》与《秋》的现实隔膜感相当明显。相较之下,以主观视角呈现的《人道》与《人类的痛苦》更具现实感觉。林的学生席德进也意识到画家的困扰,认为画家面临着"民间艺术与文人画的冲突":"林风眠虽极不愿意感染文人画的气息,但他后天的培育与环境的影响使他绝对无法回到纯粹民间艺人的纯朴本能流露,因为他已不再纯粹了,他没有齐白石那样幸运。齐白石没有受过西方画人体油画的训练,也未接触过希腊文化、文艺复兴的人文艺术、印象主义的科学色彩。所以林风眠的艺术需要费更长的时间来挣扎、解脱,甚至辛苦的经营,才能把外来的影响减低,而多多展露他乡下人的天然本质。"[2]

其三,画家面临融合现实性与理想性的难题。虽然《人类的痛苦》体现出阶段性的成果,但总体而言,在1920年代后期,画家还没有能力寻找到能够包含这两种内涵的主题与形式。事实表明,两类题材的创作存在着裂隙,始终没有获得内在的融合,艺术家的精神与情感在现实与理想之间不断摆荡、撕裂。《金色的颤动》与

[1] 林风眠指责寻求感官刺激与精神麻醉的低俗艺术与传统文人画为精神鸦片。林风眠:《致全国艺术界书》,《艺术丛论》,第37、38页。
[2] 席德进:《林风眠的艺术》,《林风眠论》,第80页。

《秋》所营造的优美纯净的理想世界，与《人道》《人类的痛苦》的色调反差甚大。画家或许有意营造这样的反差，但理想性主题所刻意回避的现实世界的苦涩沉重，恰恰使它丧失了现实感而走向空洞。同时，两类题材的形式探索经验，也存在沟通的困难。画家决心打破自己的表达"惯性"，寻找、锻造新的艺术语言，探索却时时受到表现内涵的"阻碍"，表达的路径无法达致通畅。《金色的颤动》中娴熟运用的象征主义手法，在表达激越的现实体验时无法适用；《秋》显露画家语言探索的初步成果，却无法被运用到同时期作品《人类的痛苦》中。

分裂状态在1930年代持续。表面看来，两类题材间表现的裂隙似乎逐步获得融合：探索向更为明确的几何化、单纯化方向发展，《悲哀》《死》的形式语言与同时期的《构图》《裸女》《静物》保持了较高的一致性。但在表现内涵上，《构图》《裸女》等作虽试图融入精神诉求，却远不及《悲哀》《死》的情感力度与表现性。而《悲哀》《死》则因过于形式化而丧失了《人类的痛苦》深厚的现实感。需要正视这一持续的困境。形式探索的平稳、顺畅，是否意味着新形式已经摆脱生硬的移植与模仿，而真正内在于创作者的内心？《痛苦》系列题材所表达的精神与其中显现的紧张感，如何贯彻到1930年代的静物风景题材之中？貌似统一的单纯化面貌，是否意味着作者的内心体验面临干涩枯萎的危险？种种状况表明，画家还没有能力在非主题性的题材中处理其现实经验，两类题材间的分裂状态依然存在。相对于现实感觉，理想性的表达始终无法获得深厚的内涵，强力引入的形式探索甚而加剧了表达的危机。事实上，林风眠1930年代前期的创作曾被批评为浅薄、空洞，被视为对西方现代主义不成功的模仿。

在更深的层面上，两类主题的并行显示出艺术理想与现实体验间的矛盾。理想性主题的创作，源自画家相信艺术应具备指引现实、精神升华的功能。但如何"把悒郁无出路的情绪沛然宣泄于外表而形成

为美的实现"，则并非易事。[1] 实际上，林风眠是以理解与信念作为强力引导自身创作，却无法解决其中的诸种矛盾。在这一意义上，分裂与"失败"源自艺术家自我要求的严厉与承担历史责任的自觉意识。在今天，已经很难出现这样的艺术态度与行为方式。现实性与理想性、表现形式与表达内涵的真正融合，直至抗战后期才逐步实现。在成熟阶段的创作中，画家不再寻求直接表现民众的视角，而是将体验内化于更为宽阔的历史—文化理解中，表达升华了的现实感与更为深厚的精神世界。

[1] "艺术是这些被压迫的本性，被缚束的情绪，被窒死的思想之唯一的解放者。把丑恶的环境化为灿烂光明的天堂，把心灵中理想的美活泼泼地实现于图画雕刻建筑诗歌音乐戏剧之中……把悒郁无出路的情绪沛然宣泄于外表而形成为美的实现。"林文铮：《从亚波罗的神话谈到艺术的意义》，《亚波罗》1928年10月第1期，第9页。

第五章

如何在历史衰微中再造艺术典范——解读徐悲鸿民国前期探索的实验性状况

徐悲鸿似乎已经成为中国现代艺术史的研究"经典"。然而，这位艺术家在民国前期所经历的艺术困境，其探索高度的实验性状态，其艺术认知所关涉的内容，至今未能获得正视。关于艺术道路与观念的讨论，需要以作品为前提。解读工作看似容易，但如果对象处于艺术认识、表达方式及语言形态的摸索状态，就会呈现相当的难度。以不同的眼光审视，对象将呈现出不同的样貌。观察的目光如果带有过强的规定性，或无法真正对应于对象，将加大排斥性与遮盖性。徐悲鸿研究的困难之处，正在于其艺术实践到底应归属于怎样的认知与表现方式，依然需要思考。如何寻求到能够真正有效地理解、定位其艺术实践的历史空间与历史脉络，是研究所应面对的问题。尽可能排除解读行为的"成见"，以贴近历史对象的态度对处于"过程之中"的作品给予尽可能开放而有效的解读，是我所致力的目标。

画家此阶段的探索在表现手法与借鉴资源方面呈现的多样性、暧昧、矛盾，乃至令人费解之处，将成为"体察"与"发现"的重点。通过具体的作品分析与语言辨析，我将尽力揭示画家到底借鉴了哪些艺术资源，这些资源隶属于怎样的表达方式，又以怎样的方式被借鉴与"糅合"；其油画、国画领域的探索是否有所关联，形成怎样的关系；在题材的选取上，画家有何设想，题材的性质又和表达方式发生怎样的关联。在分析过程中，我深感，需要穿透一些关键的艺术史概念（如"写实主义""历史画"），深入形式语言的内部对所有要素进行具体辨析。这也是本章不惜笔墨展开形式分析的缘由。

徐悲鸿此阶段的探索，无法以一贯的逻辑来概括，最为突出的特征为形式探索的实验性，以及在多种视角与表现手法间的游移状况。研究者多认为徐对历史画和历史叙述的兴趣最具"现代"意义、革新性与影响力。而对这一绘画"类型"的特别敏感，并不意味着画家将之作为唯一的选择方向。一方面，徐悲鸿在油画领域的探索以历史画为核心，历史画的表现方式与风格倾向又内在影响着国画探索；另一方面，其他方向的探索显示，画家还力图寻求新的可能性。在西画领

域，画家同时尝试着戏剧性题材、描述性题材；国画领域则同样存在表现视角的探索与游移，并因中西资源的混杂运用导致表现的矛盾与"中间状态"。

第一节 中/西、传统/现代的混杂
——徐悲鸿艺术启蒙状况的特殊性

徐悲鸿的教养与成长经历，导致其创造路径显示出相当的特殊性。画家的学艺生涯从9岁开始。他不仅向父亲徐达章学画，还跟随这位民间画师辗转乡间。父亲去世后，他虽是少年，却以画艺肩负起养家的重任，不断接触新的资源并进行创作的尝试。徐悲鸿自幼即广泛接触中国的民间艺术传统与近代各种新的资源，并很早就积累了学习、创作的经验。这些资源可谓中与西、传统与现代的混杂体。

父亲对于画家的经验方向、艺术趣味发挥了重要影响，并延续至其一生。徐达章推崇任伯年、徐渭、中国古代人物画和宋代绘画，并重视经验层面的视觉感受，强调写生与经验的"真""鲜"。此外，吴友如、中国近代白描传统、海派、民间画像传统、月份牌、西洋画、郎世宁、岭南画派，都成为启蒙的内容。习画之初，他从临摹吴友如的石印界画人物入手，同时练习摹写家人和乡村景色；由于家贫，他13岁跟随父亲外出谋生，目睹父亲作肖像、山水、花卉、动物，刻印、写对联，画寺庙神像；17岁在《时事新报》上发表的白描作品《时迁偷鸡》，显示对陈洪绶、任薰、任伯年有所研究。20岁至上海后，徐曾绘制《谭腿图说》、体育挂图、仓颉像、钟馗像，作水彩插图《孟德耀》《勾践夫人》《敬姜》等；1918年创作《三马图》《西山古松柏》等作。早年作品显示，民间照相馆的写真技术，上海流行的月份牌、水彩画法与西洋画片，郎世宁的国画与岭南画派都发挥了影响。在此过程中，画家摸索学习西洋的造型、空间、透视、光影手法，

开始了"中西结合"的初步尝试。

这些经历显示出两个特点。其一,画家在异于中国传统文人画的培养方式和艺术趣味中成长。他所接触的中国传统资源,重在民间写像、神像传统,明清及近代线描人物的脉络。画家还自幼受到写生训练(并非西洋古典意义的写生),重视经验的直接性。这表明,徐所接受的训练超越于传统,并在人物塑造方面具备一定的经验与能力积累。父亲的熏陶与民间文化对英雄气概、忠义精神的褒扬,同时构成画家精神教养的基底。画家日后的创作主题及在人物、叙事方面的能力,与其自幼的教养、启蒙和训练直接相关。

其二,徐的成长环境本就是中、西文化碰撞、交流的时代,他所接受的启蒙资源来自于现代中西方沟通大背景下的探索成果,具有中、西、传统、现代混杂的特性。画家由此获得溢出传统框架之外的视觉经验,并同时具备对西方艺术的亲近感。经过少年、青年阶段(包括留学时期)的学习与思想观念层面的引导,这些因素逐渐融为画家内在的直感,并在后来的探索中获得更为充分的开展。郎世宁的创作、吴友如的《点石斋画报》插图、近代照相写真法、清末民初上海月份牌、高氏兄弟的探索,无不是中西因素的混杂体。这些资源(或者说经验)不仅会塑造学习者的表现手法与创作经验,更会在视觉经验、生活感觉等层面散发潜在影响。这些文化混杂物事实上构成了画家青少年成长阶段的感觉与经验基础。对于"当事者":身处其中的国人(包括徐悲鸿),这些经验直接而自然,并成为其"经验体"的潜在"基础"。这是清末、民国一代艺术家共同的历史经验,也显示出与其后在相对封闭的文化环境中成长起来的艺术家间的"代际"差异。从这个意义上,可以说徐悲鸿的经验本就突破了传统范畴,具有"新"的、"现代"的性质。

在此,我想稍微提及清末民初的画家吴友如。通过《点石斋画报》这一对近代中国社会事件作"插图"性质的创作方式,吴友如尝试结合中、西资源,探索新的空间表现与叙事方式。在传统的评判标准中,

作为民间画师的吴友如几乎没有资格被视为"画家",但他是徐悲鸿一生数次提及并高度评价的前辈。吴友如的探索事实上成为中国近代吸纳西洋手法建构新"叙事"范式的宝贵经验,具有开创性的意义。吴的作品成为徐少年时期重要的艺术启蒙[1],对后者的视觉经验及经验方式发挥了重要的塑造作用。

在思想、观念的引导下,启蒙阶段的教养、经验获得深层的自觉意识,并最终在画家日后的艺术历程中得以更为充分的发展。康有为、蔡元培对于徐悲鸿的艺术道路发挥了重要影响。徐悲鸿青年时代在上海结交康有为,后者推崇宋法与古代院画,提倡复兴"六朝唐宋之法"。[2]蔡元培"以美育代宗教"的思想也具有深远影响。徐对道德训诫和理想性主题的坚持,对艺术的再现功能和可传达性的维护,乃至对西方历史画传统的借鉴,都与蔡的启蒙内在相关。

我尝试将画家由启蒙而形成的特征概括如下:

1. 对视觉经验的尊重。徐的视觉经验超出传统框架,指向表达"真""鲜"感受的能力。

2. 对绘画叙事功能的认同,并具备一定的训练基础(学习吴友如、郎世宁、西洋古典名画范本)。

3. 对造型能力的敏感与天赋,以及一定的训练基础。包括对中国传统艺术的线条功用、形态的理解,对传统人物造型的敏感(学习任伯年、陈洪绶、民间画像传统)。

4. 偏重接受中国古典传统中刻画精微、严谨的风格。对宋代艺术、民间神像、传统白描手法表示出偏好。

5. 对西洋古典绘画的空间、形体塑造方式与光影语言的敏感(接

[1] 徐悲鸿 9 岁时,"先君乃命午饭后,日摹吴友如界画人物一幅,渐习设色"。徐悲鸿:《悲鸿自述》,《良友》1930 年第 46、47 期。

[2] "以复古为更新"意指复"六朝唐宋之法",并非"苏(轼)、米(芾)拨弃形似,倡为士气""自写逸气以鸣高",重"写意""墨笔粗简者"之法,而"以形神为主""以着色界画为正""以院体为画正法"。在康有为看来,"画匠""能专精体物""与今欧美之画"之法同"。康氏还以"郎世宁乃出西法"为例,期待"它日当有合中西而成大家者"。(康有为:《万木草堂所藏中国画目》,姜义华、张荣华编校:《康有为全集》第十集,中国人民大学出版社,2007 年)。

触、学习西洋古典画片与郎世宁的画法）。[1]

不应忽视这些经验层面的因素。艺术创作是感性与理性的结合。感觉和经验不仅是创造的基础，更是艺术之所以为艺术的根本。感觉、经验与形式语言具有内在的关联性，并最终促成语言形态的形成。更何况，徐悲鸿对于西方写实精神和写实手法的敏感与体认，特别呈现出位于传统——现代转变的历史阶段、中国人新的现实感觉与视觉经验。这些经验在与西方艺术相遇的过程中获得进一步的激发与强化。留学期间，画家在叙事、造型、艺术趣味方面的经验基础获得深化与发展。画家在归国之后选取的独特道路：表达英雄气概、社会责任感与忠义精神，追求历史感与叙事性，部分基于少年时期的艺术启蒙与经验积累。同时，画家展开油画、国画领域的探索，力图混杂中、西、传统、现代各种资源，不太顾忌画种、语言的类别特征与表现规律。而由于在认识层面没有获得突破，表现手法处于不断游移的状态。在此过程中，经验传达的感染力与直接性成为画家始终"固执"的目标与几近"独一"的实践原则。这无不与其艺术启蒙形成的经验基础有深层联系。某种意义上，自幼受到的影响不仅始终发挥作用，而且以直觉性的方式构成画家艺术探索的深层驱动因素。

第二节　贤士与英雄
——道德化与理想性的表现主题

徐悲鸿归国后明确的创作指向，与留学时期的作品相较显示出较大变化。严格来讲，徐悲鸿在留学期间将大部分精力放在绘画基本能力的训练上，较少主题性创作。少数作品主题则多为抒情性题材，表

[1] 画家 1918 年所作《三马图》与《雄狮》，显示出对西洋绘画光影语言的敏感，以及运用光影进行造型的能力。

达个体经验或生活感受（如《箫声》《琴课》）或描述自身生活（《蜜月》）。归国后，画家转向历史题材的表现与多种表现方式的探索，力求创造新艺术典范。画家曾指出，凭借中国五千年"蕴藏无尽"的神话、历史、诗歌，中国艺术的"理想派"最终能"大放光明于世界"。[1]1933年，画家宣称自己的理想为创作"代表一时代精神；或申诉人民痛苦，或传写历史光荣"的作品[2]。

如果考虑到作品的表达主旨，或许以作品主题作为分类的依据更为恰当。表达道德教义与精神理想的作品占据重要位置，主要为历史题材，包括《田横五百士》《蔡公时被难图》《徯我后》《风尘三侠》《叔梁纥》《新生命活跃起来》《六朝人诗意》《钟进士》《九方皋》等。这些题材或取材于历史、传说、文学作品，或取材于现实，画家尝试了不同的绘画材质，但都寄托了深厚的精神内涵。此外有少量抒情作品（包括风景与人物题材）及相当数量的肖像作品（包括《父徐达章像》《孙中山像》等）。肖像作品所描绘者，多为被徐尊为师长、前辈的文化界、政界耆宿与政要。[3]

作品主题可以归纳为：一、针对不理想的政治时局，表达民众对英明政治与贤良的期待。《田横五百士》《徯我后》《九方皋》伯乐系列题材为代表。

1928年，在南国艺术学院任教之余，徐悲鸿开始创作《田横五百士》。[4]故事在《前汉记》与《史记》中都有记载。两个版本显示出不同的叙述重心与角度。《前汉记》的记述较为冷静，站在中立的立场；司马迁则赞赏田横有"高节""能得士"，众宾客因"慕义而

[1] 徐悲鸿：《美的解剖——在上海开洛公司讲演辞》，《时报》1926年3月19日。

[2] 徐悲鸿：《中国今日急需提倡之艺术》，原载《新中华》1933年5月15日1卷10期，转引自王震编：《徐悲鸿文集》，上海画报出版社，2005年，第53页。

[3] 包括康有为、陈三立、吴稚晖、张溥泉、黄震之、陈铭枢、李济琛等人，参见徐悲鸿《悲鸿自传》，原载于上海《读书杂志》1933年1月3卷1期，转引自王震编《徐悲鸿文集》）。

[4] 参见王临乙的回忆。见王临乙《亲身经历的几件事》，中国人民政治协商会议全国委员会文史资料研究委员会编：《徐悲鸿 回忆徐悲鸿专辑》，文史资料出版社，1983年。

从横死,岂非至贤",感叹"不无善画者,莫能图,何哉?"司马贞《史记索隐》补充说:"天下非无善画之人,而不知图画田横及其党慕义死节之事,何故哉?叹画人不知画此也。"[1] 徐悲鸿受到司马迁的影响,将田横和众宾客的忠义精神作为主题,表达"人人有殉义之气"和"沉郁"的精神。[2] 画家选取田横出发前向众宾客及百姓道别的瞬间,将田横放置在画面前方斜向送别者,送别群体则侧视田横、斜向观众,成为表现的主体。几乎与《田横五百士》同时开始的《徯我后》(1928),故事取自《书经》,意在能施行仁政者,民众将诚心归附。[3]

伯乐题材为画家所反复表现。画家以此比喻贤士渴望被赏识、报效国家的心境,也可视为对英明领导者的期盼。《九方皋》的处理独具匠心,以深藏睿智的民间老者九方皋为主角。[4] 对这一题材的喜爱,与画家在坎坷的成长历程中屡次获得前辈、友人帮助的经历相关。徐家境贫寒,少年丧父后只身闯荡江湖,得到众多"伯乐"的帮助。[5] 徐悲鸿在一生中也热忱帮助众多富于才华的友人、后辈。[6] 伯乐题材

[1]《史记·田儋列传》记载:"后岁余,汉灭项籍,汉王立为皇帝,以彭越为梁王。田横惧诛,而与其徒属五百余人入海,居岛中。高帝闻之,以为田横兄弟本定齐,齐人贤者多附焉,今在海中不收,后恐为乱,乃使使赦田横罪而召之。……曰:'田横来,大者王,小者乃侯耳;不来,且举兵加诛焉。'田横乃与其客二人乘传诣洛阳。未至三十里,至尸乡厩置……谓其客曰:'横始与汉王俱南面称孤,今汉王为天子,而横乃为亡虏而北面事之,其耻固已甚矣。且吾亨人之兄,与其弟并肩而事其主,纵彼畏天子之诏,不敢动我,我独不愧于心乎?且陛下所以欲见我者,不过欲一见吾面貌耳。今陛下在洛阳,今斩吾头,驰三十里间,形容尚未能败,犹可观也。'遂自刭,令客奉其头,从使者驰奏之高帝。高帝……以王者礼葬田横。……吾闻其余尚五百人在海中,使使召之。至则闻田横死,亦皆自杀。于是乃知田横兄弟能得士也。"相较之下,《前汉记》的叙述基调冷静,没有对田横及宾客的赞誉。

[2] 徐悲鸿:《历史画之困难》,《星洲日报》1939年4月20日,转引自王震《徐悲鸿文集》第103页。

[3]《书经》原文中对此事记载如下:"乃葛伯仇饷,初征自葛。东征西夷怨。南征北狄怨。曰:'奚独后予?'攸徂之民,室家相庆曰:'徯予后,后来其苏。'民之戴商,厥惟旧哉。"《书经》,上海古籍出版社,1987年,第44页。

[4] "秦穆公谓伯乐曰:子之年长矣,子姓有可以求马者乎?伯乐对曰:良马,可形容筋骨相也。天下之马者,若灭若没,若亡若失。若此者绝尘弭辙。臣之子皆下才也,可告以良马,不可告以天下之马也。臣有所与共担纆薪菜者,有九方皋,此其于马,非臣之下也。请见之。穆公见之。使行求马,三月而反。报曰:已得之矣,在沙丘。穆公曰:何马也?对曰:牝而黄。使人往取之,牡而骊。穆公不说,召伯乐而谓之曰:败矣,子所使求马者!色物牝牡尚弗能知,又何马之能知也?伯乐喟然太息曰:一至于此乎!是乃其所以千万臣而无数者也。若皋之所观,天机也。得其精而忘其粗,在其内而忘其外。见其所见,不见其所不见。视其所视,而遗其所不视。若皋之相者,乃有贵乎马者也。马至,果天下之马也。"杨伯峻撰:《列子集释》,中华书局,1979年,第255—258页。

[5] 黄警顽、黄震之、高剑父、康有为、蔡元培、陈家庚、吴稚晖、陈三立等都曾给予画家帮助。

[6] 徐悲鸿帮助过蒋兆和、陈子奋、吴作人、滑田友等。陈子奋与徐悲鸿的交谊,参见崔锦、孙宝发《读徐悲鸿致陈子奋书信札记》,《中国美术》1982年1期。

显示了画家作为"千里马"与"伯乐"的双重经历与身份。

二、颂扬忠义、献身精神与正义感，将之寄托于古代贤者与英雄。相关作品包括《蔡公时被难图》《叔梁纥》《霸王别姬》《风尘三侠》《秦琼卖马》和钟馗主题系列。画家有很深的英雄情结，受到民间文化的熏陶崇拜小说和戏剧中替天行道的英雄，12岁即以"江南贫侠""神州少年"自喻。[1]对英雄侠义的赞颂，也可视为徐悲鸿对自己奋斗经历的写照。钟馗是中国传统文化中的锄奸英雄。画家少年随父亲为寺庙、乡民画像时，应接触到这一形象。此外，《叔梁纥》表现古典英雄（孔子父亲叔梁纥）的英勇行为；《蔡公时被难图》（1928）则表现激发起巨大民族情感的当代英雄。[2]继承近代画家高剑父、何香凝等人的传统，画家多作花鸟、动物题材讽喻现实、表达民族觉醒、奋起之情。雄狮、骏马、风雨长啼的雄鸡、逆风而飞的麻雀、贪食未果的白鹅都成为寓意的对象。[3]

创作主题表明，通过历史题材与叙事性的表达，画家追求政治寓意与教化功能，力图通过历史隐喻现实[4]，表达深沉的历史意识、社会担当精神与政治期许。他期待艺术这一传统社会的"末技"成为新文化的"主干"。[5]在1933年的《悲鸿自述》中，画家骄傲地声称他的作品"寓意深远，气势伟大"[6]。表现的主角，为具忧患意识与智慧的知识者与有政治诉求的民众。画家力求以质朴的方式表现国人的面貌、形体、精神。这样的诉求与道路，不仅与同时期西方现

[1] 参见徐伯阳、金山编《徐悲鸿年谱》，第5页。

[2] 此作为纪念在1928年5月3日"济南惨案"中英勇殉国的烈士蔡公时。蔡殉难过程的残酷性和表现出的忠烈精神，激发起民众强烈的民族情感。

[3] 画家以负伤之狮寓意民族遭受屈辱，以吼狮寓意民族的觉醒与奋发，以奔马表现豪迈、自由的精神。相关的题跋为："问汝健足果何用，为觅生刍尽日驰""值须此世非长夜，漠漠穷荒有尽头""哀鸣思战军，回立问苍苍"等。

[4] 画家自谓《九方皋》："知音不多。（当然有之，并为真正之知识阶级）因其必欲视为历史画也。虽《田横五百士》，亦不宜以历史画看。"徐悲鸿：《国画与临摹》，《星洲日报》1939年3月15日。

[5] 徐悲鸿：《法国艺术近况》，1926年作，录自王震编《徐悲鸿文集》，第11页。

[6] 老师达仰给徐悲鸿深刻影响。徐最为钦慕的，是达仰艺术成熟期创作的那些手法简练、意境深沉的精神隐喻性作品，而非达仰前期渗透了风俗画风格的历史画作品。见徐悲鸿《悲鸿自传》，原载《读书杂志》1933年1月3卷1期，转引自王震编《徐悲鸿文集》，第56页。

代艺术差异极大（后者的整体趋向是个体表现、斩断绘画的叙事性与文学性），在国内普遍的抒情道路中也显得孤立。与创作"代表一时代精神；或申诉人民痛苦，或传写历史光荣"的目标相呼应，画家的探索指向创立艺术典范的雄心，并力求传达契合中国现实感觉的造型、趣味、意境、精神。因而，没有任一现成的表现形式可以作为探索的"范本"。同时，表达的题材又具不同特点，或分属于不同的表述类型，需配合不同的表述方式及语言形态。更为艰难的是，画家尚无法形成固定的表现视角。这些都将导致形式探索面临不少困难，也更令人期待，画家将以怎样的方式处理这些难题。由于缺乏可供参照的典范，画家同时借鉴中、西艺术资源，进行油画、国画两种材质、领域的探索。作品在叙述手法、图式建构、空间处理、人物塑造、形象刻画、笔墨表现、色彩表现等方面都呈现出不断变化的实验性状态。

下面的表格试图以简要的方式呈现徐悲鸿1920年代后期至1930初期的创作概貌：

时间、艺术观念	油画创作	国画创作
1926年，提出"采欧洲之写实主义"以救我国之弊、"重倡吾国美术之古典主义"、学习宋代艺术。	《箫声》等	《渔父》
1927年，赞赏蒋兆和、左恩；指出形象重于色彩；作《艺院建设计划书》。		
1928年，重视国画的白描方法，重视双钩写生；研究任伯年；赞赏颜文樑、齐白石。	开始作《田横五百士》《徯我后》《蔡公时被难图》《父徐达章像》和素描草图《秦琼卖马》	《持剑钟馗》《相马图》
1929年，自编《悲鸿描集》第一、二、三集出版，首届全国美展，笔战。	《孙中山像》	《六朝人诗意》《钟馗饮酒》《竹鸡》《新生命活跃起来》等

（续　表）

1930年，介绍安格尔素描，发表《艺院建设计划书》，强调"师造物"，提出艺术功能为"尊德性，崇文学，致广大，尽精微，极高明，道中庸"。	完成《田横五百士》《风尘三侠》《台城月夜》	《捕鼠》《牛痒》《狮》《南京一多》《黄震之像》《伯乐相马》
1931年，自编《悲鸿描集》第四集出版，介绍安格尔、左恩素描；介绍天津泥人张，编辑《齐白石画册》。	《霸王别姬》（草图）、《叔梁纥》《自画像》等	完成《九方皋》《牧童与牛》《山竹》《奔马图》《佳人》《为谁张目》《松鹊》《日长如小年》等
1932年，法国出版《悲鸿国画集》，所编选的《画范》出版，提出"新七法"；赞赏乔托之"自然主义"；赞赏陈树人、张书旂作品。		《雄鸡一声天下白》《沉吟》等
1933年，总结自己的创作"寓意深远，气势伟大"，尤其满意于《九方皋》。	完成《徯我后》	

为表述的清晰起见，下面的分析将依照油画、国画的区分展开，但分析过程力图呈现两个领域探索的关联性与画家此阶段的整体发展线索。

第三节　历史画等手法的多样探索
——油画领域的创作状况

一　西方历史画经典图式的学习

徐悲鸿创立艺术典范的雄心集中体现于学习西方古典历史画的叙事模式与表现方法。他立志向所敬仰的西方前辈大师学习，渴望创作巨制以改变中国艺术面貌。画家在同一年（1928）开始《田横五百士》

图 5—1　徐悲鸿《田横五百士》，1930 年，布面油画，197 厘米 × 349 厘米

和《傒我后》的创作，两作的完成时间间隔三年（1930年与1933年），并在叙事技巧和表达技艺方面显示出大幅的提高。在视线的统一性、人物组织、色彩处理等方面，《田横五百士》（图 5—1）尚且稚嫩：在人物与环境的关系处理上，表现的视角略感平板，空间感觉拥堵，两者关系不够和谐；中景的人群与前景人物似乎不处于统一的透视平面，送别人群因位置稍高而无法与田横取得和谐的对应关系；构图与人物组织的整体性不足，人群显得拥挤、散乱，缺乏组织感，表现手法不够统一[1]；整体的空间塑造和色调方面，画家显然继承了当代法国学院派的手法，以印象派的方式表现外光环境，并尝试通过鲜明的色彩对比（尤其补色的运用）进行空间及形体塑造——但色调过于浓艳，与主题内容之间有失呼应，减弱了应有的悲凉气氛与肃穆感。

《傒我后》（图 5—2）显示出全面的进步。在整体构图方面，视点统一，人物与环境的关系更为和谐，视野距离和空间感的扩大、对角线的运用突显出深度意识与历史进程感，与主题更为契合；画面的

[1] 送别人群右下方的两位女性与女孩的姿态、衣褶处理借鉴自西方古典手法，追求庄重与对称感，左侧送别人群的刻画则特别突出冲撞感与激烈度，两部分处理不统一。

图 5—2　徐悲鸿《徯我后》，1933 年，布面油画，226.5 厘米 × 315.5 厘米

空间层次获得更为巧妙的表现。人物群体获得更加统一、简洁的组织，姿态的庄重感与统一性加强，在视觉上更具整体性，又不乏变化；色彩基调有了明显的变化，鲜艳的补色对比变为单纯肃穆的灰紫色调，色彩层次也更为细腻、丰富。《徯我后》当然也有瑕疵：画面左下方的牛，左侧中部的树，右侧的树及树干的安排不够理想。画家显然期待通过这一设计达到使观者视线集中于中心人群的目的，但整体空间因而有拥堵感。人群前面坐地妇女位置、姿态的设计虽意在调节画面节奏，但显得突兀。画家意图借助画面左侧远景的牛的剪影增强背景空间的深度与层次感，但手法显然不够高明。尽管如此，作品表明，虽在留学期间缺乏历史画的创作经验与训练，画家却已经把握住历史画的核心要素：主题的严肃性与崇高感，空间构造的历史感与深度意识，人物姿态、神情、整体色调及意境的庄重、典雅。

单从是否有效学习西方历史画传统的角度，尚不足以解释画家的创作意图。两作的人物形象塑造呈现出特殊的价值。画家意在表达中国传统社会精英的忠义精神与社会责任感，人物形象与神情则成为重

要的表达载体与最具价值的内容。《田横五百士》的主角不仅是田横,更是具高度责任感与忠义精神的众多贤士。他们被表现为国人的生动形象,构图的安排也使画家得以从容展现同胞的群像。《溪我后》则安排主角直接面向观众。《田横五百士》的人物形象塑造成为创作的核心环节。画家在人物形象、服饰的表现上颇费苦心,力图呈现历史的真实性和形象的真实感。[1] 最终呈现在观众面前的送行人群的形象、表情和身体姿态,即使在今天看来,仍然具有令人惊异的生动性与感染力。三年后完成的《溪我后》,人物塑造发生较大变化:人物姿态明显增加了垂直方向的肃立感,画面两边垂直的树干和斜向的地平面增加了整体的肃穆感;天空、土地、人体肤色及衣着被统一于质朴、厚重、肃穆的灰色调,更为贴合中国人的形象感觉和主题需要的历史感;人物刻画力求做到造型整饬、神情庄重,舍弃动态与神情的随意性而指向经典性,突出人物造型的整体感以体现崇高与庄重。从草图(图5—3)到完成稿的变化,明确揭示出画家的上述努力。较之《田横五百士》,此作在整体上无疑更具有中国的气息和感觉,并显示出从写实阶段进入塑造典范的更高阶段的意识与能力。《田横五百士》到《溪我后》的转变,表明了画家在油画领域创造典雅、庄重、严正风格的努力。

这也印证了画家1926年归国以来的创作取向:提倡"尊德性,崇文学,致广大,尽精微,极高明,道中庸者"的准则,渴望树立新的艺术典范。[2] 这一抱负也体现在国画创作中,从《相马图》(1928)到《九方皋》(1931)的变化可以证明。有意味的是,画家的国画探索受到西画领域历史画经验的启发,《九方皋》的创作经验又对其后完成的油画《溪我后》产生了影响。如此,源自西方历史画的经验在不同材质、不同领域中交替发生作用。需要明确的是,徐的借鉴指向法国历史画创作高潮时期的经典图式,而与19世纪末叶以降衰败的

[1] 现存的素描稿、构图稿与创作者的回忆显示,画家努力增加人物形象的现实依据:画作在多次写生的基础上完成,画家称曾就人物服饰与佩戴物品的问题查阅史料、请教专家。见徐悲鸿《历史画之困难》,《星洲日报》1939年4月20日,转引自王震编《徐悲鸿文集》,第103页。

[2] 徐悲鸿:《悲鸿自述》,《良友》1930年4月46—47期。

图 5—3　徐悲鸿《徯我后》草图，1930 年，纸本素描，尺寸不详

学院派的新的历史画取向有所差异。[1] 同时，追求典范性的目标所导致的绘画意图和技法的变化，使得《田横五百士》中人物形象的生动和丰富性，无法在《徯我后》中呈现。在表现的丰富性和生动程度上，更具经典意味的《徯我后》反而无法取代《田横五百士》。这也是徐悲鸿所面临的困难：如何从具体性中提炼典范性？怎样在有效传达创作意图的同时，保持表达的丰富性？[2]

无论如何，徐悲鸿历史画创作对国人形象的描绘，达致令人难忘的艺术表现力。那些质朴、憨厚、短阔或瘦弱的身躯，在送别或期待的时刻爆发出的沉痛、义愤，带着期许的忧患意识，构成最为精彩的内容（《徯我后》草图中的人物也非常动人）。以这般"生辣"、直率、质朴的方式所展现的国人面貌，在民国前期相当罕见。[3] 作

[1] 余论部分将对此问题展开讨论。

[2] 这是亟待解决的问题。徐悲鸿日后的作品《桂林三杰》即在这方面暴露出明显的缺陷。

[3] 蒋兆和《流民图》中塑造的民众形象，某种程度上可视为对徐悲鸿的一种呼应。

品呈现的中国知识分子的忠义与忧国忧民的精神极具感染力。《田横五百士》送行人群中央身着黄色衣衫，姿态沉静、神色忧虑的人，即是画家本人。画家借此向中国士人的精神传统表达敬意。艺术创作的真实意图在此呈现：借助异文化的表述方式，以新的视角描绘现实，塑造中国人的形象与内在精神，表达画家的现实关怀。组织、造型、色彩方面的不成熟，不影响这些关键信息的传达。这样的创作在中国现代艺术史上具有革命性的意义，也是画家探索中最具历史价值的部分。

二 表达手法的多样化探索

历史画之外，画家还尝试探索其他的表达方式与不同类型的题材。创作《田横五百士》与《徯我后》的同时（1928—1933），徐悲鸿还尝试小型叙事题材，相关作品包括素描稿《秦琼卖马》（1928）、《蔡公时被难图》（1928，素描草图）、油画《风尘三侠》（1930）、《霸王别姬》（1931）、《叔梁纥》（1931）。这些作品虽多呈现为草图的形式，但同样显示出画家的探索思路。与历史题材的巨制不同，此类情节单纯的"小"作品（草图）注重戏剧性的呈现，并体现出画家留学时期即已展现的艺术趣味与天赋。

从现存的素描稿与色彩稿来看，《蔡公时被难图》《秦琼卖马》《霸王别姬》与《叔梁纥》特别着力选择关键性时刻和情节。[1] 在情节构思和人物形象塑造上，《蔡公时被难图》（草图）对于英雄形象的刻画与构图设计较为类型化。《霸王别姬》（图5—4）通过威猛刚强与娇小柔弱的形象对照突出了主角的力量感与情节的戏剧性。《叔梁纥》（图5—5）则令人印象深刻：这一中国传统典籍叙述中带有英雄色彩

[1]《蔡公时被难图》原作散失。据说，徐悲鸿当年画了一百多张素描构图稿，在情节选择和构图方面下了很大功夫。笔者所见两张素描稿的构图有所差异，但都选择表现蔡公时与日军对峙争辩的场景。《叔梁纥》描绘主人公托住下落城门的关键时刻。《霸王别姬》则表现虞姬与项羽生死离别的场景。

图 5—4 徐悲鸿《霸王别姬》色彩稿,1931 年,布面油画,46 厘米 × 58 厘米

图 5—5 徐悲鸿《叔梁纥》色彩稿,1931 年,纸板油画,71 厘米 × 42 厘米

的历史事件,通过西方式的"转译"获得强烈的戏剧效果。[1] 战士形象的刻画生动且充满暴力感,画家竭力追求瞬间的视觉感受和经验的逼真性。形象塑造溢出常规理解,对逼真感的追求也超出古典历史画的限度——作品的手法已然"游离"出经典历史画的表达框架。此外,《霸王别姬》《叔梁纥》的光线及整体色调、气氛的营造方式及效果,令人联想到徐留学时期《箫声》《憩》等作的氛围。相对《田横五百士》与《徯我后》,两作的风格、感觉在徐归国后的诉求中只能被归于"边缘"位置。

戏剧性手法之外,画家还尝试描述性的手法。由于主题原因,《秦琼卖马》和《风尘三侠》采取平铺直叙的方式,将人物进行横向的平面排列。虽然进行了实体性的环境与人物塑造,但平铺的方式最终消解了作品的厚度,整体效果呆板、单薄。显然,画家还无法为这类题材找到适合的表现方式。尝试却或许不无意义:经由题材的不同内容和特性,画家可以认识到所借鉴的表达方式与手法的适用范围与界限。而如何在历史画经典表达框架之外寻求其他表述手法与方式,则是此阶段重要的探索课题。画家在国画领域的探索有意选取了不同的主题类型。对不同表现手法的尝试,也暗示画家在确立感知、把握现实的途径方面遭遇困境,下文还将对此展开分析。

需要引起注意的是,徐悲鸿在油画、国画领域的创作绝大多数属于历史题材,但不能以"历史画"概而论之。"历史画"的概念对应于特定的西方艺术史脉络与面貌(自16世纪到20世纪初期经历了不同阶段)。徐作的表现手法与表达方式却不仅局限于此,而指向更为开放的视野。此阶段的探索显示,在勉力学习西方历史画经典图式的同时,画家已经开始表现手法的多样摸索。1930年代中期之后的创

[1] 故事取材于《左传》:梁叔纥作为鲁国贵族孟献子属下的武士,参加攻打偪阳(今山东枣庄南)的战斗,敌方采取诱敌战术,待队伍进入城后集中歼灭。紧急时刻,叔梁纥以双手托住即将闭合的城门,挽救了战局。画家抓住了壮士托举城门的关键情节(《左传》记鲁襄公十年,"晋荀偃、士匄请伐偪阳……偪阳人启门,诸侯之士门焉。县(悬)门发,郰人纥抉之,以出门者"。杨伯峻注:《春秋左传注》,中华书局,1990年,第975页)。

作显示，画家完全放弃了曾颇有心得的西方历史画经典图式，进入表现手法长期游移的状态。这"放弃"到底出于怎样的原因，成为解读画家艺术历程"隐秘"的核心问题。因而，"历史画"这一概念将遮蔽画家的真实探索状况，造成认知的阻碍。

三 归国后创作面貌的变化

在对徐归国后的创作主旨及油画领域探索有所了解后，画家创作取向、面貌的变化特征也显现出来。徐悲鸿法国留学期间所作多为日常生活、肖像性或抒情性题材，旨在表现日常生活的安逸、恬美感。代表作品如《蜜月》（图5—6）、《琴课》《箫声》《憩》（图5—7）、《抚猫女人》等。历史题材的尝试较少（包括《奴隶与狮》《希腊神话构图》《叶公好龙》［草图］等）。其时，画家的主要精力在基础训练，

图5—6 徐悲鸿《蜜月》，1924年，95厘米 × 119.5厘米

图 5—7 徐悲鸿《憩》，1926 年，40 厘米 × 51 厘米

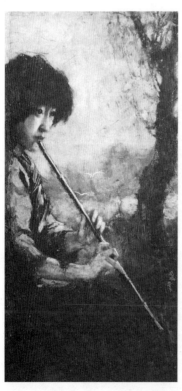

图 5—8 徐悲鸿《箫声》，1926 年，布面油画，80 厘米 × 39 厘米

创作水准也较为稚嫩（也有部分作品显示了极高的质量，如《箫声》，见图5—8）。这样的创作取向表明，画家意图靠近法国学院派所主导的官方沙龙的标准。而画家归国后的创作取向发生了不小的变化：以历史题材为主导，抛弃了庸常的甜美感而追求崇高、庄重的风格，重在表达现实期待与忧患意识。作品面貌、人物造型、整体色调等也相应发生变化。这也应被视为画家针对国内状况所做的调整。与此同时，留学时期富于感染力的抒情特质与艺术趣味（如《箫声》《憩》）被相对抑制。

四 油画领域探索的基本特征

1. 学习西方经典历史画的表达模式。在朝向典范性的目标下，在构图、人物与环境的关系、空间、人物形象、造型、光影、色调及色彩方面的手法逐步成熟，力求展现国人的形体及精神面貌。

2. 尝试戏剧性题材的表现，运用强烈的明暗与色调对照的手法，重在整体氛围的营造和抒情性的传达，继承了留学时期的趣味，并致力于经验传达的直接性与生动感。

3. 尝试描述性的题材表现，但不太成功。

4. 徐作的借鉴资源、精神旨趣与19世纪后半叶以来法国学院派有所区别；与留学时期相比较，画家归国后的创作取向、面貌也发生了较大变化。

第四节　新的历史感觉与表现方式
—— 国画领域的探索面貌

徐悲鸿国画领域的探索与油画领域的目标相一致：追求以历史题材表达社会抱负与政治期许、创造典范性的创造、国人精神风貌的表现。[1]国画特有的表现范式和语言特征，与画家引进的新的借鉴资源、因素，正是在这样的整体目标下被认识与转化的。与大多数画家重视传统的写意、抒情手法不同，徐的取向较为特殊：表现历史题

[1] 画家还采用传统托物寄寓的方式创作了不少的人物、花鸟、动物题材作品，并间有应酬之作。而所有作品都被画家有意识地引进西画因素，显示出表达的实验状态。有学者以情感特征作为徐悲鸿油画、国画创作的分类依据，认为油画表达"庄严、热烈或悲壮的主题"，国画"抒发豪迈之感"或"表现浪漫的诗情想象"。这一判断意指油画表现叙事题材，国画表现抒情题材。这一判断有部分适用性，但若作为对画家整体创作状况的概括，则不够准确。《巴人汲水》《愚公移山》(国画版)、《论语一章》《国殇》《紫气东来》《在世界和平大会上》等虽为国画，但体现出明确的叙事意图（"凡写庄严、热烈或悲壮的主题，表现丰美、灿烂的生活感受，要求现实感较强者，则用油画；而欲抒发豪迈之感，一吐胸中块垒，或表现浪漫的诗情想象者，则用国画。这也是一种独特的双轨运行。"张安治：《徐悲鸿师与中国画》，《中国画研究》1983年6月第4期）。

材，混杂运用中、西方资源，探索新的叙事、空间、造型手法与视觉呈现方式。

首先或许需要发问，画家缘何同时进行国画、油画两种材质的探索与试验？中西并行，在民国是较为普遍的现象。而徐在法国受到七年严格的西画训练后，所投入于国画革新的精力之重，在其时相当突出，背后的动机与抱负值得思考。民族情结，渴望将艺术由传统的"末技"变为文化主干，表现新的历史意识，创造新的经验及经验表达方式，这些根本的欲求都无法回避、必须"触动"传统。画家在探索中力求在各关键环节继承、转化传统资源，也表明他意识到创造新艺术典范与表达新历史意识的诉求，本就包含着对传统精神特质与经验的继承。而在世界语境中重建中国艺术典范的雄心，势必包含着无法消解的民族意识。民族情结深踞于画家的内心。恩师达仰在画家归国之际的嘱托"愿汝始终不懈，成一大中国人也"，为其经典的自我表白。[1] 在根本的意义上，传统成为对抗西方与现代的能量，而新艺术探索理应对传统及其所承载的经验具有足够的涵括力。此外，画家自幼接受的艺术启蒙也发挥着深层的影响。

在表现的面貌上，我将此阶段国画探索总结为两个特点。一、表达方式和语言形态的"中间状态"。在叙事方式、空间营造、形体塑造、形象刻画等多个方面，画家都进行了改革，尝试中西因素的结合。虽然新因素的引进被限制在一定范围，不同因素被混杂的同时画家也力求整体的和谐，但作品面貌无可避免地呈现出诸多的不和谐及难于定位的中间状态。二、新的历史感觉的表达与新叙事手法的探索。探索呼应于此阶段的整体性目标，体现出西方历史画经验的潜在影响。而在"转译"西方因素的过程中，如何理解并在实践中处理中国传统艺术观念和语言之间的内在联系，又如何在表现主题的目标下适度引进新手法，尽可能达致语言的统一，是画家所面临的课题。相对于油画领域，国画领域的探索头绪更为繁杂，需要解读的内容也更

[1] 徐悲鸿：《悲鸿自述》，《良友》1930年4月46—47期。

多。因而，解读将以不同的主题及相应的表现方式为基本线索，最后对整体的创作趋向与发展特征做出总结。

一 叙述手法与空间营造：观看视角与空间感觉的探索

尝试表现不同类型、特性的主题，探索能与主题相契合的表达方式，为画家此阶段的主要任务。在油画、国画两个领域，画家有意选择不同倾向的主题。油画创作虽以历史题材为主，但题材多具较强的戏剧性，或较为契合西方的叙述方式（前者如《叔梁纥》《霸王别姬》，后者如《田横五百士》《徯我后》），对西方资源的借鉴也相对显得合理。国画领域的题材较少戏剧性和叙述性，更多具中国传统意义的思辨性与哲理色彩。这些主题与传统的表达方式间有着呼应关系（如伯乐系列和《六朝人诗意》[1]），画家在表达方式上对西方资源的借鉴即遭遇到困难。在继承传统横幅形式、铺陈及虚白手法的基础上，画家尝试在观看视角、空间感与实体感的表现方面借鉴西方元素。因而，"写实"手法被限制在有限范围内，其功能在暗示环境及空间的实体感，呈现相对简单、清晰的层次感。不同资源的结合，造成作品的混杂状态和种种视觉突兀感。

依照创作年代追溯，可以看到画家在表现手法上的逐步变化。

作于1928年和1930年《相马图》（图5—9）、《伯乐相马》（图5—10）在叙述和空间表现上沿袭了传统手法，图式明显继承了宋代李公麟《五马图》的方式：以虚白手法营造空间，不对具体环境、场景、空间进行实体性描绘；采取白描的铺陈方式，以类型化的人物形象、暗示性的姿态传达主题，没有情节性的表现。[2]

[1] 与《田横五百士》不同，《徯我后》不具备题材的戏剧性与丰富的情节性，但所表达的"期盼"主题特别契合西方历史画的表达图式。

[2] 伯乐姿态挺拔，神情专注，目光睿智；其后的车夫身材短小、神情猥琐，显露出怀疑、嘲讽的神情，寓意没有眼光识别真才的人；常年负重而瘦弱的千里马，因遇到伯乐而神采飞扬，姿态静中有动，马尾扬起好似将要腾跃，显露出驰骋千里的能力。

图5—9 徐悲鸿《相马图》，1928年，纸本水墨，尺寸不详，福建省福州市文物管理委员会编：《福州历史与文物》1981年1期，转录自华天雪著《徐悲鸿的中国画改良》，上海书画出版社，2007年

图5—10 徐悲鸿《伯乐相马》，《国立中央大学》半月刊1930年1卷13期

 1929年完成的《六朝人诗意》（图5—11）是目前所见画家最早在国画领域进行的图式创新，同时显示出一系列问题。作品主题具有独特的哲理意涵：在不同参照关系中呈现的感觉与心理变化（作品题跋为："他骑骏马我骑驴，仔细思量我不如；回头只一看，又见推车汉"）。对于平面性的绘画而言，这类主题的表现具有相当难度。画家运用传统的横幅形式，依据诗作的描写顺序从左至右展开情节（横卷

图 5—11　徐悲鸿《六朝人诗意》，1929 年，纸本彩墨，尺寸不详

的图式成为画家日后所偏爱的方式），将不同状态的三个人物统一在同一的时空。最终呈现在观众眼前的，是相当有趣的"三人行"场面：骑马者衣着华贵、姿态雍容地走在前面，跟随其后、稍显寒酸的骑驴者正回头观看艰苦行进的"推车汉"。

在空间处理上，画家尝试具有实感的环境描写与空间深度的表现：作品呈现从前至后的四个空间层次，人物位于不同的空间位置。画家还力求打破此前的传统虚白手法，通过背景山形突出背景的空间层次。在相互争夺、抑制、融合的过程中，隶属于不同表达方式的元素最终造成"突兀"的视觉效果：新的空间表现方法在整体上被传统的处理方式所"包围"；横向展开的方式，以及以传统勾勒、渲染手法来塑造山崖、道路、远山、人物，使作品呈现平视的视角与平面化效果。最终，有意营造的空间层次感被削弱，显得"不伦不类"。[1]

作品的表述方式也存在问题。具实体感的环境与主题的关系不够和谐。此画的故事来自初唐诗人王梵志的诗作："他人骑大马，我

[1] 指通过最前景的草木、石头，道路中间地段的虚白处理，和道路最远处草丛的区别刻画所达至的地面深度的视觉效果。

图 5—12　徐悲鸿《九方皋》，1931 年，纸本彩墨，139 厘米 × 351 厘米

独跨驴子。回顾担柴汉，心下较些子。"[1] 诗作构造了一个中间者在不同状况的对照中产生的心理变化。诗作采用了白描手法，点到中间者的心理随即收尾，耐人寻味，与具哲理意味的主题形成呼应。画作则丧失了主题的"形而上"意味与联想性。怎样的主题、题材内容适合于写实手法及实体感的环境描绘？中国传统题材契合于怎样的叙述方式？这是探索的开端即触及的问题。

接下来的《九方皋》（1931 年完成）显示出全面的进步，在整体气势、意境、叙事技巧、情节组织、人物关系、形象塑造与心理刻画方面取得突破。据徐的学生张安治回忆，《九方皋》（图 5—12）创作于 1930—1931 年间，前后绘制了七稿，在构图、人物设置、情节表现、姿态刻画等方面做了反复推敲与多次修改。[2] 作品继续横幅的展开方式。完成稿放弃了秦穆公与伯乐，以九方皋、千里马为主角，并通过九方皋与小人、千里马和一般马匹两组角色对照增加了叙述的丰富性。在画面安排上，画家设置了三组形象，中心为千里马、马夫与九方皋，左侧为一般的马群、马夫，右侧为两个形象猥琐的小人。整体组织完整，角色关系清晰明了，人物形象（包括姿态、神情）及色块（明暗）设置营造出颇具变化的整体节奏。

[1] [宋] 费衮撰，傅毓钤标点：《梁谿漫志》卷十，山西人民出版社，1986 年。

[2] 张安治：《徐悲鸿师与中国画》，《中国画研究》1983 年 6 月第 4 期。

我认为《九方皋》所体现的观看视角、距离感和叙事方式具有突破性意义。现存草图（图5—13）表明，完成稿的构图经受了被质疑的过程，画家曾尝试其他方案。草图呈现出西方式的深度空间，以强烈的缩短透视法将主角九方皋及千里马放置在最前面，其他马夫、马匹在后方作为陪衬。因为采取了夸张的视角，画面显出强烈的景深感，但也因此无法呈现情节的丰富性，叙

图5—13　徐悲鸿《九方皋》草图，1930—1931年，木炭、水墨，63厘米×48厘米

述效果单薄而无法建构整体气势与叙述层次。在完成稿中，画家追求在适当的距离中呈现相对开阔的空间视野、故事场景及丰富的叙事效果。《九方皋》的开阔空间得益于两种手法的综合运用：写实手法和更为隐蔽的透视法，以及传统的虚白手法。[1] 这样的空间又为叙事提供了场所，情节组织与角色设置由此得以指向尽可能完整、丰满的故事传达。新方法显然吸取了《六朝人诗意》的教训，在整体表达上获得突破：更为开阔的视野与空间感、完整而饱满的故事情节，使作品获得一定程度的历史感与庄严性。传统叙述不设定固定的观看视角，所呈现的情节似随意漫步而见，横幅则类似连环图画，难以获得完整而集中的表现效果。《九方皋》尝试在同一时空展开情节，追求表现

[1] 意识到《六朝人诗意》背景存在的问题，画家采用更为简洁的手法：以平涂手法整体性地暗示出两个空间层次，背景留白，以草木暗示前景的位置及深度。同时，画家通过衣服、马匹、树叶的白色与背景相呼应，造成相互勾连的图底关系，并通过不同形象营造平面的视觉节奏的变化与均衡关系。相较《六朝人诗意》，画家在此有意追求语言的统一感：地面的渲染十分节制，部分区域留白，勾勒的方法运用于所有物体（人物、树、草、马匹、山崖），渲染手法均追求平涂效果。

的丰富性与典型性,力求更完整、深刻地传达主题并创造出具凝聚力的开阔意境。

《九方皋》还呈现出画家对观看视角与距离的敏感。这与画家在油画领域历史画的探索经验相关联。前文述及,从《田横五百士》到《徯我后》的变化显示,画家体味到历史画表达方式的精髓,即经由观看的视角、距离传达历史感的"秘密"。这体会与经验,在《九方皋》的创作中发挥了关键性作用。《九方皋》的意义还在于,徐悲鸿的国画革新由此呈现更为清晰的意图:指向崇高、严正的风格与典范性的创造。

此阶段主要的空间处理方法,是将中国传统的虚白手法和西方的深度感相结合,辅以传统小写意的渲染手法。从《相马图》到《九方皋》,包括同期花鸟、风景作品(如1930年《黄震之像》《狮》,1931年的《为谁张目》《牧牛图》[图5—14]、1934年的《新生命活跃起来》)显示,传统虚白手法成为徐悲鸿有意坚持的要素,并在日后的国画创作中获得延续。借鉴传统虚白手法的目的,不仅仅在与其他传统语言形态保持和谐(如传统的线条形态、形体塑造方式、空间表现手法、赋彩方法等),更在于营造新的空间感。画家期待新的空间既能容纳叙事的内容,又具有整体性和更为开阔的意境。传统虚白手

图5—14　徐悲鸿《牧牛图》,1931年,纸本彩墨,95厘米×178厘米

法比西方的实体性描绘方式更符合画家的要求。

需要澄清的是，徐悲鸿"写实"主张的最终目的是"传神"，而非自然主义的模仿。1932年，中华书局出版了画家亲自编选、旨在为学习者提供学习范本的《画范》。在序言中，画家提出"新七法"。其中，第三条"黑白分明"，要求"但取简约，以求大和，不尚琐碎，失之微细"。第五条"轻重和谐"，"指已成幅之画而言。韵乃象之变态，气则指布置章法之得宜。若轻重不得宜，则上下不联贯，左右无照顾。轻重之作用，无非疏密黑白感应和谐而已"。[1]这表明，传统国画黑白布局单纯分明、虚实相互转化的构图方法和形式语言特征，被认为是体现整体感（画家称之为"气"）的关键。

二 人物造型及表现语言：生动性与庄严感的传达

对于徐悲鸿，造型手法不仅是其中国画革新的核心内容，还首先体现为绘画基础能力，并因此成为"写实"主张的核心内容。画家认为，正确的造型观念与造型能力的培养，是矫正文人画传统积弊与国内现代派形式虚浮的良药。[2] 在为确立典范道路与基础训练准则而提出的"新七法"（1932）中，徐称造型的要求为"比例正确、动态天然、性格毕现、传神阿堵"，须由观察的"入微"达到表现的"传神"。[3]同时，画家又特别强调对视觉经验的尊重。对父亲的评价体现了这一诉求："先君无所师承，一宗造物。故其所作，鲜 Conrontion 而特多真气，守宋儒严范，取去不苟……超然自立于诸家以外。"[4]实践表明，

[1] 徐悲鸿：《画范》序（1932），中华书局，1939年。

[2] 1944年，在一篇关于中国绘画的总结性文字中，画家指出，中国绘画"从汉代兴起，隋唐以后却渐渐衰落，这原因是自从王维成为文人画的偶像以后，许多山水画家都过分注重绘画的意境和神韵，而忘记了基本的造型。结果画中的景物成为不合理的东西，毫无新鲜感觉的东西；却用气韵来作护身符，以掩饰其缺点"。徐悲鸿：《中国艺术的贡献及其趋向》，原载《当代文艺》1944年2月1日1卷2期，转引自王震编《徐悲鸿文集》，第121页。

[3] 徐悲鸿《画范》序中提出的"新七法"、1932年作，录自王震编《徐悲鸿文集》第46页。

[4] 徐悲鸿：《悲鸿自述》，《良友》1930年4月46—47期。画家一再强调自己"师造物而已"。

徐悲鸿的"写实"主张并未拘泥于特定的表现方式与绘画样式，呈现出变化的实践状态（下一章节将展开对其写实观念的具体分析）。相应的，造型标准、造型方法的理解与实践也存在着极大的探索空间。同时，这一问题还指向画家创造新艺术典范与崇高风格的整体目标。

对于徐悲鸿，造型能力的革新在造型与线条，而造型更为关键。在如何变化中国传统固有的造型方式的问题上，画家的探索相当混杂。画家学习传统的造型方式和形象资源并部分保留传统的线造型手法，同时尝试结合西洋的写生手法，更为准确地表现形体结构与动态，有限度地表达厚度感。对传统线条表现力的理解，根植于画家自幼的启蒙与学习经历。父亲的实践、康有为对于古典写实传统和宋法的推崇、老师达仰对于任伯年作品的赞赏[1]，都发挥了引导作用。画家认同传统线条精微刻画物象的能力，赞叹顾恺之、吴道子、李公麟代表的白描传统[2]及任伯年的双钩法。[3] 其传统人物画的收藏重点，包括唐人《八十七神仙卷》、宋人《朱云折槛图》与《罗汉像》、陈洪绶及任伯年的作品。[4] 这样的探索方式，无法回避西洋写生手法与传统线条的书写方式及形态之间的矛盾，但这似乎并未构成画家的障碍。

此阶段形象的主要借鉴资源，包括五代及宋人物画（如贯休）、元明曲本传奇插图（以陈洪绶为代表），以及具装饰性和适度变形手法的古典人物造型。值得注意的是，徐悲鸿多次尝试结合主题内容及角色

[1] 1926 年夏，徐悲鸿带着任伯年的作品拜访达仰，达仰表示出赞赏与钦佩。此举应增加了徐对中国人物画传统的信心。参见徐伯阳、金山编《徐悲鸿年谱》，第 40 页。

[2] "吾中国他日新派之成立，必赖吾国固有之古典主义，如画则尚意境、精勾勒等技。"徐悲鸿：《在中华艺术大学讲演辞》，《申报》1926 年 4 月 5 日。

[3] 徐评价任伯年为"吾国最手巧之艺人"，称："任之成也，功在其双勾，故体物象至精，用笔虽极纵横驰骋之致，而不失矩。"徐悲鸿：《与时报记者谈艺术》，原载《时报》1926 年 3 月 19 日，转引自王震编《徐悲鸿文集》，第 14 页。

[4] 徐悲鸿收藏的传统人物画主要包括：唐人《八十七神仙卷》；宋人《朱云折槛图》《罗汉像》；陈洪绶《仙侣图》《高士图》《采菊图》《长生图》；明人《梅妃写真图》《右军书扇图》《神像》《明妃图》；黄慎《麻姑图》；任熊《绣龙图》；沙馥《芭蕉美人图》；任伯年《女娲炼石图》《钟馗图》《柳溪迎春图》《小红低唱我吹箫图》《隐逸图》《松下高士图》《胡公寿夫人图》《梅妃图》《西施浣纱图》《赏鸡图》《采菱图》《梅下人物图》《东山丝竹图》；方梅《八仙图》；倪田《钟馗图》；徐达章《课子图》；华冠《山居图》；毕臣周《桐前小憩图》等。参见《徐悲鸿藏画选集》，天津人民美术出版社，1992 年。

的定位，借鉴传统的类型化形象。伯乐系列作品中的小人（旁观者）形象，《相马图》和《伯乐》两作的伯乐形象，《六朝人诗意》中的贵族与担夫形象，显示了清晰的借鉴、模仿的痕迹。

造型方法主要为白描与小写意赋彩的结合，通过渲染结构高点、低点表现结构与厚度感，同时引入写生方法追求姿态的丰富性与表现的准确度。探索呈现出不断进展的状况。《相马图》与《伯乐》运用单纯的线描方式，前者的人物姿态直接学习自传统程式；后者则注入写生因素，姿态更加生动。两作也显示出画家线描功底的不足：线条有些僵硬，与形体的结合不够紧密，人体也显单薄。《六朝人诗意》则有意设置了反差较大的形象、姿态，人物形象均借助于传统资源，但完成度并不一致。推车汉直接借鉴自传统人物形象，线条与姿态、结构的关系较为和谐，线描、勾勒能力有所提高；骑马、骑驴者的造型融入写生手法，表现生硬、稚嫩。[1]《九方皋》显示出更高的水准。线条的组织更好地表现出人物的结构、姿态，同时具备概括性与厚度感，笔法更为流畅。传统的造型手法开始展现能量。作品中央牵引千里马的马夫形象，可被视为画家早期国画探索的经典，在写生基础上结合传统的变形手法与造型经验创造出来。画稿（图5—15）与完成

图5—15 徐悲鸿《九方皋》画稿，1930—1931年，纸本水墨，尺寸不详

[1] 骑驴者的转体动作及骑马者斜向后方的躯干部位，都以平面化的手法处理，但效果均不理想，表明画家在借鉴传统方法表现人物姿态时遇到困难。

稿的比照显示，人物姿态从自然状态变得更具张力，方正有力的造型传达出更强的力量感与整体感。[1] 与此呼应，九方皋的形象也追求方正、挺拔的造型感与姿态，恰当传达出主题内涵。[2] 对传统造型手法的学习与运用，使得人物造型更为整饬、更具形式感与庄重意味，从而体现出"严正"、典雅的精神取向。徐悲鸿一再反对自然主义式的模仿，提倡以具概括力的语言追求表达的整体性。

虽然如此，新尝试暴露出诸多问题。人物造型和线条形态存在不同的处理思路和混杂的痕迹。在人物造型上，九方皋的造型体现了固定视点的写生方法，小人形象则照搬传统的平面化、装饰性造型；千里马马夫形象结合了上述两种因素。线条的运用上，作品部分继承白描兼小写意的传统手法（如对画面中央千里马马夫和右侧小人的描绘）；时而以更为强烈的线条形态、墨色变化表现人体结构，以块面的晕染和线描勾勒结合的手法表现九方皋的头部（这一新动向其后发展成为画家重要的造型手法）。

语言的混杂造成视觉效果的诸多矛盾。首先，整体的空间表现手法不一致：前景地面用不太典型的西画手法暗示平面的深度感，后景则用传统留白方法。其次，九方皋及其身后的两位"小人"被设置在不同的前后空间层次中，又采用传统的表现手法突出角色的性质（主角、正面人物形象高、大，配角形象小），这一手法虽然貌似"配合"了焦点透视规律，但过于夸张而显得突兀。再次，局部空间感不统一：马夫与千里马间为夸张的缩短透视的关系，他和其他马匹、马夫之间则形成较为自然的前后关系。而画家对马夫和千里马平面性外形的强调，以及马夫形象的传统渊源，又增强了这组形象在整体上的"平面

[1] 成稿中的人物姿态经过了变形，人物重心降低，与所牵引的马形成一定张力；同时，马扬起的头部、颈部左侧的轮廓线与马夫身体左侧的轮廓线形成贯穿的斜线。经过动态的调整，马夫身体左、右侧分别形成具整体感的直线与斜线。因而，马夫的造型更为整体、更加富于力量感与动态感，与千里马的关系也更紧密。

[2] 九方皋出身寒微，但眼光超群。伯乐识"良马"，九方皋则识"天下之马"，并能够"得其精而忘其粗，在其内而忘其外"，突破表象直抵本质。"皋之所观，天机也。得其精而忘其粗，在其内而忘其外。见其所见，不见其所不见。视其所视，而遗其所不视。"杨伯峻撰：《列子集释》，中华书局，1979年。

性"效果。因缩短透视而来的深度效果，由此被消解。最后，人物造型及厚度感不统一：中央马夫和右侧小人形象具较强的平面性与装饰性，与九方皋的形象显出较大差异。

尽管如此，《九方皋》显示了画家此阶段探索的最高水准。画家在 1939 年总结："拙作较成功者，至今尚以《九方皋》为第一。"[1] 认为《九方皋》的成就在《田横五百士》与《徯我后》之上，表明作品接近或代表着画家心目中艺术典范的面貌。国画领域探索成绩高于油画领域的评判，凸显出画家革新国画的抱负与致力方向。[2]

大写意手法的探索

这是此阶段探索的另一个方向。与人物创作采用小写意的方法不同，在同时期的风景、花鸟、动物题材多采取大写意的方法。造型方面，画家尝试以较多的水分和近似水彩感觉的写意笔法进行勾勒和渲染，追求更为准确的表现。随着技法的变化，线条的形态和功能也发生变化。同时，渲染方法较为混杂，缺乏一致性：时而侧重描绘光源和明暗面，时而以重墨刻画结构关键处或高点，时而采取平涂或留白手法（如《日长如小年》《牧童与牛》中的牛、《九方皋》中的马匹）。这些表现手法、倾向在画家日后的探索中逐步明确。笔墨语言和明暗语汇的矛盾也初步呈现。

三 国画领域探索特征

1. 显示出与油画领域同样的创作诉求。集中于主题性创作，以历史题材为主体。国画主题具哲理色彩，但不具备典型的叙事性与戏剧

[1] 徐悲鸿：《国画与临摹》，《星洲日报》1939 年 3 月 15 日。
[2] 有研究者指出，《九方皋》显示画家试图"将'崇高'与'境界'这样的内在气质通过传统的中国画来表现"，但并未深入探讨其造型手法。见吕澎《20 世纪中国艺术史》，北京大学出版社，2006 年，第 213 页。

性，由此增加了叙事方式的探索难度。

2. 空间表现：将传统的虚白方法与小写意的平铺渲染方式相结合，追求整体空间的暗示性和空灵感，又在局部区域（主要是角色立足的地面空间）探索空间层次与深度感的表现。

3. 造型方式：部分继承了传统的线造型方式，借鉴某些形象资源以表现人物身份、性格与心理；尝试谨慎地引进写生、透视手法；以传统小写意的渲染手法作为辅助；动物题材出现写意线条结合明暗手法的探索动向。

4. 总体特征：注重对传统的借鉴，西画的写生、透视因素被限制在有限的范围。同时，中西因素的混杂造成语言的不和谐与中间状态。

小结 探索的实验性与游移状态

徐悲鸿此阶段的探索开启出具伸展性的问题，包括对传统横幅形式的创造性运用，关于表现视角、表现距离的认识与探索，以及历史画经验的转化。

横幅作为古代壁画的构图方式出现，后成为传统卷轴画的重要形式，最早可以追溯到东晋顾恺之的《女史箴图》。这一形式主要运用于连续的故事、情节表现，将不同时间、地点，或具时间连续性的情节，依照顺序组织在横向的平面之中。传统横幅的特性，是将不同角度和不同时间、地点的故事组织在一个延续的过程里。徐悲鸿则尝试将所有人物和人物关系展现（组织）在同一时间与空间中。横幅因而不再像"连环画"，更像一个戏剧舞台。在一定距离外，画家以更大的视野观察对象，将尽可能多的侧面（层面）包容进来，追求整体性的效果。传统横幅可包容多个视角的观看内容，为"游走"的构成方式；舞台全景则依据统一的观看视角组织情节。《六朝人诗意》和《九

方皋》体现了这样的尝试。严格来讲,《九方皋》的情节为说明性(而非叙事性),画家借助于对照的形象设置表现故事内容与人物关系,而非表现时空统一的事件。但作品的整体布局颇具全景舞台的效果,以更深远的观看距离、更为从容的空间,将几组暗示情节性的角色呈现在统一的视野中。

说到距离,我认为这是徐悲鸿此阶段整体探索的重要心得。对观察视角和表现空间的距离感觉与设计,构成表达的核心要素。将《田横五百士》《六朝人诗意》与《徯我后》《九方皋》做一对照,距离对于整体表现力的影响便突显出来。在原理性的意义上,观看距离与视角体现着创作主体不同的认识视角和现实理解,并最终根本性地影响着绘画作品的传达效果。不同的观看距离导致不同的时间感觉,体现着创作主体与表现对象的不同关系。在历史画的表达图式中,距离成为塑造历史感的重要因素。所描绘对象与观看行为之间的时间距离,在绘画表现中被转化为空间距离;与此同时,对象的运动趋向与运动过程,也经由适当的视野与距离才可能获得呈现——这些正是获取历史感的关键。这意味着,在主体和对象的关系中,经由视角与距离的设定,主体在一定程度上获得了超越性的认知能力与整体把握能力。而视角及距离的适度性与分寸把握,构成处理的关键,将大大影响最终的呈现效果。

画家在油画、国画领域不断思考"距离"的问题:《叔梁纥》以贴近的距离呈现瞬间的在场体验,视角不同于历史画。《田横五百士》和《徯我后》的场面大致相同,空间感觉则前者较拥堵,后者阔远,有力营造出历史画所必需的历史感、深远与庄重性。国画领域,受到历史画经验启发的《九方皋》超越了《六朝人诗意》的直白与单薄,展现出丰富性与庄重感。[1]《九方皋》的创作在《田横五百士》之后,

[1] 两作都采用说明的方式表现主题,《六朝人诗意》更具情节性。

又在《徯我后》成稿之前——画家是在不同材质、画种、题材之间交替研究、借鉴、转化探索经验。经由对历史画的学习，徐悲鸿开始认识到有关表现距离的问题，并在历史画框架之外展开探索（《叔梁纥》《霸王别姬》等作）；其后，他又将此经验运用于国画领域；最终将国画领域的经验带回油画《徯我后》的创作。过程显示出画家的创造活力与开放性。

有关横幅形式和距离问题的思考，不仅使得画家碰触到表达的核心问题，还引发了表现视角、人物组织方式、表达的具体性和生动性等一系列问题的思考。在徐悲鸿特定的实验状况中，有关具体感和生动性的问题，不仅牵涉表达意图、表达方式、所借鉴资源的限制，还牵涉怎样融合不同资源的问题。画家的经历与启蒙状况决定了经验的具体性与鲜活性成为内在的创作诉求。对于徐悲鸿，这一问题具关键意义。《田横五百士》《九方皋》《徯我后》人物塑造由生动性到庄严感的变化，显示对历史画及典范性的追求部分遏制了生动感的表现。而在历史画之外，《叔梁纥》近距离的视角则特别指向对生动性的呈现。国画领域，《六朝人诗意》到《九方皋》的造型变化则表明画家不仅希望借助于写实因素增加刻画的生动性，还尝试通过对传统造型方式的利用和"转译"，创作兼具生动性与庄严感的人物形象（如千里马马夫的形象）。

事实上，横幅形式的空间表现手法与观看视角、距离的处理，可以作为追踪画家探索历程的重要线索。如果此阶段探索追求历史感与庄严性并受到历史画表现经验的影响，那么1930年代中期后的探索可被描述为彻底放弃、"游离"于西方历史画图式之外，显现出越来越开放的实验性。1936年所作《船夫》（图5—16）出现了新的变化。据目击者回忆，作品缘于画家对漓江船工生活的真实感触。作品呈现出独特的"记录性"：以强烈的缩短透视的方式呈现从固定视点"看到"的对象之运动状态：画面中间的船夫俯身之处正是观看点，而其左侧、右侧均呈现出视觉的"后退"效果。贴近画面观看这一"巨作"

图 5—16　徐悲鸿《船夫》，1936 年，纸本设色，141 厘米 × 364 厘米

图 5—17　徐悲鸿《愚公移山》，1940 年，纸本设色，143 厘米 × 424 厘米

（宽 141 厘米，长 364 厘米），观者还会体验到描写过程产生的强烈的"变形"。画作仿佛是由现代摄影聚焦技术"拍摄"出来。《船夫》显示的倾向并非孤立。1930 年代中期，画家由此发展出最具创造性的成果：《愚公移山》（图 5—17）与《放下你的鞭子》。探索的实验状态也在持续。《愚公移山》《论语一章》《老子出关》《国殇》《巴人汲水》

等作展现了表现视角与手法的不断游移。[1]

　　深入体察，画家对自身探索的实验性尚未达到充分的自觉。自由、充满想象力与新鲜感的状态表明，道路的孤独与意识的迷茫并未对画家造成压抑。[2] 这样的探索状况无法以既成的观念或范式定义，而开放性与实验性恰恰表明画家在认知方面可能存在深层的困惑。

[1] 1930 年代中期之后，徐悲鸿的重要主题性创作多以国画材质呈现，大尺幅的主题性油画创作相对减少。

[2] 在画家的一生中，此阶段创作成果最为丰沛。画家在归国早期经历了动荡阶段，《溪我后》近六年的创作历程与不稳定的生活状态直接相关。他在南京中央大学艺术科任教后，生活逐步稳定，收入较为丰裕。1930 年代中期开始，家庭关系的持续紧张、长期的情感纠葛与国内局势的恶化，影响到画家的创作状态。其后，画家极少作大尺幅油画，国画创作及风景、动物题材居多。

第六章

如何在变化的历史中把握、建构现实——徐悲鸿的艺术认知困境

在对徐悲鸿的探索历程及特殊状况有所了解的基础上，本章将集中展开下面三个层面的分析：艺术理想所包孕的多层面意涵，"写实"主张的定义、现实指向与实践形态，以及画家把握现实、确立表现视角方面遭遇的深层困境。对于现代化进程中处于"后进"发展状态的社会，民族国家认同成为普遍性诉求。同时，怎样看待西方现代艺术状况，如何建构中国现代艺术道路，如何处理与传统、古典的关系，是那一时代的集体议题。相较同时期的主流，徐悲鸿的体认与选择较为独异。如何理解这些体认、选择的具体指向，其得以产生的现实语境，所遭受的限制，无法化解的矛盾状态，成为其艺术思考的动机。

第一节　民族意识、历史责任与古典理想
——解读徐悲鸿的艺术理想

徐悲鸿的艺术理解与实践道路体现了强烈的民族意识与社会责任感。对此，学界已基本形成共识。本节尝试就此展开更为丰富的解读。

首先，本节试图揭示，画家的民族意识以个体意识和把握现实的欲求为基础。个体精神与新经验方式的探索成为丰富、展开画家的艺术理解与民族意识的重要途径。其次，以建构民族认同、历史意识为指向的艺术理想，究竟包含怎样的精神特质，呼应怎样的文明史、艺术史传统，需要具体辨识。本节还将上述问题在与西方艺术发展趋向的观照中进行，力求在这一时代状况下体认画家艺术理想的特殊性与合理性。

一　个体的觉醒与人之精神的表现

在徐悲鸿的艺术观和世界观中，个体的坚毅与执着，个体与不理想现实的"斗争"关系、在现实困境中的自我磨砺与觉醒，转化为强

韧的创造能量。在数次回顾与总结中,画家多次强调自身内在的艺术动力源于坎坷艰辛的成长历程。由于家境贫寒,徐悲鸿7岁开始协助父亲工作,13岁随父亲四处卖艺谋生,17岁因父亲患病而肩负起养家的责任。少年时期,画家的足迹遍布家乡及周边,其后的求学之路,由上海、北京而至法国。"坎坷、落拓、颠沛、流离、穷困"的经历,磨砺了画家的品格,造就了坚韧、独立、倔强的精神。[1]这样的境遇促使画家对艺术的向往愈加强烈。艺术成为个体成长与精神升华的途径。对情感浓度的要求,对社会不公的敏感与社会正义的期许,对弱势者的关怀,成为伴随画家终生的"情结"。"士"的忠义精神、社会责任感,英雄精神与侠义心肠,成为画家喜爱的主题。[2]

由此出发,画家认为艺术应表现人的精神,以人的活动为中心:艺术"为吾暴其情者"[3],美术的起源"基于一时热情""乃感觉敏锐者寄其境遇;派之自来,则以其摹写制作所传境遇之殊"[4]。表达与艺术家的生活体验、情感特质、现实境遇密切相关。徐悲鸿所推崇的西方艺术家,包括菲狄亚斯、米开朗基罗、丢勒、普桑,到伦勃朗、鲁本斯、委拉斯开兹,到大卫、普鲁东、德拉克罗瓦、透纳、康斯泰布尔,以及罗丹、倍难尔、薄特理、达仰,隶属于不同的历史时期、流派与风格。精神深度和气质,成为其艺术评价、理解的依据。所谓"若华贵,若静穆,再则若壮丽,若雄强,若沉郁,至于淡逸冲和,清微曼妙,皆以其精灵体察造物之妙。而宣其情,不能外于象与色也。不准一德,才亦难期,大奇之出,恒如其遇"。[5]画家也

[1] 徐悲鸿:《悲鸿描集》,第一集自序,中华书局,1929年。

[2] 徐悲鸿自幼受到传统民间文化的影响,崇拜替天行道的英雄豪侠,少年时曾以"江南贫侠"自喻。

[3] 徐悲鸿:《艺院建设计划 牟言》,《国立中央大学半月刊》1930年1月16日1卷7期,文章作于1927年。

[4] 徐悲鸿:《古今中外艺术论——在大同大学讲演辞》,原载《时报》1926年4月23日,转引自王震编《徐悲鸿文集》第15页。

[5] 徐悲鸿:《悲鸿自述》,《良友》1930年4月46—47期。法国画家普鲁东作品显露的人格与情感内涵,特别能够激起徐悲鸿的共鸣。徐称其"最能表现吾人特性,如深思,如和爱,如亲切"。徐悲鸿编:《普吕动画集》,中华书局,1926年。

以这一视角审视中国传统,认为山水画的兴盛改变了人物描写的创作趋向,成为导致艺术衰落的原因之一,新的艺术应转向对人、对生活的描绘。

画家关于个体经验与艺术创造关系的理解,令人联想到刘海粟。对于他们而言,个体的觉醒、个体精神的扩展成为创造动机与目的。在更大的历史空间中,这样的个体意识又与民族命运、民族遭受的挫折与屈辱感及抗争意识相互沟通,相互激发。这一意识在画家的探索中发挥着深层的动力,却常被掩盖在民族意识与历史感的追求之下。事实上,由此而来的对主体经验的高度重视,成为徐悲鸿艺术探索的核心指向。此外,徐的性格特点、自我意识对其认知方式与实践状态产生着深层影响。在不被理解的境况下,这种意识发展成为某种人格特征:独立、孤傲、执拗,不为时俗所囿、"一意孤行"。这种人格特性又影响着其实践特性与趣味指向。表现性格的生蛮,不依傍权威,不轻易遵循某一表现程式(包括中国传统、西方学院派、西方现代派),追求独创,成为画家坚守的态度。这些特质与画家的艺术体认、价值诉求相配合,并在与其他观念、实践形态持久的对抗及长期的孤独处境中得到强化。

这种自我敏感、自我意识与中国现代的历史诉求相碰撞,导致个体强烈追求绘画行为的意义感,渴望将之与更为普遍的社会价值相关联——这恐怕是民国时期艺术家的普遍倾向。艺术实践需要同时满足个体与社会的价值诉求,但如何认定这些价值的内涵、通过何种方式才可能实现,都没有现成的答案。由此,实践过程必然伴随着主体内在的紧张与焦虑。这既可能成为创造的动力,也会构成一定的阻碍。在时代转变、社会动荡、主体难于获得与现实有效关联的历史时段,这种焦虑往往促使主体在受限的状况中以相对简单的方式寻求意义的传达。不应回避的是,徐悲鸿的认知能力有限(与现实的不理想状况直接相关)。在缺乏有效认知引导的状况下,这样的"独立"意识与过强的意图指向极可能带来表达的简单、浮躁。

二 "使造物无遁形"的渴求

徐悲鸿的个体经验和现实体认中,还存在着特别具有历史感觉与创造能量的特质:"使造物无遁形"的渴望。画家自幼即对绘画的表现力与技艺流露出惊奇。徐悲鸿幼年随父习画,14 岁看到欧洲艺术大师的绘画复制品,接触到西洋的古典再现手法;18 岁在上海看到卢浮宫的名画复制品,萌生了留学法国的想法。[1] 这些经验又具有普遍性。对于长久浸淫在传统图像模式中的国人,西方艺术的表现方式、西方现代文明的种种产物(如现代照相术、电影)、现代中西混杂的各种文化形态都充满着新鲜感与诱惑力。新事物不仅打破了传统的感受、体验方式,也伴随着新的现实感觉与社会意识。

高奇峰、高剑父兄弟 1912 年创办的《真相画报》,是具有敏锐的社会意识与政治文化抱负的综合性杂志。杂志设立了时事、政治、军事、科技新闻、政论、摄影地图、摄影、绘画、画论等多个栏目,力求包容社会生活的各个领域,展现完整的现实。[2] 画报利用图像传达主旨的方式相当耐人寻味。杂志封面多以"如何获得真相"为主题,设计了不同的情节场景,如画家在野外对景写生、照相师透过镜头观察对象等(图 6—1)。此外,杂志还

图 6—1 《真相画报》1912 年第 2 期封面

[1] 徐伯阳、金山编:《徐悲鸿年谱》,第 5 页。
[2] 真相画报社编:《真相画报》,1912—1913 年。

图6—2 《武汉三镇全势一览》,《真相画报》1912年第1期。

刊载以现代摄影技术拍摄的城市或地区（武汉、南京、西湖等）的全景图片，如1912年第1期的《武汉三镇全势一览》（图6—2）。[1] 这类图片在目录中被称为"形势写真画"。图片以全景的视野呈现对象，将地理状况、城市面貌、生活景象包容进一个整体；图片配有讲述地理特征、发展历史与现状的文字，将历史与现实同时"收摄"在内。这样方式显露出以"全能"视角和直观方式整体性地把握现实世界的企图。由此，封面与首页图片成为画报主旨的精彩阐发。怎样获取真相、如何观看、把握现实——这样的关切反映在社会、思想、文化、艺术各个领域，成为现代的核心议题。经由图像开启的经验空间，生动地隐喻了国人渴望以新的视角、方法探寻世界、认识与把握现实的渴望。画报的主办者高氏兄弟兼具政治家、革命者、文化实践者、画家多重身份。画报的设计体现出高度的社会参与意识与对现实进行整体把握的诉求。徐悲鸿对于经验及经验方式的敏感，也反映出这样的关切。

在更深的层面，"使造物无遁形"并非限定于绘画的神奇表现力，而旨在反映出在变动的社会状况下，以新的眼光、方式捕捉、把握现实的诉求。"吾所谓艺者，乃尽人力使造物无遁形；吾所谓美者，乃以最敏之感觉支配，增减，创造一自然境界，凭艺传出之"[2]——这是画家的宣言：他要经由艺术来把握、表现、创造世界。今天的语境、氛围或许难以产生这样的"创世纪"意味的想法。但在20世纪初期、历史变革的关口，特定的时代抱负与历史感觉可能催生这般想法。值得注意的是，画家借用中国传统语汇"造物""真"来表达这一革命性的诉求。例如，在留学七载归来的自述中（1926），画家自谓："盖吾学不外有而求诸己，每能窥见己物之真际，造物于我，殆无遁形，无隐象，无不辨之色。"[3] 又如，他称赞自己推崇的西方艺术大师"皆

[1] 这类全景摄影图片，还包括《真相画报》1912年第2期刊载的《东南第一名区》（南京）、第5期《杭州西湖北望图》、第6期《杭州西湖南望图》。
[2] 徐悲鸿：《美与艺》，《北京大学日刊》1918年4月23日。
[3] 徐悲鸿：《悲鸿描集》，第一集自序，中华书局，1929年。

以其精灵体察造物之妙。而宣其情,不能外于象与色也"[1]。后来者需要体察画家根本的理解,才不至于因表述的语汇误解画家旨在追求绘画的再现技术。

而在以新的经验及经验方式重新构造世界的意识中,徐悲鸿极为重视经验及经验传达的鲜活性。在他看来,捕捉、把握现实的途径,首先源于对经验的尊重、体察,对经验鲜活性的传达。这是他重视写实手法的原因之一。徐悲鸿对英国近代画家透纳的评价显得相当特殊。透纳为徐一生数次提及的西方画家。画家折服于透纳"虽写神话,皆如实事"的功力,称透纳作品"心领宇宙之变","其艺千变万化,不可方物",创造出"现实之神话,惊怖之历史"。[2] 对于徐悲鸿,透纳以神奇的技艺描绘的风雨晦暝、波涛汹涌、晴空万里的境界,充满了精神震撼力。而透纳作品中使画家产生深刻共鸣的精神特质,是以鲜活的经验内容、方式承载的。经验内容的鲜活也成为画家对创作品质的要求。

对人的关注与对新经验的追求不仅造就了画家独特的经验基础,还影响着其趣味取向。画家追求朴实、深沉、厚重、大气、表现的"生""拙",反感于轻浮、小气、机巧、圆滑。这些取向与艺术家的经历、性格、人格要求相关。而画家的趣味也呈现出开放性与丰富性。画家的创作与言论还显示出对华美、热烈、清新、温婉等气质的欣赏。画家对西洋美术的评论显示,他偏爱风格鲜明浓郁、氛围热烈的作品,欣赏提埃坡罗、德拉克洛瓦、普鲁东、丁托列托、透纳、罗丹等人此类风格的创作。[3] 同时,徐的趣味取向包含着纯朴的"中国性"。相较民国画家刘海粟、林风眠、陈抱一、倪贻德、关良等人,

[1] 徐悲鸿:《悲鸿自述》,《良友》1930年4月46—47期。

[2] 分别见徐悲鸿《参观玉良夫人个展感言》,《中央日报》1935年5月3日,转引自王震编《徐悲鸿文集》,第75页;徐悲鸿:《游英杂感之一》,原载《民报》1933年10月30日,同上书,第58页。

[3] 徐悲鸿:《悲鸿自述》。(《良友》1930年4月46—47期)与《记巴黎中国美术展览会》(《艺风》1933年11月第1卷11期)等文有相关记述。徐悲鸿主题性创作的面貌与其一贯的言论倾向,造成道德气浓重、作风保守、拘谨乃至刻板的惯常印象。在这样的印象中,画家艺术趣味的丰富性与表现的创造力被掩盖。

徐悲鸿的"土"气最重。《田横五百士》《徯我后》中国人朴实无华的身形神态，真切表现了中国人的精神面貌，表达的直率度相当罕见，具有精神震撼力。[1] 而这样的特质得以显现，缘于画家表现契合中国人的感觉、精神、经验的历史抱负与自觉。有关独创性、经验及经验传达方式的鲜活性的诉求，也由这般抱负所支撑。基于此抱负，趣味指向被画家放置于绘画基础训练的要求中，并被赋予更多层面的意涵（详后）。这也表明，画家所追求的经验的"真""鲜"显然超出狭隘的技法层面，不能等同于对再现技术的追求。

三 历史使命感与"至善尽美"的艺术理想

徐悲鸿的个体意识是在敏感而强烈的民族意识这一大的时代背景中产生的。与此相应，画家对历史题材与绘画叙事功能的追求，在民国语境特别指向民族意识与历史责任感。父亲徐达章、康有为与蔡元培的影响直接而重要。徐悲鸿的父亲虽是生活清苦、地位低微的民间艺人，却有着强烈的儒家思想和济世精神。这构成徐悲鸿人生与艺术启蒙的根基。画家多年后记述：父亲"凡所造作，必往哲之嘉言懿行。曰：'余艺固无当，倘其能用有裨世道人心者，庶亦无可憾也。'小子志之，以至于今"[2]。徐悲鸿继承了传统士大夫的社会责任感与济世精神。父亲及成长环境的影响，还体现在朴素的民间精神。持续表现的伯乐、钟馗主题显示出这样的根源。父亲的创作路径与趣味取向也给画家以内在影响。此外，青少年时期随父卖艺的辛酸体验，为日后产生的民族意识及使艺术转变为文化主干的抱负，铺垫了重要的意识基础。[3]

徐 21 岁（1916）结识康有为，任康家"斋馆"的图画教员，饱

[1] 由于技术的不成熟，《田横五百士》的表现有明显缺陷：中央部位的妇女、孩童的姿态、衣褶造型带有明显的西方痕迹，与人物形象不协调。《徯我后》的形象塑造则获得突破。
[2] 徐悲鸿：《尹瘦石之画》，见王震编著《徐悲鸿年谱长编》，第 3 页。
[3] 画家感叹"艺术为文化主干，只被历史小人，视为末技，于是聪明睿智之士，少出此途"。徐悲鸿：《艺风社第二次展览会献词》，《艺风》1935 年 5 月 15 日，3 卷 5 期。

览其家藏传统书画，从其学习书法。康有为关于中国传统弊端的认识，提倡宋画与院画传统、批评文人画的观念，对画家产生了深远的影响。徐悲鸿1918年在北京结识蔡元培后，被推荐至北大画法研究会任西画导师。蔡元培"以美育代宗教"的观点与艺术承担精神启蒙、文化建设责任的构想，成为画家重要的思想资源。由于与蔡元培、康有为、高剑父等具全局性眼光与开放视野的人物的接触，年轻的徐悲鸿开始思考根本性的问题。

欧洲留学期间，在已有经验、认识和西方艺术的影响下，徐悲鸿的民族情结和历史责任找到了落实的方向：艺术应成为社会文化的主干，体现文明的延续性。在法国，徐悲鸿受到正规的学院派教育。透过官方力量的作用层面，画家体认到西方艺术在社会中的地位与影响力。[1] 1926年，在向国人介绍法国艺术近况时，他特别谈到文化、艺术在法国社会的位置：

> 巴黎法国学院操国家文化之权，内分文学、美术、考古、政治、经济等五部，二百四十位老学士，头童发白，道德高尊，真足令人望而歆慕。此种现象，岂一夕之功，所能造成之哉！……凡欧洲诸画家，其自画像已入福隆画院者，作品价值，较平日顿增数倍，其足以动社会之视听，一如中国古代名人之入圣庙或贤良祠，达仰先生自制之画像，业于十一年前，应征入福隆画院。[2]

[1] 留学期间，徐悲鸿遵循官方沙龙的艺术标准，参加法国国家美术会春季沙等官方色彩浓厚的展览。周芳美、吴方正在《一九二〇及三〇年代中国画家赴巴黎习画后对上海艺坛的影响》一文中，对徐悲鸿在法国留学期间的艺术环境、影响其艺术观念的因素作了细致的考察。文章考察了徐悲鸿留学期间的参展情况，指出其"对沙龙优劣采取的标准其实并非一个普遍客观的标准，而是采取与权力中心最接近的法国艺术家协会作为标准"（原载于《区域与网络——近千年来中国美术史研究国际学术研讨会论文集》，台湾大学艺术史研究出版社，2001年。转载自赵力、余丁主编《中国油画文献1542—2000》，湖南美术出版社，2002年）。1923年，徐悲鸿有三十件作品入选法国国家美术会春季沙龙。同年，作品《老妇》陈列于法国国家美术展览会。1927年5月，法国国家美术展览会展出徐悲鸿九件作品。画家也有作品参加倍难尔组织的Salon de Tuileries展览会。见徐悲鸿《悲鸿自传》，原载《读书杂志》1933年1月3卷1期，转引自王震编《徐悲鸿文集》。参展状况显示画家高度重视学院派的位置，积极参与相关社会活动。

[2] 徐悲鸿:《法国艺术近况》，1926年，录自王震编《徐悲鸿文集》，第11页。

在对相关西方艺术家的评论中，徐悲鸿一再流露出对艺术家位置与社会影响力的钦慕（如对普鲁东艺术生涯的描述[1]）。西方的启发加之中国济世思想的影响，强化了画家通过艺术进行社会参与、发挥历史责任感的意识。他认为艺术应发挥精神的震慑力量与训导作用，成为文化的主干，担负传承文明，启迪、引导民众的职责。导师达仰的影响也不容忽视。达仰对于古典艺术标准、精神性与道德理想的坚持，对西方现代文明的批评态度，应给予徐以重要启示。学者彭昌明指出，达仰崇拜达·芬奇、荷尔拜因、安格尔、德拉克洛瓦、柯罗、热罗姆等画家，认为"他们都是'通过真去追求美'，'以现实作为出发点，去寻求至美'，'永远致力于这一升华'"。研究认为，达仰后期受到俄国作家托尔斯泰和陀思妥耶夫斯基等人1885—1890年间思想的影响，追求悲悯的人道主义精神与道德信仰。[2]

儒家的道德指向、社会关怀与历史参与意识，典雅、严正、崇高的精神，成为画家的艺术理想。在1927年的表述中，美术成为"文明"的显现与拯救民众的良药：

> 乐而不淫，哀而不伤，应造物之变化有方，捍毒疠之侵有术。动用周旋，俱中乎礼，起居服食，适合有节。呜呼噫嘻，所谓文明者非耶！……夫科学之丰功，美术之伟烈，灿烂如日，悬于中天。而人方呻吟痛楚嗫嚅于幽黑秽臭之乡，不伸手仰目与之接，是愚且鄙，甘自委弃者也。[3]

[1] 徐悲鸿：《普鲁东》，《普吕动画集》。画家对达仰、德拉克罗瓦、左恩等的评论都显露了这一情结。

[2] 此段两处引文见彭昌明著，徐庆平译《达仰—布弗莱的生平与艺术》，《美术研究》1996年第3期（总第83期），第51、53页。

[3] 徐悲鸿：《艺院建设计划　牟言》，南京《国立中央大学半月刊》，1930年1月16日1卷7期，此文最早作于1927年。之后关于艺术观念的表述更具儒家色彩。1930年，徐宣称"吾国古哲所云尊德性、崇文学，致广大、尽精微，极高明，道中庸者，其百世艺人这准则乎"（徐悲鸿：《悲鸿自述》，《良友》1930年4月46—47期）。

"至善尽美"的古希腊艺术成为画家尊崇的典范。1935年游历古希腊遗迹，画家徘徊其中，想象着诸神"眉目显赫神灵飞动"的状貌与雕像"落成时庄严燏皇辉腾采耀全部涌现"的景象。古希腊艺术的精神震慑力令画家慨叹"艺术为文化之神采，Expression其光芒将透黑幕重重而出"。[1]

　　此外，在民族意识与历史感的诉求驱动下，画家认为西方绘画的叙事传统、历史题材与严正、典雅、宏伟的风格，可以成为有效的借鉴资源。画家特别关注西方艺术史神话、寓言、历史题材的创作，赞赏米开朗基罗、丢勒、伦勃朗、鲁本斯、大卫、德拉克洛瓦、普鲁东、梅索尼埃、达仰、倍难尔等人的作品，重视其中的伦理内涵与思想价值。[2]他称赞达仰的《正义》以独特的构思与表现力传达出"令人五体投地"的正义感[3]，评价普吕东表现法国大革命的作品主旨："非以其功也，以其揭义也"[4]；赞誉倍难尔《科学放光明于大地人类》的主题，称之为"近世美术第一伟作"[5]。这些显示了他所认可的典范标准。他也较为强调正统性。画家私下更喜爱普鲁东作品的辉煌壮丽，但在确认典范的意义上，将大卫比为"吾国释经之程朱"[6]，认为其艺术"纯正严重，笃守典型，殊堪崇尚"[7]。在有关主题、题材、风格、手法诸多方面，这些典范提供了借鉴价值。归国后，画家提倡从"吾

[1] "吾情苟不此其至，汝之为慰固无此其深也，吾情日息，清音乃张，国人苟自强不息，则艺术为文化之神采，Expression其光芒将透黑幕重重而出，迹象显著。否则惟现憔悴之色，呜咽之声，终不易其悲壮之容，慷慨之节。本刊欲以妄人视为末技之艺术，以振励士气。"徐悲鸿：《巴尔堆农序》，原载于1935年9月1日南京《中央日报》，转引自王震编《徐悲鸿文集》，第76页。画家在欧洲留学时未能亲赴希腊，却"心醉巴尔堆农，故欲以惝恍之菲狄亚斯为上帝，以附其名之遗作，皆有至德也。是曰大奇(merveille)，至善尽美"（徐悲鸿：《悲鸿自述》，《良友》1930年4月46—47期）。

[2] 详见徐悲鸿《古今中外艺术论——在大同大学讲演辞》，原载《时报》1926年4月23日，转引自王震编《徐悲鸿文集》，第15页。

[3] 徐悲鸿：《法国艺术近况》，1926年，录自王震编《徐悲鸿文集》，第11页。

[4] 徐悲鸿：《普鲁东》，《普吕东画集》，中华书局，1926年。

[5] 徐悲鸿：《惑之不解（一）》，《美展》1929年5月4日三日刊第9期。

[6] 大卫为"吾国释经之程朱，虽不获理之全，而笼罩千年，不可一世，守严范辟邪佞，即未明大道，功烈不可薄也"。徐悲鸿：《悲鸿绘集》序，中华书局，1926年。

[7] 徐悲鸿：《悲鸿自述》，《良友》1930年4月46—47期。

国五千年来之神话、之历史、之诗歌"传统中汲取营养,寻找表现题材[1]。在表现方式上,画家致力于叙事手法的探索与人物精神的塑造,力求通过"巨制"表现崇高感与严肃的思想意涵("世之令人倾心拜倒者,唯有伟大事物之表现耳"[2]),突破中国传统文人画的"墨戏"性质。[3]

父亲的启蒙、自幼成长经历所形成的个性与精神性格、中西交汇语境塑造的新的经验与感觉,底层经验与民间精神的影响,康有为、蔡元培等的引导,儒家思想传统、西方资源与古典理想——诸因素的"合力"造就出画家的艺术取向与道路抉择。民族意识、历史使命感、儒家的传统教养,在画家面对西方时发挥了关键性作用。

第二节 艺术实践的道路设计
——"写实"主张的内涵、现实指向与实践形态

徐悲鸿在艺术史上的影响力不仅在创作,还在对"写实主义"手法的坚持与倡导。1926 年春,画家归国探亲,在与上海美术界的短暂接触后,受国内风靡于西方现代派这一状况的触动,开始不遗余力地倡导写实方法与坚实的绘画基础训练。其时,国内画家多满足于模仿西方现代派,作静物花卉等抒情作品,鲜有表现人物、描绘现实生活者;习画的年轻人又多不重视基础训练,盲目追随潮流,作风浮滑浅薄。纠正这一状况,树立正确的艺术观与训练方式,成为画家提倡写实观念与方法的动机。1920 年代后期到 1930 年代初期,徐先后著

[1] 徐悲鸿:《美的解剖》,原载《时报》1926 年 3 月 19 日,转引自王震编《徐悲鸿文集》,第 13 页。

[2] "至于中国画品,北派之深更甚于南派。……北派之作……其长处在'茂密雄强'……南派之作,略如雅玩小品,足令人喜,不足令人倾心拜倒。伟哉米开朗琪罗之画!伟哉贝多芬之音!世之令人倾心拜倒者,唯有伟大事物之表现耳。"徐悲鸿:《法国艺术近况》,王震编:《徐悲鸿文集》,第 11 页。

[3] 游览梵蒂冈时,徐为米开朗基罗、拉斐尔、波提切利的壁画巨制倾倒,感叹"美术之威力益见其宏大",认为这些巨作"无论其美妙至若何程度,即其面积,亦当以里记。以观吾国咬文嚼字者,撮拾两笔元明人唾余之残墨,以为山水,信乎不成体统"。徐悲鸿:《悲鸿自述》,《良友》1930 年 4 月 46—47 期。

文介绍普吕东、左恩、安格尔的素描作品，编选画集，并相继出版四集《悲鸿描集》。1932年他编选汇集中外作品的《画范》，提出绘画"新七法"，并在教学中实践这一主张。与此同时，徐先后多次著文，对模仿西方现代派的风气发起猛烈抨击，1929年首届全国美展期间更发表了著名的《"惑"》《惑之不解》等文。在根本上，写实问题与画家的艺术观念、艺术理想直接相关，同时涉及对传统的理解与改造途径，对西方艺术的认识与评判等关键问题。"写实"主张好比画家挽救"时弊"的"药方"，指向表现道路、表现手法、绘画基础训练方式的具体路径。在民国艺术的整体格局中，这一主张体现出鲜明的现实针对性与"角力"意图，成为画家与其他认知、实践道路相"斗争"的手段。因而，"写实"主张及围绕这一主张衍生的诸多层面的意涵，能够有效揭示画家观念与实践层面的"交互"状况。而这一主张所包含的诸多暧昧、混杂的特质，从另一侧面呈现了画家艺术认知与实践遭遇的困难。

在进入具体的分析之前，我想就考察思路稍做说明。"写实"概念包含艺术观念和语言形态两个基本层面，在成熟的艺术形态中，二者构成紧密的对应关系。而不同的艺术观念和表达方式导致写实手法产生不同的运用向度、表现形态与面貌。因而，写实手法本身不具备与特定艺术理念、风格的联系。有关写实问题的理解，需要在更宽的视野中展开。徐悲鸿对写实问题的认识到底与怎样的艺术理解相关联，又产生于怎样的现实语境、被赋予怎样的意义，对应于怎样的艺术表现及语言形态，画家自身的实践探索又呈现出怎样的面貌——这些问题需要深入考察、辨析。

一 "写实"主张包孕的艺术理解与启蒙经验

徐悲鸿的"写实"主张产生于根本的艺术理解和对中国艺术所应承担的历史责任的判断。画家注重艺术的启蒙作用，而在他的理

解中，启蒙的功能需要通过有效的可传达性来实现。可传达性则意味着对艺术语言及表现方式的要求。在这样的基本指向中，写实手法成为艺术表达的必要基础。同时，画家认为，写实道路所指向的可传达性、所反映的价值观念及精神引导作用，成为新艺术发挥社会功能的必要条件。

画家认为，写实的方法与可传达性之间具有直接关联：艺术的模仿功能使其成为人类的公共语言，而这成为绘画具备可传达性与启蒙功能的保证。[1] 在徐的论述中，这也是艺术史典范所具备的特征——"天下只有懂得人越多越发伟大的作品，如希腊雕刻，文艺复兴时代重要作品，吾国唐宋绘画。"[2] 同时，写实面貌的作品易使人"自然"地接受，从而产生精神震撼力与教化作用。画家曾评价左恩的版画"凡所取材，皆恒人生活中习见景物。惟以光变其调，使人对之心旷神怡，动于不知，惑于不觉，且感理想主义与幻想（Fantaisi）之无需。"[3] 从这一思路出发，写实手法也能够有效突破传统文人画过于依赖文学性及表达晦涩的缺陷。画家强调，绘画必须具备直观的特质，认为"必须研究古画、文学、诗歌而后方知其奥妙"是传统绘画的缺陷。他指出，国画应如"西洋画，一看即懂，不必念文学、学诗歌而后知"。国画革新的方向为"直截了当……使人一望而知，有共通性"。[4] 自幼的艺术启蒙造就的经验基础，对经验之鲜活性的追求，也构成画家写实主张的深层根基。

如果将徐悲鸿的选择置于包括了中西方的世界性语境，则写实主张还体现了批判性地审视西方，立足于中国现实诉求的立场。在有关

[1] "弟惟希望我亲爱之艺人，细心体会造物，精密观察之，不必先有一什么主义，横亘胸中，使为目障。造物为人公有，美术自有大道，人人上得去，焉用弟来指示。"徐悲鸿：《惑之不解》，《美展》1929年5月4日三日刊第9期。

[2] 徐悲鸿：《世界艺术之没落与中国艺术之复兴》，原载《世界日报》1947年9月4日，转引自王震编《徐悲鸿文集》，第136页。

[3] 徐悲鸿：《左恩传略》，1927年，录自王震编《徐悲鸿文集》，第19页。

[4] "中国画，后此须直截了当，方为上策，不必如此麻烦，使人一望而知，有共通性，则亦足已。否则走入牛角弯，不知如何是好矣。"徐悲鸿：《中西画的分野——在新加坡华人美术会讲话》，《星洲日报》1939年2月12日。

"写实"问题的表述中,画家特别强调自然主义手法与其所倡导的"写实"手法间的本质差异,指出后者追求表现手法的概括力、简洁与整体感,不屑于自然主义式的琐碎。事实上,徐悲鸿留学期间接受的影响,是特定时段(19世纪后半期至20世纪初期)的法国学院派传统。西方艺术在此阶段的重要特征,是在传统表达框架崩溃之后尝试各种新的视角与方法,但因表达整体性的丧失,描写方式或趋于琐碎、烦冗,或转向抽象化。学院派也反映了这一时代状况,价值取向与表现面貌有所变化。在此,彭昌明对徐悲鸿的老师达仰的艺术风格与表现手法转变过程的分析,提供了重要的参照。彭昌明指出,达仰前期实践(约1870、1880年代)致力于突破学院派传统历史画的陈规,以写实性的手法表现当代题材。画家率先运用照相手法并汲取了印象派的某些手法,成为扭转学院派"颓势"的关键性人物。而画家在中年经历了艺术生涯的重大转折,意识到"发展到极端的写实主义的局限性"而转向内心的表现,力求融合古典原则以克服此前表现手法的缺陷。他"把对自然准确无误的研究作为基础和出发点",从拉斐尔前派的创作中找到"将写实主义与精神融为一体的典范",致力于"理想写实主义"。彭昌明认为,画家的回归是"对记录性写实观点的狭隘、平庸所作的抗议,它反映出画家们追求对生活的整体表现,即表现出其憧憬的复杂性与其梦想"[1]。达仰的状况无疑具有代表意义,其转变历程也对徐悲鸿构成启发。如果将自然主义的问题、法国学院派的整体变化与达仰的转变作一关联,则自然主义的问题突出表现了西方现代艺术的危机状况。因此,自然主义与表现主义、后印象派、野兽派等现代派一道,构成了徐悲鸿对西方现代艺术整体状况的观察与评判。对自然主义的批评还突显出画家融入古典理想超越自然主义表达缺陷的基本思路。这些表明,画家有意突破西方现代的困境,为中国艺术寻求不同的取向与道路。

[1] 见彭昌明著,徐庆平译《达仰-布弗莱的生平与艺术》,《美术研究》1996年第3期(总第83期)。

二 独创性与现实感的追求:"左右开弓"的现实指向

上述认识导致徐悲鸿与美术界其他力量产生对抗与斗争。画家同时表达了对于"左翼"美术实践与现代派作风的批评。对艺术的可传达性、直观性与启蒙功能的理解,构成徐悲鸿批评"左翼"美术的基本视角。他认为"左翼"美术创作缺乏坚实的写实能力,从而丧失了基本的艺术特性而变成简单的政治宣传。实际上,"左翼"也特别批评徐的保守性与"封建意识"。画家曾颇有些激愤地宣称,自己"只求画中人身体上那几个部门活动,颇不注意他的社会阶级。有许多革命画家,虽刊画了种种被压迫的人们,改变了画风,但往往在艺术本身,无何等贡献"[1]。直至抗战后期看到古元等的木刻,画家才改变态度。他从中看到丰富的现实内容和高度的表现力,并由此看到艺术发挥社会功能的理想性途径。因此,对解放区木刻的盛赞是出于与此前同样的逻辑(详后)。

徐悲鸿对其时国内创作主流现代派的批评,则在持续的过程中强度越来越大。批判的核心观点是:艺术语言的夸张怪诞与表达的晦涩,构成对可传达性的破坏与接受的阻碍。在1929年首届全国美展期间的笔战中论及塞尚时,徐悲鸿对徐志摩说,他的老师们都非"守旧派",倍难尔"对塞时有誉词",达仰则"未尝措意评论腮(按:即塞尚)之短长"。画家表白,不愿苟同老师的理解与社会的评判,要遵循自己的标准:只有使人看懂、打动人的作品,才是好作品。画家承认对于塞尚"终不能得其究竟(或者是我感觉迟钝),不得其要领",而对德拉克罗瓦《希阿岛的屠杀》、"夏凡之《仙林》""吕德之《出发》"

[1] "吾国绘画上于此最感缺憾者,乃在画面上不见'人之活动'是也。吾所期于人之活动者,乃欲见第一第二肌肉活动及筋与骨之活动。(徐悲鸿:《新艺术运动之回顾与前瞻》,原载《时事新报》1943年3月15日,转引自王震编《徐悲鸿文集》,第117页。)1935年,徐悲鸿曾评说,吴作人的作品《纤夫》"不能视为如何劳苦,受如何压迫,为之不平,引起社会问题,如列宾之旨趣。此画之精彩,仍在画之本身上……"(徐悲鸿:《中国美术会第三次展览》,原载于《中央日报》1935年10月13日,转引自王震编《徐悲鸿文集》,第80页。)

等作，则能够明确体会其中的意图与精神。[1]多年以后（1947），画家讥讽说，现代派的出现导致"本来艺术为人类公共语言，今乃变成了驴鸣狗叫却不如，驴鸣多为求偶，狗叫尚为警人，都有几分为了解的表情也"[2]。

此外，还需要说明徐悲鸿写实主张的提倡动机与国内西画界状况之间的直接关联，以及画家态度的激烈是在与现代派间"互动"的语境中发生的。1926年春画家自法归国探亲与上海美术界短暂接触后，国内风靡于西方现代派的风气，对他触动极大。在根本的意义上，写实主张体现了画家对中国现代艺术道路的理解。徐强调，西方现代艺术是衰落的历史、文化表现："欧洲自大战以来，心理变易，美术之尊严蔽蚀，俗尚竞趋时髦。"[3]中国的绘画正处于起步和打基础的阶段，尚未形成坚实的审美观念与写实基础，盲目追随西方现代派的画法将误入歧途。现代派不适合中国当下绘画发展阶段。[4]西方中世纪艺术、表现主义、野兽派夸张、怪诞的表现手法，被斥为"荒率凌乱""以投机取利"。[5]即便徐所推崇的罗丹、德拉克罗瓦等画家，也被指责有"浮伪""虚无缥缈"之作。[6]

1920年代后期至1940年代中期，国内西画主流创作趋向是对西方现代派的学习。创作呈现多重问题，如模仿的表面化、与中国现实的隔膜感、精神的肤浅、沉溺于个人趣味、无法与现实经验构成呼应关系等。这样的整体状况、氛围造成画家长时期内难以获得理解与认

[1] 徐悲鸿：《惑之不解（二）》，《美展》增刊1929年5月。

[2] 徐悲鸿：《世界艺术之没落与中国艺术之复兴》，原载《世界日报》1947年9月4日，转引自王震编《徐悲鸿文集》，第136页。

[3] 徐悲鸿：《惑》，《美展》1929年4月22日三日刊第5期。

[4] "欧海水平线高，哲人多，有些Fantaisie，更觉活泼，所谓万物并育，而不相害。"徐悲鸿：《惑之不解（一）》，《美展》1929年5月4日三日刊第9期。

[5] 徐悲鸿：《悲鸿自述》，《良友》1930年4月46—47期。

[6] 画家关于罗丹的论述，见徐悲鸿《左恩传略》，1927年，录自王震编《徐悲鸿文集》，第20页；关于德拉克罗瓦的论述，见徐悲鸿《惑之不解（一）》，《美展》1929年5月4日三日刊第9期。

同,也激发画家采取更加激烈的对抗姿态,批评日益严厉。[1] 徐悲鸿认为,抗战的契机使这一状况发生转变。[2] 民族危亡的语境促使现代派进行反思、调整;在世界战争与政治对抗的背景下,西方现代艺术的价值取向受到严厉批评。有意味的是,虽然批评的态度变为主流,但国内"现代派"的转变程度、方式、面貌并不一致。民族意识究竟如何扭转对西方现代派的认识、借鉴状况,有待深入探究。

在另一维度,写实主张还与画家改造中国传统的雄心相呼应。在徐悲鸿看来,写实方法具有革新文人画传统弊端的革命性力量,这也是近代以来出现的主导性认识。在对中国传统的认识上,画家认为元代文人山水以文人粗率浮滑的笔墨游戏与程式化方式,抑制了花鸟画与人物画的发展,使传统走向衰微。画家强调,所谓"神韵"须经由写实技艺才可传达,而文人画的兴起使精确表现的技艺遭到贬低,它以粗率的笔墨代替了造型,画风流于虚浮,最终丧失了"神韵"。[3] 在徐的理解中,文人画对写实技艺的轻视还导致精神的轻浮、矫饰。画家对北派的推崇,在其境界的宏阔、丰厚:"北派之作……取之不尽,用之无竭,襟期愈宽展而作品愈伟大,其长处在'茂密雄强',南派不能也。南派之作,略如雅玩小品,足令人喜,不足令人倾心拜倒。"[4]

有意味的是,在与传统派、现代派及左翼的抗辩中,徐悲鸿强调艺术的"独创性",而"写实"正是通向于此的路径。他指出,对西方现代派的模仿与对四王的模仿如出一辙:

[1] 徐悲鸿对塞尚的评价起初较为平实。在1929年的论争中,画家肯定了塞尚的创造欲求与革命精神,不庸俗,但认为其艺术成就有限:"知其为愿力极强,而感觉才力短绌之人,彼从不能得动中之定,故永不能满意……彼之 Estetigu,信有革命精神,因他却未尝步入(可谓心有余而力不足)陈迹。他作品是虚、伪、浮……却不庸不俗。"徐悲鸿:《惑之不解(二)》,《美展》1929年5月增刊。

[2] "抗战改变吾人一切观念,审美观念在中国而得无限止之开拓。当日束缚吾人之一切成见,既已扫除,于初尚彷徨,今则坦然接受,无所顾忌者,写实主义是也。"徐悲鸿:《新艺术运动之回顾与前瞻》,原载《时事新报》1943年3月15日,转引自王震编《徐悲鸿文集》,第118页。

[3] "中国艺术重神韵,西欧艺术重形象;不知形象与神韵,均为技法;神者,乃形象之精华;韵者乃形象之变态。能精于形象,自不难求得神韵。"徐悲鸿:《当前中国之艺术问题》,《益世报》1947年11月28日。

[4] 徐悲鸿:《法国艺术近况》,1926年,《时事新报》1926年3月5日,转录自王震编《徐悲鸿文集》,第11页。

> 惟鹜型式，特舍旧型而模新型而已。夫既他人之型，新旧又何所别？人之贵，贵独立耳，不解也。中国之天才为懒，故尚无为之治。学则贵生而知之者，而喜守一劳永逸之型。[1]

在实质上，这模仿意味着服从某种律令，丧失了可贵的独立精神。何谓独立精神？徐的解释为，不依傍现有流派与程式，以"惟师造物""追索自然"为准则，追求表达"鲜 Conrontion 而特多真气"。[2] 画家一再表白，"仅知穷则独营其力"[3]。对于标榜创造与个性的现代派，指责无疑是致命的。在徐看来，对西方现代艺术的模仿，是一种"机巧"的行为，使画者形成一种惯性，限制了感觉与经验，也是对个性的阻碍。[4] 而左翼美术则因牺牲于抽象的政治宣传而丧失艺术独立性。画家对国内美术界不满的原因在于：表达限于狭隘、固定的范畴，无法有效呼应于丰富的现实，也未能发挥应有的精神引导作用。在自身的实践中，画家反复探索如何表现更为生动、具体的经验内容（所谓"真""鲜"），这些经验内容又是内在契合于中国的现实感觉与现实经验的。现实感的薄弱，恐怕是徐对左、右两方的共同指责。在这样的体认中，"写实"的路径被画家期待发挥突破性的作用，并连带导向

[1] "中国四王式之山水属于（型式）Conventionel 美术，无真感。石涛八大有奇情而已，未能应造物之变，其似健笔纵横者，荒率也，并非（真率）franchise。人亦不解，惟鹜型式，特舍旧型而模新型而已。夫既他人之型，新旧又何所别？人之贵，贵独立耳，不解也。中国之天才为懒，故尚无为之治。学则贵生而知之者，而喜守一劳永逸之型。""文艺上之大忌为庸、为俗。……而惟鄙庸俗则有怪诞而已，而怪诞仍有不免于庸俗者。吾国今日种之现象可征也。且革命与投机亦 inhesent……"徐悲鸿：《悲鸿自述》，《良友》1930 年 4 月 46—47 期。徐悲鸿：《惑之不解（一）》《美展》1929 年 5 月 4 三日刊第 9 期）也对模仿西方现代派的现象提出批评。

[2] "文艺之事，是内的，不是外的。……美术之大道，在追索自然，一起 Comention 须打倒，不仅四王。"（徐悲鸿：《惑之不解》，《美展》1929 年 5 月 4 三日刊第 9 期）徐悲鸿自称"吾所师者，造物而已……吾所法者，造物而已。"（徐悲鸿：《述学之一》，《徐悲鸿画集》第一册，中华书局，1932 年。）画家评价父亲"观察精微，会心造物。……先君无所师承，一宗造物。故其所作，鲜 Conrontion 而特多真气，守宋儒严范，取去不苟……超然自立于诸家以外。"其实也是自谓。见徐悲鸿：《悲鸿自述》，《良友》1930 年 4 月 46—47 期。

[3] "弟反对投机而已。实则弟革命精神，未尝后人。如弟以研究故，临古人杰作，亦一二十种，但一旦既'兴'欲自为，都事事求诸己。"徐悲鸿：《惑之不解》，《美展》1929 年 5 月 4 三日刊，第 9 期。

[4] "学'巧'便固步自封，不复有为，乌能至绝对精确，于是我人之个性亦不难造就十分强固矣。"徐悲鸿：《在中华艺术大学讲演辞》，《申报》1926 年 4 月 5 日。

对艺术取向、趣味、经验方式、创作态度与方法的一系列改变。在此，画家赋予"写实"路径"撬动"现实僵化状态、激发创造活力的革新性能量。这恐怕也是始终强调写实作为"方法"，而非"目的"的缘由。

三　意义的延展：科学性、意志、趣味与作风

由于意图全面突破现状，"写实"被赋予技术、语言层面之外的意涵。

首先，画家将"写实"主张与科学精神、真理性相关联。在现代语境中，科学为启蒙的基本诉求，包含了现代性与文明的进步意义。他显然试图借此彰显"写实"方法与启蒙精神的关联。借用西方科学概念，画家指出，写实精神意味着对现实世界深入探究的态度与能力："一切学术有一共同目的：曰：追寻造物之真理而已。美术者，乃真理之存乎形象色彩声音者也。"[1] 绘画被视为追求真理的"学术"，学习者应以"诚笃"态度与研究精神磨炼技艺。[2]

其次，徐悲鸿强调，写实精神及写实技艺的学习过程，是培养主体精神、意志力、艺术趣味与作风的重要途径。在他看来，对写实技艺的追求体现了自强不息的奋斗精神与"愿力"。与刘海粟形成对照的是，徐悲鸿很少提及个性、趣味、天才这类语汇，而强调主体在社会生活中获得精神历练，倡导"敏求""知耻""力行"。[3] 实际上，与所谓"诚笃"相呼应，"写实"路径指向培养习画者正视现实经验，锤炼精神意志的作用。而对艺术风格的表面模仿，使得年轻人"相率

[1] 徐悲鸿：《美术漫话》，原载《读书通讯》1942年3月1日37期，转引自王震编《徐悲鸿文集》，第113页。

[2] "须于宇宙万象，有非常精确之研究，与明晰之观察，则'诚笃'尚矣。其次学问上有所谓'力量'者……即是绝对的精确，为吾辈研究绘画之真精神。"徐悲鸿：《在中华艺术大学讲演辞》，《申报》1926年4月5日。

[3] "自脱襁褓，孺染先府君至诣，笃嗜艺术。怅天未肯付以才，所受所遭又惟坎坷、落拓、颠沛、流漓、穷困，幸尽日孳孳，二十年得佑启斯思，目稍明，手稍驯，期有所就而已。"徐悲鸿：《悲鸿描集》第一集自序，中华书局，1929年。

为伪，奉野狐禅，误识个性"，限于狭隘的趣味与虚假的感受之中，丧失了体验现实的能力。[1] 这样普遍性的学习状况，又会加剧美术界整体的不理想氛围。在与国内现代派的持久"对峙"中，写实主张被赋予越来越浓烈的精神、道德色彩，被阐释为个体获得成长、充实、激励的动因。

画家建构起两组对照：磨炼写实能力反映学者诚笃、质朴、勤奋的品质，可以拓展经验；忽视写实能力而一味模仿，则助长浮滑、投机与惰性。画家严厉批评投机与浮滑的作风，指出"不慎而奇者，曰野，足布其惰者也。……故欲振艺，莫若惩巧；惩巧，必赖积学"；习画须经历千锤百炼：聪敏者"写一物至千遍方熟""中人必二千遍，困而知之者必五千遍，庶得收庖丁解牛之功……"[2] 在具体的语言层面，受到西方古典传统的影响，画家认为造型能力重于色彩能力。[3]

四　意义定位与实践形态

我们看到徐悲鸿的写实主张与其根本的艺术理解、对国内现状的突破意图的关联，现在，将就画家如何展开表述，怎样对之定位的问题，进一步展开讨论。

首先需要了解，徐悲鸿并未将写实问题联系于特定的艺术观念或风格。概念的理解与表述呈现出模糊性：画家归国早期的言论曾出现"写实主义""自然主义"的语汇，1939 年出现"现实主义"的称

[1] 徐悲鸿：《述学之一》，《徐悲鸿画集》第一册。

[2] 徐悲鸿：《与时报记者谈艺术》，原载《时报》1926 年 3 月 19 日，转引自王震编《徐悲鸿文集》，第 13 页。

[3] 徐悲鸿认为，造型能力是绘画最为重要、基础的能力；没有坚实的造型能力，色彩的表现只有"浮滑"。他指出，1927 年上海画界青年画家的联合展览会的作品，造型观念与写实基础薄弱，一味追求色彩变化，表现取向存在问题："艺事之美，在形象不在色泽；取色彩而舍形象，是皮相也。米开朗基罗有言曰：'佳画必近乎雕刻。'故务尽形之性，庶足跻乎华贵高妙之域；徒任色泽之繁郁，而放纵奔逸，是所谓浮滑，终身由之而不得入于道者：是无诚之果也。"徐悲鸿：《美术联合展览会记略》，《时事新报·学灯》1927 年 9 月 13 日。

谓。联系上下文语境，这些语汇意指以真诚的态度、写实的手法描绘生活、表现对象。画家并未将之与特定风格相联系，也没有做出相应的具体辨析。

徐悲鸿的处理方式，是将艺术创作笼统区分为写实派与理想派，后者代表艺术造诣的高级阶段，坚实的写实能力成为达致此境界的必须路径。画家反复强调，写实能力的训练属于语言探索的基础阶段："欲使吾辈善于语言，须于宇宙万象，有非常精确之研究，与明晰之观察"；青年"须在三十以前养成一种至熟至精确之力量，而后制作可以自由"。[1] 艺术作品的共通品质为精微准确地表现物象："至美者，必性与象皆美；象之美，可以观察而得，性之美，以感觉而得，其道与德有时合而为一。"[2] 显然，画家意图将写实能力定位为基础技艺与共通的品质。因而，写实技艺是方法、而非最终目的："十年前，余返自欧洲，标榜现实主义，以现实为方法，不以现实为目的。"[3]

一方面，写实能力是艺术创作的普遍品质与标准；另一方面，又不联系特定的艺术风格与表现方式——这样的阐释方式，为表现方式与创作路径的选择预留下相当大的空间。徐悲鸿自身探索的"试验"性表明，在画家看来，作为手段、方法的写实非但不指向"现实主义"，也可以不被联系于已有的任意一种风格或表达[4]。而画家的真正期待，还在突破缺乏现实感的弊端，使"写实"成为创作者伸展"触角"、呈现新经验、展开创造力的手段。耐人寻味的是，画界其时多

[1] 徐悲鸿：《在中华艺术大学讲演辞》，《申报》1926年4月5日。

[2] "写实主义重象。理想派则另立意境，惟以当时景物，供其假借使用而已。……故超然卓绝，若不能逼写，则识必不能及于物象以上、之外，亦托体曰写意，其愚弥可哂也。"徐悲鸿：《美的剖析》，《时报》1926年3月19日，转引自王震编《徐悲鸿文集》，第13页。

[3] 徐悲鸿：《中西画的分野——在新加坡华人美术会讲话》，《星洲日报》1939年2月12日。

[4] 事实上，画家也明确表示自己的创作并非"现实主义"。画家自述，1934年访问苏联期间，"曾有俄国工人问我中国画的内容何以总少社会主义精神，并谓只有你那幅《六朝人诗意》是最合社会主义的。我便回答他们说：'美术不应太受束缚，如基督艺术，谓守着一种题目千篇一律，必致人人讨厌。……'他们总以为我写赶驴者，如老妈子，认为社会主义的画。诚属不虞之誉，意外的夸奖！但中国画家，确太不注意社会现状，竟无一人写寻常生活者。"徐悲鸿：《在全欧宣传中国美术之经过》，《美术生活》1934年11月1日8期。

视徐悲鸿的创作是对法国学院派或西欧近代"写实主义""现实主义"风格的模仿,认为其作品保守、刻板、缺乏创造性,并在这样的理解中定义徐的"写实"主张,无法真正理解徐的本意。某种意义上,对徐悲鸿创作的革新性与试验状态的"无视",对"写实"主张所包含的现实指向的隔膜,恰好印证了画家对现状的评判(现实感不足、封闭、狭隘)。

但无可否认,上述表述存在着明显的缺陷与模糊性。正面论述抽象而笼统,较少探究写实手法在不同的艺术观念、表达方式下可能呈现的具体形态与效果差异。试图"切断"表现手法与观念、风格的联系,将"写实"手法定义为单纯的语言、技术,未能与认识方式、现实理解视角等根本问题相关联,也显示出画家认知方面的困境。徐悲鸿的探索呈现出持续的实验性。画家在多种观看与表达视角中游移,根本没有试图限定于某一固定方式。一方面,油画领域的探索以历史画为核心,由此而来的经验又影响着国画探索;另一方面,画家同时尝试戏剧性题材、描述性题材,寻求新的可能性。在这样的整体状况中,无论油画、国画领域,写实手法都处于不定型的探索状态,在不同的借鉴资源和表现意图下不断变化着。实践状况表明,所谓"写实"只代表一个模糊笼统的方向,表现的具体形态随着所依循的表达方式、所借鉴的不同资源而不断调整、变化。很难在其中追寻到统一的逻辑与明确的观念。耐人寻味的是,在观看与表现视角的游移之中,对自身经验的尊重,对经验传达的新鲜感与表现力的追求,成为延续的内在意图。在始终无法找到切近现实的有力视角之下,艺术家也不愿屈从于任何已有程式。对处于困惑中的徐悲鸿,"写实"成为坚持自我的武器。

第三节　如何获得与现实的有力联结
——对徐悲鸿创作视角与困境的检视

如何恰当理解徐悲鸿的艺术取向与实践状况，并为之寻求合适的历史位置，是研究的难题。徐悲鸿的作品体现出深刻的现实感与精神力量。年轻一代感受到精神的震撼。青年冯法祀看到《田横五百士》时，"产生一种意想不到的感觉，但觉眼前一亮，似乎在物象的真实之外，有一种力量在激动着心灵的深处"。艾中信回忆："徐悲鸿先生创作的国画，突然间在我眼前翩翩浮现，它好像照亮了我前进的方向，我似乎获得了什么精神力量，毅然下决心在报考表上填上了'艺术系'。"[1] 对于从传统向现代转变的中国艺术，这些品质无疑具有不同寻常的革命性。但我也不禁困惑，为何这样具有高度感染力的创作，没能获得持续性的展开与充实？为何画家的观念认知和实践状况，长期处于探索性的中间状态，难以获得明确的归属，最终也未能达致成熟？

画家期待表达社会关怀和参与意识，也体现出相当的敏感力。《田横五百士》与《傒我后》中的民众群像呈现出令人惊讶的洞察力、表现力与精神冲击，《九方皋》对民众智慧与精神特质的表达也具历史价值。在内心深处，画家渴望如自己所钦慕的法国画家普吕东一样，参与历史进程并获得时代的荣耀。1936年，画家曾为广西政权所吸引，热情参与文化建设。[2] 但在总体上，画家对现实政治处于长期的失望状态。画家所在的政治环境无法对其艺术创造形成助益或推动作用。在根本上，画家与现实之间保有相当的隔膜。他似乎置

[1] 艾中信：《循循善诱　言传身教》，《徐悲鸿　回忆徐悲鸿专辑》，第14页；冯法祀：《一代巨匠　艺坛师表》，《徐悲鸿　回忆徐悲鸿专辑》，第27页。

[2] 徐悲鸿对广西自治的评价、对广西民众生活的感受，见其所作《南游杂感》。此文原载于《新中华》杂志1936年4月10日4卷7期，转引自王震编《徐悲鸿文集》。此间，画家还完成了肖像作品《桂系三杰》。

身于形形色色的社会阶层与社会现实之外，只能居于旁观者的位置。画家始终难以"进入"现实。最终，现实感被简化、固定化，表现被局限于空洞的道德说教、寓言与历史故事的狭窄范围，内涵日益单薄。徐悲鸿具备对现状的敏感与突破意识，最终未能找到冲破现实限制的力量。

1930年，田汉在检讨南国社的经历时对朋友进行了严厉的批评。[1] 批评集中于画家的封建意识与现实态度。作者认为，徐悲鸿秉持的"不是近代的所谓爱国心，而是一种封建的道德"，他"误认中国人底症结是在丧失了封建的任侠精神"。又由于缺乏阶级观念，画家"把一国的民族性理想化，固定化"。因而，虽然标榜写实主义，画家实际是"理想主义者"，"忽视目前的现实世界"而"陶醉在一种资产阶级的甜美的幻影中"。作者期待画家从浪漫主义转向现实主义，"回到生活（自然不是他个人的生活），看清客观的环境而作画"[2]。作者其时也存在着诸多认知困惑，但分析依然显示出敏锐性。"理想主义者"的评判与"把一国的民族性理想化，固定化"的观察，确实击中要害。而画家始终未能突破这一状况。1935年，另一位批评者杨晋豪指出："他的画就很少和现时代接触，他始终憧憬着天神和豪侠。"感叹"我们因了他的取材，他的表现的对象不能把握时代，而失去了一批象征时代精神的杰构，这是何等可惜！"作者也认为画家的状况

[1] 归国初期，徐悲鸿曾加入南国艺术学院的创办与教学，但不久脱离出来。关于田汉与徐悲鸿的合作经历、田汉的思想动向、南国艺术学院的办学宗旨与实践状况，参见田汉《我们的自己批判》（柏彬、徐景东等编选：《田汉文集》，江苏人民出版社，1984年）、《南国月刊》（田汉主编，上海现代书局发行）、《田汉全集》第15卷（花山文艺出版社，2000年）、吴作人：《忆南国社的田汉和徐悲鸿》（中国政协文史资料委员会编：《文史资料丛刊》第五辑，文史资料出版社，1983年）。这段经历将丰富对徐悲鸿的理解。1930年，田汉在回顾这段历史时，强调南国艺术学院"在野"的办学精神，作为"私学"向"官学"挑战的勇气与决心，并检讨行动具"显明的无政府主义的个人主义的倾向"（《田汉文集》，第74页）。1928年南国艺术学院的招生布告写道，期待"与混乱时期的文学美术青年以紧切必要的指导，因以从事艺术上之革命运动"，旨在"养成能与此时代同呼吸共痛痒的青年以为新时代的先驱，故一切组织皆以朴质切要为归"（王震编：《徐悲鸿文集》，第21页）。1930年总结这段经历时，田汉直言徐悲鸿的加入更多出于友谊和对青年学生的期待，而非基于一致的艺术观（田汉：《我们的自己批判》，柏彬、徐景东等编选：《田汉文集》）。

[2] 田汉：《我们的自己批判》，柏彬、徐景东等编选：《田汉文集》，第66—73页。

反映着阶级与时代的影响:"'寄沉痛于幽间',这是现时代苦闷下的一般知识分子的普通现象。徐悲鸿先生的这种作风,正是他的阶级性在现时代中的必然的产物。……我们却并不能因此就可以把他的艺术价值否定了的。"[1]

画家的确受限于所在的整体现实状况。在美术界的整体格局中,画家长期居于相对孤立的位置。表面上看,徐悲鸿所追求的民族精神似乎与国民党官方在1930年代初期提倡的民族主义文艺策略相一致。实则,后者无法提供有力的引导性,"默契"只是表面的。同时,画家与左翼美术、革命文艺观长期隔阂。客观而言,1920年代后期与整个1930年代,徐悲鸿的道路取向难以获得认同,并非后来者所想象的占据"正统"位置。实际上,徐与画界的"主流"进行着持续的"对峙"。与其较为亲近的朋友如田汉、徐志摩、朱应鹏、陈抱一、汪亚尘等,也都秉持不同的艺术观念,真正能够给予画家以创造动力与借鉴的同行也极少。[2] 画家期待团结同道造成新风气,也曾萌发创办美术团体的想法,但终因各种原因流产。[3] 徐悲鸿最终在追随他的学生与后辈中发挥了重要影响。这样的现实处境对画家的认知能力与创造力构成限制。

画家对于革命美术的体认特别显示了认知的受限状况。徐悲鸿对"左翼"美术的认识始终停留在相对简单的阶段。"左翼"美术观内含着哪些因素,在变化的现实境况中,其认知与实践经历了怎样的调整与变化,处理了哪些问题,这些问题没有被认真地思考。画家的艺术

[1] 原载《浙江青年》1935年1卷11期,转引自王震编《徐悲鸿评集》,第218页。

[2] 和徐关系较为融洽的画家,包括高剑父、齐白石、张大千、陈树人、张书旂、王祺、潘天寿、蒋兆和等。参见徐悲鸿《中国今日之名画家》,原载《中央日报》1936年4月19日,转引自王震编《徐悲鸿文集》,第87页。

[3] 徐悲鸿1929年曾想发起同道成立中央美术会,但因"被指为反革命之危险"而流产。1930年,画家又拟发起一临时性质的画会,集合朋友作品在南京展览,又因不愿无原则地展示"拙作"及政治原因而未能实现。画家痛骂政府登记处为"混帐舅子机关"(徐悲鸿:《艺术?空气!》,原载《中央日报·大道》1931年3月25日,转引自王震编《徐悲鸿文集》,第42页)。

理解与诉求，本存在与革命沟通的可能，但最终却没能获得进一步的伸展与生长。所谓"宣传"与徐所体认的"艺术"之间，是否只能是非此即彼的关系？画家突破现状的意图，在怎样的新的意识与现实条件下可能产生？革命美术是否可能够提供新的契机？这些问题都需要深入思考。徐悲鸿曾对苏联美术的"宣传"功能做出有保留的认可。1944年回顾"西洋美术对中国美术之影响"时，画家指出："十年前之中国可谓未尝理会西洋艺术，十年以来西洋美术予以中国最大的刺激可说是其宣传艺术引起之作用，最重要者尤莫过苏联艺术，此以纯艺术眼光言之，仅是国家主义中之一些功利主义而已。但其作用能唤起国人对整个西洋美术之注意亦可喜之事也。"[1] 但他也注意到苏联美术展现了突破西欧作风的新的现实感觉与风貌："苏联人民所尚，非西欧豪富娇贵（Caprice）之Fantaisie；而在率直之现实笔调，此往数十年，必有惊人之艺术家诞生。"[2] 画家还感受到社会与体制层面的新趋向，对苏联工人、农民阶层加入到欣赏者的行列表示赞赏。[3] 而这些新动向与风貌缘何出现，与苏联的社会形态、文艺观具有怎样的关联性，这些问题没有获得探究。

徐悲鸿的理想到底具有怎样的面貌？对解放区木刻的评价具有揭示性。抗战后期看到解放区木刻后，画家给予盛赞，称"我在中华民国三十一年十月十五日下午三时，发现中国艺术界中一卓绝之天才，乃中国共产党中之大艺术家古元"；"古元之《割草》，可称中国近代美术史上最成功作品之一"。[4] 我猜想，画家必定在其中看到了相当丰

[1] 徐悲鸿：《西洋美术对中国美术之影响》，原载《时事新报》1941年1月1日，转引自王震编《徐悲鸿文集》，第120页。

[2] 徐悲鸿：《苏联美术史前序》，《中苏文化》1936年5月16日1卷1期。

[3] "他国画展中观者多半是知识阶级，而在苏联则除知识阶级与学生外，大半是工人农人……彼等对美术兴趣之浓厚，不但为中国人所不及，虽各国之时髦绅士亦难比拟……"徐悲鸿：《在全欧宣传中国美术之经过》，《美术生活》1934年11月1日8期。

[4] 详见徐悲鸿《全国木刻展》，《新民报 晚刊》1942年10月18日。

富、生动的现实内容、新的精神风貌与表现力,而这些特质契合于他的理想。[1] 但这一契机没能推动画家的认识进一步突破。1949 年有机会观看到解放区美术创作的整体面貌后,画家概括其特征为:"情感真挚","实事求是,一洗以往抄袭的恶习。八股的传统","真趣洋溢",多为"普及民间的艺术品","具有丰富的教育意义"。[2] 评价显示出一贯的逻辑与认知局限。古元等人的创作,是在革命的具体过程、新的认知与经验方式、新的实践机制与现实联结途径中才可能产生的。民国阶段,徐悲鸿没有获得这样的契机。新中国成立后的经历仍然没有为画家带来理解革命的历史机遇。

学界对徐悲鸿的认识过程同样处于受限制的不理想状况。画家在 1949 年以后被神化、意识形态化,使得对他的理解越来越远离历史的真实。1980 年代改革开放后,历史被再一次翻转:在渴望摆脱意识形态束缚与政治压力,在以新的目光重新定位艺术、反思中国现代艺术的价值取向与发展道路的潮流下,画家的道路被认为有悖于"现代"艺术的整体趋向,显示出意识的保守性与艺术质量的不理想。1990 年代之后画家的位置日渐尴尬:早先的评价逐步淡化,评价有所回升,但在根本上,其艺术取向与诉求的历史意义、创造性、启发价值,其艺术困境的揭示性,难以获得突破性的理解。如何超越已有的认识框架,在更具思想可能的空间中展开思考,成为今天的任务。徐

[1] "我在中华民国三十一年十月十五日下午三时,发见中国艺术界中一卓绝之天才,乃中国共产党中之大艺术家古元。我自认为不是一个思想有了狭隘问题之国家主义者,我惟于丁还没有二十年历史的中国新版画界,已诞生一巨星,不禁深自庆贺。古元乃是他日国际比赛中之一位选手,而他必将为中国取得光荣的。""古元之《割草》,可称中国近代美术史上最成功作品之一。""李桦已是老前辈,作风日趋沉炼,渐有古典形式。"评价其他人从事木刻"真具勇气",都有佳作,作品"俱在进步之中,构图皆有才思,而造型欠精。此在李桦古元两位作家以外,普遍之通病也。"徐悲鸿:《全国木刻展》,《新民报晚刊》1942 年 10 月 18 日。

1949 年见到王式廓作品后,徐悲鸿称《改造二流子》"人物表情明显,章法极紧凑,作风尤老练,所谓'轻快''沉着'兼而有之,诚近代艺术中一杰作"。又评王式廓白毛女插图"那种紧张的情调,与直线相组织,显得非常和谐。表情深刻,丝毫不落扮演格调,真是难能可贵。"徐悲鸿:《介绍老解放区美术作品一斑》,《进步日报》1949 年 4 月 3 日。

[2] 徐悲鸿:《介绍老解放区美术作品一斑》,《进步日报》1949 年 4 月 3 日。

悲鸿的创作历程显示，这条充满矛盾的道路具有坚实的现实基础，体现了深刻的现实诉求、时代感与革命性，又充满难以突破的矛盾与制约。而这条矛盾的道路与这些矛盾本身，就是中国近现代历史的真实命运，为同样身处现代的我们所无法回避。

余论

中国现代艺术面对怎样的"西方"——徐悲鸿与西方关系的思考与启示

徐悲鸿与中国艺术家们究竟面对着怎样的西方，这一问题之所以成为"问题"，首先源于对如何解释、放置徐悲鸿民国前期所呈现的实验性状况的迫切心理。这般难于定位、归类的实验性促使我思考，到底怎样的西方资源真正影响了徐悲鸿，他和他所在的西方语境、中国语境之间的联系性何在，这般实验性为何出现于这一历史阶段与历史时空。对此的思考，还时时指向对民国美术所在的大历史时代——"现代"的反复体认与理解。

法国学院派的历史状况

惯常的看法是，给予徐悲鸿以重要影响的西方资源为法国学院派。而实际上，画家的油画、国画创作包含多种表达方向与多种题材的尝试与探索，并未遵循统一的绘画原则。其探索的高度实验性完全无法以法国学院派涵盖。因此，考察的视野需要扩展。其次，法国学院派拥有数百年的历史，在每一阶段显示出不同的特征；在19世纪中叶到20世纪初期，因时代格局与艺术整体状况的变化而显现出有异于前的新变化。需要辨析究竟怎样的学院派传统影响了徐悲鸿，后者又在哪些方面与前者显示出差异。

法国学院派的发展，经历了一个历史过程。欧洲学院派的历史自17世纪在意大利、法国相继萌生，并形成强大的传统，直至20世纪初期还在发挥作用。其间，学院派艺术在不同阶段呈现出不同的特征与精神指向。徐留学期间所接触到的20世纪前期的法国学院派，承续自欧洲19世纪以来传统崩溃、现代转变开始发生的历史阶段，已和17世纪普桑为代表的古典主义传统及其后的新古典主义有极大差异。19世纪社会文化的整体变革，促使法国学院派内部经历了一系列的蜕变，反映在自艺术观念、表现视角到表现手法、技术等一系列环节中。与此同时，学院派的坚硬壁垒也被打破，受到同时期印象派、写实主义、象征主义等新崛起画派在观念与技法方面的影响。

海外学者有关徐悲鸿留法导师达仰的研究，可以提供关于学院派历史转变的有力依据。达仰的风格与技法特征，很大程度上体现了19世纪末期到20世纪初期法国学院派的整体发展趋势。正如研究所显示，在学院派遭遇印象派等新画派与艺术观念的冲击下，达仰力求在历史画中引进风俗画的因素与新的表现手法。19世纪末期，达仰率先运用照相等现代手段搜集素材、塑造物体，注重外光条件下对环境、人物、风俗的描绘，在历史画中表现世俗面貌，以适应欧洲变化的审美需求及艺术市场环境。这成为达仰艺术生涯前半期的主要探索方向。他成为挽救衰落的历史画传统与学院派声誉的革新代表。20世纪初期，这一原则已经确立，并在学院派的实践中形成稳定面貌。[1] 另有研究指出，达仰改革的主要方向，在跟进新时代"绘画面貌的改变，向着现代题材和明亮绘画的缓慢演变"的趋势，其写实主义风格"超越了对于美术学院和印象派的老划分法"。由于汲取印象派的表现手法、善于表现明亮的光线环境，其创作被认为是"与热罗姆的古典主义一刀两断的全新绘画"[2]。上述变化绝不仅仅属于技术层面，还揭示出艺术观与价值观的历史性变化。17世纪以来的古典主义传统和历史画的表现方式，在19世纪学院派中已改换了面貌：对细节和感观效果的沉迷取代了古典框架下对于整体性与统一性的追求；耽于感官放纵和享乐的异国图景（主要为东方题材）或情色主题，取代了严肃的历史主题；对日常生活与风俗细节的逼真再现，对现场感与视觉效果的追求，语言的矫饰、浮华，新的情感与趣味，种种表现突破了古典的形式语言规则，使得古典的精神取向与传统历史画追求的严肃性与崇高感等价值遭到沦丧（图7—1、7—2）。事实上，处于19世纪末期、20世纪初期的学院派，已经融和了印象派、写实主义、象征

[1] Michelle C. Montgomery, *Against the Modern: Dagnan—Bouveret and the Transformation of the Academic Tradition*, New York: Dahesh Museum of Art, New Brunswick, New Jérsey, and London: Rutgers University Press, 2003.

[2] 彭昌明：《达仰—布弗莱的生平与艺术》，徐庆平译，《美术研究》1996年第3期，第52页。

图 7—1 儒尔·巴斯蒂安-勒帕日（Jules Bastien-Lepage）《贞德》，1879 年，布面油画，254 厘米 × 279.4 厘米，作品表现 1871 年普法战争洛林失陷后，洛林人对 1424 年曾率法军抵抗英国入侵的英雄贞德的召唤。

主义等新崛起画派的诸多影响。

借用英国现代批评家罗杰·弗莱的观察与判断，欧洲的传统在 19 世纪上半叶就出现彻底崩溃的迹象。[1] 这不仅是西方现代派产生的历史背景，也是学院派存在的历史条件。学院派的堕落与变化及同时期多种形态的探索，反映出传统价值崩溃后西方社会面临的危机。徐悲鸿在法国留学期间所面临的，正是西方艺术这般历史境遇。他所接受的法国学院派教育，从属于这一整体性的时代状况。因此，给予徐悲鸿以影响的，与其说是法国学院派，毋宁说是法国学院派与其他实

[1] "由于缺乏信念的热情与力量，19 世纪上半叶就出现了传统的彻底崩溃，而接下来的艺术史却成了一个不断革命，而不是逐步建构的故事。"《约书亚·雷诺兹爵士〈谈话录〉导论》，罗杰·弗莱：《弗莱艺术批评文选》，沈语冰译，江苏美术出版社，2010 年，第 72—73 页。

践样态共同所属的西方现代初期的探索性语境。

西方现代初期的艺术状况

徐悲鸿言论、著述中所涉及的西方资源及他本人的相关评判表明，他的趣味相当"驳杂"，包括许多具革新意图的学院画家与"新派"画家。Paul Baudry, Paul-Albert Besnard, Léon Bonnat, Lucien Simon, Jules Bastien-Lepage, Wilhelm Leibl, Brngwyn, Edmond François Aman-Jean 等，都在他的认可范围。[1] 其

图7—2 威廉·莱伯尔（Wilhelm Leibl）《教堂里的三位妇人》，1882年，木板蛋彩，113厘米×77厘米

中，不少画家超出19世纪末期的学院派规范，在表达视角、构图、表现主题、人物精神状态、造型及色彩语汇等诸多方面显示出新的、彼此差异极大的表现特征与面貌，并显示出同时期多个画派间的交互影响。在基本的"写实"面貌下，这些探索开掘着多样的题材与主题，渗透着古典传统、学院派传统、拉斐尔前派、象征主义、印象派乃至表现主义的因素。关键在于，这些探索蕴涵着不同方向的经验方式与现实感觉，并或含蓄或明显地显示出不同的现实立场与价值取向，展现了有相当跨度的风格与趣味范围。在日后西方艺术史的经典叙述中，印象派、后印象派、野兽派、达达、表现主义等成为贯穿的发展

[1] 这些线索是从徐悲鸿本人的相关评述中找到的。上述画家只是其中的一部分。在此无法展开深入的专题探讨。

主脉，与这一主脉并存、方向与面貌却有明显差异的现代前期的群体性探索状况，则被有意忽视。徐悲鸿当年提及的多数画家都不属于后来认定的"主脉"，加之画家的地位不够突出、风格混杂而难以清晰定位等因素，其探索更难以被后来者，特别是西方社会之外的观众所认识。相信对此问题的专门研究将会呈现西方19世纪末20世纪初艺术史令人吃惊的面貌，并导致对于徐悲鸿艺术认知、视野、趣味的突破性理解。在整体上，这些探索特别反映了西方现代初期的历史状况：无法形成新的、强有力并具整合性的表达范式，出现了形形色色的观看、表现现实的新的方式。诸种探索处于不成熟与含混状态，交互影响，同时在根本上受制于同样的限制、处于同样的困境。

徐悲鸿的创作显示画家试图超越这些资源，渴求契合现代中国经验与理想的新艺术。但画家的探索同样受限于时代经验并遭遇困境。虽然这些西方资源无法从根本上提供突破性的能量，依然在现实层面构成创造的部分营养与土壤。其中，不少资源被作为适合国内年轻人的基础训练范本。这表明，画家认为它们可以为国内美术的发展提供有益的指导。徐对西方资源的态度可大体概括为：遵守基本的限度，即表达的可传达性与倾向"保守"的价值取向；在此基础上，画家的借鉴范围基本以印象派为下限，涵括了西方现代初期较为多样的探索，甚至部分表现性与象征的手法。徐悲鸿所关注、撷取的资源，与刘海粟、林风眠等许多画家的选择范围，是存在着交叠的。在画家所谓的"写实"的界定之内，可能包含着多种探索路向、多样的观念与表现形态。徐的关注视野包含着种种新的经验内容与表达方式，而非固定于某种特定的观念或风格。虽然在大的意义上，这些探索集中于相对有限的范围，并构成西方艺术时代的危机表现，但不能因此抹杀徐悲鸿艺术创造的有限度的开放性与实验性。在整体上，徐悲鸿与同时期中国艺术家共处于同样的历史处境，对于西方的借鉴也具内在的关联性。

法国学院派的变化面貌，深刻揭示出19世纪后半叶和20世纪初

期西方艺术的整体状况。传统的崩溃与衰亡,意味着已有表达方式与形式法则的消失、失效。观看与表述现实的方式成为探索的课题。而新的观察视角、新的世界感觉、新的表达方式与价值观念的形成,牵涉一系列环节的变化。西方现代初期的艺术史显示,绘画的新探索首先根基于寻求新的经验与经验方式,在探索新的表现视角的同时,画家尽可能伸展触角、突破传统的视野限制,拓展感觉与表现领域。同时,正因为已有的整体表达框架与形式的失效,处于探索过程的绘画,成为种种新的视角、经验方式与经验内容的试验场。为徐悲鸿的创造提供了重要参照的此阶段西方艺术,在写实的面貌下,包含了形形色色的画派,如学院派、库尔贝代表的写实主义、象征主义、印象派,以及不少难于被明确定义的新的探索形态。如何获取新的现实感与经验,以怎样的眼光观察现实,又以怎样的方式组织现实、创建新形式,成为这些探索需要面对的核心问题。

1930年代,德国曾出现一场关于文化走向的论争,议题集中于表现主义、现实主义的理解与评价。其中,卢卡契在1938年所作《问题在于现实主义》探讨了一个重要问题:何为现实?艺术如何获取现实?作者指出:"从自然主义到超现实主义的走马灯式的现代文学流派,其共同之点是:这些流派把握现实,正如现实向作家及其作品中的人物所直接展现的那样。这种直接的展现形式,在社会发展的过程中是变换的。……这种变换首先决定了不同流派的迅速更迭和激烈斗争。"从现实主义的观念出发,作者指出,探索无法对社会现实的本质进行把握:"在自发的、局限于直觉的基础上,他们是永远达不到真正的自由的。"值得注意的是,评判涵盖了"从自然主义到超现实主义"的范围,将自然主义(包括印象派)、后印象派、野兽派、表现主义、超现实主义、未来主义等统统囊括进来。

在从传统向现代转变的历史阶段,新的艺术实践所遭遇的首要问题,即在没有典范可循的前提下,如何重新寻求对现实的观看视角与方式,如何在新的、复杂而多变的现实面前寻求把握、理解社会的

脉络，进而在获取具体经验的基础上，经由概括与抽象形成新的形式。卢卡契的认识缘于他所确立的完整的认知构架，不应进行生硬的挪用。但这一分析对于认识19世纪传统崩溃以来西方现代艺术的现实状况，具有特别的启发性。在这样的评判视角下，学院派、自然主义以降，直至二次世界大战初期的西方艺术被归入一个整体的发展阶段。展示了多重向度与面貌的各种探索停留于直接模仿社会表象的阶段，表达呈现脆弱、无力、混乱的特征。[1]由于缺乏明确的指引，语言层面的混乱状况加剧。

民国时期所对应的，正是西方艺术的这一历史阶段。在这样的参照视野下，不难理解徐悲鸿以西方历史画传统为典范，却又寻求其他资源和表现方式；不难理解其创作最终没有归属于任何已有范式，成为各种因素和表现手法的混杂体。创作的实验性状态表明，画家根本不试图将自己限定在某一固定的表达方式之内。这恐怕表明，在始终没有找到切近现实的有力视角的前提下，画家宁愿依从自身直觉、经验的引导，不愿屈从于已有程式。[2]徐悲鸿艺术探索所显示的开放性，与他所在、所直接沿承的西方现代初期的艺术状况内在相关；另一方面，西方现代初期探索的迷惘、混乱状态，也对画家构成影响与限制。这个年轻人既保有开放的姿态和实验动力，又难以获得有力的引导而陷入方向性的迷茫。

由对徐悲鸿与西方关系的思考而撬动的板块——对于西方艺术在现代的整体性状况的理解，以及由此而来的对其中具体派别（如学院派）及各画派间交互关系的重新定位——或许对理解中国现代艺术的历史状况有所体会，从而建立起有关中西交流的某些前提性认识。

徐悲鸿艺术呈现的实验性状况体现着时代（确切地说，是"现代"）的症结。中国艺术家面对着时代的困境：处于传统价值、表达

[1] 格奥尔格·卢卡契：《问题在于现实主义》，格奥尔格·卢卡契、贝托特·布莱希特等著：《表现主义论争》，张黎编选，华东师范大学出版社，1992年，第160页。

[2] 在此意义上，徐悲鸿所一再申述的对于被称为"官学派""学院派"的不满和反感，是有根据的。

方式崩溃后的摸索阶段的西方现代艺术，同样面对着如何认识与把握现实的问题；由于不同的历史发展脉络和社会语境，西方的成果与经验无法完全适用于中国。另一方面，中国面临与西方同样的困境：现代中国中、西、传统、现代的混杂特性与不理想的现实状况，增加了个体获得有效认识途径的难度。处于危机之中的西方现代艺术，各种探索不断交替、更迭，形成持续、迅速的变动状态。这些现象、流派的位置、作用、所表征的社会意涵，也处于变动之中。他们各自的位置与彼此的关系，都需要被重新考量。这要求研究者确立相应的历史感觉与辨析、区分具体状况的意识。学院派与同时期其他流派的交互关系，学院派对应于哪个社会阶层的价值取向，印象派的贡献与缺陷，野兽派"前卫"性质的有限性等，都需要在变化的历史过程中予以辨别。

从借鉴者的角度来看，中国的借鉴方式为打破所借鉴对象的历史发生、发展的历时次序，在同一历史时段内"共时"性地引进、接纳。在这样的时空差异中，如何理解资源本身所在的历史脉络，如何判定、辨析其历史位置与现实指向，对于接受者而言是相当困难的工作。在实际状况中，进入借鉴对象自身的历史脉络具有相当的认知难度。艺术家们更多经由对自身社会、历史状况与责任意识出发面对西方资源，以在中国语境中确立的价值观与认知评判西方。而中国语境内艺术理解、认知、评判标准的确立，也同时处于摸索阶段。如何使"拿来"的资源真正契合于自身现实的体验与诉求，成为现代中国艺术家们必须面对的课题。中国艺术家敏感于怎样的西方现象，又是如何择取、理解、"误读"西方资源的，成为理解此期艺术道路的重要线索。对西方现代艺术历史脉络、变动状况的具体辨析，对交互双方不同的创作逻辑、现实指向的思考，对接受的限度、影响、缺失与能量的厘清，有可能使后来者建立超越当事者视野与认知局限的能力，最终开启思考历史可能性的路径。今天，这些经验也可能提供重新思考西方现代艺术价值与中国现代艺术道路的契机。

"革新"而"保守"的中国现代艺术

经由徐悲鸿与西方关系的梳理,中国现代艺术所面对的西方的历史处境获得初步揭示。随之浮现的第二个问题是,中国艺术家在选择、借鉴、转化西方艺术资源方面,是否存在着相通的逻辑与一致的因素?在这样的借鉴与转化过程中,艺术家们究竟设想、建构着怎样的"中国""现代"艺术?

在本书核心考察的三位代表性艺术家及周边状况中,我发现了这种深层共通性的存在:对于西方的借鉴基本集中于西方19世纪末期至20世纪初期的历史阶段,范围自19世纪后期的学院派、印象派等,至20世纪初期的野兽派、表现主义。少数画家曾阶段性地借鉴超现实主义、未来派、达达,但未能形成持续性的过程,影响范围也限于个别地域。趋同性不仅在于集中的历史阶段与流派范围,还体现为艺术家转化这些西方资源的深层逻辑、出发点与现实指向。如果以概括的方式表述,那么,他们的借鉴、转化呈现出一种基于文化建构意识与伦理诉求的"保守"性,实质指向相对"同一"的目标与标准。在这样的前提下,中国艺术家对西方的借鉴基于某种自觉,具抵抗性;显示出创造性的同时,又"天然"携带着历史的限制。民国数十年探索的整体面貌为,大多数艺术家基本在印象派、后印象派、野兽派之间"游走",借助于中国艺术传统的累积,致力创造一个新的、完满的理想化世界。

借鉴的取向与限度
——三位艺术家的状况参照

依然从最为"保守"的徐悲鸿谈起。以中国传统儒家的表述阐释艺术理想,选择叙事的方式,坚守绘画的写实途径与语言的可传达性,学习西方历史画——这些使得画家的选择显得较为特殊。在对

于三位的各自考察中,有关伦理诉求、新的文化理想及与中国传统的深层关联关系这些方面显示,徐悲鸿的立场、理解虽特殊,却并非孤立。在上述诸方面,刘海粟、林风眠显示出深层的共通性。

前面关于西方现代艺术的整体性状况及此视野下徐与西方资源关系的认识,显示画家和其他中国艺术家们所择取的有所差异的西方资源,彼此间存在着交互关系,并实质处于同样的整体语境之中。在此,我还想推进探讨的一个问题是,徐悲鸿的探索方向、价值取向与法国学院派的差别。资料显示,与画家关系最为密切的两位法国老师为达仰和弗拉蒙。两位的写实手法、对外光的运用、色彩手法及达仰后期擅用的明暗对照法,都给予徐以影响。但在基本的创作取向上,徐与其时的学院派主流并不一致。达仰的前期创作和弗拉蒙的作品渗透着风俗画的风格,致力表现当代题材,脱离西方历史画的经典表达框架与表达方式。其时的法国学院派在描绘世俗生活时显示出整体感的丧失与趣味的堕落性。而在基本的历史感觉、表现主题、表现形态、趣味价值方面,徐悲鸿都意图超越学院派的状态。从油画领域历史题材的创作到国画《九方皋》,效仿古典原则、追求叙述的完整性与统一性、表现庄重性与崇高感,是画家归国后的致力方向(虽然时有偏离)。其中,整体感为画家在创作与教学中一再强调的原则。画家追求的艺术风格、精神气质与趣味倾向,在根本上异于近代法国学院派。事实上,徐悲鸿留学期间的素描作品充满丰富而流畅的整体感与某种深邃、浑厚的"意蕴"感觉。

以西方经典历史画的标准来看,画家显然尚未达至成熟境地,何况他还多有其他方向的尝试。但就整体感与精神气质而言,徐的表现无疑更为接近欧洲经典历史画的传统。画家意图糅合中、西古典精神,再造艺术典范。画家数次强调对古希腊艺术的仰慕,并将之与中国传统儒家观念相结合。在反复思考徐悲鸿与西方关系的过程中,我逐渐意识到,画家选择的"保守",以及这"保守"中的"开放",根本上指向对西方艺术现代状况的不满与再造文明理想的渴求。企图超越西

方现代的时代症结与困境，追溯文明理想与古典精神，重建艺术世界的整体感与完满感，则体现着民国一代中国艺术家的普通诉求。

相较徐悲鸿，林风眠与刘海粟的选择"现代"得多。但两人阐释、转化西方资源的方式与出发点是否完全异于徐，还需具体探究。林风眠所致力的形式"单纯化"道路主要源自塞尚的启发，日后显示出高更、莫迪里阿尼、卢奥、马蒂斯等的影响。而林风眠、林文铮的艺术认知表明，他们试图以新的文明史观与艺术史发展规律来解释西方现代艺术的发展状况及未来指向。所谓"情感与理智相平衡"，艺术调和情感的观点，糅合了对现代中国文化的想象与儒家教化传统的影响，强调建构性与伦理性，在根本上差异于西方现代艺术的指向与精神。这显示出对西方现代艺术与社会的隔膜关系与极端自律趋向的质疑。画家理想的充满着"力与美"的艺术，是希望借助于同情来打破隔膜，重新构造人与人之间的关系，使艺术成为改造社会的有力武器。对于西方现代的社会与精神痼疾，林文铮曾以"个人主义"来表述，严厉批评艺术表达的过度个人化与自足性，及其导致的精神颓废与堕落。1930年代中期民族危机剧烈上升之际，这一态度更为激烈，未来派、超现实主义、达达等遭到严厉批评，创作的目标被指向摆脱现代的享乐性（西方的负面影响）而迈向历史领域的表达。

对于塞尚的理解与对克莱夫·贝尔理论的借鉴，基于上述基本理解、判断。塞尚的精神被阐释为表达的普遍性、精神的建构性，以及与古典理想的相通性。同时，表达的平衡感与节制，形式的单纯化与结构性化，与时代精神的凝聚力及社会道德心理的成熟度相联系；而表达的琐细繁复、无节制则显示出社会整体的衰败状况。塞尚的艺术创作所包含的丰富内涵，对西方传统的颠覆意义，对于后来发展出的诸艺术形态的启发性，则被相对忽视。贝尔"有意味的形式"的核心论述：简化（单纯化）与构图（结构），也在这样的阐释思路中被强调。而克莱夫·贝尔在现代西方艺术批评中的特殊性与判断立场表明，选择他作为理解塞尚的途径，本就体现了一种反思与超越西方现代状

况的意识。

实践层面，林风眠在民国前期的探索虽较不成熟，但基本取向已经显现：简化塞尚的方法，突出平面化与几何结构。塞尚创造的精髓：在二维与三维之间不断转化、跳跃而创造出一个新的表现维度，将作品世界演变为不断寻求、建构的结构进程，并未被画家吸纳。或者说，这并非画家所寻找的。而在西方，这些特质却被后来者变化、引申、发展，最终走向表达的晦涩与高度的抽象。林风眠的探索舍弃了艰深晦涩的表达方式，指向直接、热烈、鲜明、明朗，变形及抽象化的程度始终被限制于严格的范围内，追求表达的节制性。

以"艺术叛徒"自居的刘海粟，在民国画家中体现了较为鲜明的现代倾向与叛逆性。而他转化西方资源的方式却并非如想象般"现代"。刘海粟民国前期艺术历程的关键性转变，是在1920年代中期的现实语境中，开始反思如何在更深的社会关联层面安置个体表达，如何为艺术的表现性寻求更为坚实、深远的发展路径。在其后与西方资源的碰撞中，刘海粟以其混合着革命意图与古典浪漫主义的精神来理解西方艺术史，从中梳理出一条自古至今的贯通线索。古希腊、文艺复兴、浪漫主义、塞尚等部分现代派包括在内。面对西方历史文明，内在于画家的深沉的民族意识、时代抱负与历史感获得激发与深化。在精神旨归上，画家追求高度的精神性与深沉、崇高、质朴、力量感。在此视角下，西方现代艺术被强调具有与古典传统的继承性。画家对丁野兽派的阐释耐人寻味。他认为，整体结构与组织的关键作用及"建筑化"的整体感、"变形与再造形"的表现手法、表达的简约与节制、形式创造的精神性（"形体的新精神化"）——上述元素构成野兽派的要旨。这与1923、1924年前后强调个体表现、直觉、天才、情感的观点形成鲜明的比照。

画家的思路突出了野兽派表达的建构性与理性因素，其实际包含的直觉与非理性因素、表现的激进性则被有意淡化。此外，刘海粟集中称赞了德朗，认为其作品具有坚实的结构性（组织能力）、表达的

节制与平衡品质，推崇其中的古典因素，高度评价德朗古典转向的意义。画家认为德朗的位置在弗拉芒克之上，可与马蒂斯比肩。评价还显示出画家对西方现代艺术发展弊端的警觉与纠正意识。刘海粟指出，这一弊病一方面在过于主观与抽象，一方面在对装饰性、变形及视觉奇幻效果的过度追求。而德朗的艺术则力图"恢复绘画中已经丧失了的客观性，把纯粹的绘画的传统再行结合起来"。[1]在同样的向度上，刘赞扬雕塑家布尔德尔试图融合古典理想与近代精神的创作指向，指出其理性态度、形式的建筑化追求"避免了印象派萎靡的弊病"，并"纠正"了罗丹作品"绝对地个人的"倾向。[2]上述阐释与评判，体现出刘海粟对西方状况的敏锐感。有关表达的抽象化、变形手法的过度、装饰性与趣味的矫饰、对奇幻效果的追求，种种"症候"反映着时代的精神状况。对于西方的评判同时指向对中国现代艺术发展方向的思考与导向。事实上，1930年代中期，刘海粟也对未来派、达达、超现实等进行了严厉的批评。而这样的评价与其时西方主流的评价相悖。

对野兽派、后印象派、印象派的学习，激发了刘海粟对中国写意传统的理解。画家试图将传统写意的综合手法、韵律感、语言形态与野兽派的结构组织方式、语言表现相糅合。也正是在这样的过程中，画家开始真正理解了他所心仪的中国写意传统。借鉴过程也使得画家已有的深沉、质朴等精神特质获得延续与激发。同时，在画面结构、空间感觉、语言形态、精神旨趣诸方面，画家显示出与所借鉴的对象的差异。刘海粟所采取的几何化的手法不太明确，结构感觉较为单纯，也不追求表现与变形的复杂性。创作保留了鲜明的具象性，呈现相对克制的变形与表现性，追求深邃、粗犷、质朴的精神表达。与野兽派诸位相较，刘的革新显然停留在相当"传统"的范围内，语言的转化程度较为"初级"，精神旨趣也有所不同。二度欧游阶段，刘海粟径

[1] 刘海粟：《安特莱·特朗》，《欧游随笔》。

[2] 刘海粟：《布尔德尔之死》，同上书。

直以自己定义的"文人派"自居,显示出文化立场的深意。

三位艺术家的状况可以构成相互参照的关系。不难发现其中的共通性因素。身处患难与危机时刻的中国,艺术被赋予强烈的道德诉求、民族崛起意识与文化建构性的期待。在中西"对峙"的语境中,民族意识、历史使命感与充满着古典精神的艺术理想获得更深的激发,并成为艺术家理解、阐释、转化西方现代艺术的基本立场。

"保守"的"现代"
——西方参照下的中国现代艺术

林风眠、刘海粟的状况具有代表性。事实上,民国阶段,一批重要的中国艺术家在印象派、后印象派、野兽派之间"游走","糅合"这几家的特性,结合自身经验而创造新的形式或新的意境。包括林风眠、刘海粟、关良、陈抱一、张弦、常玉、潘玉良、丁衍庸、吴大羽、秦宣夫等。庞薰琹、倪贻德等为代表的决澜社的创作,与西方立体派的内在精神存在较大差异,借鉴资源还在以塞尚为主要方向的几何化方式。此期,即便民国时期最具激进色彩的实践:"左翼"木刻运动,对表现主义的借鉴也有所节制,没有显示出彻底的颠覆与反叛性。民国阶段,中国艺术家对于西方资源的整体转化路向,将传统写意方式、语言形态与西方因素进行糅合,追求整体感与意境的营造,体现出浓郁的抒情特征。其中,表现性、抽象性及综合、变形手法,被控制在有限的程度。这显示出借鉴的自主意识与独立的价值取向。

在此,我想首先发问,中国艺术家的择取缘何集中于印象派、后印象派与野兽派,这三个流派在西方现代艺术历史过程中的位置何在?这般择取究竟意味着什么?

在19世纪中叶之后的西方现代危机状况中,塞尚的探索指向结构世界的统一原则。其道路虽然具有包容力,同时预示着艺术正逐步走向越来越内向化的发展趋势。两次世界大战的经历,造就了欧洲艺

术界深刻的危机感。艺术与现实世界的关系时时紧张，无法获得确定的位置感，以更为激进的与现实决裂的姿态寻求新的可能。由于深刻的社会危机，艺术试图打破与资产阶级整体的合作关系。革新不仅在价值、趣味的转变，更显示为对艺术自身存在的完整性的绝望与破坏。艺术无法于具体和抽象、感觉和理性之间获取平衡。这种失衡从古典传统逐步崩溃的时刻就开始了[1]，经历了维持与修复，最终发生了根本的断裂。在这样整体性的变动与危机阶段，相较前后出现的未来派、达达主义、超现实主义、表现主义等，印象派、后印象派与野兽派处于西方现代艺术发展过程相对"温和"的阶段，自律性与内向化程度未达致极端状态，所显示的建设性大于颠覆性与破坏性，注重感觉、经验及审美意涵的拓展与绘画语言表现力的开掘。这或许是中国现代艺术家们择取的重要因素。

在流派频繁更迭的潮流中，这三个派别在西方语境中构成不断克服与超越的逻辑关系。印象派在突破学院派传统、开启新的经验感觉与表达方式，为新兴的中产阶级代言方面具有代表性。后印象派则试图克服印象派模仿物质实体、丧失艺术本体表现力的缺陷，尝试结构世界的新方式，建立独立的、超越于现实世界的艺术世界。野兽派将结构意识、艺术性及创造主体的精神、意志表达推向更深的境地，也将语言推至更为主观与抽象化的方向，变形程度加剧，表达走向晦涩。尽管如此，三个流派相对遵循表达的具体性原则，寻求语言表达与精神意涵的对应性，后印象派和野兽派还特别重视语言的整体感与语言要素间的协调关系，时间、空间表达的探索处于过渡阶段。显现主观与抽象化倾向的野兽派，尚且具备对对象的尊重，力图在主体、客体间寻求沟通与平衡，尊重语言的完整性与审美特性。

中国艺术家的借鉴侧重于整体的结构方式、呈现出丰富的经验内

[1] 已有西方学者对新古典主义的代表画家大卫与安格尔做出深入研究，指出其中超出传统范畴的新的感觉、观念与表现手法。参见诺曼·布列逊：《传统与欲望：从大卫到德拉克洛瓦》，丁宁译，浙江摄影出版社，2003年。

容与写意性的语言，以及存在契合可能的精神与感觉。刘海粟、林风眠的案例显示，他们对所借鉴资源做出了简化，限制了结构方式、表达手法的晦涩与抽象度，追求能够契合于自身精神与情感经验的表达。中国艺术家最终追求平衡感与整体性，减弱了所学习对象表达的抽象度、主观性，排斥了表达的晦涩度、细节的烦冗与对感官效果的过度迷恋，回避了精神的颓废、沉重与阴暗感。在这样的比较中，独特性凸显的同时，中国现代艺术"现代"程度的"初级"与"保守"，似乎成为无可争辩的事实。中国人以固执的自信力和建设力，携带着无法放弃的传统积累，构想与创造着另一种"现代"。中国现代艺术指向构建一个理想化的世界，尝试以具普遍性的方式达致社会的沟通，构建突破隔膜、具连带性的新的社会关系。在理想化的指向与伦理诉求下，艺术表达追求平衡感、完满感、丰富深厚的审美意味。这与西方现代艺术的表达途径（以艺术本体取代文学性、以抒情替代叙事、以个体表现取代历史与宗教主题）存在根本的差异。

当然，不应对民国阶段中国艺术的整体表现水准做理想化的高估。在基本面上，多数人还处于初级模仿或学习状态[1]，较为出色的艺术家也远未达至表现的成熟（以自身的发展状况为参照，刘海粟在1930年代初期的成熟程度更为突出）。但此阶段艺术家所确立并在现实困境中有所调整的艺术理解，以及探索显露的方向，已经具有说服力。这是有限度的"自觉"，包含了"抵抗"，也显示出困惑与徘徊。

如何看待这种基于不同的社会历史状况而自觉形成的差异？中国的选择是否可能对反思西方的现代性起到积极作用？在借鉴西方现代艺术资源时，徐悲鸿、刘海粟、林风眠共同认可的原则是：可传达性，致力建立人与人之间的同情与沟通，控制过度的抽象化、主观化及语言的晦涩度，伦理诉求与对古典价值的尊重——这些都源于对现代中国艺术的社会功能与历史责任的理解。也正是在这些关键之处，

[1] 苏立文的著作《20世纪中国艺术与艺术家》多次表达了对此状况的直率评判，体现了适当的分寸感。

他们对西方资源进行了主动的"误读"与转化。

这些基本问题关乎现代艺术的走向。有意味的是,在罗杰·弗莱、克莱夫·贝尔、卢卡契(包括德国表现主义论争)的相关思考中,它们也成为核心问题。在论述林风眠等对塞尚的阐释的部分,已经提及弗莱与贝尔作为批评家的特殊性。在他们的理解中,绘画的可传达性、形式与内容的有机关联、内容对于形式的内在限制、抽象的危险,这些被视为现代艺术应遵循的原则与界限。事实上,西方现代艺术在20世纪初期的发展,并未与他们的判断、预测相吻合,反倒显示出相反的发展趋向。而这些理解、判断、设想令后人思考,如何理解西方现代艺术在20世纪初期的转变?怎样的因素促使西方艺术最终转向极端的主观化与抽象化道路?这是否表明了西方艺术的危机性?已经呈现为历史结果的西方现代艺术的历史,是否可能被从根本的产生逻辑上进行反思、回溯、质疑?是否可能回到历史语境,重新思考现代艺术发展的另外的可能性?我目前还没有回应这些问题的能力。但可以肯定的是,在对异文化和所谓"先进"文化的接受与交流过程中,以自身所在的现实为基点,不断将对象相对化、问题化的意识至为关键。

最后,我还想要发问,三位艺术家所代表的这一艺术路径的局限何在,是否真正有力地包容了现实?

在现实中,这一看似温和的路径包含着强硬的排斥性。美术界对左翼木刻的态度具有揭示性意义。"左翼"木刻运动的兴起源于美术界外部力量的直接推动,表现出对现状的抵抗、突破意识,针对着现实的保守、沉寂状况。木刻所采取的直面现实的呐喊态度,所借鉴的德国表现主义的精神取向与表达方式,意在为美术界输入革命的能量,以反叛、颠覆乃至破坏的方式发挥建构作用。而在现实层面,木刻运动的影响主要在于对具有变革诉求的青年群体的影响,对美术界主流则未构成实质性的影响。对"左翼"美术的批评,集中在创作者基础训练缺乏、表现力稚嫩,创作丧失艺术性而沦为简单的政治宣

传。艺术／政治二元对立的思维方式，暴露出认识者在把握现实、理解艺术与现实关联方面存在着缺陷。林风眠最终抑制与自身经验相契合的表现主义手法，选择以更具调和性的方式追求理想性的过程特别具揭示性。在指向理想性的过程中，艺术表达被限定在较为固定的观察视角与经验范畴。徐悲鸿在1920年代末期开始的历史画题材与叙事探索所遭遇的长期漠视，若以简单的西方标准似乎表现出美术界的"现代"倾向，实则在某种程度上映衬出美术界整体的认知局限与封闭状态。现实状况将反向影响画家的创造力。徐的实验性体现出无奈与困惑，其叙事性探索最终迷失了方向。

对西方的借鉴也反映出这样的局限状况。借鉴过程无可避免地伴随着趣味与价值层面的影响。印象派、后印象派、野兽派等虽在兴起阶段显示出革命性，但在20世纪初期表达着日益稳固的资产阶级社会与价值观、悠闲舒适的生活感觉，沦为资产阶级的日常消费。罗杰·弗莱曾评价马蒂斯为"现代洛可可风格的缔造者和至高无上的阐发者"[1]。法国学院派则反映着上层资产阶级的趣味、审美观与生活形态。在学习这些西方资源形式上的创造与探索成果的同时，中国的借鉴者是否意识到其价值与趣味的现实指向与政治性？多数画家对此缺乏自觉意识，艺术表现能力的贫弱也构成认知的阻碍。徐悲鸿、刘海粟、林风眠等少数画家对此抱有警惕。但在刻意回避情感表达的尖锐度、非理性因素及虚无感的同时，艺术家又时时陷入囿于"审美性"追求，现实感不足与相对封闭的状态。

实则，个体如何构建与社会联结的有效方式，艺术怎样才能追寻到契合于中国的现实感觉，怎样才能对于社会变革的内在动力、核心现象形成敏感与把握，如何达致社会启蒙与主体塑造的作用——这些问题始终未能寻求到有力的解决路径。而窄化的经验内容与表现视

[1] 罗杰·弗莱著，沈语冰译：《亨利·马蒂斯》，《弗莱艺术批评文选》，江苏美术出版社，2010年，第306页。

角，造成理想性与普遍性诉求面临空洞化、虚假化的危险。艺术怎样才能更为有力地包容现实？这将成为中国现代艺术史不断探索的时代课题。

后记

本书是以 2008 年完稿的博士论文为基础，2013 年经过一次较为集中的局部修改与增补而成的。

由于自身积累与思考能力的不足，讨论存在诸多缺失与遗憾。

在大的方面，当初进入对象和现在回看，始终感到如何在一个整体性的视野和历史结构中准确把握、定位中国现代主义脉络的艺术发展与表现，有相当的难度。从民国美术的整体发展来看，如果说存在着转化中国传统、转化西方资源以及革命（特别是经由中国共产党领导的社会革命）这三条主要的探索脉络，则刘海粟、徐悲鸿、林风眠三位都属于转化西方一脉。我在写作过程仅初步接触到转化传统这一脉络，对革命美术创造则缺乏真正的体认。在研究中，越是深入对象，越体会到转化西方这一脉络始终陷于暧昧、模糊、未能充分开展的，即特别受限的历史状况。这样的对象特征决定了需要有意识寻求更有效的历史空间和分析维度，超越直观层面而对中国现代美术内部的结构性因素有所把握。同时，有关转化西方的问题原本就属于世界范围内的历史现象，中国现代转化西方的脉络到底与同时期的欧洲、日本有着怎样的关联与差异，又如何在内在深入各自历史脉络基础上展开这种参照与沟通——无论在意识或具体研究层面，这些工作都还非常不够。中国转化西方的经验是否还可能从印度、印尼、韩国等国的历史经验中获得有益参照，都还缺乏讨论和研究基础。无论如何，整体性视野和参照性感觉、经验的缺乏，特别限制了本书的历史感觉和理解力。由于无法确切把握对象不确定和受限制的种种状态，以强力牵

扯对象乃至变形的状况时有发生。近年开始深入接触革命美术脉络时，我也不时在新的角度和视野中回看转化西方这一脉络，尝试积累思考与体会。这也是大家共同推进才可能完成的工作。

还有几个未能充分呈现却具有重要意义的层面，需要继续致力。首先，是对林风眠、刘海粟的选择给予核心支持的思想家蔡元培的认识。蔡元培在建构中国现代社会与文化架构的视角下对于艺术的设定与期待，是塑造中国现代艺术道路的核心环节。"以美育代宗教"的观念对转化传统和转化西方这两个脉络都有深层的影响。蔡元培对刘海粟、林风眠艺术道路的最初设定与展开，以及民国"现代主义"艺术脉络的整体发展，都起到核心的引导、塑造作用。"美育代宗教"落实在特定的中国社会中，到底该如何理解？蔡元培的艺术理解与行动，和他所身处的现实政治文化语境又有着怎样的关联？1920年代前期游历欧洲后，蔡元培艺术判断的变化、对西方现代艺术和中国现代艺术方向的理解变化（包括对徐悲鸿艺术道路态度的转变），具有怎样的揭示性？这些都是重要的议题。

其次，如何贴切地勾勒、处理林风眠、刘海粟、徐悲鸿与民国政治文化圈的关系，也是尚待解决的问题。感谢做国民党党史研究的朋友李志毓，她发现了林风眠与国民党左派间存在的关系。但因无法准确把握，这部分内容最终没有放入正式的讨论。有关刘海粟、徐悲鸿的政治交往，书稿有所涉及，但仅做了初步的碰触。民国时期转化西方资源的这一脉络在其时的历史语境中是有着很强的政治性的。无法就此角度深入展开的原因，不仅因为相关史料层面挖掘的不足，更由于我还无法透过表面的政治文化"情节"深入历史内部，找到政治与艺术间内在的关联性。最终采取的方法是，将体会到的现实性与政治性带入形式问题和创作过程中来讨论。我也确实认为，这些"政治性"和社会性的意涵本就该在艺术创造过程和作品中体现出来，特别是对于诚实和有质量的创作者而言。政治文化关系的论述与阐释，也应该能够紧贴着历史对象，能够与创造行为产生内在的关联。这样说

当然不是为自己辩护，书稿在此方面的缺陷非常明显。只是，如何理解"内部"与"外部"、如何处理"内部"与"外部"、贴切理解政治文化语境的作用，使艺术史研究真正内在于历史，我认为在今天，依然需要作为前提性问题来思考。

还需检讨的是，写作过程舍弃了周边相关人物（如汪亚尘、王济远等）言论层面的讨论，这样就难以带出当时美术界整体的氛围与交流状态，缺乏现场感。这是一大遗憾。在搜集材料和形成思路的阶段，我曾经集中翻看过相关资料并做了基本整理，但在最后的写作时觉得意义不足就放弃做正面处理，仅作为讨论潜在的对话背景。现在看来，如果能对不同层面的材料展开具体分析，借助分析过程反复体会，思考的层次与深度将获得更深的推进。这些"非核心"层面的分析过程是不该轻易放弃的。

最后，希望研究中有关三位艺术家早期阶段核心要素的思考，能对关于他们整体历程的理解发挥作用。早期阶段的核心要素与表现特质，在1930年代中期之后，包括新中国成立后的历史时段获得延展，只是在不同的语境和历史条件下呈现出不同的方式与状态。而这种种"变异"，恰可成为理解历史具揭示性的线索。比如，蔡元培特别肯定与保护的，刘海粟强悍的个人能量与表现力（包括其中揭示的中西精神间的对话性）在早期获得激发、充实后，在1940—1960年代不同的历史状况下缘何呈现出或激荡，或压抑，或衰弱的种种状态？我们该如何理解这一不稳定的主体状态，并是否可能由此窥视中国现代历史特有的时代经验与状况？林风眠在归国早期由激进到保守的转向（从表现主义的呐喊向理想性象征方式的转变）和他在新中国成立后新的历史时段对自身艺术道路的坚持（也是对新中国成立后革命美术主流的"抵抗"），这两次关键性的"转变"与"坚持"，配合着艺术家怎样的历史体认与艺术抉择？再如，徐悲鸿的经历似乎更多跌宕。1930年代显示的实验性状况直至1950年代画家逝世始终持续，并且面对不同的现实状况时而产生"突兀"的表现。该如何认识这种敏锐

性、开拓性与限制性并存的状况？这仅为个体的表现，还是对历史困境具有更深的揭示意义？又该在怎样的历史视野中认识这不同阶段的探索状况？无论如何，希望针对早期阶段的讨论对有关中国现代贯穿性的历史理解提供延续性的思考线索。

总之，本书只是一个研究过程的开始。我不打算原谅其中的种种缺陷，唯希望自己能以此为基础，提高深入历史的能力。

虽然存在诸多遗憾，还必须对本书写作及我的求学过程中的诸位师友表达诚恳的谢意。首先，感谢我在北京大学艺术学院硕士、博士阶段的导师丁宁教授。大学毕业游荡了几年之后，我尝试在研究领域寻找路径，但完全没有方法，那时遇到了丁老师。多年来，他始终以特有的宽厚与严厉督促我努力、鼓励我坚持研究工作，并在多方面提供了有益的指导与帮助。师母陈蕾女士在生活、情感层面所给予的关爱同样令人难忘。北京大学的朱良志、朱青生、李淞诸位老师及艺术学院诸位师友在我就读期间和此后所给予的指导、帮助，令我至今觉得温暖。

感谢曾对我的研究提出宝贵意见、始终鼓励后进的陈瑞林、陈池瑜、殷双喜诸位教授。本书的有关议题与部分内容曾在《文艺研究》《美术研究》《美苑》《美术与设计》（南艺版）等期刊发表，并获得中肯的意见。感谢这些刊物编辑老师数年来的鼓励与信任，虽然其中大多数从未谋面。

感谢同样致力于中国现代艺术史研究工作的同行：耿焱（美国康涅狄格大学）、吴雪杉（中央民族大学）、蔡涛（广州美术学院）、武秦瑞（上海中华艺术宫）、Juliane Noth（柏林自由大学）、胡斌（广州美术学院），以及做中国古代艺术史研究的张卉（山东师范大学）。同行间坦率的交流非常重要。

特别感谢责任编辑任慧女士的辛勤工作。感谢北京大学出版社将本书列入"艺术史丛书"。感谢对本书的出版予以资助和支持的，我的工作单位首都师范大学美术学院。在资料方面，感谢北京大学图

书馆旧刊室的老师们,我在那里度过了几年美好的时光;感谢师妹耿焱和上海刘海粟美术馆季晓蕙女士的帮助。

在此,还请允许我感谢孙歌、贺照田、陈光兴诸位老师及我所参加的两个读书会(思想史和当代中国史)的朋友们。虽然在博士阶段我对他们的工作还比较陌生,但在毕业至今的时间里,他们在思想史、精神史和历史领域的系列工作及读书会的持续讨论,让我觉得至为宝贵。在这样的知识架构与精神氛围里,我个人及艺术史研究都获得了无可替代的滋养。认识层面之外,我还从他们身上体会到有关责任、胸怀、情感、教养诸多方面的美好品质。我目前的研究状况还远未达至他们对于艺术史的期许,需要一直努力下去。

很庆幸我始终拥有家人的支持。我的先生在研究、生活多个层面给予我重要帮助和鼓励,非常感谢他。也由衷感谢多年来支持、帮助我的父母亲、孩子的爷爷、奶奶、大姨和宝宝。

最后,请允许我把此书献给我的父母。他们在 20 世纪 30 年代开始的人生际遇,这一辈人与历史间难以简单说清的种种关系,裹挟着对我深切的期待,挥之不去。希望自己能够不辜负这些人生与历史之重。

图版目录

引言

图 0—1　关良《西樵》,1935 年,布面油画,46.7 厘米 × 53 厘米

图 0—2　关紫兰《西湖风景》,1929 年,布面油画,51 厘米 × 57 厘米

图 0—3　庞薰琴《时代的女儿》,1934 年,布面油画,尺寸不详

第一章

图 1—1　颜文樑《红海》,1928 年,布面油画,25.7 厘米 × 17.9 厘米

图 1—2　刘海粟《日光》,1922 年,布面油画,85.5 厘米 × 67.5 厘米

图 1—3　刘海粟《河口牌楼》,1926 年,布面油画,52.5 厘米 × 80 厘米

图 1—4　孙传芳回复刘海粟信函,录自《刘海粟美术馆藏品 刘海粟油画作品集》,上海人民美术出版社,2008 年,第 20 页

图 1—5　刘海粟《秋江饮马图》,1926 年,纸本水墨,135 厘米 × 85 厘米

第二章

图 2—1　刘海粟临摹马奈《吹笛男孩》,首度欧游期间,布面油画,尺寸不详

图 2—2　刘海粟《裸女》,1929 年,布面油画,91.3 厘米 × 72 厘米

图 2—3　刘海粟《侧立裸女》,约首度欧游期间,布面油画,91.8 厘米 × 64 厘米

图 2—4　刘海粟《黄墙》，1929 年，布面油画，61 厘米 × 82.5 厘米

图 2—5　刘海粟《蒙马特寺》，1930 年，布面油画，81 厘米 × 59.7 厘米

图 2—6　刘海粟《瓶花》，1931 年，布面油画，81.5 厘米 × 60 厘米

图 2—7　《瓶花》局部

图 2—8　刘海粟《林中霞光》，1932 年，72.8 厘米 × 60 厘米

图 2—9　《林中霞光》局部

图 2—10　刘海粟《林间信步》，1930 年，65 厘米 × 54 厘米

图 2—11　刘海粟《山居》，1931 年，布面油画，46 厘米 × 55 厘米

图 2—12　刘海粟《威士敏斯特落日》，1935 年，66 厘米 × 92 厘米

图 2—13　《威士敏斯特落日》（局部）

图 2—14　刘海粟《林间红房》，1930 年，布面油画，65.5 厘米 × 54 厘米

图 2—15　刘海粟《村外》，1934 年，布面油画，54.5 厘米 × 62.5 厘米

图 2—16　刘海粟《思想者》，1931 年，布面油画，91 厘米 × 60 厘米

图 2—17　刘海粟《河边》，1940 年，布面油画，62.8 厘米 × 96.9 厘米

图 2—18　刘海粟《如松长青如水长流》，1932 年，纸本水墨，134.8 厘米 × 66.9 厘米

图 2—19　刘海粟 1932 年在德国展示中国画，录自《刘海粟美术馆藏品 刘海粟油画作品集》，上海人民美术出版社，2008 年，第 23 页

图 2—20　刘海粟 1934 年在德国举办画展，录自《刘海粟美术馆藏品 刘海粟油画作品集》，上海人民美术出版社，2008 年，第 25 页

第四章

图 4—1　林风眠《民间》，1926 年，布面油画，尺寸不详

图 4—2　林风眠《柏林咖啡店》，1923 年，布面油画，尺寸不详

图 4—3　林风眠《摸索》（局部），1924 年，布面油画，尺寸不详

图 4—4　林风眠《渔村暴风雨之后》，1923 年，布面油画，尺寸不详

图 4—5　林风眠《人道》，1927 年，布面油画，尺寸不详

图 4—6　林风眠《枭鸟沉思》，1920 年代中期，布面油画，尺寸不详

图 4—7　林风眠《春醉》，欧洲留学期间作品，布面油画，尺寸不详

图 4—8　林风眠《金色的颤动》，1920 年代中期，布面油画，尺寸不详

图 4—9　林风眠《贡献》，1928 年，布面油画，尺寸不详

图 4—10　林风眠《秋》，1929 年，布面油画，尺寸不详

图 4—11　林风眠《人类的痛苦》，1929 年，布面油画，尺寸不详

图 4—12　林风眠《人类的痛苦》结构图

图 4—13　林风眠《悲哀》，1934 年，布面油画，尺寸不详

图 4—14　林风眠《死》，1934 年，布面油画，尺寸不详

图 4—15　林风眠《习作》，1930 年代早期，尺寸不详

图 4—16　林风眠《裸女》，约 1930 年代早期，纸本彩墨，尺寸不详

图 4—17　林风眠《嗟鸣》，1934 年，尺寸不详

图 4—18　刘既漂，南京国民政府游廊设计图，1929 年，尺寸不详

图 4—19　蔡威廉《自画像》，1929 年，布面油画，尺寸不详

图 4—20　蔡威廉《湖雪》，1929 年，布面油画，尺寸不详

图 4—21　吴大羽《自画像》，1920 年代末，材质及尺寸不详

图 4—22　吴大羽《人体》，1920 年代末，素描，尺寸不详

图 4—23　王悦之《西湖风景》之六，约 1929—1930 年，纸面，水彩，30 厘米 × 24.8 厘米

图 4—24　方干民《秋曲》，1934 年，布面油画，尺寸不详

图 4—25　李文玉（杭州艺专毕业生）《舞台设计》，1936 年，尺寸不详，载《亚波罗》1936 年 5 月 16 期所刊《第四届毕业同学及作品》

图 4—26　薛白（杭州艺专毕业生）《痛苦》，1936 年，尺寸不详，载《亚波罗》1936 年 5 月 16 期所刊《第四届毕业同学及作品》

图 4—27　林风眠为《贡献》杂志 1928 年 1 月 15 日第 5 期所作封面

第五章

图 5—1　徐悲鸿《田横五百士》，1930 年，布面油画，197 厘米 × 349 厘米

图 5—2　徐悲鸿《傒我后》，1933 年，布面油画，226.5 厘米 × 315.5 厘米

图 5—3　徐悲鸿《傒我后》草图，1930 年，纸本素描，尺寸不详

图 5—4　徐悲鸿《霸王别姬》色彩稿，1931 年，布面油画，46 厘米 × 58 厘米

图 5—5　徐悲鸿《叔梁纥》色彩稿，1931 年，纸板油画，71 厘米 × 42 厘米

图 5—6　徐悲鸿《蜜月》，1924 年，95 厘米 × 119.5 厘米

图 5—7　徐悲鸿《憩》，1926 年，40 厘米 × 51 厘米

图 5—8　徐悲鸿《箫声》，1926 年，布面油画，80 厘米 × 39 厘米

图 5—9　徐悲鸿《相马图》，1928 年，纸本水墨，尺寸不详，福建省福州市文物管理委员会编：《福州历史与文物》1981 年 1 期，转录自华天雪著《徐悲鸿的中国画改良》，上海书画出版社，2007 年

图 5—10　徐悲鸿《伯乐相马》，《国立中央大学》半月刊 1930 年 1 卷 13 期

图 5—11　徐悲鸿《六朝人诗意》，1929 年，纸本彩墨，尺寸不详

图 5—12　徐悲鸿《九方皋》，1931 年，纸本彩墨，139 厘米 × 351 厘米

图 5—13　徐悲鸿《九方皋》草图，1930—1931 年，木炭、水墨，63 厘米 × 48 厘米

图 5—14　徐悲鸿《牧牛图》，1931 年，纸本彩墨，95 厘米 × 178 厘米

图 5—15　徐悲鸿《九方皋》画稿，1930—1931 年，纸本水墨，尺寸不详

图 5—16　徐悲鸿《船夫》，1936 年，纸本设色，141 厘米 × 364 厘米

图 5—17　徐悲鸿《愚公移山》，1940 年，纸本设色，143 厘米 × 424 厘米

第六章

图 6—1 《真相画报》1912 年第 2 期封面

图 6—2 《武汉三镇全势一览》,《真相画报》1912 年第 1 期。

余论

图 7—1　儒尔·巴斯蒂安-勒帕日（Jules Bastien-Lepage）《贞德》,1879 年，布面油画，254 厘米 × 279.4 厘米，作品表现 1871 年普法战争洛林失陷后，洛林人对 1424 年曾率法军抵抗英国入侵的英雄贞德的召唤。

图 7—2　威廉·莱伯尔（Wilhelm Leibl）《教堂里的三位妇人》,1882 年，木板蛋彩，113 厘米 × 77 厘米